여기,
아르테미시아

최초의 여성주의 화가

여기,
아르테미시아

최초의 여성주의 화가

메리 D. 개러드 지음 | 박찬원 옮김

Artemisia Gentileschi

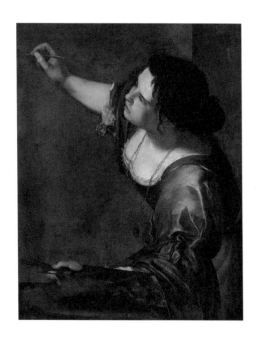

아트북스

일러두기

__ 이 책은 *Artemisia Gentileschi and Feminism in Early Modern Europe*을 완역한 것이다.

__ 단행본·잡지·희곡의 제목은 「 」, 미술작품·시의 제목은 「 」, 전시·연극·오페라 제목은 〈 〉로 묶어 표기했다.

__ 인명과 지명 등의 외래어 표기는 국립국어원의 규정을 따르는 것을 원칙으로 했으나 용례가 굳어진 경우에는 통용되는 표기를 따랐다.

__ 원작자에 따르면 217쪽 그림59는 최근 보존 작업에 문제가 있어 보존 작업 이전의 상태로 싣게 되었고, 따라서 책에는 흑백 이미지가 실려 있다.

__ 원서에 이탤릭으로 표기된 부분은 본문에서 고딕으로 표기했다.

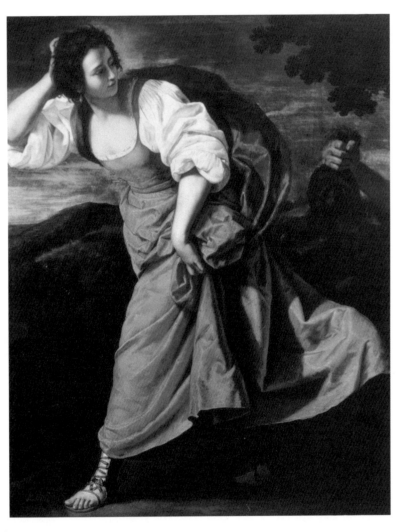

1 __ 아르테미시아 젠틸레스키, 「코리스카와 사티로스」(부분), 캔버스에 유채, 1635~37년경(그림56)

시작하며

오랜 세월 동안 아르테미시아 젠틸레스키Artemisia Gentileschi는 고립된 현상으로 다루어져 젠더 규범에 대한 그의 급진적인 회화적 공격은 여성의 역사와 연결되지 못했다. 많은 학자들은 그의 미술에서 젠더 이슈를 꺼린다. 어떤 학자는 젠더 이슈가 미술사에서 그의 위치와 무관하다고 일축하기도 한다. 한편 그의 그림을 보는 이들은 계속 늘어나고 있으며, 대부분 여성인 그들은 아르테미시아의 대담한 페미니즘 표현에 기뻐하며 바로 이런 것을 원했다고 말한다. 학자들은 아르테미시아의 팬들이 '페미니스트'라는 용어가 생기기도 전에 그림을 그렸던 화가에게 시대착오적으로 현대적 개념을 투사한다고 비웃는다. 하지만 페미니즘은 그 이름이 주어지기 이전부터 이미 생명력을 갖고 있었으며 아르테미시아의 페미니즘 포용은 그의 명성의 결정적인 구성 요소였다.

내가 『아르테미시아 젠틸레스키―이탈리아 바로크 미술에서 여성

영웅의 이미지』를 쓴 지도 30년 넘게 흘렀다. 아르테미시아와 관련한 첫 책에서 나는 현대 페미니스트 렌즈를 통해 그의 예술을 바라보고, 당시 '여성 논쟁querelles des femmes'으로 불렸던 젠더 논쟁과 포괄적으로 연결했다. 이제 우리는 상상 이상으로 많아진 여성에 관한 책의 출간과 번역 덕분에 그 논쟁의 실체에 대해 더 많이 알게 되었고, 아르테미시아가 그 저자들이 관심을 가졌던 것과 같은 문제, 즉 성폭력, 정치권력, 여성은 열등하다는 그릇된 인식, 여성의 목소리와 성취를 묵살하는 문화와 싸우고 있었던 명백한 사실 또한 알게 되었다. 아르테미시아의 일대기가 구체화될수록 그가 그 저자들 일부와 개인적으로 알았을 가능성이 더 커지고 있다. 이 책에서 내 목표는 아르테미시아의 예술을 현재 더 선명한 역사적 형태를 갖추어가는 담론 속에 견고히 자리잡게 하고 그의 그림이 그 담론에서 어떤 역할을 했는지 보여주는 것이다.

초기 근대 유럽에서 여성은 끊임없이 '정숙하고 순종하며 침묵하라'는 가르침을 받았다. 실제로 그들은 순종적이지도 침묵하지도 않았으며, 아마도 그다지 정숙하지도 않았을 것이다. 그들은 침묵하지 않았기 때문에 침묵을 강요당했고, 침묵 당하는 상황을 문학과 시각예술이라는 언어로 맞섰지만, 그러고 나면 그 언어는 다시 억압과 무시에 차단되고는 했다. 여성의 목소리는 그들만의 시간에 거듭 되풀이하여 들리다가 사라지는 듯했다. 역사는 반복과 확장으로 이루어지며—남성이 상당히 잘하는 일이다—여성 예술가나 작가가 이러한 도구를 통해 증가하지 않는다면 그들의 예술은 길지 않을 것이다. 이 책에서 논의된 작가들이 과거의 여성 작가들에게 찬사를 보내며 그들의 글을 인용한 것은 그들을 역사 속에 복구하고자 함이다. 그들이 스스로를 오랜 세월에 걸친 하나의 공동체로 인식하는 연대 의식을 가

지게 된 것은 인정해야 할 중요한 문화적 동력이다.

이 책에서 나는 '페미니스트'라는 용어를 사용한다. 저자 중에는 초기 근대 페미니스트 작가와 글을 19세기, 20세기의 '진짜' 페미니스트 운동과 구별하여 '프로토 페미니스트proto-feminist 또는 '프리 페미니스트pre-feminist'라는 용어를 사용하는 이들도 있다. 초기 근대의 친여성, 여성 혐오 반대 작가들이 당시에 '페미니스트'로 불리지 않았던 것은 사실이다. 그러나 내가 전에도 사용했던 비유를 반복하자면, 갈릴레오와 뉴턴의 업적도 당대에는 과학으로 불리지 않았다. 자연철학이 당시 명칭이었다. 오늘날 그들은 과학사에서 근본이 되는 인물, 즉 과학자로 간주된다. 과학과 마찬가지로 페미니즘 역시 명칭 이전에 이미 존재했고, 과학처럼 우리는 더 큰 그림을 보아야 한다. 페미니즘을 14세기부터 현재까지 오랜 시간에 걸쳐 진화한 연속체로 인식하지 않는다면 우리는 여성을 역사에서 분리하여 엄연한 역사 속 페미니즘의 의미를 축소할 위험이 있다.

어떤 이는 초기 근대 작가들이 정치적 행동을 불러오지 못했고, '여성 논쟁'에 관한 대화도 본질적으로 상류층 거실 게임이었기 때문에 실질적으로 페미니스트가 아니었다고 말한다. 젠더 불평등에 관한 견해가 상류사회를 배경으로 수놓아졌다고 해서 덜 진지하거나 덜 예리한 것은 아니다. 아르칸젤라 타라보티*의 열정과 고통이 그의 어휘에서 뿜어나온다. 크리스틴 드 피장**과 베로니카 프랑코***가—아직 하나의 사회 범주로 인정되지 않던—여성을 대변해 의견을 개진했던

* Arcangela Tarabotti, 베네치아 수녀이자 초기 근대 이탈리아 작가.
** Christine de Pizan, 베네치아 출신의 작가이자 철학자. 유럽 최초의 여성 작가로 불리며 여성의 사회적 지위에 대한 논쟁을 불러 일으켰다.
*** Veronica Franco, 16세기 베네치아에서 활동한 시인.

것도 분명 정치적 행동으로 볼 수 있다.

게다가 18세기 이전에는 여성이든 남성이든 집단적 정치 행동을 통해 사회 병폐를 바로잡는 일이 실현 가능하다고 보는 이가 거의 없었다. 우리는 레오나르도 다빈치의 비행기 설계도가 부정확하다고 그를 나무라지 않으며, 오히려 인간이 하늘을 난다는 그의 비전이 라이트 형제에게 영감의 출발점이 되었다고 생각한다. 당시의 젠더 상황에 도전했던 초기 작가들 덕분에 사람들은 이 문제에 대해 생각하고 이야기하게 되었다. 그들이 다른 작가들에게 영감을 주며 개념적 토대를 마련하자 그것이 정치운동으로 이어지며 변화를 가져왔다. 굳이 페미니즘의 단계를 구분해야 한다면 초기 근대 이론적 단계와 근대 활동가 단계로 나눌 수는 있을 것이다. 하지만 우리는 페미니즘 역사 전체를 우리의 더 큰 역사 속에 자리한 하나의 주요하고 연속적인 흐름으로 보고 알리고자 한다.

페미니스트들의 글이 초기 근대 유럽의 역사 형성을 도왔다면, 시각예술 역시 그러하다. 그림은 여성을 깎아내리는 관념과 믿음 형성에 일조했다. 판화와 회화는 유럽 전역에 여성에 대한 위험스러운 여성 혐오 생각을 전파했고—악마적인 본성에 죽음을 부르는 유혹적 매력—악명 높은 마녀사냥에 기름을 끼얹기도 했다. 시각적 이미지는 물론 여성에 대한 온순하고 긍정적인 개념도 제시했지만, 아르테미시아 등장 이전에는 뚜렷한 여성 관점에서 젠더 관계에 대한 그림을 보여준 일이 드물었다. 아르테미시아 젠틸레스키는 이 점에서 홀로 우뚝 서 있으며, 그 어떤 근대 이전 예술가들보다도 끊임없이 가부장적 가치에 이의를 제기하며 도전했다.

시각이미지는 음악, 연극 공연, 대화 같은 문화의 일과성 매체와 대척점에 있는 지속 가능한 매체이다. 문자 그대로 질량이 있고 실질적

인 공간을 차지하며 세월을 견딘다. 말보다 더 빠르게 직접적으로 의미를 전달하고, 언어적 경계를 넘어 수월한 형식으로 생각을 전파한다. 물론 회화는 모호성이라는 단점이 있다. 페미니스트 텍스트는 오해의 소지 없이 명백한 용어로 이슈를 설명하지만, 아르테미시아(혹은 다른 어떤 화가)의 그림은 이중적 의미로 읽힐 수 있다. 그럼에도 불구하고 다중 의미는 시각이미지의 장점으로 작용하여 내재한 암시를 통해 다른 이미지와 정체성을 환기시킴으로써 의미를 다양화할 수 있다. 유디트나 막달라 마리아는 종종 페미니스트 작가들이 고정된 유형의 정체성을 부여하는 인물들인데 아르테미시아가 각기 다른 방식으로 새로운 인물을 빚어내자 그 변화하는 유형 속에서 깊이와 복합성을 얻었다.

아르테미시아에 관한 나의 전작을 읽은 독자는 몇몇 요점이 되풀이되는 것을 보겠지만, 나아가 새로운 제안과 해석 역시 발견하게 될 터인데, 이는 페미니스트 문헌, 최근 미술사 저술, 새롭게 인정된 작품과 화가 귀속 관계 등을 확인하는 과정에서 등장한 내용들이다. 이 책은 페미니스트 역사와 르네상스-바로크 미술사라는 이중 관점으로 정리하였다. 1장에서는 초기 근대 유럽의 개략적 페미니즘 역사 속에 새겨진 아르테미시아의 일대기를 다루었다. 더 커다란 역사의 액자 안에 1장의 처음부터 끝까지가 자리잡고 있다. 이어지는 장들에서 나는 아르테미시아의 예술을 오랜 세월 여성이 관심을 가졌고 오늘날까지 고질적인 문제로 남아 있는 중요한 이슈와의 관계 속에서 살펴보았다.

이 책 전반에 걸친 주제는 '아르테미시아'이다. 오늘날 학자 대부분은 이 화가를 아르테미시아라고 부른다. 나는 이 화가에 대해 글을 쓸 때 내가 그를 성이 아닌 이름, 아르테미시아로 부르는 것은(종종 여성을 얕잡아보는 행동으로 보기도 한다) 단순히 그의 아버지와 그를 구분하기

위해서라고 설명하곤 했다. 그런데 아르테미시아가 21세기의 슈퍼스타에 가까워지면서 미켈란젤로, 라파엘로, 카라바조처럼 그도 이제 하나의 이름으로 인식되는 것이 맞는다. 어쨌든 그의 묘비에는 그저 "여기, 아르테미시아Haec Artemisia"라고만 새겨졌다고 한다. 그의 시대에도 아르테미시아라는 이름만으로 그의 명성을 증언한 것이다.

1장

아르테미시아와 작가들
초기 근대 유럽의 페미니즘

1593년 아르테미시아 젠틸레스키가 태어났을 때 당시 여성은 법적으로 아버지나 남편의 소유물이었다. 여성은 재산은커녕 자신의 신체도 소유하지 못했으며, 많은 여성은 중매결혼이나 수녀원의 경제적 볼모였다. 여성은 이성과 도덕성에서 남성보다 뒤떨어지며 감정적으로 불안정하다는 말을 들었다. 여성은 사악하고 부정직하며 이브의 악마 같은 딸이라는 중세 신학 교리로 인해 일어난 마녀사냥의 광란은 1580부터 1630년 사이 극에 달했다. 이 명백한 거짓을 이용해 많은 남성이 가부장제도 안에서 권력을 유지했고 지금도 이 행태는 진행중이다. 16세기 말, 여성이 지적인 글을 출간하는 일이 늘면서 여성과 남성이 지적으로 동등하다는 증거가 많아지자 위협을 받고 불안을 느낀 남성들이 여성 혐오적인 거짓말을 영속화하고 더 완강히 밀어붙였다.

이탈리아에서 반종교개혁제도와 개혁에 대한 통제가 커지면서 여성 혐오적 행위와 글들이 늘어났다. 갈수록 억압적인 수녀원의 커튼

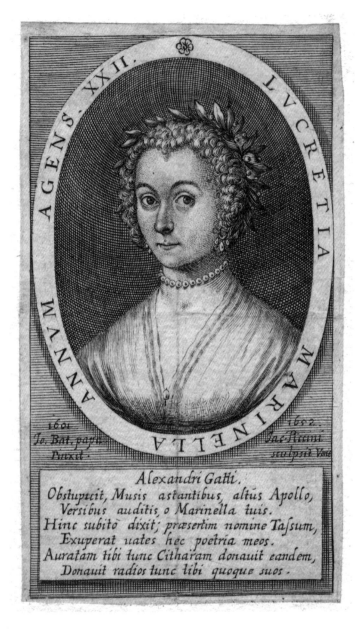

2 __ 자코모 피치니, 「루크레치아 마리넬라」, 조반니 바티스타 파파의 1601년 그림에 기초한 판화, 1652년, 알레산드리 가티의 경구

내린 창문, 높은 담장과 철문에 갇혀 외부세계와 단절되는 여성이 많아졌다. 이탈리아에서 여성의 은둔생활은 유럽 기준에서 보아도 과도했다. 한 프랑스 여행자는 베네치아의 남편들은 아내를 범죄자 취급하며 방에 가둔다고 기록했는데 이는 수녀원에 가두는 것과 마찬가지 행위였다.[1] 사회적 보수주의가 점차 강해지는 분위기 속에서 여성 혐오적인 저작물이 생산되었고 그중에는 『해방된 예루살렘』(1581)을 지은 유명한 시인 토르콰토 타소의 글도 있다.[2] 여성 혐오 글이 증가하는 가운데 주세페 파사라는 작가는 아내는 오로지 종족 번식을 위해서만 존재하므로 동물과 마찬가지로 분리하라고 권하기도 했다.

주세페 파사의 『여성의 결함』은 1599년 베네치아에서 출간되었고 아르테미시아의 어린 시절에 널리 읽혔다.[3] 파사는 35장에 걸쳐 여성은 대단히 사악하고 무책임하고 교양이 없으며 신뢰할 수 없을 뿐 아니라 게으르고 음탕하고 타락했으며 허영심이 많고 변덕스럽다고 세세하고 장황하게 늘어놓았다. 여성에 대한 진부한 비난을 되풀이한 이 독설 가득한 공격에 라벤나(파사의 고향)의 여성들이 분노하여 들끓자 공식적으로 달래지 않을 수 없는 상황에 이르렀다. 베네치아의 출판인 조반니 바티스타 초티가 몇몇 여성에게 파사에 대응하는 일을 맡겼는데, 그중 한 사람이 베네치아의 시인 루크레치아 마리넬라 Lucrezia Marinella(그림2)였다. 그는 분개하여 아주 특별한 격론의 글을 문학작품 속에 등장시켰으니 바로 『여성의 고귀함과 탁월함, 남성의 결함과 악덕』(1600)이다.[4]

마리넬라의 파사에 대한 대응에는 역사 속 걸출한 여성에 대한 상세한 이야기가 담겼다. 디도, 세미라미스, 제노비아 등 위대한 여왕에서부터 히파티아, 사포, 힐데가르트 폰 빙엔 등 예술과 과학에서 뛰어난 기량을 보였던 여성이 포함되어 있다. 그는 파사의 여성 혹평에 준

열한 도전장을 던지며 파시가 여성에게 부여한 바로 그 악덕이 사실은 남성의 잘못이라 비판했다. 뛰어난 기량을 지닌 여성이 없었다고 믿는 이들('이 여성들의 이야기를 매일 들으면서도')과 여성을 매도하는 이들('그들의 어머니가 여성임에도')에게 마리넬라는 논쟁조로 많은 예를 제시한다. "디도 여왕에 대해서는 무어라 말할 건가?" "세미라미스는?" "레스보스의 사포는 어디 있는가?" 마리넬라는 복잡한 철학적 논지를 구성하여 여성의 고결한 본성과 여성 영혼의 평등함을 정의하고, 그릇된 추론의 책임이 아리스토텔레스에게 있다고 비판했다.[5]

마리넬라의 책은 1601년과 1621년, 각각 2판과 3판이 출간되어 파시의 『여성의 결함』과 경쟁하며 여성들의 맹렬한 반응을 불러일으켰다. 1614년, 비안카 날디가 멀리 시칠리아의 팔레르모에서 파시의 글에 격분하여 여성의 명예를 옹호하는 글을 썼고, 마리넬라를 상기시키는 이 저술은 베네치아의 서적상에 의해 책으로 출간됐다.[6] 파시 논쟁에서 촉발된 출판 프로젝트는 이 문제에 대한 여성의 생각에 대중이 적극적으로 흥미를 보였음을 알리는 것이다. 이 젠더 논란은 새로운 것이 아니라 여성의 본성에 대한 오랜 논쟁, 당시에 벌써 200년이나 된 querelle des femmes, 즉 '여성 논쟁'이 또다시 반복된 것이다.

이 '여성 논쟁'은, 좀더 정확히 말하자면, 현 상황에 대한 진행형 여성 저항이며, 이것이 없다면 논쟁 자체가 아예 없었을 것이다. 가부장적 여성 혐오에 대한 여성의 도전은 크리스틴 드 피장이 쓴 『여자들의 도시』(1405)와 함께 시작되었다. 크리스틴은 남성이 쓴 『장미의 로맨스』속 여성 혐오를 반박하기 위해 이 책을 썼다.[7] 하나의 건설 프로젝트(그림3)처럼 구성된 크리스틴의 글에서 여성들은 우화적인 도시를 건설하는데, 이 도시는 아우구스티누스의 『신국론』에 등장하는 신의 도시에 대응하는 것이다. 이 건설 비유를 통해 크리스틴은 여성 혐오

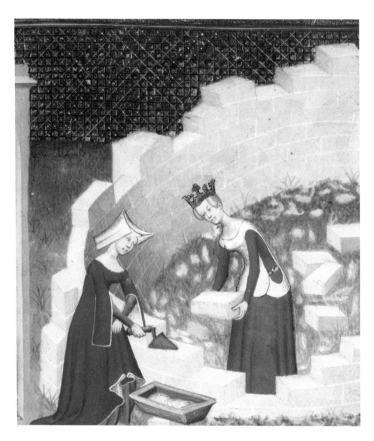

3 _ 크리스틴 드 피장, 「여자들의 도시」(부분), 양피지, 1401년경, 파리, '레이디 리즌'*이 도시를 건설하는 크리스틴을 돕는다.

사고에서 여성은 약하고 비이성적이다 등의 주요 전제 원리를 파괴한다. 그는 여성의 능력에 관한 비전을 상세히 설명하면서 신화 속 여신부터 고대의 걸출한 여왕, 그리고 당대 프랑스 왕비에 이르기까지 역

* 이성理性의 의인화

사를 관통하며 뛰어난 여성들의 이야기를 길게 펼쳐 보인다.

크리스틴이 『여자들의 도시』의 직접적인 모델로 삼은 것은 조반니 보카치오의 『유명한 여성들』(1361~62)이다. 이 책은 역사와 신화에 등장하는 유명한 여성들의 전기 모음인데, 크리스틴은 끈질긴 반박과 수정을 통해 여성을 더 호의적으로 조명했다.[8] 보카치오가 걸출한 여성들을 드물게도 여성 고유의 결점이 없는 예외적인 존재로 칭송했던 것과 달리 크리스틴은 그들을 모든 여성이 지닌 능력을 특히 더 잘 보여주는 본보기로 기록했다. 『여자들의 도시』는 엄청난 영향을 끼치며 유럽 전역에서 널리 읽혔으며, 일반적으로 서유럽의 여성 혐오에 대한 페미니스트 저항의 출발점으로 인식된다. 이는 새로운 사고의 돌파구가 되어 지속적으로 활발한 담론을 촉발했다. 작가들은 계속되던 사회적 불평등과 싸우고 있었기에 젠더 역할에 관한 들끓는 토론의 장을 만들 수 있었고, 그 논쟁은 그들의 시대를 넘어 오늘날까지 이어지고 있다. 초기 근대 페미니즘운동은 근대의 정치적 페미니즘운동을 위한 견고한 지적 토대를 제공했다.

15세기 후반 이탈리아 북부에서는 카산드라 페델레, 이소타 노가롤라, 라우라 체레타Laura Cereta(그림4) 등 인문학자들이 웅변과 저술을 통해 여성의 평등 문제를 제기했다.[9] 체레타는 여성이 교양 학문 교육을 받을 권리를 옹호하며 교양 학문이 배움에 기여하는 바를 칭송했다.[10] 그는 팔라스 아테나 신과 사포에서 당대의 페델과 노가롤라에 이르기까지 역사 속 학문에 조예가 깊은 여성들의 계보를 그려냈다. 이 계보가 '여성 문단'을 이루는 것이라 선언하며 역사에 남은 남성 문단이라는 익숙한 인문학적 수사를 뒤집었다. 체레타의 이상적 공동체는 시간이 흐르면서 생명력을 갖게 되었다. 한 세기 후 루크레치아 마리넬라는 체레타의 여성 계보에 라우라 테라치나, 비토리아 콜론나,

4 _작가 미상, 「라우라 체레타」, 판화 초상화, 『브레시아의 여성 라우라 체레타의 유명한 서간』
(파두아, 1640년)의 초상화 판화.

라우라 체레타 등의 당대 작가들을 추가했다. 역사에 남은 여성 공동
체라는 이상은 오늘날까지 이어지며 크리스틴 드 피장과 노가롤라,
마리넬라 등이 호명한 여성 귀감의 긴 목록이 되었다. 같은 자극은 주
디 시카고가 1970년대 미국의 페미니즘운동 '제2의 물결' 당시 「디너
파티」를 만들도록 동기를 부여했다.

페미니스트 작가들은 자신에게 영감을 준 당대 여성 작가들을 호명하여 세계 여성 공동체(오늘날 우리는 그것을 관계망라고 부른다)를 형성하고 공동 대의를 위해 수평적으로 연계하였다. 베네치아에서는 마리넬라와 아르칸젤라 타라보티가 모데라타 폰테Moderata Fonte를 인용했다. 네덜란드에서는 아나 판 스휘르만이 프랑스의 마리 르 자르 드 구르네에게 찬사를 보냈고 그것은 상호적이었다. 잉글랜드에서는 바스수아 매킨이 스휘르만에게서 영감을 받았다. 남성 작가들 역시 그들의 영웅을 호명하며 문학적 부채를 인정했지만, 여성은 그 절박함이 더 컸다. 문화적으로 이례적이라는 인식, 그들의 문학작품과 연설이 '비정상적'이라는 반발 속에서 여성 작가들은 같은 일을 하는 여성들과의 연대를 추구하며 자신의 존재를 정당화하고 젠더 자부심을 통해 자신이 하는 일의 유효성을 강화했다.

페미니스트 공동체의 이상은 모데라타 폰테(베네치아의 작가이자 시인인 모데스타 포초의 필명)의 대화 형식 작품『여성의 진가』속에 당대의 언어로 표현되었다. 독신, 기혼, 미망인, 젊은 여성, 나이 든 여성 등 다양한 여성을 대표하는 일곱 명이 모임을 주최한 레오노라의 정원에 모여 이틀 동안 여성 문제를 토론한다.[11] 모데라타 폰테는 1592년 이 작품을 완성한 직후, 네번째 아이를 출산하고 사망했다. 이 책은 1600년에 출간되었는데 여성 혐오로 가득찬 파시의『여성의 결함』이 발표된 지 얼마 지나지 않았을 때였다. 폰테는 길지 않은 생애 동안 주요한 두 작품을 세상에 내놓았다. 기사 로맨스인『플로리도로』(1581)는 루도비코 아리오스토의『광란의 오를란도』(1532)를 여성 관점에서 재해석한 것이다.『여성의 진가』는 라우라 체레타 이후 처음으로 가부장적 여성 혐오에 대항하여 전면적인 페미니즘 공세를 벌인 작품이다.

폰테의『여성의 진가』에서 일곱 명의 여성이 모여 플라톤 이후 남

성 장르였던 '대화'라는 문학적 공간에 한자리를 차지했다.[12] 발다사레 카스틸리오네, 루도비코 아리오스토, 피에트로 벰보 등이 여성을 참여시키긴 했지만 대화는 남성 위주였다. 카스틸리오네의 영향력 있는 저서 『궁정론』(1528)에서는 우르비노의 귀도발도 다 몬테펠트로 공작 궁정에 모인 남성 화자들이 여성 문제에 대해 토론했다.[13] 줄리아노 데 메디치는 페미니즘 논점을 제시하고 여성 혐오자 시뇨르 가스파로는 그 논점을 비웃었다. 그 자리에는 우르비노의 공작부인 엘리자베타 곤차가와 그의 수행원 에밀리아 피아도 있었다. 실제로는 공작부인이 아픈 남편의 부재 덕에 상당한 정치권력을 행사했고 권위를 가지고 말할 자격이 있었지만, 카스틸리오네의 책에서 엘리자베타와 에밀리아의 목소리는 사실상 거의 들리지 않는다. 그들은 남성의 의견을 따르며 마치 여성 관련 논쟁이 그들의 이해 범위를 넘어서는 것 마냥 행동했다.[14] 카스틸리오네가 우르비노 궁정을 왜곡한 것은 당시 이탈리아 북부를 통치했던 여성들, 이사벨라 데스테, 카테리나 스포르차, 카테리나 코르나로 등의 정치 세력에 대한 반발일 가능성이 있다.[15] 여성 옹호라는 주장 속에서 카스틸리오네는 문화적으로 권력을 가진 공작부인들, 노가롤라와 체레타와 같이 지적으로 자기주장이 강한 여성 작가들이 남성 지배에 가한 위협을 여성 편에 서서 이야기하는 남성의 권리를 내세워 억제하고자 했다. 남성과 여성의 능력에 관한 이 논쟁의 표면 바로 아래에는 권력이라는 문제와 여성이 그 권력을 얻는 것에 대한 남성의 두려움이 존재한다.[16]

　모데라타 폰테의 『여성의 진가』는 전통에 대한 급진적 개입이었다. 레오노라의 정원은 여성이 토론의 주체가 되는 대체적 권력 기지가 된다. 마리넬라의 격론과 달리 이 책에서는 당대 여성들이 당면한 사회 문제에 대해 섬세한 논의가 이루어진다. 폰테의 화자들은 여성에 대한

남성의 폭압적인 잔인성, 공격적이고 폭력적인 성행위, 흡사 '노예제도' 같은 결혼 등의 문제를 다룬다. 그들은 결혼과 동시에 자신의 돈에 대한 권리를 잃게 되는 여성들의 편에 서서 지참금의 불합리함에 대해 문제를 제기한다. 또한, 남성이 우월적 지위를 얻게 된 것은 법으로 확립된 괴롭힘을 통해서라고 지적한다. 여성은 남성에게 혜택을 주도록 설계된 체계의 인질임을 인식하며 폰테는 여성이 실제로 우정에서 남성보다 뛰어나다는 것을 고려하면 여성이 과연 남성을 필요로 하는지 근본적인 질문을 던지고 여성만으로 이루어진 공동체 창조를 제안한다. 페미니즘 논점이 은은하게 확산되고, 분노는 유머로 인해 약화되었지만 폰테의 글을 단순히 유희적인 것으로 간주한다면 실수를 범하는 것이다. 그 안에 흐르는 정치적 주장의 요지는 대단히 진지하다.

아르테미시아, 로마, 1593~1612

어린 시절 아르테미시아 젠틸레스키는 글을 거의 읽을 줄 몰랐고 당연히 페미니스트 텍스트는 잘 알지 못했다. 하지만 작가들이 제기하는 많은 이슈에 대해서는 직감적으로 이해했다. 아르테미시아는 베아트리체 첸치가 그를 강간하고 성적으로 학대했던 아버지를 살인한 죄로 산탄젤로다리 광장에서 공개적으로 참수당하는 것을 목격했을 수도 있다. 그의 아버지가 살해되지 않았다면 강간과 학대는 흔히 남자들이 사용하는 치정 범죄라는 용어로 불리며 용서받았을 것이다. 아르테미시아도 10대에 강간을 당했다. 강간범이 아버지는 아니었지만, 아버지가 집에 드나드는 것을 허락한 남자였다. 첸치와 마찬가지로 아르테미시아도 대중의 관심 속에 재판을 받으며 난잡하다는 오명을 뒤

집어썼다.

아르테미시아는 1593년 7월 8일 로마에서 태어났다. 토스카나 출신 화가인 아버지 오라치오 젠틸레스키의 맏이이자 유일한 딸이었다. 어머니 프루덴티아 몬토네는 아르테미시아가 열두 살 때 출산 도중 사망했다. 아르테미시아는 훗날 성공적인 화가의 길을 걸어 더 높은 사회적 지위를 얻지만, 시작은 예술 노동자 계층이었다. 그는 고질적인 폭력이 만연한 거친 세계에서 자랐다. 그런 곳에서 아르테미시아는 여성의 능력에 관한 논쟁을 이론적 주장이 아닌, 로마 거리에서 들리는 여성 혐오자의 모욕, 거친 반박으로 이어지는 말다툼으로 접했다.

아르테미시아의 청소년 시절 교황의 도시 로마는 이탈리아인, 외국인, 순례자, 사기꾼, 뱃사공, 예술가 들이 뒤섞여 있어 무질서하고 폭력적이었다. 로마의 도시 공간은 남성의 영역이어서 폭력과 거리 싸움이 일상적이었고 전반적으로 여성에게 위험했다.[17] 젠틸레스키 가족이 살던 화가 구역에는 창녀들도 이웃하고 있어 거친 고객을 끌어들였다. 오라치오는 자유분방한 예술가들과 어울렸지만, 사회적 존경을 얻는 것을 목표로 삼으며 일반적 예술가들과 마찬가지로 사회적 신분 상승을 추구했다. 작품 의뢰가 들어오면서 그는 1610년이 되자 가족을 데리고 더 큰 집으로 이사할 수 있었다.[18] 그렇지만 여전히, 특히나 혼자 딸을 키우는 아버지에게는, 딸을 양육하고 보호하기에 힘든 환경이었고, 호색가와 성적 기회주의자가 가득한 세상을 헤쳐나가야 하는 상황은 딸에게 더욱 힘들었다.

아르테미시아는 아버지에게서 회화 수업을 받았고 열네 살이던 1607년부터 도제생활을 시작했다.[19] 그는 확실히 나이에 비해 재능이 뛰어났는데, 그의 예술적 숙련됨은 1610년 처음으로 제작연도와 서명을 남긴 작품 「수산나와 장로들」(그림16)에서 판단할 수 있다. 아르테

미시아 초기 시대로 안전하게 추정할 수 있는 현존하는 소수 작품 중 당시 그린 것이 분명한, 또는 그 가능성이 매우 큰 두 그림 「수산나」와 「루크레티아」(그림18)는 성적 위협과 성폭력 여성 피해자와 관련이 있다. 이 두 그림과 아르테미시아의 삶에서 가장 잘 알려진 사건인 아고스티노 타시의 강간, 그에 따른 1612년 재판과의 관계는 2장에서 논의한다.

로마에서 보낸 초기 시절, 아르테미시아는 집안의 유일한 딸로 미혼에 어머니도 없어 성범죄자에게 취약한 위험스러운 환경에 고립되어 있었다. 오라치오는 그를 집 안에만 머물게 했고 보호자가 있을 때에만 (실질적으로 미술관이나 다름없었던) 성당에 가는 것을 허락했다. 부모가 딸을 엄격하게 통제하는 것은 당시 흔한 일이었지만 오라치오는 편집증에 성질이 불같았고, 변덕스러운 간수처럼 굴었다.[20] 그는 딸을 세입자인 투티아 부인에게 맡겼는데, 아르테미시아에 따르면 그는 신뢰할 수 없는 보호자였고, 사실상 아르테미시아를 강간한 남자에게 뚜쟁이 역할을 했다.

1611년 5월, 집에 있던 아르테미시아에게 아고스티노 타시가 위협적으로 접근했다. 그는 화가였고, 오라치오 젠틸레스키의 친구로 이 집에 익숙한 인물이었다. 오라치오는 타시에게 기술적인 기량인 원근법을 아르테미시아에게 가르쳐달라고 부탁했다고 한다. 하지만 타시는 결코 아르테미시아의 스승이 아니었다. 타시는 아르테미시아에게 추근거렸고, 격렬한 저항에도 불구하고 강제로 성관계를 맺었다. 그가 결혼을 약속하자 아르테미시아는 결혼을 통해 자신의 손상된 명예를 다시 세울 수 있을 것이라 생각하며 지속적인 성관계에 동의했다("내가 그와 그것을 계속했던 이유는 오로지, 그가 나의 명예를 실추시켰으니 나와 결혼해야 했기 때문이다"[21]). 이 관계는 1612년까지 계속되었으나, 결

국 오라치오는 타시를 강제로 딸의 처녀성을 빼앗은 혐의로 고소하게 된다. "불쌍한 피고(오라치오 자신)에게 심각하고 커다란 손상과 손해를" 입혔다는 것이다. 이는 명예와 재산이 달린 문제였다. 오라치오는 법정에 제출한 탄원서에 타시의 강간혐의와 더불어 그에 못지않게 중요했던 그림 절도혐의라는 죄목으로 호소했다.

아르테미시아는 법정에서 선서한 후 타시에게 강제로 처녀성을 잃었다고 증언했고, 이에 의무적으로 조산사의 검진을 받아 자신의 증언을 증명해야 하는 절차가 이어졌다. 그는 또한 진실을 확인하는 과정으로 고문도 견뎌야 했는데, 당시 로마 증거법의 일반적 규범이었다.[22] 타시는 기소 내용을 부인하며 아르테미시아가 많은 남자와, 심지어는 오라치오와도 관계를 맺었다고 주장했고 여러 다른 거짓을 꾸며냈지만 너무나도 허황되고 일관성이 없어 판사가 빈번히 위증에 대해 경고를 주었다. 상당히 공개적이었던 이 재판은 1612년 11월까지 이어졌고 마침내 타시는 유죄 선고를 받았다(그러나 형을 살지는 않았다). 그런데 유죄 선고는 아르테미시아의 합리적인 변론보다는 타시의 나쁜 평판에서 기인한 것이었다. 그는 처제 코스탄차 프란치니와 가족 간 불륜으로 아이들을 낳고 아내를 청부살인한 혐의로 감옥에 간 전력이 있었다.[23]

젊은 시절 아르테미시아는 화가로서도 여성 동료 없이 고립되어 있었다. 당시 로마의 남성 화가들은 딸에게 회화 수련을 시키지 않았다.[24] 초기 근대시대에 겉보기에는 여성 화가 숫자가 늘고 있었으나 남성 미술세계에 예외적 존재로만 머물렀다. 여성 작가가 개인적 친분이나 저술을 통해 서로 아는 경우가 잦았던 것과 달리, 여성 화가와 조각가는 교류가 별로 없었다. 그들의 작품은 이례적인 판화제작자가 나서지 않는 이상 '출간'될 수 없었고 거주 도시 밖으로는 오직 소문

으로만 알려졌다. 여성 작가는 서로에게 자극이 되는 에너지를 창출했지만, 여성 화가는 에너지 창출에 필요한 충분한 여성 그룹이 없어 도움받는 일이 드물었다. 예외적인 경우가 르네상스시대 볼로냐였다. 유럽 도시 중에서 매우 독특하게도 여성 화가들이 한 유파로 번성했다.[25] 하지만 다른 곳에서는 기존 사회 구조상 여성 화가들이 하나로 뭉칠 수 없었던 반면, 남성 화가들은 스튜디오와 워크숍에서 해부학을 공부하고(여성의 출입은 엄격히 금지되었다) 선술집과 클럽 등지에서 동지애를 쌓았다.

화가로 성장하는 시기에 아르테미시아의 유일한 친구는 코스탄차 프란치니라는 이름의 촛불 화가뿐이었다(아고스티노 타시의 처제였다).[26] 아르테미시아가 미술과 관련해 의견을 나누는 사람은 주로 오라치오였고, 아마도 짧게나마 아버지의 동료 카라바조의 조언을 듣기도 했을 것이다. 1610년에 사망한 카라바조의 예술은 아르테미시아의 발전에 지대한 영향을 끼쳤다. 아르테미시아는 초기 회화에서 처음에는 카라바조, 후에는 미켈란젤로 같은 남성 대가의 작품과 대화를 시도하며 배움을 얻고 도전도 했다.[27] 대단히 큰 야심을 품었던 아르테미시아는 성서나 역사를 주제로 하는 대작 화가로 자리잡고자 노력하면서 은연중에 인형을 만들거나 촛불을 그리는 장인들과 자신을 차별화하고 있었다. 그의 10대 시절, 유명한 볼로냐 화가 라비니아 폰타나가 로마에 살았지만 (1604년부터 폰타나가 사망한 1614년까지) 둘이 만났다는 기록은 없다. 그래도 아르테미시아는 폰타나를 알고 있었고 그의 작품을 기초로 삼았다. 피렌체 시절 아르테미시아는 볼로냐로 가고 싶다는 소망을 거듭 표명했다. 볼로냐에서 더 나은 기회를 찾을 수 있을 거라 기대했는데, 이는 볼로냐가 여성 화가들을 지원하는 것으로 잘 알려진 도시였기 때문일 것이다.[28]

아르테미시아가 피렌체에서 누린 환경은 사실 비교적 여성에 우호적이었다. 그는 여성 화가, 음악가, 극장 공연자를 적극적으로 환영하는 문화적 모계사회의 지원을 받았다. 하지만 아르테미시아 젠틸레스키는 남성 화가들과 같은 기준에서 평가와 대접을 받기를 원했다. 자신이 처한 상황이 늘 불만스러웠던 그는 편지에서 젠더 불평등에 대해 자주 분노를 드러냈다. 후원자가 의뢰와 관련해 그를 기만할 때면 다른 후원자에게 빈번하게 불만을 표하곤 했다. "내가 남자였다면 일이 이런 식으로 되지 않았을 겁니다."[29] 아르테미시아의 젠더 불평등에 대한 예리한 감각은 그의 야심을 키우고 간접적으로 그의 예술을 형성했다.

아르테미시아, 피렌체, 1613~20

강간 재판 직후 아르테미시아는 피렌체의 약제사 피에란토니오 스티아테시와 결혼했다. 이 결혼은 젠틸레스키 가문의 명예 회복 목적으로 결정되었으며, 피에란토니오는 재판에서 아르테미시아 측 증인이었던 조반니 바티스타 스티아테시의 친척으로 좋은 결혼 후보였다. 피렌체가 특히 화가 경력에 전망이 좋은 곳이라는 생각에 아르테미시아가 피렌체 출신 남편에 대한 선호를 표현했을지도 모른다.[30] 부부가 된 두 사람은 1612년에서 1613년으로 넘어가는 겨울에 피렌체에 도착했다. 1613년 첫아이가 태어난 후 아르테미시아는 거의 해마다 출산을 했다. 태어난 다섯 아이 중 오직 한 아이 프루덴티아(팔미라라고도 불렸다)만이 다섯 살을 넘기고도 살아남았다. 일반적으로 결혼과 엄마가 되는 일은 여성의 독립된 생활을 심각하게 제한했지만, 아르테미시아

는 점차 성공적으로 생활비를 벌어들여 실질적 가장이 되었고, 결혼과 어머니의 의무보다 철저하게 화가로서의 경력 추구를 우선시했다.

그는 일찍이 1613년부터 피렌체의 남성 귀족들과 교류하며 인맥을 형성하고 그들을 통해 후원자와 고객에게 다가갔다. 일종의 동업자 역할을 하던 남편의 도움을 받으며 아르테미시아는 자기 소유의 고급 물건들을 담보로 빚을 얻어 비즈니스의 재정을 충당하는 등 기업을 운영하는 방식으로 일을 했고, 그 과정에서 위상을 높여갔다.[31] 새로운 인맥은 늘 한층 더 높은 인맥으로 이어졌고, 초기에 아르테미시아는 영리한 기획 덕분에 피렌체에서 화가와 음악가를 후원하는 두 곳의 큰 중심지, 피티궁의 메디치가와 소小 미켈란젤로 부오나로티(위대한 조각가 미켈란젤로의 종손자)의 카사 부오나로티와 연결되었다.

1615년에 아르테미시아는 예술인의 길드인 아카데미아 델 디세뇨에 회원 가입 허가를 요청했고, 1616년 명성 높은 남성 아카데미의 첫 여성 회원이 되었다. 이곳의 회원이 됨으로써 그는 법적·예술적 자주성을 인정받고 사회적 지위를 높였으며 인맥을 더 넓힐 기회를 얻게 되었다.[32] 예술적 재능과 사업 능력을 이미 인정받았지만, 문화적으로 강력한 힘을 발휘했던 소 미켈란젤로 부오나로티의 조력으로 탄탄대로를 걸을 수 있는 길이 열렸다. 부오나로티는 적어도 1614년부터 가족 간에 알고 지냈기 때문에 아르테미시아는 둘째 아이를 그의 이름을 따서 아뇰라라고 불렀는데(세례를 받기 전에 세상을 떠났다), 어쩌면 그가 아이의 대부였을지도 모른다.[33] 1615년에 부오나로티는 아르테미시아에게 작품을 의뢰하는데 그의 초기 주요 작품이 되는 「성향」 패널화이다. 카사 부오나로티 갤러리아 천장화 사이클*의 일부이며 이에

* 하나의 주제 혹은 내러티브로 이루어진 일련의 그림들, 주로 벽화와 천장화에서 볼 수 있다.

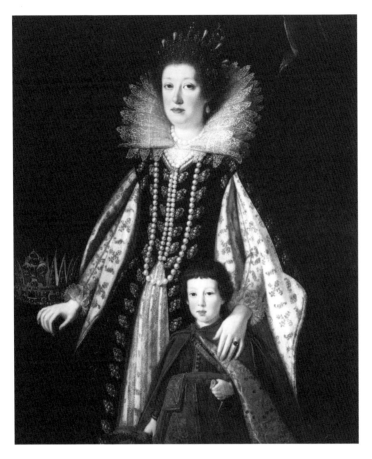

5 _ 유스튀스 쉬스테르만스, 「훗날 페르디난도 2세가 되는 아들과 함께 있는 토스카나 대공비 오스트리아의 마리아 마달레나」, 캔버스에 유채, 1623년경

대해서는 6장에서 다룰 예정이다.

피렌체를 통치하던 메디치 가문에서 예술 후원 책임자는 공식적으로는 코시모 2세 데 메디치 대공이었지만 그의 건강이 좋지 않아 그의 어머니 크리스틴 데 로렌과 아내 마리아 마달레나 대공비가 문화활동을 지휘하고 관장했다(그림5). 크리스틴의 모계쪽 할머니는 프랑

스의 태후 카트린 데 메디치였고, 마리아 마달레나는 합스부르크 황제 페르디난트 1세의 손녀였다. 유럽의 통치 왕가 집안이었던 두 여성은 특권 의식을 갖고 수월하게 그 권력을 쥐었다. 두 여성의 통치는 '여성 정치 세계'라 불리었고, 그들은 함께 주요한 정치 문화 권력을 휘두르며 국정을 돌보고 결혼을 중매했으며 여성을 지원했다.[34] 두 여성 지도자는 탁월한 작곡가이자 류트 연주자 프란체스카 카치니와 가수 아드리아나 바실레가 출연한 무대 공연을 후원했고, 화가 조반나 가르초니와 아르칸젤라 팔라디니를 환대했다.[35] 1621년 코시모 2세가 사망하자 마리아 마달레나는 공식적으로 통치자 자리에 올랐다. 그는 메디치 빌라를 자신의 개인 저택으로 개축하며 성경과 역사의 영웅적인 여성들을 칭송하는 프레스코 사이클을 (남성 화가들에게) 의뢰했다.[36]

오라치오 젠틸레스키가 1612년 태후 크리스틴에게 편지를 써서 딸을 메디치궁에 추천했으나 답을 받은 기록은 없다.[37] 대신 아르테미시아는 자신의 힘으로 메디치가의 후원을 얻어냈고, 1614년 10월까지 코시모 2세로부터 회화 세 점을 의뢰받았다.[38] 공식적으로는 대공의 후원이며 후원금도 대공이 지불했다.[39] 하지만 아르테미시아가 받은 메디치 가문의 후원을 살펴보면 대공비 마리아 마달레나의 존재가 확연히 드러난다. 한 예는(다른 예는 3장에서 논의한다) 메디치 소장 목록에는 있으나 현재 행방을 알 수 없는 작품, 디아나와 여덟 님프에 관한 것이다. 사냥의 신 디아나와 여성 동료라는 주제는 자신을 아마존의 전사 같은 여성 사냥꾼으로 정의하고 여성 수행원을 거느리던 대공비에게 특히나 어울리는 주제였다. 전사 님프들과 함께 지내는 디아나는 모데라타 폰테의 여성만 모인 정원에서부터 루크레치아 마리넬라의 서사시 『엔리코』(1635)에 이르기까지 당시 문학을 관통하던 이상

적 여성 공동체의 모델이었다. 『엔리코』에서 처녀 전사들에 둘러싸인 에리나는 디아나를 연상시킨다.[40] 디아나 주제는 헨리에타 마리아 여왕의 잉글랜드 궁에도 존재했다. 현재는 그 소재를 알 수 없는 아르테미시아의 두번째 작품 「디아나와 님프」가 찰스 1세의 소장품 목록에 기록되어 있다.[41]

루크레치아 마리넬라가 1597년 자신의 작품 한 편을 크리스틴 데 로렌에게, 1624년에는 또다른 한 편을 마리아 마달레나에게 헌정했던 것을 보면, 『엔리코』는 여성이 통치하던 메디치궁을 모델로 했는지도 모른다. 여성 통치자들의 권력이 미치는 범위가 넓어졌기에 그러한 헌정이 나올 수 있었고, 피렌체에서 여성을 칭송하는 저술 다섯 편이 출간될 수 있었다.[42] 그중 한 편은 젊은 귀족 크리스토파노 브론치니가 쓴 것이다. 1615년 종교 행사 책임자로 메디치궁에 들어간 그는 마리넬라의 열렬한 옹호자였고, 그의 저서 『여성의 고귀함과 탁월함에 대하여』는 마리넬라가 쓴 같은 제목의 책을 모델로 삼은 것이다.[43] 마리넬라도 브론치니가 쓴 책에 찬사를 보냈고 두 사람은 서신을 주고받는다. 브론치니는 메디치궁에서 아르테미시아 젠틸레스키와 교류가 있었기 때문에 두 여성 사이를 연결할 수 있는 사람이었다.

남성이 쓴 친여성 저술은 드물지 않았다. 15세기 인본주의자 조반니 사바디노 델리 아리엔티와 바르톨로메오 고조가 여성도 남성과 동등한 능력을 지녔다고 주장했다.[44] 하인리히 코르넬리우스 아그리파는 1509년 한 영향력 큰 저술에서, 여성은 모든 면에서 남성과 동등하며 오로지 사회 관습과 남성의 '과도한 억압' 때문에 제한받고 있다고 썼다. 16세기에도 로도비코 돌체와 루이지 다르다노 같은 작가가 뛰어난 여성을 찬양하며 여성 교육을 주장했다.[45] 하지만 그들의 저술은 여성 자체를 칭송했다기보다는, 잉글랜드에서 토머스 모어가 그러했듯

이 적절한 여성 처신에 관해 규정했는데, 한 예가 교육을 결혼과 모성의 준비 과정으로 추천한 점이다.[46] 게다가 궁과 연계된 남성의 친여성 저술은 종종 일종의 정치적 태세였다. 대공비와 왕비에게 저작을 헌정하고 후원을 받으려는 시도였고 '못 배운' 여성 혐오 남성들과 자신이 다르다는 점을 보여주는 하나의 방식이기도 했다.[47]

브론치니는 다른 남성 저자들과 달리 1610년대에서 1620년대에 걸쳐 진지하게 이 프로젝트에 임했다. 그는 피장에서 폰테, 마리넬라까지 페미니스트 작가들을 온전히 인식하고 있었으며 당대 여성들, 베네치아의 페미니스트와 여성 통치자뿐 아니라 음악가, 화가 등도 아우르는 포괄적인 전기를 구상했으며, 그중에는 아르테미시아 젠틸레스키도 있었다.[48] 그는 프로페르치아 데 로시와 소포니스바 안귀솔라 같은 초기 화가의 삶에 대해서는 조르조 바사리의 저서에서 가져왔지만, 당대 화가들은 직접적으로 알거나 만났기 때문에 이를 바탕으로 전기를 저술했다. 그는 개인적으로 알았던 라비니아 폰타나의 그림들을 자세히 묘사하기도 했다.[49]

크리스토파노 브론치니와 아르테미시아 젠틸레스키는 분명 서로 아는 사이였다. 실라 바커가 지적했듯이 브론치니는 아르테미시아 전기에서 그의 예술적 기원을 전략적으로 소설화했고, 그 내용은 아르테미시아가 직접 그에게 들려주었을 가능성이 크다.[50] 아르테미시아의 인생사에서 중심점들이 완전히 바뀌어 있었다. 강간과 타시의 재판 부분은 통째로 사라졌고, 미술 수련에 관해서도 어머니에게서 처음 예술적 영감을 받았으며 자신의 재능을 알아본 사람은 수녀원장이었다고 말한다(글에서 아르테미시아는 이야기의 편의를 위해 강간 재판 시기에 그 수녀원에서 지낸 것으로 되어 있다). 오라치오는 그저 딸에게 그림 가르치기를 거부하고 딸을 수녀원으로 보낸 아버지로만 등장한다. 아

르테미시아는 자신의 전기를 수정하면서 스스로를 고결한 여성으로 높이는 동시에, 애초에 타시에게 소송을 걸어 자신의 평판을 망친 아버지에게 복수할 수 있었다.

아르테미시아는 마리넬라의 페미니즘 저서를 브론치니를 통해 알았을까? 그가 마리넬라에게 아르테미시아의 대단히 페미니스트적인 회화를, 그중에서도 특히 1610년대 점잖은 피렌체 사회에 충격을 주고 엄청난 반향을 불러일으킨 여성 파워의 강렬한 구현인 「유디트」를 언급했을까? 확신은 할 수 없으나 상당히 친여성적인 브론치니가 이들 작가와 화가를 연결해주었을 가능성이 크다. 작가는 힘 있고 독립적인 여성을 칭송했고, 화가는 그런 여성을 그림으로 그려냈다. 그리고 1624년 아르테미시아가 로마에서 살던 시기에 마리넬라가 로마에 있던 브론치니를 방문했는데, 그때 브론치니가 두 여성의 만남을 주선했을 수도 있다.[51] 그렇게 뜻이 통하는 두 마음의 만남이, 그것이 직접적이었든 브론치니의 베네치아 페미니스트 관련 저술을 통해서였든, 1627년 아르테미시아의 갑작스러운 베네치아로의 이주 결정에 대한 설명이 될 수도 있다.

1618년에 아르테미시아는 이미 스스로 자신의 지참금을 관리하며 빚도 홀로 책임지고 있었는데 아마도 남편과 따로 살고 있었던 것으로 보인다.[52] 피렌체에서 지낸 마지막 3년 동안 그는 젊은 귀족 프란체스코 마리아 마린기와 만남을 시작하는데 그의 결혼생활과 마찬가지로 부분적으로는 사업 관계였고, 부분적으로는 사적인 관계였다. 아르테미시아가 연인이라 할 수 있는 마린기에게 보낸 편지들은 대단히 매력적이다. 그 문서에서 아르테미시아의 위트와 장난기 어린 재담을 엿볼 수 있을 뿐 아니라 그의 사업 정보도 확인할 수 있어 아르테미시아를 연구하는 데 상당히 가치가 높다.[53] 1620년에 아르테미시아는 급

작스럽게 피렌체를 떠나야 했는데, 그 이유는 표면적으로 대공이 의뢰한 작품 제작이 완성되지 않은 데 대해 메디치궁의 압박이 커졌기 때문이었다. 그는 처음에는 프라토로, 그후에는 로마로 달아났다. 남편은 함께 떠나지만, 아이들과 스튜디오 재산은 마린기에게 맡긴 채였다. 아르테미시아의 노골적이고 무례한 불륜이 아마도 대공비의 심기를 건드렸고, 그래서 떠날 수밖에 없었는지도 모른다. 마리아 마달레나는 신앙심이 대단히 깊고 정숙한 여성의 귀감이었다. 어쩌면 로마에서의 아르테미시아에 대한 소문을 들었을 수도 있지만—그래서 브론치니가 쓴 전기에서 윤색이 필요했는지도 모른다—그 때문에 아르테미시아가 메디치궁으로부터 작품 의뢰를 받지 못하거나 궁궐생활에 참여하지 못하는 일은 없었다. 그러나 대공비가 아르테미시아와 마린기의 불륜과 당시 돌고 있던 다른 나쁜 소문을 들은 후 지원을 철회했을 가능성도 있다.[54]

피렌체의 또다른 후원자 소 미켈란젤로 부오나로티는 덜 비판적이었을 것으로 생각된다. 시인이자 극작가로서 상대적으로 자유분방한 그룹에 속했던 그는 전통적인 메디치궁과는 기질적인 차이가 있었다. 아르테미시아는 부오나로티그룹에 속했던 화가, 극작가, 시인과 친구였고, 그의 동료인 작곡가 프란체스카 카치니와도 알았을 것이다. (이 인맥을 통해 물리학자이자 천문학자인 갈릴레오 갈릴레이도 만났으며, 훗날 그에게 코시모 2세의 후계자로부터 돈을 지급받는 일에 도움을 요청하기도 했다.[55]) 부오나로티의 불경스러운 감수성은 고급문화를 조롱하고 이성애 전통에 도전하며 여성의 자주적인 성적 결정권을 지지하는 희극에서 잘 드러나 있다.[56] 이는 아르테미시아가 피렌체 시절 그림 일부(3장 참조)에서 표현했던 대담하고 인습타파적인 정신과 정확히 어울리며, 그의 타고난 넉살과 시각적 위트가 격식을 차리는 메디치궁보다

는 카사 부오나로티에서 좋은 평가를 받았을 것임을 추측할 수 있다.

루크레치아 마리넬라도 도덕적 이유에서 아르테미시아와 거리를 두었을 수 있으며 그의 저술에서 아르테미시아에 대한 언급을 전혀 찾아볼 수 없는 것도 (페미니스트 작가들 대부분은 예술가를 언급한 경우가 드물긴 했다) 그런 의미일지도 모른다. 마리넬라는 여성의 범절을 강력히 주장하는 사람으로 브론치니가 "가장 순결한 처녀"(결혼해 아이들이 있음에도 불구하고)라고 칭송한 바 있다. 마리넬라는 어떤 덕목보다 정숙함을 우위에 두었고 복잡한 성관계가 여성의 자립을 저해한다고 믿었다.[57] 아르테미시아의 인습에 얽매이지 않는 이채로운 삶의 방식은 피렌체 귀족사회에 대한 도전이 되었고, 아르테미시아는 페미니스트 작가들이 덕과 악으로 구분 짓던 상충 요소들을 삶에서도 예술에서도 더불어 포용했다.

삶의 방식은 달랐지만 마리넬라와 아르테미시아에게는 근본적인 공통점이 있었다. 두 사람 다 두려움 없이 가부장제도에 맞섰고, 젊은 자신들이 기성 권위에 도전할 자격이 있다고 생각했다. 화가의 세계에서 권위자는 미켈란젤로와 카라바조였다. 아르테미시아는 그들을 목표로 삼고 자신이 그들을 뛰어넘을 수 있는 여성으로 당당히 나섰다. 『여성의 고귀함과 탁월함』에서 마리넬라는 플라톤과 아리스토텔레스를 다루며 양성평등에 대한 플라톤의 진보적인 관점에 찬사를 보내고 아리스토텔레스의 여성 비하를 비난했다. 하지만 그는 이 위대한 철학자들에게서 인간적인 약점도 발견했다. 플라톤은 여성의 뛰어남을 인정하는 사고에서 충분히 혁신적이지 못했고, 아리스토텔레스의 경우는 아마도 증오나 부러움이 그런 비하의 동기였다고 봤다. 화가와 작가인 이 두 여성은 분명 비여성적인 대담함으로 외견상 동등한 위치에서 가부장적 거인들과 맞서 미술이든 철학이든 그들 영역의 언어

로 도전했으며 그 세계의 가치 구조에 의문을 제기했다.

아르테미시아, 로마, 1620～26

아르테미시아와 피에란토니오는 극한 상황에서 피렌체를 떠났음에도 로마에서 곧 자리를 잡고 다시 일어설 수 있었다. 그들은 산타마리아 델포폴로성당(아르테미시아의 어머니가 묻힌 곳) 근처 코르소에 집을 구했다. 피에란토니오는 가구가 잘 갖추어진 그 집이 "방문했던 추기경과 왕자들에게 어울린다"고 묘사했다.[58] 로마에서 아르테미시아는 아버지와 다시 만나지만, 그가 도착한 지 겨우 한 달 만인 1620년 3월, 그들은 감정이 악화되며 사이가 틀어진다. 오라치오는 딸이 피렌체에서 일으켰던 추문을 못마땅하게 여겼고, 아르테미시아와 피에란토니오는 지참금 사용을 통제하려 드는 오라치오의 시도를 불쾌해했다.[59] 이 다툼의 바탕에는 아르테미시아가 화가로서의 인지도가 높아졌다는 점도 깔려 있어 불화가 더 깊어졌는지도 모른다. 그가 피렌체에서 날아오르는 동안 오라치오는 인근에서 작품 의뢰를 받기 위해 애를 써야 했다. 궁극적으로 아르테미시아의 명성과 평판이 남녀 차이가 있었음에도 오라치오를 넘어선 것이다. 이후 부녀는 다시 만난 기록이 없다가 1630년대 후반 잉글랜드에서 재회한 것으로 알려졌다.

1624년 즈음에는 아르테미시아의 삶에서 남편의 존재도 사라지고 없었다. 그해 가구 조사에 남편의 이름이 없었고, 1636년 아르테미시아가 딸의 결혼 직전 그가 아직 살아 있는지 알아보았다고 한다.[60] 이는 남편도 딸의 지참금에 기여하길 바라서였을 수도 있지만, 아르테미시아 자신이 재혼하고 싶어서 남편의 생사를 확인할 필요가 있었던

것일 수도 있다(당시 교회법상 이혼은 허락되지 않았다). 학자들은 그에게 다른 남자와의 사이에서 두번째 딸을 두고 있었으리라 추측한다. 아르테미시아가 곧 딸의 결혼식이 있다는 이야기를 1636년에 한 번, 그리고 1649년에 한 번, 두 번 말했기 때문이다. 같은 딸이 두 번 결혼했을 가능성도 있지만 그랬을 것 같지는 않다.[61] 두 딸(또는 한 명)은 회화 수업을 받았으며 아르테미시아가 직접 가르쳤을 것이다.

　로마에서의 후원은 처음에는 아르테미시아의 피렌체 시절 인맥을 통했다. 도착 후 4개월이 지났을 즈음 그는 크리스틴 데 로렌의 친척인 바바리아 공작의 관대한 의뢰를 언급한다.[62] 마리아 마달레나의 지인인 피렌체 출신 마페오 바르베리니가 1623년 교황 우르바노 8세가 되었을 때 아르테미시아는 교황의 조카인 두 사람의 추기경, 프란체스코와 안토니오 바르베리니에게 도움을 받았다. 다른 후원도 뒤따랐다. 1620년대 중반, 스페인의 수집가이자 알칼라의 공작인 페르난도 아판 데 리베라가 그림 여러 점을 구입해 세르빌로 가지고 갔다. 이 시기 커가던 아르테미시아의 명성은 그의 명예를 기려 주조한 메달로 알 수 있다. 메달은 그를 '유명한 여성 화가 pictrix celebris'로 묘사했다.[63]

　아르테미시아가 바르베리니 집안 인맥을 통해 만난 이들에는 카시아노 달 포초도 있었다. 학자이자 예술 후원자였던 그의 방대한 소장품 중에는 과학기기와 서적, 희귀한 물건들이 포함되어 있었다. 그는 로마 골동품을 목록화한 『종이미술관』을 집대성하기도 했다. 아르테미시아는 또한 프랑스 화가 시몽 부에와도 교류했는데, 그가 그린 아르테미시아의 초상화(그림6)도 카시아노 달 포초가 소장했다. 부에의 아내였던 탁월한 화가 비르지니아 다 베초도 아르테미시아의 친구가 되었다.[64] 이들 바르베리니그룹은 드러내놓고 여성 예술가를 지원했다. 프란체스코 바르베리니는 비르지니아 다 베초와 최초의 여성 건축가

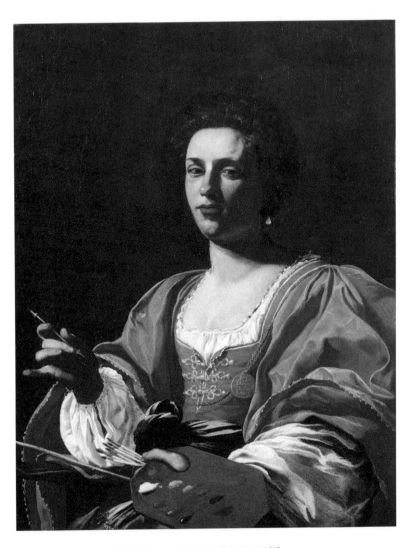

6 __ 시몽 부에, 「아르테미시아 젠틸레스키」, 캔버스에 유채, 1622~25년경

로 기록되어 있는 플라우틸라 브리치 등 여러 여성을 후원했다.[65] 카시아노 달 포초는 아르테미시아와 조반나 가르초니의 후원자였다. 가르초니는 미니어처 초상화와 과일, 식물 정물화를 그리는 화가로 초기 근대 이탈리아에서는 아마도 아르테미시아 다음으로 가장 이름난 여성 화가였을 것이다.

또다른 후원자가 아르테미시아에게 나타났다. 1625년 카시아노 달 포초는 외교 업무차 파리에 가는 프란체스코 바르베리니와 동행했다. 집에 부치는 편지에서 그는 프랑스인들이 여성과 궁중에 대한 관심에 빠져 있다고 말하는데,[66] 바로 루이 13세와 왕비 안 도트리슈의 궁을 일컫는 것이었다. 왕의 어머니로서 섭정을 했던 마리 데 메디치는 당시 (아들이 보냈던) 망명에서 돌아와 많은 시간을 파리에서 머물고 있었다. 마리 데 메디치는 카시아노 달 포초에게 루브르궁 안 자신의 화려한 거처와 새로 지은 뤽상부르궁을 위한 페테르 파울 루벤스의 그림 24점으로 이루어진 화려한 사이클을 보여주었다.[67] 이 사이클은 마리의 섭정 왕비 통치 시대의 영광과 변천을 그린 것으로, 당대 권력을 지닌 여성을 기념하는, 공공성이 강한 칭송의 보기 드문 예이다. 하지만 마리 데 메디치는 아들과 그의 재상 리슐리외 추기경에게 지속적인 위협이었고, 그의 정치적·문화적 활동으로 인해 여성 권력과 여성 통치의 위험성에 대한 오랜 경고가 촉발되었다.

프랑스에서는 여성의 통치 능력에 관한 질문이 거듭되고 있었다. 원칙적으로는 살리카 법전에 따라 남성만이 왕위를 계승할 수 있었지만, 현실적으로는 카트린 데 메디치, 마리 데 메디치, 안 도트리슈의 섭정으로 그 원칙이 도전받고 있었다. 뤽상부르 사이클에서 말을 탄 대담한 장군이자 전쟁의 신 벨로나(그림7)로 표현된 마리 데 메디치는 비판자들에게 확신을 주지는 못했으나 페미니스트 계보에서는 귀감이 되

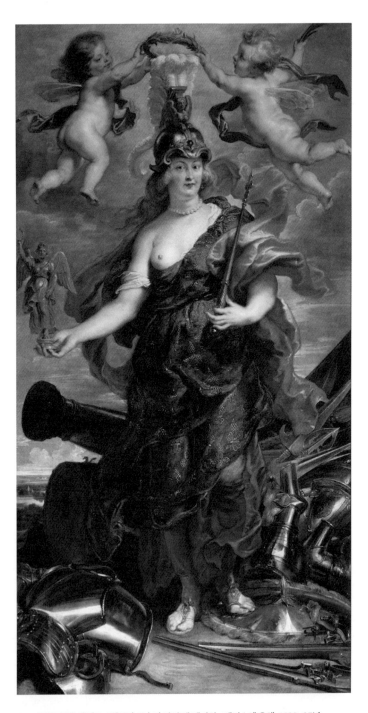

7 _ 페테르 파울 루벤스, 「벨로나 모습의 마리 데 메디치」, 캔버스에 유채, 1622~25년

는 리더로 자리할 수 있었다.[68] 이 사이클에서 그는 자주 한쪽 가슴을 드러낸 모습으로 등장하는데, 이는 가부장 질서에 도전했던 고대 아마존 여성들에 대한 암시이며 당시 떠오르고 있던 '**팜포르트**femme forte', 즉 강인한 여성 리더 개념의 반영이다. 이 개념은 마리 데 메디치의 며느리인 안 도트리슈 통치하에서 더욱 강화되었다.[69] 1616~17년 즈음 프랑스에는 마리 데 메디치를 겨냥한 글들을 포함해 안티페미니즘 문헌들이 급증하고 이에 대한 반발로 많은 친여성 옹호가 촉발했다.[70] 그중 눈에 띄는 것은 젊은 작가 마리 르 자르 드 구르네의 『남성과 여성의 평등』(1622)이다. 이 글은 마리 데 메디치와 안 도트리슈의 관심과 지지를 이끌어냈다.[71] 드 구르네가 제기한 이슈들이 프랑스 궁에서 논의되었다는 점과 두 왕비가 권력을 행사했다는 것에서 카시아노가 여성들이 프랑스를 차지했다는 생각을 갖게 됐는지도 모른다.

아르테미시아 젠틸레스키가 마리 데 메디치에 대해 처음 들은 것은 피렌체 궁(마리 데 메디치가 태어나고 성장한 곳)에서였을 테고, 아마도 카시아노가 예술 후원에 대해 들려주었을 것이다. 마리 데 메디치와 안 도트리슈가 아르테미시아를 알고 있었던 것은 확실하다. 오라치오 젠틸레스키가 1624에서 1626년까지 파리에서 마리 데 메디치를 위해 일했기 때문이다. 작품 의뢰가 왔고 이는 후원으로 이어졌다. 아르테미시아가 서명과 제작연도를 남긴 「미네르바」(그림8)는 안 도트리슈를 미네르바의 모습으로 그린 우화적 초상화로 보인다. 초상화 속 주인공의 월계수 왕관과 올리브가지는 미네르바의 상징이 아니지만, 블랑카 데 카스티야, 마리 데 메디치, 안 도트리슈 등 미네르바 모습으로 꾸민 프랑스 여성 통치자 그림에 같은 소재가 등장한다.[72] 아르테미시아는 1635년 편지에서 자신이 프랑스, 스페인, 잉글랜드의 왕들을 위해 일했다고 썼다. 스페인과 잉글랜드 왕의 그림은 기록되어 있지만 프랑

8 __ 아르테미시아 젠틸레스키, 「미네르바 모습의 안 도트리슈」, 캔버스에 유채, 1630~35년

9 __아르테미시아 젠틸레스키, 「아우로라」, 캔버스에 유채, 1625~27년경

스 왕을 위해 그린 그림은 알려진 것이 없다.[73] 「미네르바」가 왕의 돈을 받아 그린 것이므로 그 조건에 부합하긴 하지만 왕비나 왕의 어머니 마리 데 메디치의 기획이었을 것이다. 훗날 마리 데 메디치는 딸 헨리에타 마리아 왕비의 잉글랜드 궁에서 아르테미시아를 만난다.

카시아노 달 포초와 바르베리니 형제가 사회적으로는 여성 화가를 지원했지만 그들이 아르테미시아에게서 원했던 그림은 남성 취향이었다. 안토니오 바르베리니가 받은 작품은 「비너스와 큐피드」이며, 카시아노 달 포초는 자화상을 원했고 부에의 초상화를 소유했다. 알칼라 공작은 아르테미시아의 초상화 두 점을 구입했는데 아마도 자화상으로 보인다.[74] 이러한 주제는 여성 화가를 여성의 아름다움과 아름다움 그 자체를 그리는 사람으로 보는 고정관념과 맞아떨어진다. 여성 화가의 아름다움과 그림 속 인물의 아름다움이라는 이중 개념인 것이다.[75]

하지만 이 시기에 그려진 아르테미시아의 페미니즘 성격이 가장 강한 「야엘과 시스라」 「요셉과 보디발의 아내」(그림44, 50 참조) 두 그림의 후원자가 누구인지는 알려진 바가 없고 초기 소유자 기록도 존재하지 않는다. 이는 의뢰 없이 자발적으로 그렸고 구매자가 빨리 나타나지 않았음을 의미한다고 볼 수도 있다. 또한 1620년대에 아르테미시아가 그린 가장 크고 인상적인 작품 두 점이자 디트로이트미술관에 소장되어 있는 「유디트와 하녀」 「아하수에로 왕 앞의 에스더」(그림42, 48 참조) 역시 그가 대단한 야심을 가지고 만든 작품이지만 알려진 의뢰인이 없고 결국 미술시장에서도 좋은 반응을 얻지 못했다. 아르테미시아의 여성 영웅주의 비전이 문제였을지도 모른다. 두 그림 모두 성숙하고 건장하며 여성적 매력이 없는 여자를 주인공으로 등장시켰기에 전통적인 여성미를 찾던 구매자들을 끌어들이지 못했을 것이다.

아르테미시아의 영웅적 여성상은 당대 강인한 여성 지도자의 상징

10 __아르테미시아 젠틸레스키, 「유디트와 하녀」(그림42의 부분), 캔버스에 유채, 1625~27년, 디트로이트미술관

이던 마리 데 메디치에게서 영감을 받았을 것이다. 「아우로라」(그림9)는 로마 시절 가장 규모가 큰 그림으로 두 발로 땅을 굳건히 딛고 선 여명의 신의 강렬한 모습을 그렸다. 당시 귀도 레니와 구에르치노의 지루하고 개성 없는 '아우로라'와 달리 아르테미시아의 '아우로라'는 흙을 밟고 홀로 선 '신여성'이 두 손으로 힘 있게 어둠의 구름을 가르는 모습이며, 미켈란젤로 방식으로 여성 누드에 힘을 부여한 근육질 육체를 보여준다.[76] 이 시기 여성 영웅들은 당당한 「에스더」, 그리고 특히 디트로이트미술관 소장의 기념비적인 「유디트」(그림10)에서 볼

수 있듯이 왕관을 쓴 여왕으로 표현되어 마리 데 메디치의 기운이 좀 더 시각적으로 드러난다. 이 왕관은 명백히 마리 데 메디치를 가리키는 것일지도 모른다. 정적들을 신중하게 피해야 하는 그의 상황이 유디트 이야기와 유사하고, 그도 공공연히 자신을 유디트와 동일시했기 때문이다. 4장에서 이야기하겠지만 왕관을 쓴 이 유디트는 마리 데 메디치뿐 아니라 이름이 같은 카리아의 아르테미시아 여왕도 암시한다. 따라서 이 유디트는 고대와 당대의 영웅적인 여성 지도자에게 존경을 바친 것이라고 할 수 있다.

아르테미시아, 베네치아, 1627~30

1626년 말, 또는 1627년 초 아르테미시아는 로마를 떠나 베네치아로 가서 1630년까지 머문다. 후원이 계속 이어지던 도시를 떠나 전망이 거의 없던 곳으로 간 이유에 대해서는 알려진 바가 없다. 베네치아 고객 중 유일하게 알려진 자코모 피게티는 변호사였고, 아르테미시아가 그린 「잠자는 큐피드」 한 점을 소유했다. 피게티와 아르테미시아와의 인연은 잔 프란체스코 로레단을 통해서였을지도 모른다. 그는 1627년 베네치아에서 익명으로 발표된 시들의 저자일 가능성이 높은데 시 일부는 아르테미시아에게 헌정한 것으로 시에서 피게티의 「큐피드」를 언급했다.[77] 베네치아에서 힘 있는 문화 인사였던 로레단은 아카데미아 데 데시오시라는 비공식 그룹을 만들었고, 아르테미시아가 이 그룹과 연결되어 있었음을 소실된 자화상(그림11)을 기초로 만든 판화 글귀에서 확인할 수 있다.[78] 1630년 로레단은 아카데미아 델리 인코니티를 설립했고, 이 아카데미에 피게티와 아르테미시아 두 사람 모두 참여했다.

아르테미시아의 베네치아 시기에 대한 논의는 로레단과 아카데미와의 인연에 집중되며 베네치아로 간 동기는 아직 깊이 조사되지 않았다.

어쩌면 적극적으로 여성을 지원했던 베네치아의 출판산업과 베네치아의 작가 모데라타 폰테와 루크레치아 마리넬라의 유명한 여성 옹호 때문에 이끌렸는지도 모른다. 또다른 베네치아 작가인 아르칸젤라 타라보티가 당시 논문 『가부장 독재』를 저술중이었는데, 이 글은 최초의 페미니즘 선언문으로 불린다.[79] 이 글은 가부장적 압제를 직접 겪은 경험에 기초한다. 타라보티는 선천적으로 다리에 장애를 갖고 있었고, 이러한 신체적 결함이 결혼에 적합하지 않다고 판단한 그의 아버지가 열한 살 난 자신의 딸을 수녀원에 보내 타라보티가 평생 그곳에서 은둔하도록 했다. 수녀원 초기 시절부터 『가부장 독재』를 쓰기 시작한 타라보티는 글에서 순진한 소녀들을 수녀원에 맡기는 일이 얼마나 "끔찍하고 사악한 행위"인지 통렬하게 비판하고, 당대 아버지들이 지참금 비용을 아낄 의도로 태생적 결함을 탓하며 그들의 가장 "혐오스럽고 기형적인" 자식을 그리스도의 신부로 제공해 일평생 유폐된 삶을 살게 했다고 기록했다.[80]

그런데 타라보티는 수녀원을 넘어서 폭넓게 사회와 교류했다. 『가부장 독재』에서 그는 간통에 대한 이중 잣대를 비판하며 여성의 성적 선택 자유와 재정적 독립을 옹호하고 평등한 교육과 공직 진출 기회 결여를 개탄했다. 타라보티는 평생에 걸쳐 바깥세계와 적극적으로 접촉하며 수녀원을 찾는 방문자들과 대화했고, 총독, 공작, 공작부인 등과 서신을 교환하며 여성 문제를 이야기했다.[81] 긴밀하게 연결된 베네치아 사회에서 타라보티의 주된 후원자는 잔 프란체스코 로레단이었다. 타라보티는 인간의 타락이 이브의 책임이라는 신학 문제에 대해 후원자에 공개적으로 동의하지 않았다. 로레단이 그의 소설 『라다모*』

11 __제롬 다비드, 「아르테미시아 젠틸레스키」, 아르테미시아의 소실된 자화상을 토대로 한 판
화, 1627~28년

(1640)에서 아담의 특권화를 과장한 것에 대한 반박으로 타라보티는 아담은 "자신을 변명하기 위해 아내를 비난한" 비겁한 인간이라고 말했다.[82] 마리넬라처럼 타라보티도 오랜 신학적 주장과 남성의 자기가치 증대를 날카로운 상식에 은근한 위트를 곁들여 꼬집었다.

공교롭게도 아르칸젤라 타라보티의 여동생 로렌지나가 아르테미시아의 후원자인 자코모 피게티와 결혼하면서 아르테미시아도 아주 빠르게 그들 인맥 안으로 들어갔다. 최초 추측 때는 거꾸로 아르테미시아가 베네치아에서 처음 알게 된 사람이 타라보티고, 타라보티가 제부에게 이 유명한 여성 화가의 그림을 사도록 연결해주었을 것이라 생각했다. 아르테미시아가 베네치아에 도착했을 때 타라보티는 이미 『가부장 독재』 초안을 비공식적으로 지인들에게 보내던 시점이라 그 지인들 중 누군가가 아르테미시아에게 타라보티라는 수녀와 수녀의 글을 들려주었을 것이다.[83] (아르테미시아도 그 글을 이미 알고 있었다.) 그런데 타라보티와 아르테미시아, 반항적 글과 그림을 통해 여성의 완전성을 역설한 사회적 반항아였던 이 두 사람이 한 번도 만나지 않았다면 아이러니하고 애석한 일이 아닐 수 없다.

잔 프란체스코 로레단은 아르테미시아의 아름다움과 정신, 위트에 공공연히 매혹되었던 사람이라 아카데미아 델리 인코니티 모임에도 그가 참석하기를 원하고 환영했을 것이다. 그런데 그 회합은 견고한 남성들의 영역이었다. 가수이자 작곡가였던 바르바라 스트로치, 소프라노로 오페라 디바였던 안나 렌치, 유대인 시인 사라 코피아 술람, 학자이자 음악가인 엘레나 코르나로 피스코피아 등 몇몇 여성들이 모임의 행사에 참석했던 것으로 알려져 있지만 공식 회원은 아니었다. 그

* L'Adamo, 아담

들이 시 낭독회에서 노래를 하고 춤을 추었을 수는 있지만 인코니티 모임의 핵심이었던 구두口頭 논쟁과 토론에 들어가지는 못했을 것이다. 아르테미시아가 그 모임에 포함되었다는 것은 로레단이 그를 "새로운 탈리아(희극과 목가의 신)"로 불렀다는 사실에서 알 수 있다. 그가 '칸토 디빈'*이라 칭송한 것은 아마도 아르테미시아의 즉흥시였을 것이다.[84] 아르테미시아의 그러한 시 창작 재능은 그가 마린기에게 쓴 편지 속 위트 있게 써내려간 글에서도 잘 드러나 있다. 그렇지만 인코니티의 학문 토론에서 편안한 역할을 맡는 여성을 상상하기는 어렵다.

아카데미아 델리 인코니티는 회원의 "전투적인 성적 자유사상"으로 유명했다.[85] 그들이 토론한 주제의 중심에 여성 문제가 있었고, 여성의 성적 힘과 위험한 아름다움이 남자를 유혹에 들게 해 망칠 수 있다는 논지가 우위를 차지했던 것으로 보인다. 토론은 지적이었으며 풍자와 중의가 돋보였다. 발표자들은 서로 대립하는 관점들을 유희적으로 고려했지만, 웬디 헬러의 설명에 따르면, "과장된 동시에 생색내기인 가식적 기사도에 가려진 여성에 대한 부정적 관점이 드러난다".[86] 잔 프란체스코 로레단의 『학문적 호기심』(1654)에서도 확인할 수 있다. 널리 알려졌고 자주 재출간된 이 책에서 그는 여성이 남성에 대해 갖는 성적 파워와 그에 대한 처방을 소름 끼치는 어휘로 이렇게 묘사했다. "그녀는 눈으로 마법을 걸고, 두 팔로 속박하며, 키스로 얼빠지게 한다. 다른 즐거움들로 지성과 이성을 빼앗고 남자를 짐승으로 만든다." 그리고 그는 반응이 없는 여성에게서 강제로 성적 쾌락을 취하는 것—즉 강간—이 남성 고유의 권리라 주장했다.[87]

로레단의 반페미니즘적 논지가 기괴하게 퍼져나가며 주세페 파시와

* canto divin, 신성한 노래

토르콰토 타소의 여성 혐오 글들이 뒤따랐다. 여성 혐오가 지속적인 문화 상황은 아니었지만 간헐적으로 등장하곤 했기에 그 원인을 찾아보는 것이 합당하겠다. 나는 '여성 논쟁'이 아카데미아 델리 인코니티에서 논의된 것은, 여성이 실제로 남성과 지적으로 동등하다는 증거가 늘고 있었기에 그에 대한 반응으로 불안감이 드러난 것이라 생각한다. 남성이 입은 손상을 줄이고 통제하려는 그들의 노력이 소위 반발을 불러왔다.

베네치아는 유럽 출판산업의 중심지였고 오랫동안 여성 문학인을 지원했다. 베네치아 출판사들에서 페트라르카, 단테, 카스틸리오네의 글을 저렴한 형태로 발행하면서 많은 사람들이 책을 접할 수 있었고 여성 독서 인구도 점차 증가했다. 유럽 여성의 지적 발전이 고조되던 시점이었고 글을 읽고 쓰는 여성들도 늘었다. 게다가 로도비코 아리오스토의 『광란의 오를란도』와 토르콰토 타소의 『해방된 예루살렘』도 문학 독서를 넘어 대중문화 속으로 들어갔다. 아르테미시아 젠틸레스키의 경우 고등교육을 받지는 못했지만 피렌체 거주 당시 아리오스토와 타소, 오비드, 페트라르카 같은 작가들을 어느 정도나마 알고 있었던 것으로 보인다.[88]

16세기 이탈리아 예술에서 남성과 여성의 전투는 치열했다. 아리오스토의 『광란의 오를란도』는 여성에 대한 논쟁에서 양측 모두의 논지에 인용되었다.[89] 아리오스토는 표면적으로는 여성을 칭송했지만, 동시대 학자들은 그의 서사시가 외견상 비판하는 듯한 남성주의의 위치를 오히려 견고히 한다고 봤다.[90] 이 시는 독립적이고 적극적인 여성 인물들을 등장시킨다는 점에서 신선했지만, 브라다만테가 끝내 루지에로에게 굴복하면서 여성의 궁극적 역할은 가정에 봉사하는 것이라는 가치관과 부합한다. 타소의 『해방된 예루살렘』에서도 유사하게 전

투에 참여하고(클로린다) 마법을 행하는(아르미다) 주요 여성 인물이 나오지만 결국 투항하고 기독교로 개종하며 그들의 이야기는 예루살렘을 해방시킨 남성의 영웅적 행동에 종속된다.[91]

이들 남성 작가와 뚜렷한 대척점에 서 있는 여성 시인과 극작가도 많았다. 베로니카 감바라, 비토리아 콜론나, 가스파라 스탐파, 라우라 바티페리 암만나티, 라우라 테라치나, 툴리아 다라고나 등이 대표적인 이름이다.[92] 라우라 테라치나는 아리오스토의 시에 자신의 구절을 덧붙여 여성과 남성의 목소리가 대조를 이루게 하고 아리오스토의 여성에 대한 견해를 보수적 남성주의로 묘사하여 『광란의 오를란도』의 태도에 은근하게 도전했다.[93] 툴리아 다라고나는 자신의 책 『대화』에서 피렌체의 저명한 지식인 베네데토 바르키와 사랑의 속성에 대해 토론하며 그에 못지않은 영리한 철학적 논거를 펼쳤다.[94] 그는 은근한 유머를 통해 오늘날이라면 우리가 '맨스플레인'이라 불렀을 논지를 약화시켰다. 바르키가 페트라르카를 인용해 여성은 지속적인 사랑을 하지 못한다고 주장하자 툴리아는 이렇게 답했다. "당신 속을 내가 모를 거라 생각합니까? 페트라르카가 마돈나 라우라에 대해 썼던 것만큼 그도 글을 썼더라면 어땠을지 생각해보세요. 아주 다른 결과를 볼 수 있었을 겁니다."[95]

툴리아 다라고나는 '코르티자네 오네스테'라 불리는, 높은 교육을 받은 베네치아 창녀였다. 그들은 경제적 자립을 이루었고 사회적으로도 상당한 힘을 지닌 여성들이었다. 그들은 남성과 동등한 위치에 있었고, 유부녀와 달리 결혼생활 밖에서 일어나는 에로틱한 사랑의 대화에 참여할 수 있었다.[96] 또다른 코르티자네 오네스테인 베로니카 프랑코는 섹슈얼리티에 대해 전문 지식을 갖고 편하게 논의했다. 그의 「3운구 형식 시」(1575)에 나타난 솔직한 에로티시즘은 페르라르카의 완곡

한 이상주의와 대담한 대조를 이루며 여성의 성적 욕망을 선명하게 표현한 드문 경우이다.[97] 그는 마페오 베니에르가 시로 모욕을 주자 문학적 결투를 행한다. 베니에르의 여성 혐오적 모욕을 반박하며 여성은 훈련을 통해 남성과 동등해질 수 있다고 주장함과 동시에 자신이 그들의 대변자라고 선언한다. "(여성) 모두가 따를 본보기로서…… 나는 당신에게 여성이 남성보다 얼마나 더 뛰어난지 보여주겠다."[98]

이들 페미니즘 아이디어의 강력한 주창자들을 직접 계승한 이들로 폰테, 마리넬라, 타라보티가 있다. 그들은 지적 교양을 갖추고 도전하고 토론했으며, 남성들은 공개적으로 존경을 표하면서도 두려워했다. 로레단과 그의 인코니티 형제들이 파시와 타소의 여성 혐오 태도를 뒤따랐지만 이제 그들은 폰테, 마리넬라, 타라보티의 글을 포함해 점차 늘어가는 친여성 문학과 경쟁하고 맞서야 했다. 타라보티는 이들의 반발 때문에 페미니즘 글 출간에 거듭 어려움을 겪었다. 잔 프란체스코 로레단은 타라보티가 쓴 다른 글의 출간은 도왔지만 『가부장 독재』는 '배신당한 순수'로 제목을 바꾼 후에야 출간될 수 있도록 개입한 것으로 보인다. 수녀를 순수한 피해자로, 그들이 겪는 고통을 신의 의지 문제로 포장하기 위해 여성 혐오적 사회관습에 대한 타라보티의 신랄한 비판에 "다시 세례를 내린 것"(그의 표현)이다.[99]

아르테미시아의 그림에 바친 로레단의 시적 헌사 역시 그의 미술 속에 깃든 페미니즘 표현에 대해 유사한 반감을 보인다. 5장에서 논의하겠지만 그는 아르테미시아의 그림 중 가장 온화하고 논쟁거리가 적은 작품을 선택해 글을 썼다. 아르테미시아의 예술에 열정 어린 존경을 드러내면서도 은근한 여성 혐오적 찬사로 그를 깎아내렸다. 그는 자화상에 대해 아르테미시아의 뛰어난 아름다움을 잘 반영했다고 높이 평가하면서 다른 시에서는 아르테미시아의 얼굴을 비너스에 비교하기

도 했다.[100] 그는 「잠자는 큐피드」의 실물과도 같은 모습이 여성 화가의 자연적 산물이며, 이는 "여성이 혼자서도 사랑으로 살아 있는 아이를 창조할 수 있기 때문"이라고 찬사를 보낸다.[101] 로레단의 발상은 아르테미시아에게 있어 예술 작업은 실질적으로는 출산과도 같은 육체의 자연적 기능임을 암시한다. 그러니까 아름다움을 창조하기 위해 여성 화가는 거울을 들여다보기만 하면 된다는 것인데 이 주장은 여성 화가를, 힘든 지적 노력을 통해 예술 작업을 한다고 내세우는 남성 화가와 명확히 구분하는 것이다.

성 인지 감수성을 갖고 있었던 지적인 아르테미시아는 여성을 대할 때 조정하려 드는 이러한 오만한 태도를 정확히 인식하고 있었다. 베네치아에서 페미니즘 논객들이 논쟁을 일으켜 그에 대한 반동으로 남성들의 여성 혐오가 폭발하는 경향을 보이던 차였기에, 아르테미시아의 그림에서 잠재한 젠더 위협을 감지한 시인들은 주제를 바꾸어 그를 선량한 문단의 자랑거리로 높이는 행동을 취하면서 진짜 이슈가 세상 밖으로 나오지 못하도록 했다.

아르테미시아, 나폴리, 1630~36

1630년에 아르테미시아는 베네치아를 떠난다. 아마도 당시 이탈리아 북부를 휩쓸고 베네치아 인구의 3분의 1의 목숨을 앗아간 페스트 때문이었을 것으로 추정한다. 8월에 그는 나폴리에 있었다. 조반나 가르초니가 그 뒤를 따랐다. 이 두 화가는 친구였을 가능성이 높다. 두 사람 모두 1620년대 로마에 있었고 1627~28년에는 베네치아에 있었으며, 1630년에 나폴리로 가서 각자 스튜디오를 만들었다. 그들이 이

12 __아르테미시아 젠틸레스키, 「세례자 성 요한의 탄생과 명명」, 캔버스에 유채, 1633~34년

주한 시기를 보면 아르테미시아가 길을 닦고 조반나가 같은 길을 가며 후원자들을 만난 것으로 보인다. 처음에는 카시아노 달 포초가, 그 후에는 로마의 스페인 출신 후원자 알칼라 공작이 있었는데, 공작은 1629년 나폴리의 총독이 된다.[102]

나폴리에서 아르테미시아는 스페인인 후원자들, 알칼라 공작, 그의 후임 몬테레이 백작의 의뢰를 받아 그림을 그렸다. 주요한 의뢰로는 스페인 국왕 펠리페 4세의 부엔레티로궁전에 그린 「세례자 성 요한의 탄생과 명명」(그림12)이다. 그는 또한 고위 왕족 자격으로 스페인 총독궁에 4개월 머문 왕의 누이 마리아 안나를 위해 그림을 그리기도 했다. 1630년 8월 아르테미시아는 카시아노 달 포초에게 보낸 편지에서 '황녀'(마리아 안나)를 위한 그림들을 마무리 중이라고 말하며 궁의 귀족 부인들 선물로 장갑 여섯 켤레를 보내달라고 부탁한다. 우리는 이

그림들이 무엇이었는지, 아르테미시아가 초상화를 그려주기 위해 나폴리를 떠났던 공작부인이 누구인지 알지 못한다. 남성 후원자들에게 보낸 편지에서 그는 여성 의뢰인들에 대해서는 간략하고 모호하게 표현하고 지나갔기 때문이다.[103]

이 시기 아르테미시아는 나폴리와 포추올리의 제단화 등 교회 의뢰를 포함해 광범한 의뢰와 후원을 받았다. 하지만 나폴리는 그와 맞지 않았다. 가난했고, 지나치게 붐볐으며 위험했다. 도착 직후 아르테미시아는 카시아노에게 자신의 조수가 무기 소지증을 받을 수 있도록 도와달라 요청하기도 했다. 초기 전기작가들은 그의 첫 나폴리 시기를 장밋빛으로 그리며 아르테미시아의 성공과 명성을 강조했다. 한 여행자는 아르테미시아가 "대단히 화려하게" 살았다고 묘사했다.[104] 어쩌면 그랬을지도 모르지만 「세례자 성 요한의 탄생과 명명」에서 미묘하게 차별화된 노동계급 여성들이 전체 장면을 지배한다는 점을 보면 아르테미시아는 노동계급 여성의 삶에 감정이입을 한 것으로 보인다.

1635년 즈음 아르테미시아는 로마나 피렌체로 돌아가는 쪽으로 생각이 기울었다. 그는 잦은 싸움과 힘든 생활, 비싼 생활비 때문에 나폴리에 더이상 있고 싶지 않다고 불평했다.[105] 곧 아르테미시아는 그곳을 떠나 잉글랜드에 체류하게 된다. 하지만 1640년 또는 그후 다시 나폴리로 돌아와 남은 평생 15년가량을 좋아하지 않던 그 도시에 살게 된다. 아마 다른 곳에서도 좋은 전망을 기대할 수 없었기 때문인지도 모른다. 로마와 피렌체의 이전 후원자들에게 무시당하거나 거절당했던 것이 분명하다. 1638~40년 잉글랜드에서 머무는 동안 옛 후원자 모데나 공작 프란체스코 데스테 1세에게 손을 내밀었으나 결과가 좋지 못했다.[106] 우리는 아르테미시아의 직업적인 동기와 결정에 관한 지식을 전적으로 그가 남성 후원자들에게 보낸 편지에 의존하고 있는

데, 사실 그 후원자들은 그가 좋은 관계를 구축하고 기쁨을 주어야 하는 남성들이기에 아르테미시아의 사회적 경험 전체를 파악하기에는 역부족이다. 필수적인 여성과의 관계가 포함되지 않았기 때문이다.

더 많은 정보가 담긴 문헌이 없어 우리는 간접적인 신호들에 주의를 기울여야 한다. 여성 후원자나 지지자가 있었을 가능성은? 조사하지 않은 길이 한 곳 남아 있는 듯하다. 아르테미시아가 나폴리에 머무는 동안 (역시나 나폴리를 싫어했던) 조반나 가르초니는 곧 로마로 돌아갔고, 로마에서 안토니오와 프란체스코 바르베리니의 제수였던 안나 콜론나 바르베리니의 후원을 받았다. 바르베리니 임기 동안 로마에서 가장 힘 있는 여성이었던 안나 콜론나 바르베리니는 수녀원을 세우고, 그가 존경하던, 당시 성인으로 추앙된 아빌라의 테라사를 위한 그림을 의뢰했다.[107] 여성 옹호자였던 안나 바르베리니와 아르테미시아 사이에 접촉이 있었는지는 알려지지 않았다. 1637년 아르테미시아가 로마로 돌아가기 위해 애쓰는 과정에서 프란체스코와 안토니오에게는 그림을 제안했지만 안나 바르베리니에게는 그러지 않았다.[108] 왜일까? 아르테미시아는 더 높은 지위의 남성 후원자를 선호했던 걸까? 안나 바르베리니가 아르테미시아의 예술을 수용하지 않았거나 그의 명성에 반감을 가졌던 걸까?

또다른 여성 후원자에 대한 힌트는 아르테미시아가 상반되는 취향의 고객들을 대상으로 그림을 그렸다는 점에서 찾아볼 수 있다. 이는 로마에서 처음 나타난 경향이다. 1630년대 나폴리에서 아르테미시아는 교회 의뢰 작품과 함께 아름다운, 종종 누드인 여성 인물, 밧세바, 루크레티아, 수산나 등을 그렸다. 관능적이고 에로틱한 매력을 지닌 종교 인물화 시장이 커가고 있었기 때문으로 보인다. 이 그림들 일부는 리히텐슈타인의 왕자와 파르마의 파르네세 공작들처럼 알려진 후원자

가 의뢰를 하거나 구매했다.[109] 초상화나 「클리오」(그림60) 같은 귀족 여성을 우화화한 작품 의뢰도 있었다.

그런데 아르테미시아는 섹시하지도 고귀하지도 않은 여성들도 그렸는데 이 작품들은 비주류에 속했다. 소위 '돈네 인파메donne infame', 즉 파렴치한 여자들, 남자를 속이거나 아이들을 살해한 보디발의 아내, 델릴라, 코리스카, 메데이아 등을 주제로 한 작품은 17세기에는 알려진 구매자가 없었다. 그런데 그는 왜 그런 그림을 그린 걸까? 여성 관람객이나 고객의 보이지 않는 네트워크 같은 것이 존재해 남성들이 수동성과 전리품으로 보았던 여성 육체에서 힘과 자주성을 보며 기뻐한 걸까? 이 질문이 타당한 것이 당시 초기 근대 여성 저술을 읽는 열정적인 여성 독자층이 있었기 때문이다. 사티로스의 허를 찌르는 님프가 등장하는 이야기 등 여성 작가의 목가극이 여성들 사이에서 상당히 인기가 있었다. 「코리스카와 사티로스」(그림56)에서 아르테미시아는 여성 목가극에서 보이는 젠더 역할 전도를 회화의 세계로 가져와 남성보다는 여성에게 더 매력적으로 비칠 영리하고 꾀 많은 비전통적 여주인공을 표현했다. 하지만 (현재 소장자 전에는) 알려진 여성 후원자는 없다.

아르테미시아의 주제 일부는 여성과 남성에게 다른 울림을 주었을지도 모른다. 그는 디아나와 나신의 여성 동료라는 주제의 그림을 강력한 힘을 소유했던 공작부인, 잉글랜드 왕과 왕비, 시칠리아의 후원자 돈 안토니오 루포 등 여러 후원자를 위해 그렸지만, 그들이 그 주제에서 느낀 매력—여성은 주인공의 힘, 남성은 여성의 나신을 주목—은 서로 상충했을 것이다. 젠더 간 차별화된 취향이라는 개념에서 보면 아르테미시아가 루포에게 자신의 디아나 그림이 "내 취향과 당신 취향에 맞을 것"이라 약속한 일은 새로운 의미를 가진다.[110] 그의

초기 작품인 1610년 「수산나」부터 아르테미시아는 그림을 통해 대립적인 남녀 관점을 동시에, 그리고 양면적으로 표현할 수 있음을 보여주었다. 그는 남성에게 그들이 원하는 것을 줄 수 있었는데, 아르테미시아의 여주인공이 아무리 전복적인 행동을 보여도 남성은 여성의 아름다움을 칭송할 따름이었기 때문이다. 따라서 아르테미시아는 마음껏 공개적으로 남성 모델을 패러디하면서도 여성에게는 암호로 이야기하며 다른 측면의 매력을 보여줄 수 있었다. 그러한 암호 소통은 남성이 페미니스트 목소리에 귀를 막고 있었기에 가능했다.

비전통적인 여성 주인공은 여성 화가가 남성 후원자들을 조종하는 데 필요한 암호화된 은유로 생각할 수 있다. 여성 예술가(코리스카)는 탐욕스러운 수집가(사티로스)에게 그가 원하는 것(가발)을 주어 그를 속이고 그의 한심한 욕망을 조롱한다. 그는 속임수인 가발을 손에 쥔 채 진짜(여성의 진지한 예술)는 놓치고 만다. 아르테미시아가 미술시장에서 전혀 인기 없는 모험적인 여성 인물들을 그릴 수 있었던 것은 다른 세상을 창조함으로써 이 세상 여성의 운명을 개선하겠다는 동기가 있었기 때문이다. 이런 동기는 자신의 내부에서 비롯한 것일 수도 있고, 다른 여성들이 부여했거나 둘 다 일 수도 있다. 아르테미시아가 창조한 다른 세상에서는 대담한 여성들이 엄청난 힘과 용기를 보이며, 결국 현명한 여성이 승리한다.

아르테미시아, 잉글랜드, 1638~40

1638년 아르테미시아는 런던에 있었다. 찰스 1세가 여러 번에 걸쳐 궁으로 와달라고 했던 초청을 수락한 것이다.[111] 스튜어트 왕조인 찰스

1세와 아내 헨리에타 마리아는 많은 이탈리아 예술가를 런던으로 초대했다. 구에르치노와 알바니는 거절했지만 오라치오 젠틸레스키는 받아들여 1626년부터 1639년, 사망할 때까지 그곳에 머물렀다. 왕이 처음 아르테미시아를 초대한 것은 1630년대 중반이었고 그의 아버지와는 별개로 독립적인 초청이었다. 당시는 오라치오가 그리니치 퀸스하우스의 천장화를 시작하기 전이었고, 후에 아르테미시아가 작업에 참여해 완성한다.

아르테미시아는 공식적으로는 찰스 1세의 초청을 받았지만 주로 왕비 헨리에타 마리아를 위해 일했다. 왕비는 예술 후원과 잉글랜드 정치에서 중요한 역할을 하고 있었는데 이는 7장에서 논의할 예정이다. 왕비가 집중한 프로젝트는 그리니치 퀸스하우스의 완성과 장식이었다. 퀸스하우스의 그레이트홀을 위해 왕비는 오라치오와 아르테미시아 젠틸레스키의 그림 여러 점을 구매했다. 왕비는 오라치오에게 야심 찬 계획인 천장화를 의뢰했다. 그의 어머니 마리 데 메디치의 미술 프로젝트를 상기시키는 사이클이었다. 안 도트리슈의 초상화 의뢰와 마찬가지로(그림8) 아르테미시아가 헨리에타 마리아 왕비로부터 초청을 받아 잉글랜드로 갈 수 있었던 데는 마리 데 메디치의 영향이 있었던 것으로 보인다.

많은 후원을 받을 가능성이 있음에도 아르테미시아는 몇 년 동안 잉글랜드행을 미뤘다. 나폴리에서 일이 바쁘기도 했지만 부녀간의 관계가 나빴기 때문에 아버지와의 만남을 피하고 싶었던 것으로 보인다. 1635년 한 편지에서 그는 런던으로 가 잉글랜드 왕을 위해 일할 것이라 이야기한다. 왕이 "나의 봉사를 여러 차례 요청했었다"라고 썼다.[112] 그리고 스페인 왕의 일이 끝나고 사보이 공작부인(마리 데 메디치의 둘째 딸 크리스틴 드 프랑스, 다시 한번 마리 데 메디치의 그림자가 느껴진다)으로

부터 프랑스 통행허가증을 받는 즉시 남동생 프란체스코의 안내를 받아 잉글랜드로 갈 것이라 말한다. 당시 나폴리를 통치하던 곳은 스페인이었고 스페인과 프랑스는 전쟁중이었기 때문에 외교적 도움이 필요했을 것이다. 1637년 아르테미시아는 여전히 나폴리에 있었고 포추올리의 성당을 위한 그림 세 점을 마무리하고 있었다. 1637년 10월 그는 선택의 여지를 남겨둔 채 카시아노 달 포초에게 로마로 돌아가 바르베리니 가문을 위해 새로운 그림을 그리고 싶다는 의사를 밝힌다.[113] 하지만 이 대안이 흐지부지 되었는지 이듬해 그는 잉글랜드에 있었다.

아르테미시아와 마리 데 메디치는 잉글랜드 왕궁에서 다시 만났다. 당시 망명중이던 마리 데 메디치는 1638년 네덜란드에서 잉글랜드로 와 말년을 딸과 함께 지냈다. 공식적으로 아르테미시아는 이 두 여인을 위해 일했다. 이 사실은 아르테미시아가 잉글랜드 체류가 거의 끝날 무렵 쓴 한 편지에서 자신의 보스(시뇨르)가 "왕비 마마와 왕비 마마 어머니"라고 분명히 밝힌 바 있다.[114] 헨리에타 마리아와 마리 데 메디치를 자신의 두 후원자로 명시한 것으로 보아 아르테미시아가 그리니치 천장화의 마무리 작업에 투입된 것은 그들 두 사람의 합치된 의견이었던 것 같다.

헨리에타 마리아가 잉글랜드에 처음 도착한 1625년, 그는 영어를 말할 줄 몰랐고 환영받지도 못하는 상황이었다. 그는 온건한 형식의 프랑스 페미니즘을 잉글랜드로 가져왔는데, 당시 몇 년 동안 잉글랜드를 들끓게 한 젠더 전투와 시기가 일치하지만 내용 면에서는 큰 차이가 있었다. 팸플릿 전쟁이라 불렸던 이 잉글랜드 '여성 논쟁'은 토론 내용을 저렴하게 인쇄한 팸플릿을 중산층 대중에게 널리 보급하여 여론에 영향을 끼치고자 했다. 존 녹스의 논쟁적 글 『여인들의 괴상한 통치에 반대하는 첫번째 나팔 소리』(1588)에 맞선 여성 옹호 목소리는 처음에

는 남성들에게서 나왔다. 알려진 바로는 여성이 쓴 첫 옹호 글은 제인 앵거의 『여성 보호』(1589)이다("이 글을 쓰게 한 것은 분노였다"라고 저자는 말했다*). 이탈리아의 페미니스트들처럼 앵거도 여성의 정신은 남성과 동등하거나 더 낫다고 말하며 성별에 따른 이중잣대를 반박했다.[115]

또다른 전투가 발발했다. 조지프 스위트넘이 선동적인 비난글 『음란하고 게으르며 고집 세고 일관성 없는 여성 규탄』(1615)을 출간하자 곧 레이철 스페트, 에스터 소워넘, 콘스탄티아 문다 등 여성들의 반박이 이어졌다.[116] 이 셋 중에서 실제 여성은 레이철 스페트뿐이었으며, 이 분노한 열여덟 살 시인은 여성을 옹호하는 글을 치밀하게 썼다. 다른 두 사람 소워넘(스위트넘의 말장난)과 문다는 여성을 가장한 남성의 필명이라는 것이 많은 학자들의 의견이다.[117] 그렇기에 소워넘은 여성 옹호와 거리를 유지한 채 여성 옹호는 그저 식사 테이블의 대화거리에 불과하다고 무시하며 스페트의 논지가 빈약하고 열정적인 이상주의라고 비웃는다.[118] 이것이 잉글랜드 가부장제가 도전자들을 다룬 방식이다.

더 광범위한 도전은 여성들이 충격적이게도 남성 옷을 입는 문화였다. 1620년 제임스 1세는 성직자들에게 여성이 넓은 챙 모자와 더블렛**을 착용하고 짧은 머리를 하거나 단검을 소지하는 일은 '오만하다'고 비판할 것을 명령했다. 익명의 팸플릿이 왕의 명령을 지지했다. 『히크 물리에르(남자 같은 여자)』(1620)는 여성이 남성 옷을 착용하는 것은 자연과 신과 사회에 저항하는 범죄라고 공격했다. 동시에 출간된 팸플릿 『하이크 비르(여성스러운 남성)』(1620)(그림13)는 이에 대응하는

* 저자의 성 Anger와 분노를 뜻하는 단어의 철자가 같다.
** 아랫단이 뾰족한 남성 상의

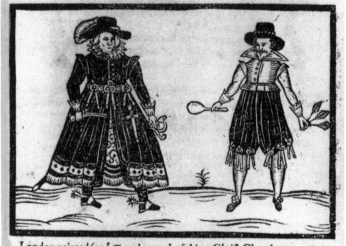

13 _ 『하이크 비르(여성스러운 남성)』, 1620년, 팸플릿, 런던에서 발간됨.

인물로 여성적인 남자 멋쟁이를 소개했다. 당시 남성 패션 경향이 통이 큰 반바지, 드레스처럼 폭이 넓은 코트, 레이스 칼라, 긴 머리로 가고 있어 그에 기반한 인물을 그리고 이 두 인물을 논쟁에 붙였다.[119] 여성이 '부끄러움을 모르는' 복장을 하는 것에 여성적인 남성이 거부

감을 보이자 남성적 여성은 여성의 이러한 행동은 자연이 아니라 관습에 어긋날 뿐이라고 반박한다. 또한 부끄러움은 남성이 여성을 통제하고 본성의 표현을 제약하기 위해 만든 개념이라는 논지를 펼친다. 이 남성적 여성의 여성 자기결정권 주장은 저자의 성별이 무엇이든 진정한 페미니스트 논지이다.

잉글랜드에서 페미니스트의 저항은 중산층 여성이 주도했고, 계층 문제 때문에 이 저항 운동이 온전한 것이 되지 못했던 듯하다. 레이철 스페트는 귀족 여성들에게 젠더 연대와 지지를 호소했지만 응답받지 못했다. 페미니즘 논지가 그들의 특권적 지위를 위협했기 때문이 분명하다.[120] 하지만 여성 연대에 대한 바람은 다시 일어났다. 1640년 메리 태틀웰*과 조앤 히트힘홈**이라는 필명으로 쓰인 글 『여성의 신랄한 복수』를 통해서다. 이 글은 "거의 맨정신 아닌 선생"이라 불린 남성이 쓴 여성 혐오 팸플릿에 맞서 등장했다. 저자는 여성 전체가 "불쌍하고 무지하며 어리석은 주정뱅이"로 낙인찍혀야 하느냐는 질문을 던지며 "결혼한 여성, 미망인, 촌부, 백작부인, 세탁부, 숙녀, 젊은 여성, 나이 든 여성, 심지어 양치기에서 왕좌에 오른 이까지" 망라한 모든 여성 배심원 앞에서 재판을 하자고 요구한다.[121] 태틀웰은 여성 젠더에는 사회적·계층적 구분 없이 모든 여성이 포함되어야 한다는 새로운 주장을 펼쳐 이탈리아 페미니스트들을 넘어서 한 발짝 더 진보한 모습을 보여준다. 루크레치아 마리넬라는 토르콰토 타소가 여성을 두 계층, 즉 여자(페미나)와 숙녀(돈나)로 나눈 것을 비판하며 "우리 여성은 모두가 돈나"라고 응수했었다.[122] 귀족인 마리넬라는 노동계층

* Mary Tattle-well, '폭로한다'는 뜻
** Joane Hit-him-home, 남성에게 정곡을 찔러준다는 뜻

여성을 그들의 실제 계급 지위로 존중하기보다는 명예 귀족 여성으로 만들었던 것이다.

헨리에타 마리아 왕비가 세탁부와 양치기 여성과의 연대에 초대하는 이 팸플릿을 보았다면 분명 초청을 받아들이지 않았을 것이다. 아르테미시아 젠틸레스키가 이 팸플릿을 읽었을 가능성은 없지만 그래도 왕비보다는 더 공감했으리라. 아르테미시아는 태틀웰이 글로 표현하기 이미 오래전에 여성이 힘을 합쳐 가부장제도와 싸울 것을 대담하게 시각적으로 표현한 사람이다. 피티궁의 「유디트」(그림38)는 우피치미술관의 「유디트」와 유사하게, 하지만 더 강조하여 암살하는 두 여인을 정치적 한 팀이라는 이미지로 그려냈다. 마주보고 선 두 여인 중한 사람은 보석 치장을 한 부유한 여인이고 다른 사람은 수수한 하인 복장이지만 조각상처럼 함께 굳건히 선 채 공동의 목표를 위해 하나로 결속된 모습이다. 유디트가 한 손을 아브라의 어깨 위에 놓음으로써 계층의 경계를 뛰어넘는 여성 연대를 강조한다.

그후―1640년과 그 이후

아르테미시아는 1639년 12월 16일 모데나 공작인 프란체스코 데스테 1세에게 보낸 편지에서 잉글랜드 왕가에서 "명예를 얻고 특별한 호의를 받았지만" 그들을 위해 일하는 것이 절대 만족스럽지 않다고 썼다.[123] 그가 나폴리로 돌아온 시기는 1640년으로 추측하지만 이를 뒷받침할 문헌은 없으며, 따라서 1년 정도, 혹은 더 후일 수도 있다. 아르테미시아가 나폴리에서 보낸 마지막 15년을 알려주는 문헌은 주로 그가 시칠리아의 돈 안토니오 루포와 나눈 서신인데, 이 서신 교류는

1649년부터 시작되었다. 그해 3월 13일 아르테미시아는 그날 딸을 "세인트 제임스의 기사와" 결혼시켰다고 썼다.[124] 당시 잉글랜드에서 일어난 혼란에 대한 무덤덤한 언급이라 하겠다. 몇 달 앞서 찰스 1세는 크롬웰 군대에 패배하고 체포된 후 1649년 1월 30일 반역죄로 처형당했다. 잉글랜드에서 아르테미시아와 딸을 만났던 세인트 제임스 왕궁 소속 기사가 이탈리아로 망명했을 확률이 높다.

1640년 이후 아르테미시아의 작품은 불완전하고, 기존 그림들과 문헌에 언급된 작품 사이에 유사성이 거의 보이지 않는다. 이 시기로 추정할 수 있는 그림들은 당황스러울 정도로 다양한 스타일을 보여주는데, 어떤 것들은 본인의 이전 작품의 모방에 가깝다. 앞선 작품들의 페미니즘 에너지도 사라지고 전통적 의미의 아름다운 여성을 과장하여 표현한 이미지가 등장한다. 이러한 변화는 부분적으로는 아르테미시아가 변화하는 미술세계에서 살아남으려 고군분투했기 때문이라 설명할 수 있다. 1640년대 후반 그가 거의 빈털터리였다는 것은 공공연한 사실이며, 딸을 결혼시키느라 파산 상태이고 전쟁으로 피폐한 나폴리에서 돈도 일도 구하기 힘들다고 루포에게 자신의 상황을 인정하기도 했다.[125] 나폴리의 빈부격차는 점점 커지고 있었고, 아르테미시아의 밧세바, 루크레티아, 수산나 그림도 점점 더 귀족적이 되어 배경은 더 호화롭고 여인들도 더 세련된 모습으로 그려졌다. 구매자가 점차 줄고 있었기에 그는 부자들의 판타지를 북돋울 그림을 그려야 했다.

그런데 아르테미시아 후기 그림의 보수주의는 또한 페미니즘 작가들이 대중 무대에서 점차 물러나고 있던 경향과도 일치한다. 이탈리아에서 반종교개혁 '개혁'운동이 퍼지면서 교회는 세속적인 문헌을 비도덕적인 것으로 선언하고 악명 높은 '금서 목록'을 통해 검열했다. 이

검열 조치는 지적 생활에 찬물을 끼얹었다. 17세기 전반에 걸쳐 성직자는 여성의 수동적 정신 순응을 권장했고 언론은 세속적인 서적보다는 신앙 서적을 더 많이 발행했다. 여성 옹호 글은 거의 쓰이지 않았고 여성 작가들도 점차 종교에 헌신하는 글을 발표했다.[126]

이렇게 변화한 분위기 속에서 루크레치아 마리넬라는 일흔네 살의 나이에 자신의 인생 전체를 뒤집고 만다. 『여성에게, 그리고 원한다면 다른 이들에게도 주는 충고』라는 제목의 책에서 그는 자신의 예전 페미니즘 관점을 철회하는 듯한 뉘앙스를 풍긴다. 마리넬라는 이제 여성에게 자신의 성을 초월하려는 시도를 자제하고 대신 여성에게 걸맞은 활동을 시작하라고 조언한다. 마리넬라는 바느질은 여성의 영역으로 지정된 일이니 길쌈하는 모습을 부끄러워하지 말고 당당하게 물레를 돌리고 바느질을 하라고 권한다. 이러한 활동을 통해 여성은 칭찬을 받고 명예를 얻지만, 학식이 있는 여성은 시샘과 질투, 오해와 무시를 불러오게 될 뿐이라고 말한다.[127] 또한 가사를 열심히 하라고 격려하면서 이 세속적 삶의 끝에 가서는 "천국으로 올라가 은실과 금실을 자아서 천사를 위한 옷을 지을 것"이라 장담한다.[128] 마리넬라의 권고 속에는, 어느 학자의 표현을 빌리자면, 어떤 "거의 억누르지 못한 씁쓸함"이 담겨 있으며, 어떤 이들은 이 책이 사회적 비판을 아이러니하게 표현한 것이라 보기도 했다.[129]

마리넬라는 과장 어법을 통해 전통적 독자를 달래면서도 한편으로는 목소리를 낮추고 더 예민한 귀를 가진 이들—아마도 학식이 있는 여성들—과 그의 페미니즘 저술을 기억하고 아이러니를 읽어내는 이들에게 생각을 전달하고 있었던 것으로 보인다. 마리넬라의 이 전략을 참고하면, 그의 이 저서와 동시대인 아르테미시아의 후기 그림들, 포츠담의 「루크레치아」(그림14), 카포디몬테미술관의 「유디트」, 브르노

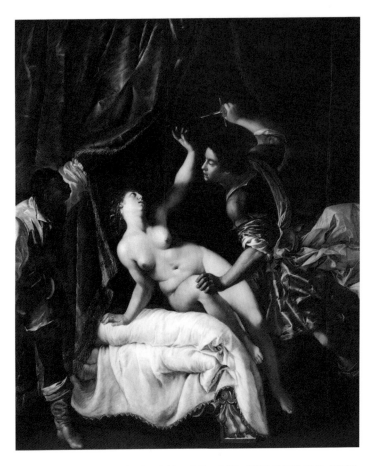

14 _아르테미시아 젠틸레스키, 「타르퀴니우스와 루크레티아」, 캔버스에 유채, 1645~50년경, 신궁전 오베레갤러리, 포츠담

의 「수산나」(1640년대 후반) 등을 이해할 수 있다.[130] 마리넬라처럼 아르테미시아도 수사적 과장과 과도한 허세를 사용해 외면적으로는 거부하는 듯 보이는 것, 즉 아르테미시아의 초기 수산나의 영웅적 저항과 루크레티아의 분노에 찬 도전 등을 오히려 더욱 환기시키며 이를 알아채는 전문가들에게 자신이 대중에게 장난을 치고 있음을 넌지시

알린다. 마리넬라의 페미니즘 저술과 아르테미시아의 페미니즘 미술을 탄생시켰던 역사적 순간은 오래 지속되지 못했고, 이것이 그 사실에 대한 그들의 냉소적인, 그리고 쓸쓸한 반응이었을 것이다. 여성 옹호 작품으로 평가받는 일을 포기한 채 그들은 이제 작품을 액면 그대로 받아들이는 이들의 오해에서 만족을 얻고, 어쩌면 그런 이들을 속인 것에서 기쁨을 느꼈을지도 모른다.

잉글랜드에서 초기 근대 페미니즘은 다른 방향으로 나아갔다. 팸플릿 전쟁을 통해 정치 세력화를 맛보았고, 여성이 더 많은 힘을 갖고 남성이 더 적은 권력을 감수하는 세상에 대한 전망을 세웠다. 남성적인 여성, 히크 물리에르는 세상이 변화할 수 있다는 가능성을 알렸다. 히크 물리에르는 여성이 변화를 포용하는 것이야말로 자연의 질서와 완전히 일치한다고 주장한다. "이 세상이란 변화로 가득한 가게나 창고가 아닌가?…… 여성은 자연부터 모든 것을 창조했고 변화에서 유일한 기쁨을 얻었네. 허브, 식물, 나무는 시간이 흐르면 시들고 잎을 떨구고, 또 싹을 틔우고 잎을 내미네."[131] 자연의 진화 발전처럼 여성도 불평등에서 빠져나올 수 있으리라는 생각은 평등이 자연적 권리라는 개념과 행동에 대한 촉구로 이어지는 강력한 디딤돌이 되었다.

페미니즘 팸플릿 저자들은 '엘리자베스 효과'—엘리자베스 1세의 탁월한 통치가 여성 정치 상상을 자극하는 모범이 되었다[132]—의 수혜자이고, 후대의 페미니스트들은 이 팸플릿 전쟁으로 등장한 진보의 상상을 물려받았다. 17세기 후반 마거릿 캐번디시(뉴캐슬 공작부인), 바스수아 매킨, 해나 울리 등이 페미니즘 글을 써서 성적 힘의 불균형에 도전하고 사회 변화를 촉구했다. 그들은 여성을 그들이 처한 조건을 개선할 필요가 있는 '사회적 그룹'으로 간주한 첫 세대 작가들로 묘사된다.[133] 캐번디시는 '우리의 두뇌를 성숙시킬' 교육을 요구했다. 캐번

다시 역시 교육의 기회가 부족했기에 자연철학을 독학한 후 과학 논문, 공상과학 소설과 시를 썼다. 바스수아 매킨은 찰스 1세와 헨리에타 마리아의 자녀를 가르쳤고, 다양한 언어와 논리, 철학을 공부할 수 있는 여학교를 계획했다. 18세기로 넘어가면서 메리 아스텔은 캐번디시가 싹을 틔운 페미니즘 이론을 보다 견고한 구조로 만들며 데카르트 철학과 성공회 신학을 논리 정연한 페미니즘 논지로 엮었고, 매킨의 아이디어를 더욱 발전시켜 여성 대학 설립을 주장했다. 오늘날 여성이 누리는 교육기관과 교육의 기회는 모두 17세기 잉글랜드 페미니스트들이 처음으로 구상한 것이다.

18세기 후반 혁명적인 행동 요구가 잉글랜드와 프랑스에서 분출되었다. 계몽운동이 토대가 되어 메리 울스턴크래프트와 올랭프 드 구주의 글이 나올 수 있었다. 그들은 여성의 천부적 정치 권리를 열정적으로 정의함으로써 법적 평등을 향한 군건한 진보의 발걸음에 영감을 주었다. 19세기 미국에서는 수전 B. 앤서니와 엘리자베스 케이디 스탠턴이 여성 참정권을 위한 장기적 운동을 시작했고, 소저너 트루스가 노예제도와 젠더 불평등에 맞서 싸우며 최초의 여성 권리 집회에서 연설했다. 20세기 잉글랜드에서는 에멀라인 팽크허스트와 그의 딸들이 여성 투표권을 위해 싸우다 투옥되었고 단식 투쟁 때에는 강제로 음식을 먹이는 고문을 당했다. 제1차세계대전 기간 미국 여성은 평등과 투표권을 위해 행진했고, 1970년대에는 대규모 페미니즘운동인 '제2의 물결'이 일어나 경제적 독립, 동일 임금, 생식의 자유를 위해 싸웠다. 최근에는 #미투운동이 성적 추행을 당하지 않을 권리를 주장했고 사회는 성범죄자가 죄에 상응하는 벌을 받을 것을 강력히 요구했다.

페미니스트는 전투에서 이기기도 하고 지기도 했으며 온전한 평등은 여전히 꿈으로 남아 있다. 페미니즘운동이 한 세대 이상 지속하지

못했다는 것은 슬프게도 사실이다. 물결은 한 번 치고 나갔다가 그 반동으로 다시 밀려나곤 했다. 하지만 페미니즘 물결은 15세기 이후 세기마다 다시 일어났고, 매번 상당한 진전을 가져왔다. 이 비유를 확장하여, 더 장기적인 관점에서 본다면 이 물결들은 꾸준히 여성 혐오 모래톱을 침식해나가고 있다. 그리고 이 물결은 때로는 과거의 예에서 영감을 받기도 한다. 2018년 9월 극적인 미국 의회 청문회에서 대법관 후보가 근거가 확실한 성추행 비판을 받았음에도 결국 인준된 일이 있었다. 이때 피해자이자 증인이 남성 국회의원들로부터 조롱을 받자 소셜미디어에서 아르테미시아의 우피치미술관 「유디트」(그림36)가 유명해지며 성추행 저항운동 연대의 상징이 되었다. 아르테미시아가 이 일을 알기를 간절히 바란다.

2장

섹슈얼리티와 성폭력
수산나와 루크레티아

성서의 수산나는 여성적인 덕행의 모범이었다. 구약외경에 등장하는 덕이 높고 정결한 수산나는 부유한 유대인의 아내였는데, 자신의 집 정원에서 목욕하던 중 이 집을 자주 방문하던 장로 두 사람에게 공격을 받는다. 수산나의 아름다움에 반해 욕망에 불이 붙은 두 장로는 수산나의 정숙함을 이용하여 성적 복종을 강요하는 음모를 꾸민다. 그들의 말을 따르지 않으면 그가 젊은 남자와 간통을 저질렀다는 거짓 소문을 퍼뜨리겠다고 협박한 것이다. 수산나의 딜레마는 심각했다. 간통은 죽음으로 죗값을 치러야 하는 범죄였기에 윤간과 죽음이라는 선택의 갈림길에 있었다. 그는 성적 요구에 저항하기를 선택하고, 결국 장로들의 거짓 증언 때문에 재판에서 유죄 판결을 받고 사형을 선고받는다. 그런데 갑자기 영웅적인 다니엘이 수산나를 구하러 나타나 두 장로의 거짓 증언을 문제 삼고 새 재판을 요구한다. 직접 재판을 한 다니엘은 두 장로를 따로 심문하여 그들의 이야기가 서로 다름을

밝히고 수산나의 결백을 증명한다.

수산나가 죽음의 위험을 무릅쓰고 정숙한 아내로서 순결을 지킨 것은 구약시대뿐 아니라 르네상스 이탈리아를 지배하던 명예 규범이라는 문맥에서 이해해야 한다. 당시 가부장사회에서 정숙은 여성의 주된 덕목이었고, 다른 남자와 성관계를 갖지 않았음을 남편이 될 사람에게, 혹은 현재의 남편에게 증명하는 일은 필수였다. 여성의 정숙은 딸의 명예와 자녀의 정통성을 보증하는 봉인 도장이었고 남성 가장의 사회적 힘을 지지해주는 버팀목이었다. 간통은 남성에게나 여성에게나 범죄였지만 여성만이 죽음의 형벌을 받았다. 정숙하지 못한 여성은 남편의 이름에 먹칠한다는 말을 들었고, 기독교사회에서는 세상에 악을 가져온 이브의 딸이기에 더 많은 부담을 짊어져야 했다. 여성에게 정숙의 책임을 묻는 이 일반적 관점은 법과 관습의 뒷받침을 받았다.[1]

여성의 섹슈얼리티를 남성이 통제한다는 것은 모든 가부장 문화의 주요 특징이고, 여기에 성적 이중잣대가 존재한다는 사실 또한 불변의 진리이다. 수산나는 젊은 남자와 간통했다는 무고로 사형의 위험에 처하지만, 장로들은 간통을 했더라도 처벌을 받는 일은 없었을 것이다. 장로들은 궁극적으로 유죄 선고를 받고 처형되지만 이는 죄 없는 여성을 성적으로 위협했기 때문이 아니라 위증을 저질렀기 때문이다. 초기 근대 유럽에 널리 퍼져 있던 이 불공정한 이중잣대는 크게 문제시되지 않았기에 많은 남성은 이것을 지각없이 누렸고 많은 여성은 비판 없이 감내했다. 그러다 17세기 즈음 이 이슈는 자각과 함께 중요한 문제가 되었다. 남성 특권 보호와 여성에 대한 악담이 나타나기 시작했고 그러는 가운데 간통에 대한 이중잣대는 노골적인 옹호를 받았다.

1599년 처음 출간된 주세페 파시의『여성의 결함』은 극도로 여성 혐오적인 글이다. 그는 여성의 결함을 길게 나열한 이 저서에서 한 장章 전체를 여성의 호색적이고 음란한 육욕 본성에 관한 내용으로 채우고는 그 근거로 아리스토텔레스, 베르길리우스, 오비디우스, 단테 등의 글을 내세운다.[2] 또다른 장에서는 간통하는 여성은 신과 교회의 율법을 어기는 것이라 고발하는데, 그러한 논지를 풀어가며 그는 고대 작가들(여성 혐오로 이름난 시인 유베날리스 등)과 메데이아와 페넬로페 같은 악명 높은 문학 속 인물들(기이하게도 호메로스의 주인공 페넬로페를 창녀로 그린다)을 인용한다. 파시는 여성의 간통에 대해 죽음을 포함한 엄격한 벌을 주는 것에 찬성하고, 남편의 간통을 만류하면서도 남편을 벌하는 일은 선호하지 않는다.[3]

파시의 글에 여성 작가들이 날카로운 반격을 가했다. 루크레치아 마리넬라는 그의 글을 반박하기 위해『여성의 고귀함과 탁월함, 남성의 결함과 악덕』을 썼다. 마리넬라는 파시의 여성에 대한 전면적인 고발에 맞서 역사 속 훌륭한 여성들을 예로 들며 그들의 덕행으로 파시가 내세운 여성의 악을 부인하고, 여성 영혼의 뛰어남과 고귀함에 관해 어원적·철학적 논지를 펼쳤다.[4] 아르칸젤라 타라보티는 파시의 주장에 분노와 열정으로 맞섰다.『가부장 독재』에서 그는 파시가 간통한 여성에 대한 엄격한 징벌을 정당화한 세 가지 이유(남편의 명예 손상, 사생아 출산 위험, 간통녀나 그 애인이 남편을 살해할 위험)에 대해 통렬히 반박했다.

"이는 이유가 될 수 없다. 이는 악마의 헛소리이며 비난에 대한 두려움 없이 더 자유롭게 범죄를 저지르고자 함이다…… [신이] 간통 현장의 아내를 목격한 경우에만 아내를 버릴 것을 허락하심에도 남자들

은 아주 작은 의혹만으로도 아내를 죽이는 것을 합법화했다."**5**

타라보티는 성적 이중잣대를 공격했다. 여성은 정조를 지키지 않는다는 파시의 주장에 대해 타라보티는 남성의 위선을 고발했다. "시인들이 가져다준 온갖 도구와 우화를 이용해 자신을 진정한 사랑꾼으로 포장하지만 결국 우리를 얻기 위한 행동…… 지엄한 정조라는 개념으로 둘러싸인 요새를 함락시키고 나서는 여자에게 보호받는 삶을 설교한다."**6** 파시가 아름다운 밧세바가 다윗왕의 욕망을 자극하여 왕을 망쳤다고 비난한 것에 대해**7** 타라보티는 밧세바는 "집에서 그저 목욕이라는 자신의 일을—그것이 휴식인지 필요인지는 중요하지 않다—하던 죄 없는 여인이었다"고 옹호한다. "생각해보라, 분별없는 자들아, 진정으로 밧세바를 추락시킨 이는 누구인가? 그것은 다윗이었다. 그는 온갖 책략으로 자신의 육욕을 채웠다." (타라보티는 앞서 다윗이 밧세바의 남편을 죽게 만든 후 밧세바와 결혼했음을 명확히 한다.) 타라보티는 덧붙인다. "당신은 정숙한 수산나는 언급조차 하지 않는다. 그는 자신의 정원에 홀로 있다가 두 늙은이의 욕정 때문에 명예를 잃을 뻔하고, 목숨마저 위태로웠으나 하느님께서 단번에 수치와 죽음으로부터 구원하셨다."**8**

미술은 여성의 유혹적인 아름다움 때문에 남성이 욕망을 품고 죄를 짓는다는 생각을 증폭시켰다. 17세기 초 로마에서 그려진 많은 수산나 그림들을 보면 성적으로 매력적인 여성 주인공이 탐욕스러운 장로들에게 화답하듯 돌아보는 장면이 많다. 당시 예법에 맞춰 수산나가 몸에 두른 직물 위로는 젖가슴이 관능적으로 솟아 있다.**9** 젠틸레스키 가족과 잘 아는 주세페 체사리(카발리에르 다르피노)는 수산나의 유혹적인 성질을 그림에서 표현의 핵심으로 삼았고 그의 눈길은 관람

15 __ 주세페 체사리(카발리에르 다르피노), 「수산나와 장로들」, 캔버스에 유채, 1607년

자를 똑바로 향하고 있는데 이때 관람자는 장로들 환상 속 정복의 수혜자가 된다(그림15). 에로틱한 환상을 더 강화하는 장치로, 성적인 상상을 불러일으키는 분수가 수산나의 벗은 허벅지 사이 직물이 그려내는 불룩한 곡선과 한 쌍을 이룬다. 도덕적으로 교훈을 주는 주제임에도 불구하고 수산나와 장로들의 이야기는 이즈음에 와서는 남성 미술 후원자와 관람자들이 관음증 취향을 발산할 기회로 변질되어 있었다. 죄 없는 수산나가 죽음의 고통 앞에서 자신의 정숙함을 증명한다는 이야기의 논점은 모두 사라진 것으로 보인다.

열일곱 살의 아르테미시아 젠틸레스키가 수산나에게 그 논점을 돌려주었다. 1610년으로 서명이 된 이 작품은(그림16) 아르테미시아의 그림 중 처음으로 알려진 것으로 당대 남성 화가들이 그린 수산나 주제와는 완전히 다른 모습이다.[10] 단단한 돌의자 위에서 불편한 자세로 몸을 비튼 수산나는 자신 위에서 은밀하게 말을 거는 가해자들에게서 고개를 돌린다. 수산나의 머리는 몸의 중심에서 거북하게 꺾였고 두 팔은 저항하듯 올리고 있다. 수산나의 자세는 당시 같은 주제의 그림에서는 매우 예외적인 것으로 강간하려는 자들에 대한 여성의 저항을 드러낸다. 성서 속 수산나와 마찬가지로 그림 속 수산나 역시 "안돼"라고 말하고 있다. 아르테미시아는 이러한 구성을 선택함으로써 내러티브의 초점을 남성의 쾌락에서 여성의 괴로움으로 옮겼다. 찌푸린 이마, 불규칙하게 드러난 이, 어깨와 사타구니에 팽팽하게 잡힌 주름 등 사실적인 부분 묘사가 수산나의 불편함과, 많은 르네상스와 바로크시대 작품 속 일반적인 아름다움 사이의 급진적 차이를 극대화한다. 감각적이고 자연스러운 가슴과 함께 수산나의 나신은 장로들의 욕망을 깨운 여성적 아름다움을 보여주면서도 이 육신의 어색한 헐벗음은 그의 취약함을 표현한다.

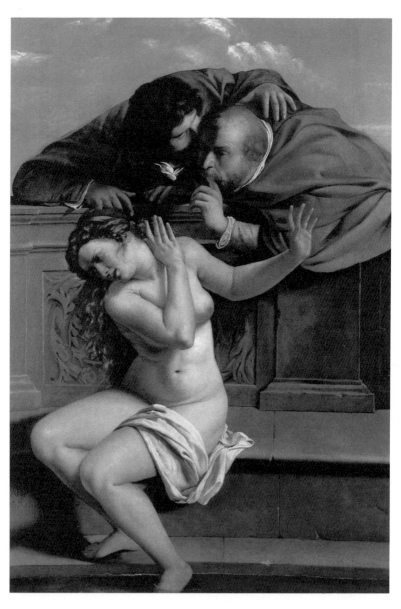

16 __ 아르테미시아 젠틸레스키, 「수산나와 장로들」, 캔버스에 유채, 서명과 제작연도 1610년, 그라프폰쇤
뵈른컬렉션, 폼메르스펠덴, 독일

아르테미시아의 「수산나」에서 특이한 부분은 장로 한 사람이 상대적으로 젊다는 점이다. 숱 많은 검은 머리의 젊은 장로는 어느 정도 멋진 모습이다. 신비롭게 얼굴을 숨기고 셔츠 목 부분을 풀어 입은 그는 손을 불편할 정도로 수산나 가까이에 놓아 남자의 손가락과 수산나의 머리가 거의 맞닿아 있다. 일반적으로 장로는 수염을 기른 전형적인 노인으로 표현되어 수산나에게 매력적이지 않을 모습이고, 따라서 그가 유혹을 받아들일 가능성은 전혀 없어 보인다. 그럼에도 그런 그림을 그린 것은 여성이 어떤 남성의 제안이든 환영할 거라는 남성의 환상에서 비롯한 것에 불과하다. 하지만 아르테미시아의 「수산나」는 거절해야 함은 알지만 그런데도 성적 매력을 모르지는 않는 현실적인 여성의 세계를 좀더 가까이 가져온다. 장로 한 사람을 매력적으로 느낄 수도 있을 젊은 남자로 그려냄으로써 아르테미시아는 수산나라는 캐릭터에 새로운 깊이를 부여한다. 수산나의 저항은 단순히 도덕적 절대 원칙 때문에 자신의 명예를 지킨 것을 넘어 잠재적 성적 유혹까지 견뎌낸 것이기도 하다. 수산나의 거절은 자신의 의지력 시험이었다.

페미니스트 작가들에게도, 유사하게, 정숙은 여성의 의지와 자제력 문제이다. 여성호르몬을 인식하며 여성의 정숙에 관해 본격적으로 논의하는 광경이 모데라타 폰테의 『여성의 진가』에 담겨 있다. 대화록 형식의 이 글에는 나이 많은 과부(아드리아나), 젊은 과부(레오노라), 결혼적령기의 딸(버지니아), 갓 결혼한 여성(헬레나), 젊은 유부녀(코르넬리아), 나이 지긋한 부인(루크레티아), 독신이기를 선택한 젊은 여성 학자(코린나) 등이 화자로 등장한다.[11] 이들은 대화를 나누면서 여성의 가치에 기반한 이상적 사회질서를 그려낸다. 정숙에 대해 상당히 길게 토론하며 여성과 남성의 성적 욕구에 대해 섬세하게 각기 다른 논지를 보여준다.[12] 여성은 천성이 덜 열정적이며 더 침착하고 온화한 반

면 남성은 욕망이 너무나 강해 감각이 이성을 압도한다는 아리스토텔레스의 주장을 이야기한다. 헬레나는 여성이 천성적으로 더 훌륭하고 덜 열정적이라면 굳이 성적으로 절제한다고 칭찬받을 일은 아니라는 의견을 말한다.

하지만 코린나는 여성이 남성보다 성적 욕구가 덜하다는 말에 동의하지 않는다. 왜냐하면 "많은 남성보다 더 격렬하게 육욕으로 고뇌했던" 여성들을 알기 때문이다. 그래서 그런 여성은 자신의 본능적 섹슈얼리티를 억누르려 애쓰며 거기에 남성의 부정한 제안을 거절할 힘도 갖추어야만 하고, "자신의 마음에 어떤 상처를 입더라도" 욕망을 제어해야 한다. 루크레티아는 이 주장을 반박하며 여성이 너무나 쉽게 굴복하기 때문에 남성들이 한번씩 덤벼보게 된다고 말한다. 코린나는 루크레티아의 여성 공격을 비난하며 아리스토텔레스가 명백히 반아리스토텔레스적인 논지를 펼쳤음을 상기시킨다. "남성의 행동이 효율적으로 작동하고 주된 원동력이 되어 여성의 감각을 일깨웠다면…… 왜 여성이 비난을 받아야 하는가…… 돌발적인 원인으로 인한 죄이지 여성의 본성에 의한 것이 아니지 않는가?" 코르넬리아는 "남자들이 어떻게 그들에게 유리한 이런 법을 만들 수 있었는지, 도대체 어떻게 죄를 저지를 권한을 우리보다 더 많이 허락받은 것인지 모르겠다"라며 권력의 불균형을 한탄한다.[13] 아르칸젤라 타라보티는 이후 여성의 섹슈얼리티에 관한 주장의 핵심을 깨닫는다. "이건 분명히 하자. 그리스도는 자유롭게 부유하는 욕망을 부정하는 구속된 몸의 순결을 바라지 않으셨다…… 여성이 변덕스러운 존재라면 왜 일관성을 강제하는가?"[14]

아르테미시아는 단 하나의 이미지를 통해서 성적으로 피해를 당하기 쉬운 여성의 딜레마에 나타난 인간의 여러 면모를 보여주었다. 수

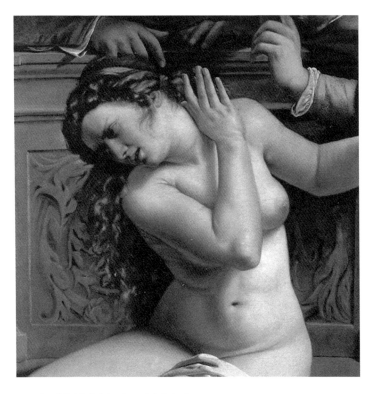

17 __아르테미시아 젠틸레스키, 「수산나와 장로들」(부분)

산나가 장로들의 성적 괴롭힘에 고통받는 모습이 확연히 보이는 한편, 장로들이 수산나의 자연적 성 정체성을 조종하고 왜곡하는 것에 괴로워하는 그의 심정도 섬세하게 암시하고 있다. 단단하게 묶인 장식적인 뒷머리, 장로들에게 드러낸 거부의 '얼굴'과 옆으로 풍성하게 풀려 흘러내리는 머리카락 타래 사이의 대조에서 그 암시를 느낄 수 있다(그림17). 아르테미시아의 수산나는 젊은 여성에게 부과되는 사회적 모순과 요구의 구현이다. 신이 주신 아름다운 섹슈얼리티를 공식적으로 한 남성에게 줄 때까지는 수치를 느끼도록 강제하는 관습 때문이다.

이 젊은 여성의 내재된 섹슈얼리티가 인위적으로 억압되었음은 수산나 뒤로 보이는 고전적으로 조각한 나뭇잎의 부조에 강조되어 있다. 이 자연의 산물인 잎이 수산나의 굽이굽이 흐르는 머리카락과 조화를 이루며 하나가 되어 자연의 에너지와 함께 고동친다. 하지만 수산나와 마찬가지로 이 잎들은 엄격하게 직선으로 둘러싼 구조적 틀 안에 갇혀 있다. 그림 왼쪽의 건축구조물 난간과 계단의 선이 약간 앞쪽으로 굽어 있어 탈출할 수 없는 폐쇄적 공간임을 암시한다. 이 그림은 애석하게도 문화가 자연을 통제하고 있음을 말한다. 문화라는 사회적 세계에서 여성은 자신의 생명보다 여성의 미덕이 더 중요하다고 믿게끔 유도되었다.

수산나의 육체적 매력과 관음적인 관람자의 이끌림을 강조한 비평가들은 그림을 제대로 이해하지 못한 것이다. 이 작품의 기본 의도는 성적 쾌락을 부여하는 것이 아니기 때문이다.[15] 분명 그림이 그런 식으로 작용할 수는 있지만, 화가가 여성임을 고려하면 그림은 근본적으로 섹슈얼리티의 내적 경험을, 소녀에서 여인이 되는 것, 육체가 젊은 에로틱 리비도로 가득 채워지는 것이 어떤 느낌인지를 그려낸 것이다(아르테미시아는 가녀린 소녀의 상체에 여인의 가슴을 결합함으로써 정교하게 표현했다). 젠더가 균형을 이룬 세계에서는 남성 관람자와 여성 주제의 관점이 불일치하지 않을 것이다. 그러나 르네상스시대 여성 누드화 대부분에 복제된 가부장적 환경에서 남성의 시선은 믿음직한 지각 있는 생명체가 깃들지 않은 육신을 관람하며 쾌락을 훔친다. 아르테미시아의 수산나는 소녀-여인의 경험의 사실성과 정당성을 강조하고, 당시 그림에 대한 젠더 간 상충된 반응을 통해 그림 규범과 사회 규범 사이의 근본적인 괴리를 보여준다.

아르테미시아와 마찬가지로 폰테와 마리넬라도 사회의 젠더 불균형

에 강력히 도전하지만, 사회적 계약을 비판하면서도 수용했고 그들이 사는 세계의 이중잣대와 정숙이라는 규범을 폐기할 것을 사회에 요구하지는 않았다. 여성이, 혹은 사실상 누구라도, 현대적 의미에서 정치적 저항에 참여하는 것은 이로부터 한 세기 반 이상이 흐른 후가 될 것이다. 17세기가 되어야 비로소 여성은 상상력의 힘을 빌려 젠더라는 감옥에서 탈출할 수 있게 된다. 폰테는 여성이 통치하는 사회를 구상하고, 마리넬라는 여성이 순결을 지키기 위한 창의적인 지략들을 칭송한다. 마리넬라는 역사 속에서 강간 위협에 성공적으로 저항한 정숙한 여인들을 기록한다. 파시에 대한 반박으로 그는 호메로스가 "정숙하고 신중하며 현명하다"고 묘사한 페넬로페를 예로 든다. 그리고 목숨을 던져 덕을 지킨 여성으로 소프로니아, 루크레티아, 비르기니아, 디도 등을 언급한다. 고트족을 피하려 작고 어두운 방에서 문을 잠그고 있었던 타란토의 공주. 우연히 엿보던 악타이온을 사슴으로 바꾼 순결의 신 디아나도 있다. 변신은 그리스 님프들에게 영리한 탈출 수단이 된다. 디아나의 님프 아레투사는 강의 신 알페이오스를 피해 달아나다 땀을 너무 많이 흘린 나머지 샘이 된다. 시링크스는 늪의 갈대로 변해 목신 판에게서 벗어난다. 다프네는 아폴로를 피해 월계수가 된다.

마리넬라는 이렇게 저항한 여성 이야기를 꺼내며 위기를 벗어난 여성의 지략이라는 부주제에 좀더 천착한다. 스파르타 여성들은 "얼굴을 더럽히고 칼로 상처를 내어" 손상함으로써 자신의 순결을 지켰다. 피오르딜리지는 남편의 무덤 안에 만든 방에서 평생을 지낸다. 아리오스토의 『광란의 오를란도』에 등장하는 이사벨라는 허브로 목을 씻어 몸을 단단하게 만든 후 자신의 머리를 절단하게 하고, 그러자 그 잘린 머리가 세 번을 튀어오른다. 아리오스토가 썼듯이, 이사벨라는

그렇게 드문 방식으로 사라센인들에게서 벗어난다. 마리넬라는 이 이야기들이 아리오스토, 페트라르카, 오비디우스, 리비우스 등의 작품이라 말하며 이야기가 각기 어느 작가의 것인지 자세하게 밝힌다. 그런데 갈수록 기이한 이야기들이 쌓여가자, 의도한 바는 아니길 바라지만, 코믹한 효과가 나며 정숙이라는 다소 따분한 소재가 예기치 않게 활기를 얻는다. 마리넬라는 공개적으로 여성 순결이라는 문화적 이상주의에 의문을 제기하지는 않지만 이야기를 과장하여 조롱하고 있다.

폰테와 마찬가지로 마리넬라도 젠더의 세계를 베네치아 귀족의 관점에서 바라본다. 강간 문화 속 여성의 행동에 대한 그들의 지식은 대부분 문학에서 온 것이다. 많은 귀족 여성들처럼 그들 역시 상대적으로 폐쇄적인 삶을 살며 폭넓은 사회 경험이나 여행에 접근할 기회를 얻지 못했다.[16] 그러나 더 넓은 세상에서는 강간 상황이 마리넬라의 신화적 환상과는 달리 멜로드라마식으로 전개되지 않기에 성폭력 위협은 명백하게 드러나지 않고 따라서 탈출도 수월하지 않다. 낮은 계층의 여성은 귀족 여성에 비해 (귀도 루지에로의 표현을 빌리면) 에로스에 대한 사회적 경계로부터 보호받지 못했다. 그들의 성폭력 피해는 루지에로의 설명을 따르면 "상당히 일반적이며 특별히 문제시되지 않았던 성 착취의 연장선 정도로만" 간주됐다.[17]

아르테미시아의 삶은 이들 페미니스트 작가들과는 근본적으로 달랐다. 사회적 신분뿐 아니라 강간의 경험에서도 그러했다. 1장에서 논의했던 이 강간 사건의 자세한 내용과 재판 기록은 17세기 초 로마의 성폭력과 성범죄 기소의 생생한 그림을 제공한다. 여성 성폭력 피해는 종종 집에서 시작됐다. 오라치오는 딸을 부르주아 도덕 가치에 따라 키우려 했으면서도 친구인 아고스티노 타시가 동석자 없이 아르테미시아에게 가까이 가는 것을 허락했다. 타시를 강간 혐의로 고발한 시

점에 그는 딸과 타시의 관계가 표면적으로나마 결혼—강간 사건 후 가문의 명예를 지키는 방법—쪽으로 가고 있었음을 이미 알고 있었다. 따라서 이 고발에는 딸이 성폭행을 당한 것에 대한 도덕적 분노가 아닌 다른 동기가 있었을지도 모른다.[18]

하지만 아르테미시아는 수동적 피해자는 아니었다. 강간이 일어나기 전 오라치오는, 아마도 보호하려는 의도에서, 딸에게 수녀원 입소를 권하나 아르테미시아는 그에게 "시간 낭비하지 말라고, 수녀가 되라고 말할 때마다 부녀 사이만 멀어질 뿐"이라고 선언한다.[19] 그가 아버지에게 반항했다는 것은 아르테미시아가 창밖을 내다보곤 했다는 목격자의 증언에서도 확인할 수 있다. 이는 젊은 여성은 조신하게 행동하며 사람들 눈에 띄지 않아야 한다는 예의범절을 도발적으로 거스르는 행동이었다.[20] 증인들이 타시 사람들이고 분명한 거짓말쟁이들이긴 했지만 이 증언은 사실일 수 있다. 아르테미시아가 분명 더 확실한 독립을 추구했기 때문이다.

궁극적으로 아르테미시아는 강간범보다 아버지를 더 미워했을지도 모른다. 오라치오가 본인의 이익을 위해 동료 화가를 상대로 소송을 벌였고, 이로 인해 딸은 사건이 공동체에 노출됨으로써 정신적 스트레스를 받는 등 심각한 손해를 입어야 했다. 타시와, 타시가 아르테미시아에게 접근할 수 있게 도운 이웃 투티아, 이 두 사람 모두 아르테미시아의 처녀성에 의문을 제기했고 타시 측 증인 여러 명이 그의 품행이 단정하지 못했다고 묘사했다. 타시 측 사람들은 아르테미시아가 창녀처럼 굴고 아버지 앞에서 누드모델을 했다는 소문을 퍼뜨리며 그의 성품을 헐뜯었고, 많은 젊은 여성들에게 그러하듯, 인간 자연의 성적 욕구에 대한 일말의 고려 없이, 성녀 아니면 죄인이라는 극단적인 정체성을, 아르테미시아가 미술작품에서 탐구한 바 있는 인위적인 이분

법을 강요했다.

난잡한 성생활 혐의가 제기됨에 따라 아르테미시아의 평판은 재판장 밖에서도 더럽혀질 위험에 처했다. 이런 의미에서, 역사학자 엘리자베스 코언이 지적했듯이, 타시뿐 아니라 아르테미시아도 재판에 회부된 것이나 다름없었다. 타인에 의해 망가진 자신의 개인적 명예와 사회적 체면을 보호하기 위해 열여덟 살의 아르테미시아는 놀랍도록 단호한 태도를 취했다.[22] 그는 자신이 명예를 지키고 부적절한 접근을 피하고자 했던 행동을 설명하고 강간을 사실적으로 자세히 묘사했다. 그의 이야기는 강간 사건 재판에서 요구하는 모든 조건에 부합했다. 아르테미시아는 자신이 적극적으로 저항했고 정당방위 차원에서 칼로 타시에게 상처까지 입혔다는 것, 삽입 때의 고통과 뒤이은 출혈, 그리고 나서 타시가 결혼을 약속한 과정까지 극적으로 표현했다.[23]

아르테미사의 영민하고 전략적인 증언, 자신의 평판을 최우선으로 염려한 점, 재판 후 빠르게 회복하여 피렌체에서 화가로 성공한 점 등을 들며 코언은 현대 페미니스트가 강간을 다룰 때 남성 가해자/여성 피해자라는 차원을 과장하지 않도록 주의할 것을 당부하며, 오히려 아르테미시아의 정신적 손상은 아마 최소한이었을 것이라 추측한다. 이 주장에 대해 법학 교수 레이철 반 클리브는 이의를 제기한다. 오늘날 강간 피해자들이 심리적 충격에 더 집중하는 것과 달리 당시 여성들이 평판을 더 걱정했던 것은 인정하면서도 당대 법률과 문화가 그들을 고려한 용어나 상황을 제공해주지 못했다는 사실을 지적한다.[24] 반 클리브 교수의 말처럼 아르테미시아가 성폭행과 젠더의 권력 불균형 두 가지 모두에 대해 강한 반감을 품었던 것은 당연한 일일 것이고, 이는 그 시절 페미니스트 작가들 역시 표현한 바 있다.

아르테미시아의 「수산나와 장로들」과 그의 강간 사건 사이에 상당

한 유사점—성적 명예, 거짓 비난, 거짓 증언—이 있음을 주목하며, 작품 완성 연도가 1610년이 아님에도 사건 후 오라치오나 아르테미시아가 연도를 거슬러 올라가 기록한 것일지도 모른다고 추측한 연구자들도 있다. 그림과 치욕스러웠던 재판을 별개의 것으로 만들고 싶었거나, 어쩌면 아르테미시아의 결백과 명예를 강조하려는 목적이 있었을 거라는 주장이다.[25] 하지만 그림의 작품 연도를 액면 그대로 받아들이고 천재적인 어린 아르테미시아가 열일곱 살 나이에 그 그림을 구상하고 주도적으로 그렸음을 인정하는 것이 가장 간단한 이해 방법이다(또다른 천재인 라파엘로도 그 나이에 중요한 제단화를 완성했고 모차르트도 오페라 세 작품을 만들었다). 그림 속 수산나가 표현한 감정은 내가 보기에는 타시 사건 이전에 남성들에게 성추행을 당했던 어린 아르테미시아의 심정이 투영되었을 가능성이 큰데 이는 재판 증언에서도 알 수 있다.[26] 그림의 표현은 화가의 경험을 투영하기는 하지만 문자 그대로의 자화상은 아니다. 아르테미시아는 그 사건을 겪은 후에야 수산나 이야기에서 어떤 연결점을 인식했을 것이고, 그후 그는 이 인식을 통해 자신을 작품 인물 속에 새겨넣는 계기로 삼았을 것이다(명백히 자화상인 작품들을 통해 그림 속 내러티브에 참여했던 미켈란젤로와 카라바조와 비교하면 좀더 은근한 방식이었다).[27]

명예가 중요한 사회에서 성적으로 부적절하다는 소문이 여성 평판에 가하는 위험은 현숙한 여인이라는 한결같은 평판이 나오면 상쇄될 수 있다. 아르테미시아는 결혼한 여성으로 피렌체에 정착하여 여러 아이를 낳으며 존경받을 수 있는 독립적인 화가이자 사업가로 입지를 굳히기 시작한다. 그가 최상류층의 후원을 받았다는 사실에서 강간 재판 스캔들과 자신을 효과적으로 분리시켰음을 추측할 수 있다. 그런데 피렌체 정착 5년 후 아르테미시아는 혼외 관계를 갖는다. 그가

1620년 피렌체를 떠난 직후 연인인 프란체스코 마리아 마린기에게 보낸 편지에 썼던 대로 이 일은 진짜 명백한 추문이었기에 더는 안전하게 거리를 걸어 다닐 수 없었다.[28] 아르테미시아를 비난하는 소문은 로마까지 퍼졌다. 그는 메디치가에서 고용한 한 장교의 이름을 언급하면서 그가 노골적으로 자신의 명예를 훼손하는 편지를 오라치오 젠틸레스키에게 보냈으며, 또한 자신을 도둑이라 비방하며 악소문을 퍼뜨린 마게리타라는 어떤 여자를 신랄하게 비판했다. 아르테미시아는 마게리타를 창녀로 묘사하고, 얼마 후 마린기의 다른 여자들에 대해 들은 후에는 그들 역시 창녀로 칭한다.[29]

아르테미시아가 만일 피렌체에서 오로지 평판만을 염려했더라면 세간에 소문이 파다할 불륜을 시작하지 않았을 것이다. 그는 자신이 지키려 애썼던 규칙을 깼다. 초기 근대와 당대 작가들은 오랫동안 여성을 괴롭혔던 순결한 여성과 창녀라는, 성녀가 아니면 죄인이라는 이분법을 영속화하며 아르테미시아가 난잡하다, 혹은 '성적으로 자유롭다'라는 판단을 내리곤 했다.[30] 이중잣대 속에서 여성의 '난잡함'은 남성의 리비도인데, 아르테미시아는 종종 자신이 남성처럼 행동의 자유를 가진 것처럼 행동했다. 현대 페미니즘 용어를 적용하면 그의 행동은 성적으로 자유로운 여성에 대한 우리의 정의와 정확하게 일치한다. 사회 관습보다는 성적 자유를 포함한 선택의 자유와 독립을 더 가치 있게 생각하는 것이다.

수산나와 달리 루크레티아는 강간에 압도당한다. 두 이야기 모두 정숙과 그 정숙의 침해로 인한 결과라는 축을 중심으로 전개된다. 루크레티아의 이야기는 고대 로마 타르퀴니우스 수페르부스 시절 일어났다. 만찬을 하며 타르퀴니우스 일가는 그들의 아내의 덕목에 대해

토론한다. 타르퀴니우스 콜라티누스가 아내 루크레티아의 정숙함에 대해 자랑하자 함께 있던 남자들이 말을 타고 로마로 돌아가 각자 아내가 무엇을 하고 있었는지 확인한다. 열심히 털실을 잣고 있던 루크레티아가 가장 후덕하게 처신하고 있었고 다른 아내들은 술을 마시며 흥청대는 중이었다. 루크레티아의 아름다움과 현숙함에 섹스투스 타르퀴니우스는 욕망을 느꼈고, 나중에 루크레티아의 침실로 몰래 들어가 자신의 요구를 들어주지 않으면 죽이겠다고 협박한다. 죽음의 위협 앞에서도 거절하자 그는 남자 노예를 죽인 후 발가벗긴 시신을 루크레티아 침대에 두어 간통한 것처럼 꾸미겠다고 위협한다. 불명예에 직면한 루크레티아는 강간당한다. 다음날 그는 아버지, 남편, 친구들에게 이 불행한 사건에 대해 이야기하고, 그들은 루크레티아가 원해서 일어난 일이 아니기에 수치스러워하지 말라고, 그에게는 죄가 없다고 말한다. 하지만 루크레티아는 자신의 예가 성관계를 맺은 후 벌을 피하려 강간이라 주장하는 여성들의 행위에 면죄부를 줄 수 있음을 깨닫는다. '부정한 여자들'이 자신을 예로 들며 면죄부를 받는 것을 볼 수 없다고 선언한 루크레티아는 칼을 뽑아 자신의 가슴에 꽂는다.

루크레티아가 원칙을 고수하며 선택한 죽음은 정치에까지 영향을 끼쳤다. 로마의 역사가 리비우스에 따르면 그의 자살로 인해 로마인들은 타르퀴니우스의 독재 왕정을 끝내고 공화정부를 세우게 되고, 루크레티아는 르네상스 피렌체 인본주의자들과 프랑스혁명 지도자들에 의해 정치적 자유의 상징으로 추앙받게 되었다고 주장한다.[31] 한편 초기 기독교 작가들은 루크레티아가 기독교 여인들에게 순결을 지키기 위해 죽음을 택한다는 영감을 주었기 때문에 종교적 순교자의 귀감으로 표현했다. 루크레티아가 옹호했던 대의는 다양하게 받아들일 수 있지만, 실제 여성의 삶보다 원칙을 우선으로 했다는 것이 보편적으로

인정하는 진실이다. "그가 통정을 했다면 왜 그를 칭송하는가? 정숙하다면 왜 자신을 죽였는가?"라는 루크레티아의 딜레마 속에서 성 아우구스티누스는 로마와 기독교 가치의 충돌, 육신과 정신의 충돌을 인식하며 이 이야기를 다양하게 바라볼 수 있게 했다. 아르테미시아와 동시대 시인 잠바티스타 마리노[32]에 이르는 후대의 많은 작가들이 루크레티아의 이야기를 아우구스티누스의 딜레마라는 관점에서 조명하고, 아우구스티누스처럼 그들도 루크레티아의 힘겨운 결정을 그에게 남기는 것에 만족했다.

그런데 페미니스트 작가들은 다르게 보았다. 그들은 루크레티아가 비인간적인 기대 앞에서 폭력적인 자기 파괴 행위를 한 것에 경악했다. 크리스틴 드 피장은 같은 딜레마에 빠졌던 수산나에 대한 논의에 루크레티아의 고뇌 어린 선택을 포함시킨다. 장로들이 협박하자 크리스틴의 수산나는 이렇게 외친다. "내가 남자들이 요구하는 것을 하지 않으면 내 육신이 죽음에 이를 위험이 있고, 그들의 요구를 따르면 나는 내 창조주 앞에서 죄를 짓게 된다. 하지만 신의 분노를 불러일으키기보다 순결을 지키며 죽는 편이 훨씬 낫다."[33] 아우구스티누스의 육신과 정신 딜레마를 떠올리게 하는 이 어휘들은 미세하게 바뀌어 있다. 아우구스티누스가 은유적인 루크레티아의 딜레마를 헤쳐나가기 위해 심판과 법 제도를 얘기한 반면, 크리스틴 드 피장은 그 결정을 여성의 개인적 문제로, 어떻게 행동하든 벌을 피할 수 없는 극단적 상황으로 간주한다.

크리스틴과 마찬가지로 아르테미시아도 루크레티아의 그 결정의 순간에 초점을 맞춘다(그림18).[34] 루크레티아는 침실로 보이는 어두운 공간에 앉아 있다. 그의 드러난 어깨, 젖가슴, 무릎에 강력한 빛이 내려앉았고 흐트러진 옷은 강간당했음을 알린다. 한 손은 칼을, 다른 한

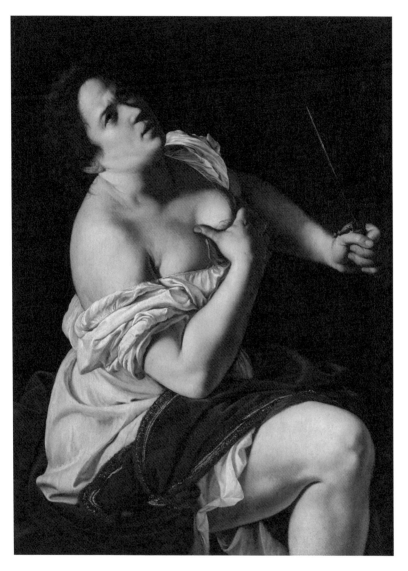

18 __ 아르테미시아 젠틸레스키, 「루크레티아」, 캔버스에 유채, 1612~13년경 또는 1621~25년경, 제롤라모 에트로, 밀라노

손은 젖가슴을 움켜잡은 채 마치 신의 도움을 청하듯 위쪽을 응시하고 있으나 웅장한 신앙심이 느껴지는 자세는 아니다. 루크레티아에게서 육체적·감정적 긴장이 강렬하게 느껴지기 때문이다. 잔뜩 찌푸린 눈썹, 뭔가 이야기하는 듯한 입술, 고뇌가 드러난 경직된 몸은 신의 개입을 바란다기보다 지금 이 자리에서 내려야 하는 힘겨운 결정에 힘을 실어주길 요구하는 것으로 보인다. 나아가 그는 입을 열고 이야기를 하는 모습이어서 여성에게 침묵을 훈계하는 당시의 전통적 관습과는 극명한 대조를 이룬다.[35]

루크레티아를 주제로 한 당대 작품들과 달리 아르테미시아의 루크레티아는 가슴을 찌르는 장면을 보여주지도, 극기적 체념으로 희생적인 행위를 해내는 영웅의 태도를 취하지도 않으며, 이 주제를 미술 감정가들에게 여성 가슴을 노출하는 구실로 삼지도 않는다.[36] 대신 그는 이 행동이 필연적인지 질문을 던지듯 칼을 거의 수직으로 위를 향해 들고 있다. 망설임과 번뇌 속에서 그는 자신이 어쩌다 기꺼이 죽지 않으면 지독한 비난을 받게 되는 이런 상황에 부닥치게 된 것인지 묻고 있다. 그리고 그 상황에서 루크레티아는 이 딜레마에 명백히 현대적인 관점(그 시대의 현대적인 관점)을 가져온다. 강간을 당했다는 이유로, 성적으로 더럽혀진 수치심에, 강간범이 아닌 다른 사람과 결혼하기에는 '불결'해지고 사회적 정체성도 극적으로 변했다는 이유로 희생을 요구받는 아르테미시아에게, 그리고 그와 같은 많은 여성에게 울림을 주었을 관점이다. 성폭행범뿐 아니라, 뚜쟁이 노릇을 했던 친척 여자, 심지어는 어머니에 의해서도 피해자가 되어야만 했던 여성들의 목소리를 1602~04년 로마의 재판 기록(젠틸레스키-타시 재판이 포함된 같은 기록물)의 강간 피해자들 증언을 통해 읽을 수 있다.[37] 증언에서 알 수 있듯이 이들 중 많은 여성은 '피해자 행세'를 하지 않고 아르테미시

아가 그랬던 것처럼 재판에서 자신의 권리를 옹호하고 나섰다. 그리고 아르테미시아는 그렇게 피해자로 만드는 불공정함에 저항한 루크레티아를 작품으로 남겼고, 그의 분노는 그들 모두를 지지하는 것이었다.

작은 묘사 하나가 루크레티아의 선택에 다른 차원을 부여한다. 아르테미시아의 루크레티아는 오른손으로 가슴을 움켜쥐었다(오른손잡이라고 가정한다면 이 동작은 눈여겨볼 필요가 있다). 손가락 두 개로 살을 눌러 젖꼭지 위로 향하도록 했는데 이는 젖먹이는 어머니가 하는 동작이다. 오래전 나는 이 흥미로운 부분을 보며 주인공이 더 큰 시야로 선택의 여지를 가늠하는 중이라고 해석했다. 즉, 젖을 먹이는 자세는 자연 순환 속 여성의 다산을 상징하며 함께 병치한 칼은 자연 순환을 단절할 자살 수단이다.[38] 이렇게 볼 때 살고자 하는 결정이 죽고자 하는 선택보다 나을지 모른다. 나는 여전히 이것이 저 부분이 상징하는 의미일 것이라고, 아르테미시아가 인간의 시선으로 루크레티아의 딜레마를 부각하려 넣었다고 생각한다. 그리고 또 알게 된 사실은 젖을 먹이는 가슴은 아르테미시아 그림에만 등장하는 고유의 특질이 아니라는 것이다.

여성의 가슴은 15세기 인본주의자 라우라 체레타의 글에서도 주된 상징적 역할을 해왔다. 곧 결혼 예정인 청년에게 보낸 편지에서 체레타는 루크레티아, 유디트, 디도, 아그리피나, 세미라미스 등 전설적인 여성들의 모범적인 힘을 나열한다. 그들의 모성의 젖가슴은 인간과 후대를 위한 신뢰, 강인함, 영웅적 행동을 상징한다.[39] 체레타는 루크레티아의 강간 사건을 거의 언급하지 않은 채 그가 남긴 유산을 집중 조명한다. "루크레티아는 칼로 젖가슴을 베었고 그의 순결한 피는 섹스투스 타르퀴니우스의 격노할 범죄를 쓸어갔으며, 그는 영원한 망명길에 올랐다." 다이애나 로빈이 지적하듯이 체레타의 완전히 독창적

인 패러다임 전환으로 "왕정을 뒤엎고 공화정을 탄생시킨 것은 남성의 복수가 아니라 여성의 모성적인 젖가슴"이 된다.[40] 한 세기 후 아르칸젤라 타라보티가 다시 한번 루크레티아 이야기에서 여성의 가슴을 환기시킨다. 그는 루크레티아 이야기를 들려주며 이렇게 덧붙인다. "기만당하고 강간당하고 버려져 명예가 실추되면 살기보다 죽기를 선택하는 여성들 이야기 위에 새로운 이야기를 직조할 수 있다. 점잖은 이들은 정숙이 깃든 곳은 바로 여성의 젖가슴임을 확인해준다."[41] 이 약간 어색한 비유법 속 타라보티는 체레타를 연상시키지만, 타라보티가 『가부장 독재』를 집필하던 시절 아르테미시아가 베네치아에 있었기 때문에 아르테미시아의 그 기념비적인 작품을 알았을 수도 있다.

라우라 체레타는 젊은 피에트로 체키에게 쓴 편지에서 자신의 순결을 지킨 것으로 유명한 위대한 여성들의 이름을 나열하며, 크리스틴 드 피장처럼 그도 보카치오의 유명 여성들 전기인 『유명한 여성들』을 섬세하게 손봐 좀더 긍정적이고 현실적으로 재조명한다. 그는 디도의 자살을 디도의 관점에서 묘사한다. 보카치오는 디도가 장작을 쌓고 칼 위로 쓰러져 죽은 것으로 간략하게 언급한 반면, 체레타는 죽어가는 디도의 감정적인 고뇌에 대해 통렬하게 묘사했다. "그는 죽음의 장작 위에 누운 채 아프리카인들이 위협적으로 다가오는 가운데서 그리워했던 남편의 이름 시카이오스를 애절하게 거듭 외쳐 불렀다."[42] 체레타는 불필요한 비난으로부터 이 전설적인 여인을 구하는 일에 집중한다. 그는 페넬로페가 오디세우스의 귀환을 기다린 20년 동안 구애자들의 제안을 거절하며 "타협하지 않고 순결하게" 처신했음을 강조한다. 보카치오 역시 페넬로페가 정절을 지킨 점은 칭송하지만, 한 그리스 시인에 따르면 페넬로페가 결국은 구애자 중 한 명과 간통을 했다는 소문이 있다는 말로 이야기를 마친다. "나로서는 어느 작가가 반

대되는 언급을 한다는 이유만으로 페넬로페…… 정숙하지 않았다고 믿는다는 건 아니다"라고 점잖게 덧붙이지만[43] 너무 늦었다. 이미 입 밖으로 뱉은 말이다.

라우라 체레타와 다른 페미니스트 작가들의 의제는 훌륭한 여성을 기리는 목적으로 쓰인 글에서조차 나타나는 그런 성차별적 오류를 다시 쓰는 일이었다. 보카치오의 의도 중 하나는 보기 드문 특별한 여성의 모범 사례를 조명함으로써 평범한 여성 대부분이 가진 공통적인 결함을 드러내는 것이었다.[44] 크리스틴 드 피장과 마찬가지로 체레타도 탁월한 능력을 발휘하는 여성은 극히 희귀한 예라는 보카치오의 전제를 거부한다. 그는 이 문제를 당대의 비볼로 셈프로니라는 사람에게 직접 거론한다.

가장 학식이 높은 남성에게[만] 하늘에서 부여하는 것으로 생각했던 이런 놀라운 지성을 내가 보여준 것에 대해 당신은 놀랄 뿐 아니라 상처까지 받는다. 당신은 결국 이런 여성은 세상 사람들 가운데서 거의 보기 힘들다는 결론에 이른 것처럼 보인다. 하지만 당신의 그 두 생각은 모두 틀렸다. 셈프로니![45]

바꿔 말하면, 하늘은 남성에게 준 것과 똑같은 지성을 내게 주었을 뿐 아니라 이 세상 모든 여성들도 이와 비슷한 능력을 가졌다는 것이다.

체레타는 더 나아가 당시로서는 새로운 관점인 여성의 보편적 교육권을 주장하고, 교육받고 지성을 갖춘 여성에게 찬사를 보내며 그들의 "고귀한 혈통을 내 가슴에 지니고 있다"라고 말한다. 다시 한번 비유적인 가슴의 표현이 등장하고, 그는 교육받은 여성의 계보라는 거의 신비한 비전을 품는다(1장 참조). 체레타는 여성을 끊임없이 비난하

고 무시하는 남성들을 신랄하게 비판하는 여성들을 칭송하고, 분명한 저항 속에서 이들 동지를 축복하고 보호한다.

나는 분노한다. 역겨움이 넘쳐난다. 왜 우리 여성의 조건이 당신의 작은 공격에 수치심을 느껴야 하는가? 이 때문에 복수를 갈망하는 마음에 불이 붙는다. 이 때문에 잠자던 펜이 깨어나 잠 못 이루고 글을 쓴다. 이 때문에 이 시뻘건 분노가 오랫동안 재갈에 물려 침묵하던 마음과 정신을 고스란히 드러내어준다.[46]

어떤 결정적인 모욕으로 인해 폭발한 체레타의 분노는 여성에 대한 남성의 오랜 부당 대우와 거짓 설명을 고려하면 이해할 수 있고 또한 적절한 것이다. 1970년대 페미니즘에서 유명한 용어인 인식의 '클릭'* 순간처럼 그가 갑자기 깨어나 깨달은 것만 같다. 2017년 1월 자칭 성추행범이 미국 대통령으로 취임했을 때 워싱턴 D.C.에서, 그리고 전 세계에서 수백만 여성이 손으로 짠 분홍색 모자 '푸시햇'**을 쓰고 여성에 대한 모욕을 비판했던 것처럼 말이다. 현대 페미니즘 예술가 메이 스티븐스는 언제가 내게 이렇게 말했다. "분노가 유일하게 적절한 대응일 때가 있다." 라우라 체레타의 분노는 아르테미시아의 루크레티아와 마찬가지로 성적 불평등에 대한 존재론적 인간의 반응이었고, 그것이 유효했음을 인정해야만 변화를 불러올 수 있다.

* 아하! 진실을 깨닫는 순간을 뜻하는 용어. 제인 오라일리가 사용했다.
** pussyhat, '핑크 물결을 통해 여성들이 같은 편에 서서 하나가 되는 것'을 보여주고자 시작된 운동이다. pussy는 새끼고양이라는 뜻과 함께 여성의 성기를 비하하는 속어이나, 푸시햇운동을 조직한 여성들은 여성의 몸을 대상화하는 것에 반대하면서, 이 여성 비하 표현을 역설적으로 이용했다.

3장

허구적 자아
뮤지션과 막달라 마리아

1998년에 색다른 그림 한 점이 미술시장에 등장했다(그림19). 우아한 푸른 드레스에 화려한 머리 장식을 한 여인이 정확하게 묘사된 류트를 연주하며 고개를 돌려 관람자와 시선을 마주한다. 관련 서류에는 이 「류트 연주자 모습의 자화상」이 아르테미시아 젠틸레스키가 피렌체에서 메디치 가문을 위해 그림을 그리던 시절 작품으로 기록되어 있었다.[1] 그림이 처음 알려졌을 때는 자화상으로 보이지 않았다. 아르테미시아가 류트를 연주했다는 기록이 없었고, 그림 속 연주자의 가슴이 다소 도발적으로 강조되어 있어 한 작가는 창녀로 추정하기도 했다.[2] 이것이 최근에 강간을 당하고 성폭력에 대한 분노를 루크레티아에 투영했던 화가라고 보기에는 받아들이기 어렵다고 생각한 사람들도 (나 역시 그랬다) 있었다.

그러나 눈앞에 설명이 놓여 있었다. 아르테미시아는 이 초상화에서 극중 어떤 역할을 하는 자신을 표현했던 것 같다. 1615년 2월 24일 프

란체스카 카치니의 〈집시 여인의 춤〉 공연에서 카치니와 함께 노래하는 '아르테미시아' 역할을 했던 일과 비교할 수 있다.[3] 있는 그대로의 자신의 모습이 아니라 연극에서 맡은 역할을 수행하는 모습으로 생각하면 좋을 듯하다. 그런데도 나는 뭔가 불편했다. 아르테미시아는 관능적 요소 없이도 자신을 음악하는 집시 여인으로 표현할 수 있었을 것이기 때문이다. 성 추문으로 삶과 선택권에 제한을 받은 여성이 왜 굳이 자신을 성적 대상화한 걸까?

이 질문은 오늘날도 유효하다. 많은 여성들이 이 후기페미니즘 시대에, 이론적으로는 원하는 대로 자유롭게 옷을 입을 수 있는 시절에 왜 딸이나 친구들이 도발적인 옷을 입으며 자신을 성적 대상화하는지 의문을 갖는다. 성적으로 매력적으로 보이고 싶은 욕구 때문이라는 뻔한 대답은 또다른 의문을 품게 한다. 그 이미지를 옷을 입는 이가 선택한 주된 정체성으로 보기 때문이다. 새로운 질문은 아니다. 라우라 체레타는 동시대 사람들을 신랄하게 공격하며 남성을 만족시키기 위한 옷차림에 집착하는 여성들에 한탄했다. "어떤 여자들은 진주 목걸이를 목에 칭칭 감기도 한다. 마치 자유인인 남성이 소유한 포로라는 점이 자랑스럽기라도 한 듯이…… 어떤 여자는 인기를 얻으려고 벨트를 느슨하게 풀고 흐느적대며 걷는다. 또 어떤 여자는 허리를 더 졸라매어 가슴이 커보이게 연출한다."[4] 한 세기 후 모데라타 폰테의 소크라테스식 정원에 모인 여성들은 베네치아 귀족 여성들의 화려한 드레스를 이야기하며 체레타와는 반대의 결론을 내린다. 드레스와 장신구라는 '유희'를 여성의 독자적인 개인 선택 문제라고 본 것이다. "도대체 그게 남자와 무슨 상관인가…… 우리가 아름답게 보일 수 있는 것을 하고 우리 머리를 우리가 원하는 대로 하겠다는데?"[5] 여성의 선택의 자유를 대담하게 주장한 것이다.

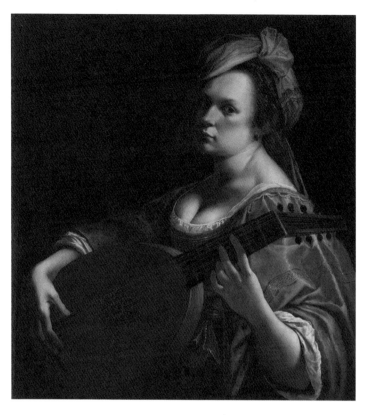

**19 **_아르테미시아 젠틸레스키, 「류트 연주자 모습의 자화상」, 캔버스에 유채, 77.5×71.8cm, 1615년경

　류트 연주자 모습의 아르테미시아 자화상은 또다른 종류의 답을 제공한다. 그는 자신을 연극의 캐릭터로 표현하며 역할극을 하는 것이며, 배우처럼 그도 일시적인 정체성을 갖게 된다. 유명 배우와 마찬가지로 화가도 역할극은 실제 삶에서의 자신과 관계가 있다. 하지만 실제 자아와 허구적 자아가 동일하지는 않기 때문에 두 자아 사이의 긴장이 이미지 속에 쌓이게 된다. 우리 포스트모던시대 사람들은 이것을 주디스 버틀러의 용어를 빌려 '수행 정체성'으로 이해한다.[6] 그러나

이러한 수행과 '실제' 정체성 사이의 관계는 무엇인가? 우리는 우리가 수행하는 정체성들의 혼합물일 뿐인가, 아니면 어떤 견고하고 본질적인 자아가 존재하는 것인가?

아이들은 어릴 때부터 역할극을 한다. 소녀들은 어머니 역할을 연습하기도 하고 어떤 아이들은 의사나 간호사, 카우보이, 슈퍼히어로 놀이를 하며, 또 어떤 아이들은 다락에서 오래된 옷이나 망토를 꺼내어 치장한다. 아이들은 자신의 정체성이 형성되기 전에 기존에 알려진 정체성의 옷을 입어보는데 작고 연약한 시기에 자신을 더 크게 만들고 힘을 부여하려는 시도일지도 모른다. 아이들은 자신이 그냥 다른 사람인 척 놀이를 하고 있다는 것을 안다. 그런데 '흉내내기 놀이'를 자주 하고 싶은 강한 욕구에서 우리는, 자아가 형성되는 중요한 시기에 역할극 놀이가 그들의 정신에 현실생활보다 더 단단하게 뿌리를 내릴 수 있음을 알 수 있다. 아이들이 자라면서, 특히 여자아이들은 이 역할극을 통해서 은근하고 복잡한 방식으로 정체성을 유지할 수도 있다. 그런데 아르테미시아의 그림을 좀더 들여다보면 역할극은 어린 시절에 그랬던 것처럼 상상력 위에 드로잉을 하며 자아를 확장하는 작용을 한다.

「류트 연주자 모습의 자화상」에는 연상되어 떠오르는 것들이 있는데 아르테미시아 시대에 일반적이었던 이미지이다. 가슴이 풍만한 여성 뮤지션은 음악을 사랑의 음식으로, 또는 섹스 제안으로 표현한 것일 수 있는데, 카라바조 작품의 유혹적인 모습으로 류트를 연주하는 소년에서도 그 예를 찾아볼 수 있다. 집시 점술가도 종종 터번 비슷한 머리 장식과 어깨를 드러낸 가슴이 깊이 파인 드레스로 묘사된다. 여성 집시 마법사인 친가라 마가는 대중 극장에서 판에 박힌 등장인물인데, 아르테미시아는 나중에 한 시인에 의해 마가 이노첸트 즉, 순수

한 마법사로 묘사되기도 한다.[7] 이러한 모든 연상이 아르테미시아의 「류트 연주자 모습의 자화상」에서 순환되며 그 의미를 풍부하게 한다. 그런데 더 밀접한 연관성을 찾아볼 수 있는 부분이 있다. 류트 연주자의 머리 장식이 르네상스 미술에서 화가의 정체성을 의미하는 접힌 터번을 닮았다는 점이다. 지금은 소실됐으나 많이 복제했던 드로잉 초상화 속 인물을 조각가 미켈란젤로를 인식하는 것도 같은 방식이다. 아르테미시아가 이 드로잉을 카사 부오나로티에서 보았을 수도 있다(그림 20).[8] 집시 마법사와 화가는 어느 정도 겹쳐지는 지점이 있는데, 르네상스 전통에서 화가는 마술사, 점성술사처럼 신성한 아이디어에 구체적 형태를 부여하고, 좀더 세속적으로 표현하자면, 마술을 부리듯 자신이 창조한 이미지를 관람객들이 진짜라고 믿게 하기 때문이다.[9]

이 터번은 「류트 연주자 모습의 자화상」과 닮은 이미지들에서 눈에 띄는 장치다. 아르테미시아가 그린 것으로 알려졌지만 나는 틀린 판단이라 생각하는 그림 한 점에서 이 류트 연주자를 연상시키는 얼굴을 발견할 수 있었다(그림21). 머리가 거의 동일한 위치에 있고 인물은 푸른색 터번 같은 머리 장식을 한 채 순교자의 종려가지를 손에 쥐고 있다. 스타일 면에서 보면 이 작은 그림은—그림 전체 크기가 류트 연주자의 머리보다 조금 큰 정도—아르테미시아가 직접 그렸을 리 없고, 다른 화가가 아르테미시아가 그린 그림을 보고 복제했을 가능성이 크다.[10] 2017년 경매에 등장한 「알렉산드리아의 성 카트리나 모습의 자화상」(그림22)이 이 그림의 모델일 수도 있다. 지금은 런던의 내셔널갤러리에 있는 이 그림은 「류트 연주자 모습의 자화상」과 같은 크기이며,[11] 작은 크기 「여성 순교자」의 접힌 머리 장식과 순교자의 종려가지뿐 아니라 성 카트리나와 그의 고문용 바퀴도 볼 수 있다.

아르테미시아의 피렌체 시절 그림의 힘과 섬세함을 보여주는 런던

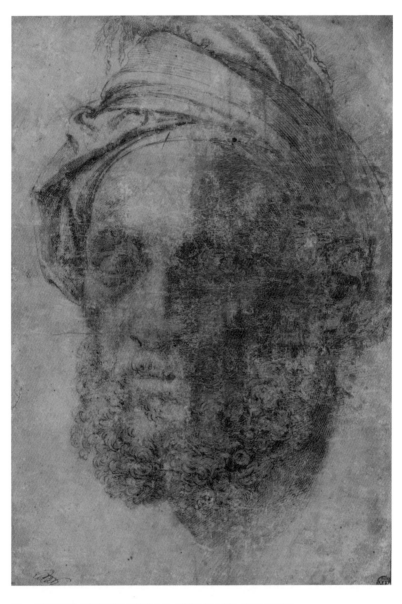

20 __ 피렌체 화가, 「미켈란젤로 드로잉 초상」, 종이에 펜과 잉크, 1520~22년경

21 __ 피렌체 화가, 「여성 순교자 모습의 아르테미시아 젠틸레스키」, 캔버스에 유채, 31.75×
24.76cm, 1615~20년경

의 「성 카트리나 모습의 자화상」이 새롭게 등장하며 그의 작품 컬렉션
이 풍부해졌다. 이 작품이 또다른 두 그림 「류트 연주자」와 자화상으
로 분석되던 우피치의 「알렉산드리아의 성 카트리나」(그림23) 사이의

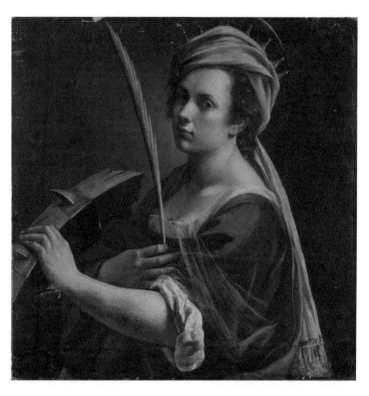

22 __아르테미시아 젠틸레스키, 「알렉산드리아의 성 카트리나 모습의 자화상」, 캔버스에 유채, 71×71cm, 1615년경, 내셔널갤러리, 런던

연결 고리가 되기 때문이다.[12] 이 세 그림 모두 특유의 특징이 있는 얼굴을—입 모양이 그렇다—보여주며, 몸의 자세와 머리 각도도 거의 동일하다. 이 세 작품에서 우리는 아르테미시아가 그림을 통한 역할극의 가능성을 실험했음을 알 수 있다. 그는 완전히 백지상태에서 그림을 시작하지도, 매번 자신을 새롭게 그리지도 않았다(세 인물이 동일한 크기인 것으로 보아서 실제로 한 그림의 인물 윤곽을 다음 그림으로 옮겼을 가능성이 크다). 그는 같은 인물을 다른 옷차림으로 모사하며 종이인형

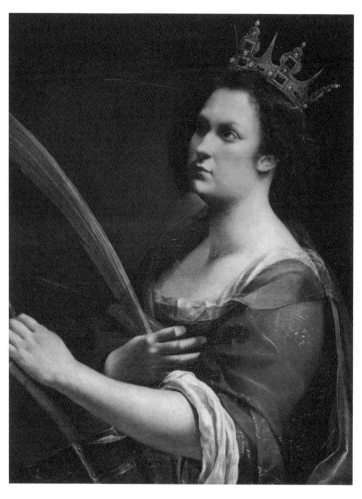

23 ＿아르테미시아 젠틸레스키, 「알렉산드리아의 성 카트리나」, 캔버스에 유채, 77×62cm, 1614~15년경, 우피치미술관, 피렌체

에 옷을 갈아입히듯 했는데, 여기서 강조할 것은 아르테미시아가 화가
라는 사실이 변치 않는 상수라는 점이다.

이들 그림 사이의 관계는 최근 우피치의 「성 카트리나」(그림24) 엑

스레이 촬영에서 명확해진다. 카트리나 아래에 또다른 인물이 그려져 있는 것이 보였는데 내셔널갤러리 자화상과 실질적으로 동일했다.[13] 우피치 그림은 처음에는 터번을 쓴 자화상으로 시작했다가 아르테미시아가 카트리나로 바꾼 것이다. 아마도 작품 의뢰를 받은[14] 후 첫번째 터번 자화상은 새로운 캔버스에 그리기로 결정한 것 같다. 강조된 터번과 그 터번이 미켈란젤로의 모델과 닮은 것으로 보아 그의 처음 자화상(아마도 최초의)에서 아르테미시아는 미켈란젤로와 같은 방식으로 화가의 정체성을 표현하고자 했던 것 같다. 그러나 첫번째 캔버스를 카트리나로 바꾸면서 아르테미시아는 똑같은 이미지를 런던 자화상으로 가져갔고, 이 자화상에서 터번은 이제 크기가 줄어 순교자의 왕관과 헤일로 위로 다소 엉뚱하게 씌워진 모양새가 된다.

런던의 「성 카트리나 모습의 자화상」에서 아르테미시아는 화가와 성자의 정체성이 합일되는, 자전적 맥락 속에서만 이해될 수 있는 이미지를 창조했다. 우선 그는 화가라는 자신의 자연적 자아를 성스럽고 순결한 성자로 변신시킨 후, 이제 그 변신을 역방향으로 연기하여 순교한 성자를 뛰어넘는 화가로서의 자신의 모습을 드러낸다. 우피치의 「성 카트리나」와 더불어 이 런던 자화상은 공식적인 언어로 피해자 의식에서 벗어나 자신감 넘치는 화가 이야기를 들려준다(아르테미시아가 피해자라고 느꼈을 유일한 이유는 강간 재판뿐이다). 아르테미시아/카트리나는 관람자를 직접 응시하는데, 이마에서 확고한 의지가 엿보인다. 왼손의 움직임은 우아하고 오른손 손가락 끝으로 가녀린 승리의 종려가지를 화가의 붓인 양 거의 곧게 세워 잡고 있다. 위치가 바뀌고 더 커진 고문의 바퀴가 훨씬 더 눈에 띄도록 표현되었다. 날카로운 금속 스파이크가 시선을 사로잡지만 부러진 상태의 바퀴 자체에서 알렉산드리아의 카트리나가 손으로 만지자 고문 바퀴가 부서져 목숨을

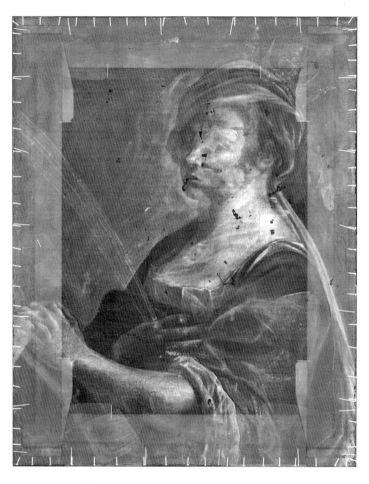

24 _ 아르테미시아 젠틸레스키, 「알렉산드리아의 성 카트리나」, 우피치미술관, 엑스레이

잃지 않았다는 이야기를 떠올리게 한다. 아르테미시아/카트리나는 마치 자신의 운명을 바꾸듯 당당하게 바퀴를 만지고 있고, 우리는 이것을 그가 이겨낼 역경들이 박혀 있는 운명의 바퀴로 생각할 수도 있을 듯하다. 아르테미시아는 분명 그런 관점에서 생각했던 것 같다. 그가

피렌체에서 연인과의 서신에 썼던 가명이 포르투니오 포르투니*인 것에서 짐작할 수 있다.[15]

「류트 연주자 모습의 자화상」(그림19)이 가장 나중에 그린 것으로 보인다. 이제 화가는 공연자로 변신하였으며 무대를 상당히 의식하고 꾸민 모습임을 알 수 있다. 인물은 강렬한 빛을 받고 있는데 마치 스포트라이트 같은 효과다. 그는 우아한 푸른 드레스를 입고 황금빛 테두리의 터번을 쓰고 있다. 머리는 단정하게 손질되어 있다. 볼 화장이 진한 얼굴에 섹슈얼리티가 과장되어 있다. 이 세속적인 집시를 금욕적인 성자, 논쟁적인 예술가와 구별하려는 듯 아르테미시아의 류트 연주자는 매끈하고 둥근 나무로 된 악기, 그의 손길에 진동하는 팽팽한 줄, 관람자와 교감하는 눈길과 같은 삶의 관능적이고 감각적인 기쁨을 가볍게 끌어안는다. 프란체스카 카치니의 〈집시 여인의 춤〉에서 공연했던 그를 연상시키는 이 모습은 화가-마법사-음악가-공연을 관장하는 매혹적인 점술사 모두가 합쳐진 예술 거장의 이미지이다.[16] 메디치가를 위해 일하며 아르테미시아는 또다른 역할을 하는 자신을 그리는데, 「류트 연주자 모습의 자화상」이 올라 있는 목록에 투구와 방패, 곡선의 검을 든 아마존 모습의 또다른 자화상이 수록되어 있다. 이 자화상은 아마도 다른 공연과 관련이 있을 것이고 대공비 마리아 마달레나의 관심사를 알려주는 것이기도 하다. 대공비는 자신을 여성 전사 이미지로 가꾸었고, 그래서 한 전기작가는 그를 "토스카나의 새로운 아마존 전사"로 묘사하기도 했다.[17]

아르테미시아의 역할극 자화상은 당시 이곳뿐 아니라 여러 메디치 궁의 특색으로 꼽히는 무대 공연에 맞춰져 있는데, 내용은 픽션이 가

* 포르투나fortuna는 행운이라는 뜻이다.

장 보편적이었다. 궁중 공연은 음악, 시각 이미지, 춤이 함께 어우러지고 작곡가, 오페라 작가, 화가, 댄서가 협업하는 멀티미디어 예술 형식이었으며, 훗날 독일에서는 이를 '게잠트쿤스트베르크Gesamtkunstwerk', 즉 '종합예술'이라 불렀다. 1615년 마리 데 메디치 왕비의 프랑스 궁에서 공연된 유명한 궁중 발레에 대해 당시 파리에 있던 피렌체 사람 루카 델리 아시니 파브로니가 마리의 숙모인 대공비 크리스틴 데 로렌에게 묘사한 적이 있다.[18] 그는 공연의 화려함과 그런 장관을 본 경험의 경이로움을 표현했다. 보이지 않는 기계장치가 정교한 무대 위에서 역동적인 효과를 선보이며 구름이 움직였는데, 크기, 형태, 심지어 밀도까지 바뀌었고 배경도 산에서 숲으로, 바다 풍경으로 변화했다고 전한다. 당시 공연을 옮긴 판화들은 그 특성을 제대로 전달하지 못한다. 판화가들의 건조하고 정적인 기록과 달리 무대에서는 댄서와 풍경 할 것 없이 모든 것이 움직였다. 카치니의 〈집시 여인의 춤〉은 유사한 특수효과가 등장하는 장관이었고 같은 해 피렌체에서 공연되었다. 메디치궁 서기였던 체사레 틴기는 이 공연에 대해 파브로니와 마찬가지로 집시와 님프의 금실과 은실로 짠 화려한 무대의상에 특별한 관심을 가지고 기록했다.[19] 실크와 울이 피렌체의 주요 산업이어서 피렌체인들이 직물을 잘 알았기에 당시 공연을 목격한 이들은 공연 의상의 질과 가격을 주의 깊게 보았을 것이다. 아르테미시아도 피렌체에서 8년을 지내며 고급 직물을 보는 안목이 생겼고, 그림을 그려 곧바로 직물과 거래를 하기도 했다. 그는 실크 드레스, 새틴 드레스, 털 달린 보라색 새틴 코트 등을 소유했고, 이 옷들은 스튜디오에서 사용했지만 또한 실제로 그 옷들을 입고 그림의 연장선으로서 자신을 표현했고, 부유한 실크 상인과 메디치궁 귀족 등이 포함된 사교계 인맥 속에 자리잡았다.[20] 이렇게 전략적인 목적을 가진 옷들은 실질적으로는 의상이

나 마찬가지였고 메디치궁 공연 의상을 만들던 바로 그 재봉사들이 만들었을지도 모른다.

류트 연주자도 그런 드레스를 입었다. 윤기 흐르는 푸른 새틴에 반짝이는 금빛 띠무늬와 테두리로 장식한 드레스, 역시나 섬세한 금빛 가장자리 장식이 아름다운 터번 차림이다. 피렌체 사람의 시선을 통해서 「류트 연주자 모습의 자화상」의 시각적 특징을 고려해서 보면, 우리는 이 직물의 고급스러움—질감, 색깔, 주름, 빛에 대한 반응—덕분에 공연에서 현실감에 대한 환상이 얼마나 높아질 수 있는지 느낄 수 있다. 드레스 덕분에 움직임의 유려함이 더욱 돋보일 것이다. 공연자는 무대 의상을 입음으로써 가공의 캐릭터와 일체감을 더욱 높이기에 아르테미시아의 「류트 연주자 모습의 자화상」 역시 집시 역할 경험의 결과일지도 모른다. 우리는 이 그림에서 실제 인물과 공연 캐릭터 사이의 이질감을 느끼지 못하며, 그 두 가지가 하나가 될 때 일어나는 마법을 목격한다. 실제 인물과 캐릭터 정체성 사이 교환이 유연하게 이루어진다면 이 역할극을 전략적 목적으로 사용할 수 있을 것이다. 아르테미시아는 성적 대상화된 자신의 이미지를 표현하는 것—타인에 의해 성적으로 낙인찍혔던 여성으로서는 위험한 선택—이 앞으로 시작할 여러 역할극 이미지 중 그저 하나에 불과하게 된다면 안전하다고 추론했을지도 모른다. 어쨌든 자신을 여러 역할로 표현하면 하나로 고착되지는 않을 터이기 때문이다. 이런 행동은 풍만한 류트 연주자와 경건한 처녀라는 스테레오타입을 은근히 조롱하며 역할 자체를 하찮은 것으로 만드는 효과도 낼 수 있을 것이다.

유사한(조롱하는 파트는 없지만) 전략의 예를 대공비 마리아 마달레나에서 찾을 수 있다. 대공비는 자신과 크리스틴 데 로렌이 궁중 권력 행사에 있어 전통적인 여성 역할을 벗어났다는 인식을 상쇄하기 위해

비슷한 전략을 사용했다. 마리아 마달레나는 종교적 헌신의 책임을 맡아, 막달라 마리아, 자신과 이름이 같고 영적인 삶을 위해 섹슈얼리티를 포기한 성인과 일체감을 가졌으며, 처녀 순교자들을 주제로 한 시각작품과 극작품을 많이 의뢰했다. 처녀성이 여성의 정통적 권력 행사를 효과적으로 상징화할 수 있다고 믿었던 것으로 보인다.[21] 대공비는 처녀의 순결성을 활용해 권력을 쥔 여성에게 일어날 수 있는 성적 대상화에서 한 발짝 비켜섰으며, 아마존 전사 이미지와 균형을 맞출 수 있었다. 이 예를 통해 우리는 모든 여성이 스테레오타입과 고착되는 자아라는 문제에 직면한다는 사실을 알 수 있다. 여왕에서 예술가에 이르기까지 그 누구든 바람직하지 않은 전형과 동일화되어 격이 떨어질 수 있다는 것이다. 아르테미시아와 마리아 마달레나 두 사람 모두 본질적으로 여성적인 전략을 사용하여 하나의 전형적인 여성상을 다른 여성 전형과 대비시킴으로써 여성을 한정하고 제한하는 데 사용되는 본질주의적 역할 할당 방식의 힘을 뺐다.

프란체스카 카치니 역시 여성 정체성에 부과된 한계를 벗어나려 애썼다. 작곡가, 가수, 류트 연주자, 음악 교사였던 그는 음악가인 아버지 줄리오 카치니에게 훈련을 받았다. 고향 피렌체에서는 '라 체키나'로 불리기도 한 그는 1607년 메디치궁에 들어갔다. 피렌체 궁의 카치니에 관한 중요한 연구에서 음악 역사가이자 음악학자인 수잰 쿠식은 프란체스카 카치니가 젠더 규범에 제약을 받는 창의적 여성이라는 자신의 사회적 상황을 어떻게 극복해나갔는지 살폈다. 아르테미시아와 마찬가지로 카치니도 직업적 생존 그 이상의 목적을 위해 노력했다. 그 역시 남성에 의해 구축된 전형들을 통해 스스로 목소리 내기를 시도했다. 쿠식은 카치니의 1618년 〈첫번째 음악책〉의 아리아 「나를 여기 홀로 두오」가 몬테베르디 작곡, 오타비오 리누치니 대본의 오페라

〈아리아나〉(1608)에 나오는 아리아드네를 위한 비가悲歌에 공개적으로 도전한 것이라고 본다.

비가는 전통적으로 고대 지중해 세계에서도 당대 음악 형식에 있어서도 여성 특유의 장르였다.[22] 「나를 여기 홀로 두오」에서 카치니는 비가의 그러한 관습적 틀을 이용해 그 제약에 도전했다. 이 장르가 여성적이고 아리아드네도 여성이지만, 리누치니의 오페라 대본에서는 시적인 화자가 가공의 남성이어서 수사학적 우선권이 떠나는 테세우스에게 맞추어져 있고 아리아드네에게 중요한 일은 애원하며 앙심을 품는 비탄이었다. 하지만 카치니는 음악도 대본도 방향을 바꾸어 아리아드네의 압도적인 죽음에 대한 갈망과 고뇌에 감정적 초점을 맞추어 여성 가수의 목소리로 전달한다('나를 여기 홀로 내버려두오…… 홀로 나는 내 고통을 끝내고 싶소'). 쿠식이 설명하듯, 몬테베르디는 극중 아리아드네를 자신의 목적에 부합하게 맞추었다. 그런데 카치니는 아리아드네의 목소리를 그 자신, '허구가 아닌 삶을 살았던 프란체스카'의 목소리로 품는다. 카치니는 이 비가를 사용함에 있어 무대 위 전통을 확장하고 구성 요소들을 달리하여 몬테베르디 오페라의 정통성에 도전장을 내밀고, 여성 가수들을 통해 "한 사람의 여러 자아를 거듭 출현시킨다".[23]

이는 화가인 아르테미시아와 류트 연주자라는 공연자 사이의 관계를 생각할 때 매우 유용한 방식이다. 카치니의 음악에서 여성 가수는 공연을 통해 작곡가의 창조적 자아에 새로운 생명을 불어넣음으로써 여성 작곡가를 되살린다. 이와 유사하게 류트 연주자도 자신을 만든 화가, 한때 존재했던 아르테미시아를 공연하는데, 상당히 구체적이고 인위적인 분장을 선택하여 화가의 창조적 자아의 전체가 아닌 몇몇 특질을 드러낸다. 그는 다른 분장을 통해 자신을 표현할 수도 있었

겠지만, 그 분장들 역시 인위적이어서 화가 자신이라 오해받지는 않았을 것이다. 아르테미시아와 프란체스카 두 사람이 가상의 자아를 보여준 것은 자기 보호적인 행동이었다. 가상을 확장하여 화가의 진짜 정체성에 대해 세상 사람들이 확신하지 못하도록 함으로써 실재가 모호하게 존재할 수 있기 때문이다. 화가도 자신이 여러 역할의 합체 그 이상인지 고민했을 것이다―이는 남성 세계 속 여성의 근본적 문제이기도 하다. 류트 연주자가 환기시키는 역할극 수사법을 고려하면, 그는 자신을 바라보는 관객들에게 시선을 던지며 바로 그 질문을 하고 있는 것처럼 보이기도 한다.

이러한 방식을 통해 프란체스카와 아르테미시아는 훨씬 더 인위적인 무엇, 즉 남성의 여성성 구축을 폭로했다. 카치니는 획기적인 발레토 〈루지에로의 해방〉(1625)에서 원작인 아리오스토의 『광란의 오를란도』의 남성주의를 알린다. 그의 개성 있는 여성 등장인물로는 루지에로를 억류하는 마법사 알치나, 루지에로를 해방시키는 양성의 멜리사/아틀란테, 그리고 한때 인간이었으나 마법에 걸린 식물들이 있다. 유혹하는 사이렌과 여성적인 간계라는 시적 비유를 비웃는 장면들을 통해 카치니는 아리오스토와 결별하고, 루지에로가 성적인 유혹 때문에 갇힌 것이 아니라 여성에 대한 자신의 환상이라는 마법에 걸렸기 때문임을 밝힌다. 멜리사에 의한 그의 해방(쿠식에 따르면 멜리사는 마리아 마달레나처럼 장부 같은 인물이다)은 은유적으로 여성과 남성 모두를 남성중심적 관습과 '여성 혐오적 환상'에서 해방시킨 것이고,[24] 나아가 잠재적으로는 코시모 2세의 죽음 이후 토스카나를 다스리던 대공비의 여성 통치 체제에 대한 두려움이 사라지도록 할 수 있었을 것이다.

아리오스토의 원작을 이와 비슷하게 다룬 작품은 이전에도 있었는

데, 바로 모데라타 폰테의 기사도 로맨스 서사시『플로리도로』(1581)이
다. 폰테는 상투적인 인물 일부의 정체성을 바꾸고 새로운 인물들을
탄생시키는데, 마법사 키르케와 붙잡혀 있던 오디세우스 사이의 사랑
스러운 딸 키르케타가 한 예이다. 키르케타는 아리오스토의 알치나와
멜리사가 뒤섞인 인물이며, 키르케처럼 키르케타도 마법의 힘을 지녔
지만, 이 수정된 이야기에서 두 여성은 남자를 유혹하는 마녀가 아니
라 마법을 이용하여 사회적 선을 위해 자연의 비밀을 발견하는 마법
사다. 발레리아 피누치의 설명에 따르면, "키르케타로부터 섹슈얼리티
에 대한 어떤 의심도 제거함으로써 저자는 키르케 스테레오타입이 남
성이 남성을 위해 만들어낸 판타지임을 보여준다".[25] 이런 텍스트 혹
은 적어도 이런 이야기는 이탈리아 궁들의 문화 버블 내에서 빠르게
퍼져갔을 것이고, 베네치아 작가의『플로리도로』를 피렌체의 카치니
도 알게 되었을 가능성이 크다.

하지만 여성이라면 모두 젠더의 억압을 경험하고 있었기에 그 제약
에서 벗어나기 위한 방법을 찾는 데 굳이 '선례'를 필요로 하지는 않았
다. 모데라타 폰테가 유혹적인 마법사를 타고난 철학자로 바꿀 수 있
었다면 카치니 역시 마법사 멜리사를 여성 전사로 바꿀 수 있었을 테
고, 따라서 아르테미시아가 성녀를 화가와 집시로 만든 것도 그리 놀
라운 일이 아니다. 또한 버지니아 울프가 아리오스토의『올란도』를 남
성에서 여성으로 성별을 바꾸고 수세기에 걸쳐 삶을 사는 올란도로
만들어 즐겁게 질주하게 한 것 역시 놀라운 일이 아니다.[26] 상상력이
라는 마법을 통해 이 여성 캐릭터들과 그들의 작가는 사회적 한계를
넘어선 세상에서 행동할 힘을 얻었다. 비교하자면 남성이 창조한 남성
영웅들은 사회적 삶 속 남성의 실제 행동을 더 세밀하게 반영한다.

마리아 마달레나가 메디치 빌라에 여성중심적인 주거지를 구축하

고 〈루지에로의 해방〉를 공연할 즈음에 아르테미시아 젠틸레스키는 이미 피렌체를 떠나 로마에서 새로운 기회를 찾고 있었다. 그는 피렌체 문화생활에 참여한 덕분에 지배적인 조건으로서, 그리고 예술에 반영해야 할 주제로서의 젠더 관습에 대해 대단히 세련된 관점을 얻어갈 수 있었다. 이후 그가 그린 모든 그림은 이러한 관점에서 이해되어야 할 것이다.

이름이 같은 성녀 막달라 마리아에 대한 대공비의 열정을 보면 아르테미시아가 피렌체 거주 기간 동안, 그리고 그 직후 그린 여러 점의 마리아 마달레나 그림이 이해된다. 피티궁전의 회개하는 「막달라 마리아」(1617~20, 그림25)는 대공비가 의뢰한 작품이었을 것이다.[27] 이 종교적으로 경건한 이미지는 대공비가 투사하고자 하는 바와 일치하며, 이 그림 속 막달라 마리아는 열렬한 영적인 삶으로 귀의한 모습이다. 그는 진지하고 강렬한 시선으로 하늘을 응시한다. 한 손은 헌신의 표시로 가슴에 대고 있고 다른 손은 세속적 허영의 상징인 거울을 밀어내고 있는데, 이 거울은 회개하는 성녀와 동행하는 죽음의 해골과 나란히 놓여 있다. 막달라 마리아가 세속적 쾌락의 화려함을 포기했다고는 하지만 완전히 물리치지는 못한 듯 우아한 금빛 실크드레스를 입고 푹신한 붉은 벨벳 의자에 앉은 모습이다. 드레스와 의자 둘 다 피렌체 스타일인 섬세한 금속 장식으로 테를 둘렀다.

내가 처음 이 그림에 대해 글을 썼을 때 나는 막달라 마리아의 "지나친 극적 묘사 때문에 신뢰성이 떨어진다"고 혹평했고, 이 그림에 페미니즘적 표현이 부족해 실망스럽다고 생각했다.[28] 후자에 대해 당연히 반박이 이어졌는데, (나에 대한 비평가들의 주장처럼) 이 그림과 페미니즘이 관계가 없어서가 아니라, 페미니즘 표현에 젠더 불평등에 대한 명시적

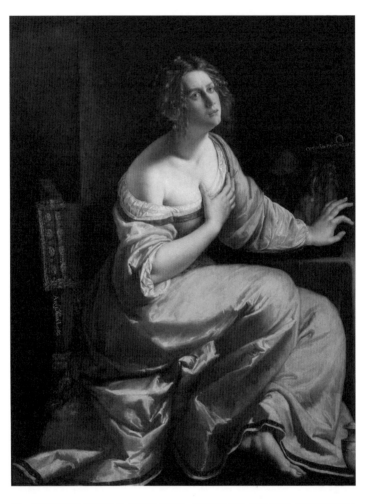

25 _ 아르테미시아 젠틸레스키, 「막달라 마리아」, 캔버스에 유채, 1617~20년, 피티궁 팔라티나 미술관, 피렌체

인 항의뿐 아니라 보상을 위한 파괴적 전략의 선택도 포함된다는 것을 내가 그때까지 이해하지 못했기 때문이다. 이제 아르테미시아가 「류트 연주자」에서 여성적 유형화를 반복했던 것을 참고하며 나는 이 「막달

라 마리아」가 진심으로 순수하게 관습을 그대로 재표현한 것이라기보다는 화려하고 극적인 관습을 의도적으로 조롱한 것으로 이해하자고 제안한다.

「류트 연주자」처럼 「막달라 마리아」에도 화가의 경험적 특징들이 녹아 있다. 아르테미시아는 막달라 마리아의 이야기가 자신의 이야기와 대체로 일치한다는 사실을 잘 알았고 세상사에 밝은 피렌체인들 역시 인지할 수 있었을 터이다. 두 여성의 정체성 모두 성적으로 대상화된 과거 때문에 낙인이 찍혔지만 이제 고비를 넘기고 존중받는 새로운 삶을 시작하고 있었다. 그런데 이 그림은 드러내놓고 자화상을 표방하지는 않았다. 「류트 연주자」에서처럼 인물의 얼굴은 다른 가공의 아르테미시아, 그러니까 「성향」(그림26)의 아르테미시아보다 나이가 약간 더 든 모습이다. 이 「성향의 알레고리」는 당시 젊은 예술가의 열망으로 채색되어 있었다(6장 참조). 피티궁의 「막달라 마리아」에서 아르테미시아는 다시 한번 공연이라는 변장을 통해 드러나지 않게 자신이라는 역할을 맡는다. 가공의 자아를 여러 다양한 이미지로 투사함으로써 아르테미시아는 그림의 관람자들과도 역할극을 한 셈이다.

아르테미시아는 「막달라 마리아」에서 일반적으로 그려지는 이미지의 성녀—젖은 눈동자와 위로 향한 시선, 헌신을 약속하는 몸짓, 풍성한 금발—를 과장함으로써 스테레오타입과 대립시키는데, 마치 실재하는 여성이 양식화된 신체에 갑자기 들어간 듯 다소 어색한 모습이다. 막달라 마리아의 머리 모양은 「성향」의 숱이 많고 약간 흐트러진 스타일을 떠올리게 하면서도 마치 잘못 쓴 가발인 듯 헝클어져 엉망인 모습이다. 단단하게 매듭진 윗부분 아래로 단정하게 매만지지 못한 성긴 가닥들이 제멋대로 뻗어 있다. 그의 긴 손가락은 죄를 뉘우치는 손짓을 하지만 피렌체 미술 속 귀족 여성의 불거진 뼈마디 없이 매

26 __ 아르테미시아 젠틸레스키, 「성향의 알레고리」(머리 부분 세부), 캔버스에 유채, 1615~17년

끈한 손과 달리 마디들이 투박하다. 또한 거친 마디(발가락 관절도 약간 튀어나왔다)의 맨발 역시 황무지의 성자생활에나 어울릴 법하기에 이 귀족적인 침실에서는 도상학적으로 어색하다. 막달라 마리아가 빛나는 커다란 눈으로 눈물을 흘리며 응시하는 모습이 자아내는 효과는 희극적인데 나는 이것이 의도적이라 믿는다. 전통적인 눈물 흘리는 성자라는 기표를 과장하여 마치 배우가 재미 삼아 막달라 마리아를 연기하는 듯 표현함으로써 스테레오타입을 무너뜨린다.

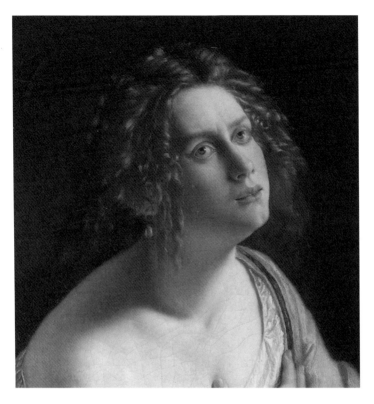

27 _ 아르테미시아 젠틸레스키, 「막달라 마리아」(머리 부분 세부), 피티궁.

 이 캐릭터들이 배우 같다는 생각은 그냥 하는 비유가 아니다. 이탈리아 음악연구가 에밀리 윌본은 유혹받고 버려지는 '돈나 인나모라타'* 라는 정형적인 캐릭터 역할 전문인 '콤메디아 델라르테'** 배우이자 극단장인 비르지니아 람포니 안드레이니를 아르테미시아와 연결한다.[29]

* donna innamorata, 사랑에 빠진 여성이란 뜻의 이탈리아어
** commedia dell'arte, 정형화된 인물들이 등장하는 이탈리아 전통 즉흥극

비르지니아는 만토바 공작궁에서 공연된 몬테베르디의 1608년 오페라에서 아리아나 역할을 했다. 그는 종종 같은 인물을 희극적으로도, 신성하게도 연기했다. 그는 남편 조반 바티스타 안드레이니가 쓴 종교 드라마 몇 작품에서 막달라 마리아 역할을 맡았는데, 1617년 피렌체에서도 공연했을 가능성이 크다.[30] 배우가 화가의 모델이 되는 것이 일반적이고 비르지니아와 아르테미시아가 피렌체에서 서로 알고 지냈을 가능성이 있다는 점에 주목한 에밀리 월본은 현재 세비야에 있는 아르테미시아의 또다른 막달라 마리아 작품(그림28) 모델이 비르지니아였을 것이라 추정한다. 세비야 「막달라 마리아」의 얼굴과 비르지니아 안드레이니 얼굴이 같다고 확신하기는 어렵지만 화가 도메니코 페티가 기록한 비르지니아의 전체적인 용모와 크게 다르지 않으며 정황적 증거가 설득력 있다.[31] 조반 바티스타 안드레이니도 "다양한 신으로 분장한 배우들을 그리고" 싶어하는 사람들이 많았다고 말했다.[32]

세비야의 「막달라 마리아」의 표현적인 암시는 또한 다른 곳을 가리킨다.[33] 인물이 앉은 독특한 자세를 보면 완전히 꺾인 손목 위에 머리를 기대고 있는데, 이는 '손에 뺨을 얹은' 미켈란젤로를 표현한 판화를 떠올리게 한다. 이 자세는 우울의 도상학적 상징이다.[34] 미켈란젤로는 우울 또는 음침한 천재의 체현이 되었고, 르네상스 사상에서 이것은 예술적 창의성으로 연결된다. 세비야의 그림에서 아르테미시아는 미켈란젤로 암시를 유형적으로 관조의 삶이라는 정체성을 가진(적극적인 마르타와 대비되는) 막달라 마리아 이미지에 넣었다. 이 연상 작용을 통해 아르테미시아는 비록 성녀가 화가 자신의 얼굴이 아님에도 자신과 창조적 예술가 미켈란젤로를 연결시킨다.

다른 **콤메디아 델라르테** 배우처럼 비르지니아도 무대에서 여러 자세를 취했고 섬세하게 구성한 보디랭귀지를 통해 정체성을 표현했다.[35]

28 _ 아르테미시아 젠틸레스키, 「막달라 마리아」, 캔버스에 유채, 1615~25년경, 세비야대성당 보물의방

비르지니아가 우울한 막달라 마리아 역할을 했을 때 이 포즈를 취했고, 그것을 본 아르테미시아가 우울한 미켈란젤로를 떠올렸던 걸까? 아니면 아르테미시아가 비르지니아에게 막달라 마리아를 연기하면서 미켈란젤로를 연상할 수 있는 자세를 취해달라고 했던 걸까? 어떤 경

우든 이 협업이 두 예술가에게 가지는 의미는 컸을 것이다. 조반 바티스타 안드레이니가 극단의 다른 배우와 바람난 것은 누구나 아는 일이었고, 비르지니아의 명예는 크게 손상되었다.[36] 비르지니아를 막달라 마리아의 모델로 세우면서—그의 포즈는 유혹과 버려짐을 암시하는 것일지도 모른다—아르테미시아는 비르지니아가 남편의 극으로부터 독립적인, 어쩌면 더 품위 있는, 성녀 캐릭터의 영원한 이미지를 가질 수 있게 해주었다. 실제로 아르테미시아의 막달라 마리아들은 성적으로 대상화되지 않았다. 당시 많은 예술가들이 막달라 마리아를 에로틱하게 표현했던 것과는 대조적이다. 심지어 폰테와 마리넬라조차도 그들의 종교적 시에서 막달라 마리아의 성적 정체성을 유지시켰다.[37]

배우 비르지니아 안드레이니가 아르테미시아의 「막달라 마리아」의 정체성으로 표현되었다는 인식은 다른 그림들에 대해서도 새로운 해석의 가능성을 열어준다. 아르테미시아의 「류트를 연주하는 성 체칠리아」(그림29)는 어쩌면 유명한 류트 연주자인 프란체스카 카치니 혹은 피렌체 궁중의 또다른 음악가를 표현한 것일 수 있다.[38] 류트는 성 체칠리아에게 어색하고 불필요한 장치로 보이는데, 일반적으로 체칠리아에게 부여하는 상징인 오르간이 뒤편에 놓여 있기 때문이다. 인물의 몽환적인 표정(과 신비롭게 올라간 소매)은 연주자가 그를 특징짓는 근대적 악기를 통해 천상의 하모니를 실현했음을 의미한다고 볼 수도 있다.

좀더 확실한 경우를 말하자면, 아르테미시아가 알렉산드리아의 성 카타리나로 표현한 미확인 여성 초상화(그림30)가 아드리아나 바실레의 초상 판화(그림31)와 매우 닮았다. 바실레는 1610년대 메디치궁에서 공연한 만토바 출신의 유명 가수다.[39] 아르테미시아가 아드리아나 바실레의 초상화를 그린 적이 있고, 나폴리 시인 지롤라모 폰타넬

29 __아르테미시아 젠틸레스키, 「류트를 연주하는 성 체칠리아(프란체스카 카치니?)」, 캔버스에 유채,
1615~19년경, 스파다미술관, 로마

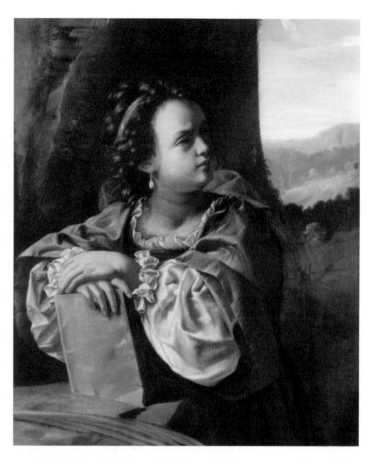

30 __ 아르테미시아 젠틸레스키, 「알렉산드리아의 성 카타리나」(여기서는 아드리아나 바실레의 초상화로 확인된다), 캔버스에 유채, 1615~20년경, 개인 소장

라는 그 초상화가 하프를 연주하는 바실레 모습이라고 묘사한 바 있다.[40] 만일 폰타넬라의 설명이 부정확하거나 바실레가 성 카타리나 역할을 한 또다른 초상화가 존재한다면, 이 현존하는 「성 카타리나」는 바실레의 초상화일지도 모른다. 바실레와 프란체스카 카치니는 후원자들이 겹쳤고, 피렌체에서 아르테미시아가 교류하는 사람들과도 서

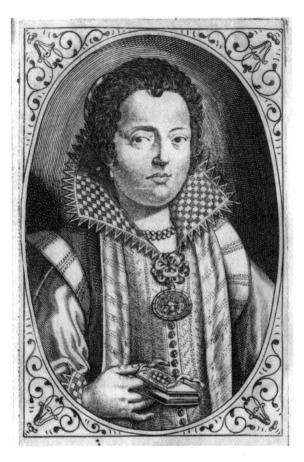

31 _ 니콜라스 피레이, 「아드리아나 바실레 초상」, 『아드리아나 바실레 부인의 영광의 극장』 권두 삽화(나폴리, 1628년)

로 연결되어 있었으며, 두 음악가의 장점들도 종종 비교되곤 했다.[41] 아르테미시아는 베네치아에서도 음악가와 무대 공연자들과 가깝게 지냈고 공연에 비중을 둔 데시오시와 인코니티 아카데미와 인연을 맺었는데 어쩌면 모임에서 직접 노래를 부르거나 시를 낭송했을지도 모른다(1장 참조).

이 시기 아르테미시아의 세번째 「막달라 마리아」(그림32)는 최근에야 발견된 것으로 앞의 두 작품과는 상당한 차이를 보인다.[42] 사실상 텅 빈, 어두운 공간에서 몸을 반쯤 뒤로 기울인 여성이 머리를 뒤로 젖히고 눈을 감은 채 입술에 아주 희미한 미소를 짓고 있다. 잠든 것일 수도, 생각에 잠긴 것일 수도, 꿈을 꾸는 것일 수도 있다. 막달라 마리아를 표현하는 속성인 해골, 거울, 향유단지, 십자가는 어디에도 보이지 않는다. 어깨를 드러낸 슈미즈라는 특유의 표현이 없었다면 우리는 이 여성이 누구인지 몰랐으리라. 카치니가 머릿속에 그렸던 아리아드네라고 말할 수 있었을지도 모른다. 행복한 죽음의 꿈을 꾸며 홀로 있는 그 지독한 고독을 풍부한 음색으로 표현했던 아리아드네라고. 실제로 꿈을 꾸는 듯한 표정은 메디치컬렉션 중 로마시대 조각 「잠자는 아리아드네」(현재 우피치미술관에서 전시 중)의 얼굴과 닮았다.[43]

하지만 이 여성은 막달라 마리아일 가능성이 높다. 이 그림은 큰 영향력을 가진 카라바조의 「막달라 마리아」(현재 망실됨)와도 유사한데 아마도 카라바조 작품이 출발점이었을 것이다.[44] 아르테미시아는 성자가 영적 위기를 겪는 순간의 고뇌를 표현할 요소들은 모두 제거하고 대신 완전한 내적 침잠의 이미지만을 보여준다. 심지어 표정과 무릎을 잡은 손에는 일종의 만족스러움이 은근히 배어 있다. 이 지점에서 사실상 이야기는 사라지고 감정만이 남는데, 화가는 인물에 자기 삶의 경험 한 가닥을 부여한 셈이다. 이 아주 평범하고 거의 소박해 보이는 막달라 마리아는 아르테미시아의 다른 이미지들과 다름에도 사실 많은 자전적 유사성, 즉 유혹당하고 버려진 강간 피해자, 피렌체에서 불륜을 시작한 젊은 아내, 소문을 피해 피렌체를 떠난 여인임을 내러티브 없이 드러낸다.[45]

아르테미시아의 극적인 그림들과 그의 다채로운 삶을 연결하려는

32 __아르테미시아 젠틸레스키, 「막달라 마리아」, 캔버스에 유채, 1620~25년경, 개인 소장, 유럽

작가들의 시도가 있을 때마다 학자들이 비판했다는 것을 잘 알기에 나는 이러한 낭만화 가능성을 언급하는 것이 망설여진다. 우리는 전기적 오류의 위험에 대해 끊임없이 서로에게 환기하고 있다. 그러나 아르테미시아는 자신의 이야기를 가지고 게임을 한다. 「류트 연주자」와 피티궁의 「막달라 마리아」가 보여주듯이 그는 관람자가 그림 속에서 자신의 존재를 알아본다고, 자신의 역할극을 즐기고 그 이미지를 창조할 때의 위트와 대담함을 높이 평가한다고 주장한다. 어쩌면 그러한 점이 후원자들의 마음에 들었고 그래서 그들은 슬쩍 다른 사람들에게 한쪽 눈을 찡긋했을지도 모른다. 표면적으로는 원형이 있는 여성 인물을 그린 것이었을 때조차도 그림은 늘 그에 관한 것이기에 원형과 화가 자신 사이의 관계는 아르테미시아 미술의 중요한 담론이다.

이 '막달라 마리아' 그림 세 점은 표현과 스타일에 있어 분명한 차

이를 보이지만 그림의 제작연대는 여전히 불확실하다. 학자들은 아직도 많은 아르테미시아 그림의 제작연대에 대해 의견 일치를 보지 못했는데 작품의 발전 순서가 분명하지 않기 때문이다. 스타일의 발전 과정이 확연한 피렌체 시기 작품들도 그 순서를 상정할 수 없었다. 오랫동안 이 시도에 참여했던 나는 이제 아르테미시아에게는 스타일 진행 방향에 관한 전통적 미술사 개념이 적용되지 않을지도 모른다고 믿는다. 아주 일찍부터 그는 단일한 스타일이 아닌 여러 형식으로 그리는 능력을 개발했고, 특정한 표현 목적에 맞게 자유로이 스타일을 바꿀 수 있었기 때문이다.

'막달라 마리아' 작품들은 피렌체의 음악과 연극세계에 몰입한 아르테미시아에게서 나온 것이기에 더 구체적인 의도가 있었으리라고 짐작할 수 있다. 세 작품의 차이는 르네상스 작곡가들이 표현적 대조를 활용하던 음악 선법과 상당히 유사하다. 카치니의 노래들은 특정한 선법으로 표현되었다. 크리스토파노 브론치니는 카치니의 프리기아 선법이 그의 관객들을 "유순하고 순응하도록 하거나, 또는 돌아가며 다른 감성을 느끼게 하고" 그의 도리아 선법 음악은 "인간 정신 속 바닥에 낮게 깔린 것을 숭고한 명상의 경지로 끌어올리며" 그의 리디아 선법 노래는 "슬픈 우울과 짙은 검은 구름에" 휘감겨 있다고 찬사를 보냈다.[46]

아르테미시아는 노래 혹은 그림에 특정한 표현 사용역이 있을 수 있다는 것을 카치니의 예에서 분명하게 느꼈을 것이다. 브론치니는 선법들을 모호하게 묘사하지만, 다른 초기 근대 작가들은 확실한 표현 용어로 음악 선법 특징을 설명하는데 아르테미시아의 '막달라 마리아' 작품들과 대략적으로 일치한다. 즉, 유희적으로 과도하게 극적인 피티궁 버전은 히포리디아 선법(경건하고 독실하며 눈물을 자아낸다)의 가벼

운 패러디, 진지하고 지적으로 은은한 세비야 버전은 히포도리아 선법(슬프고 심각하며 눈물을 자아내다), 강렬하고 몰입적인 세번째 그림은 믹솔리디아 선법(젊고, 기쁨과 슬픔이 어우러지게 하다)으로 생각할 수 있다.[47] 이들 세 작품 각각의 지배적인 감정 특징이 스타일을 통해 수위에 맞게 표현되었다. 섬세하고 화려한 피티궁의 「막달라 마리아」는 극적인 조명을 받고 있어 윤곽선이 뚜렷하고, 밝은 색깔과 선명하면서도 때로 지나치게 장식적인 요소가 특징이다. 세비야의 「막달라 마리아」는 상대적으로 친근하고 윤곽선이 부드러우며, 사실상 단색의 느낌이 나는 가운데 좀더 흐르는 듯한 붓질과 어두운 그림자를 보여준다. 세번째 「막달라 마리아」는 날카로운 윤곽선과 선명한 브러시스트로크의 조합, 「류트 연주자」에서 보았던 거의 스포트라이트 같은 강렬한 빛의 대비 등의 효과를 통해 인물의 마음 상태에 초점을 맞춘다.

이 세 작품을 그린 순서와 날짜는 여전히 확인되지 않았다. 어쩌면 그다지 중요하지 않을지도 모른다. 아르테미시아의 기교는 전통적인 미술사 관행에서 보면 당황스러운 측면이 있다. 그의 미술에서 스타일 차이는 진화적 미술 정체성의 결과가 아니라 주제의 표현적 도전에 따른 적용이기 때문이다. 이렇게 생각하면 스타일은 역할극의 기능이어서 캐릭터에게 알맞은 복장이냐 아니냐의 문제가 된다. 하나의 스타일이, 하나의 사이즈가 그렇듯, 모두에게 맞을 수는 없는 법이니까. 아르테미시아의 급진적 페미니즘 표현은 우리의 규칙을 깨뜨렸고 작품의 감정鑑定 작업에 젠더라는 차원을 하나 추가했다.[48] 그의 예술의 사례가 미술사와 방법, 기준에 도전장을 던졌고, 결국 아르테미시아가 그 모두를 뒤집어엎었다는 것을 알면 그도 흡족해할 것이다.

4장

여성과 정치적 힘
유디트

유디트를 여왕의 풍모를 지닌 전사로 생각하는가? 모데라타 폰테는 그렇게 생각했다. 여성들이 정원에 모여 대화하던 첫날 레오노라는 고대 여왕 전사들 중 한 사람으로 유디트를 꼽았다.[1] 유일하게 성서에 등장하는 인물인 유디트가 이 영웅적 리더들과 연결되는 지점은 유대인들을 지키기 위해 폭군 홀로페르네스를 죽인 그의 용감한 정치적 행위이다. 타미리스는 마사게타이 사람들의 이름으로 키루스 왕을 죽였으며, 팔미라의 제노비아는 전투에서 페르시아 왕 샤푸르를 물리쳤다. 세미라미스는 남편이 죽은 후 바빌론을 통치하며 영토를 회복하고 도시들을 건설했다. 크리스틴 드 피장도 이들 귀감이 되는 여성들의 전투적 능력, 용기와 배짱, 힘을 칭송하며 유디트와 에스더에게도 유대인을 구원한 대담하고 두려움 없는 여인들이라는 찬사를 보냈다.[2]

이번 장에서는 아르테미시아 젠틸레스키가 정치적 자주성이라는 관점에서 매우 강렬하게 묘사한 성서 속 유디트를 다룬다. 내가 여기

130

서 사용한 '정치적political'이라는 용어는 어원적 정의(그리스어로 polis 는 도시국가)를 따른 것으로 국가나 국민에게 영향을 미치는 행동을 뜻한다. 여성 작가들은 유디트의 애국적인 폭군 살해 행위를 강조했다. 아르칸젤라 타라보티는 이를 다음과 같이 적확하게 표현했다. "놀라울 정도로 두려움 없이 유디트는 홀로페르네스의 목을 베고 죽음으로 포위된 조국에 자유를 찾아주었다."[3] 이 영웅적 행동이 유디트의 정체성을 결정했다는 것이 자명한 사실로 보일지도 모른다. 그러나 시간이 지나면서 유디트 이야기는 다른 의미를 지니게 된다. 중세 기독교에서 그는 유형학적으로 성모마리아를 연상시키는 정숙과 겸손의 상징이었고, 반종교개혁 시기에는 전투의 교회와 이단에 대한 진리의 승리를 상징했다.[4]

유디트를 정숙과 동일시하면 이야기의 사실관계와 모순된다. 아름다운 과부였던 유디트는 유대인들을 구하기 위해 미모와 와인으로 홀로페르네스를 유혹하는 속임수를 써서 그의 목을 베었다. 게다가 이일이 일어난 곳은 침실이었다. 초기 교회에서 유디트의 순결과 정숙함을 지속적으로 칭송한 것은 이 이야기의 에로틱한 뉘앙스를 상쇄하려는 의도였음이 분명하다. 하지만 유디트 이야기는 교회 도덕주의자들이 통제하기에는 너무나 많은 것이 담겨 있고, 주인공은 또다른 젠더 스테레오타입, 즉 성적 매력과 '여성적 간계'로 남자를 덫에 빠뜨려 위험에 처하게 현혹하는 여인, 훗날 '팜파탈'로 불리는 유형과도 들어맞는다. 르네상스 예술가들은 유디트를 성적으로 유혹하는 여인의 이미지로 그려냈고, 특히 북유럽에서는 '여성의 치명적인 힘'이라는 주제 속에 유디트가 살로메, 델릴라, 야엘 등 다른 '술수를 쓰는' 여인과 같은 선상에 놓여 있었다.[5]

유디트를 성적으로 묘사하는 것은 그의 위협적인 힘을 중화시키는

효과가 있었다. 세미라미스, 제노비아, 카리아의 아르테미시아처럼 유디트도 남편이 죽은 후 혼자 사는 여성이었고 대단히 독립적인 여성에 속했다. 고대에도 초기 근대 유럽에서도 자식을 낳는 의무와 남편 통제에서 자유로워진 과부는 상당한 경제적·사회적 힘을 지니고 있었다.[6] 고대 여왕들은 남편 사망 후 적의 군대를 물리치고 도시와 기념물을 건설했으며 일반적인 여성 기준을 뛰어넘는 영향력을 행사했다. 때문에 그들은 대가를 치르기도 했다. 그들의 전설적인 성취는 과소평가되거나 나쁜 성적 행실에 관한 소문과 결합되었다. 보카치오는 세미라미스의 용감한 "남성 같은 기개"를 칭찬하면서도 그가 "지속적으로 육체적 욕망을 불태웠다"라고 덧붙였다. 애인이 많았고 심지어 아들과도 잠자리를 했다는 것이다.[7] 이러한 육욕과 근친상간 평판 때문에 단테는 세미라미스를 제2지옥에 넣었다. 그의 성적 오명에 대해서는 아르테미시아 젠틸레스키의 동시대인 주세페 파시도 신이 난 듯 떠들었다.[8] 역사에서 힘을 가진 여성을 성적으로 묘사하는 일은—단테의 지옥에서는 클레오파트라도 세미라미스와 같은 선상이다—너무나도 일반적이어서 거의 어떤 지표가 될 수 있을 정도였다. 즉 성적 표현이 심할수록 더 위협적이고 한계를 넘어서는 인물이라는 것이다.

유디트를 유혹하는 여인으로 묘사하는 일은 적어도 원전에 기초한 것이기는 하다. 그는 적장을 성적으로 유혹했고, 거사의 성공에 그 유혹이 필수적이었다는 것은 역설이다. 하지만 화가와 신화 작가들은 이 행동을 과장하여 정치적 중요성을 약화시켰다. 침실이라는 사적 공간에서 일어난 일이지만 유디트가 홀로페르네스를 유혹한 것은 공적 행동이었다. 가톨릭교도들이 그를 하느님의 뜻에 따른 도구로 묘사하는 것 역시 그의 정치적 통찰력을 가리는 일이다. 유디트의 전략에서 유혹은 그저 전술적 책략일 뿐이다. 장군이라면 적의 약점을 활용하는

법이지 않은가.

성적 묘사의 틀을 벗어난 여성 전사 유형이 전설에 가까운 고대 아마존 전사들이다. 그들은 결혼하지 않았고, 딸을 독립적으로 키웠으며 부계 관습에 도전했다.[9] 그들의 모델은 순결을 독립적인 힘의 상징으로 삼는 처녀성의 신 아르테미스와 그의 여성 동료들이었다. 이 계보는 수세기 후 프랑스 시골 소녀 잔 라 퓌셀, 즉, 전장의 리더 잔 다르크로 이어진다. 잔 다르크가 오를레앙에서 잉글랜드군의 포위를 무너뜨리고 왕세자가 랭스에서 왕위에 오르는 일에 기여하자 당대 사람들은 그를 아마존 전사에 비유했다.[10] 알려진 것 중 잔 다르크에 대한 첫 기록에서는 그를 포위를 뚫은 또다른 여성인 성서의 유디트와 비교하고, 유디트의 검과 잔 다르크의 창을 동일시했다(그림33). 크리스틴 드 피장도 생의 끝자락에서 전투에서 승리한 잔 다르크를 찬양하는 시를 썼다. 페미니즘 첫 이론가 크리스틴은 여성의 잠재능력에 관한 자신의 주장이 "경이로운 일을 해낼 수 있는 현대 아마존 전사"를 통해 확인된 것에 몹시 기쁘다고 했다. 그는 또한 성서의 유디트를 이 프랑스 영웅 잔 다르크의 원형으로 보았다.[11]

잔 다르크와 베툴리아의 유디트 사이 유사성은 유디트 이야기의 정치적 기반을 강조한다. 잔 다르크처럼 유디트도 적의 침입을 받은 민족의 실질적 리더이자 정부를 대리하는 여성으로서 예상을 깨고 적을 물리쳐 민족을 승리로 이끌었다. 유디트 역시 시각적 이미지에서 에로틱한 모습 대신 아마존 전사로 그려졌다. 페데 갈리치아(그림34)는 유디트의 용기 있는 행동을 그림으로 기념하면서 성적인 것은 무관함을 보여주었다. 실제로는 유디트의 성적 순결이 그의 힘의 원천임을 암시한다. 갈리치아의 유디트는 갑옷의 가슴받이와 닮은 금속 보디스를 입고 있어 아마존 전사의 투지와 기독교적 순수성이 하나로 합

33 _ 프랑스 화파, 「유디트와 홀로페르네스와 잔 다르크」, 양피지, 15세기

처진 모습이다.[12]

많은 면에서 유디트 이야기는 영웅주의 남성 모델과 부합한다. 그의 행동은 용맹했고 자기 주도적이었으며 대의를 위한 책임감 있는 희생이었다. 그러나 유디트는 그런 종류의 영웅으로 대접받지 못했는데 그의 이야기가 반문화적이었기 때문이었다. 성서에서 그와 대응점에 있는 다윗은 사울의 뒤를 이어 왕이 되지만, 유디트는 우두머리가 될 수 없었고 그의 행동에는 어떤 권력도 보상도 따라오지 않았다. 그래서 유디트는 가부장적 질서에서 '벗어나' 그 질서의 도덕적 보호에서 탈

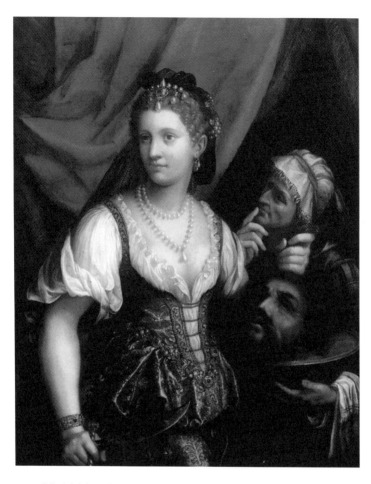

34 _ 페데 갈리치아, 「유디트와 홀로페르네스의 머리」, 캔버스에 유채, 1596년, 사라소타 존&마블링글링미술관, 플로리다

출하며,[13] 동시에 반항적, 반문화적 여성 영웅이라는 정체성을 가지게 되면서 인습타파적인 정치 도전자들을 위한 시금석이라는 새 생명을 얻게 된다. 위그노교도의 리더였던 나바르의 여왕 잔 달브레는 프랑스 종교전쟁에서 프로테스탄트 유디트로 묘사되었다. 프로테스탄트의 주

요한 옹호자 엘리자베스 1세도 스스로, 그리고 다른 이들에 의해 가부장에 저항하는 유디트로 그려졌다. 여왕에게는 가톨릭교회의 부패와 펠리페 2세의 위협이 맞서 싸워야 했던 홀로페르네스였다.[14]

가부장적 질서라는 관점에서 보면 유디트의 행동에는 문제의 소지가 있다. 우선 그의 행동은 정통성을 지닌 것이 아니었다. 베툴리아의 통치자들과 상의 없이 독자적으로 유대인들을 구할 계획을 세우고 행동으로 옮겼기 때문이다.[15] 공적인 행동은 남성의 특권이라는 코드에 직접적으로 도전장을 던진 셈이다. 여성인 유디트는 공적 환경 속에서 행동할 수 없었으나 남성은 공적 역할에서 권위와 명예를 얻었다. '공적 여성'은 창녀의 또다른 이름이었다.[16] 게다가 유디트는 속임수를 사용함으로써 비밀리에 정치적으로 비정통적인 행동을 했다. 그는 하느님이 위대한 과업 완수를 위해 자신을 선택했다는 언사로 홀로페르네스를 속였지만, 그는 유디트가 자신의 대의를 돕겠다는 뜻으로 받아들였다. 유대 전통에서 유디트는 이브의 계보에 들어간다. 에스더와 야엘처럼 그도 정형화된 여성 술수와 모호한 말을 활용해 하느님을 섬긴다.[17]

이런 관습적 도전보다 더 크게 다가오는 문제는 여성이 남성을 살해하는 일은 언어도단이라는 믿음이다. 그 고전적인 예가 1504년 피렌체 토론이다. 미켈란젤로의 「다비드」 조각상을 세울 자리를 만들기 위해 도나텔로의 「유디트」 조각상(그림35)을 이전시키자는 논의가 있었다. 프란체스코 필라레테는 여성이 남성을 죽이는 이미지는 피렌체에 부적절하고 끔찍한 상징이며 도시에 불운만을 가져온 악마의 저주라고 주장했다.[18] 아이러니하게도 이보다 40년 전에는 유디트의 남성 살해가 상당히 적절한 도시의 상징으로 간주되었다. 1460년대 중반 피에로 데 메디치가 도나텔로의 「유디트」와 「다비드」 상을 메디치

궁으로 가져왔을 때는 메디치 가문이 구약의 이스라엘 구원자들처럼 폭군을 처단하고 피렌체의 자유를 수호했다는 메시지를 전파할 목적이었다.

이 조각상은 지금껏 만들어진 것 중 가장 기념비적인 작품으로 도나텔로는 유디트 행동의 유혈적인 모습을 강조했다. 유디트는 칼을 높이 들고 홀로페르네스를 내려다보며 서 있다. 이미 칼을 한 번 휘두른 뒤라 홀로페르네스의 목에 깊게 베인 상처가 보이고 머리가 한쪽으로 축 늘어져 있다. 충격적으로 잔인한 이 행동의 의미는 기단에 새겨진 문구로 더욱 선명해진다. "왕국은 사치로 몰락하고 도시는 미덕으로 번성한다. 겸손의 손으로 절단한 오만의 목을 보라." 두번째 문구는 자유와 불굴의 용기를 위해 바치며 이 조각상이 시민의 이로움과 안녕을 상징한다는 내용으로 피렌체의 메디치 가문에 상당히 의미 있는 글이다.[19]

메디치 가문에서 도나텔로의 조각상을 현대적 정치 상황에 맞춰 활용하자 유디트의 역사는 토스카나의 상징이 된다. 시인 프란체스코 페트라르카는 유디트의 정치사 개입에 존경을 표했고, 유디트는 시에나 타운홀과 다른 토스카나 프레스코에서 정의와 결합하며 선한 정부를 나타내는 존재가 된다.[20] 인문주의자와 기독교 사상가는 유디트를 '남성적인 위업'을 세운 예외적인 여성으로 정의했고, 이에 유디트는 일종의 명예 '남성성'을 얻어 공적인 공간으로 들어갈 수 있었다.[21] 여성의 신체에 남성적 용맹이라는 개념은 도나텔로 조각상의 탁월한 이미지를 통해 타당하게 받아들여졌다. 소박한 옷에 과부의 두건을 쓴 작은 몸집의 유디트는 신과 정의의 뜻을 받드는 강인한 오른팔로 단호하게 검을 높이 들고 있다. 아낙네가 아닌 사내 같은 느낌이다. 여성이지만 불필요하게 여성스럽게 만들지 않은 것이다. 따라서 공적 휴

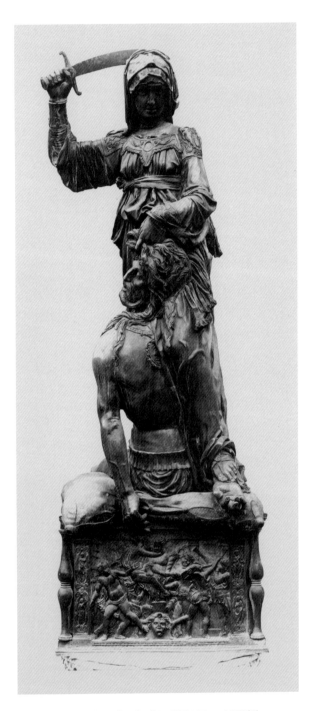

35 __ 도나텔로, 「유디트와 홀로페르네스」, 청동, 236cm, 1455년경

머니즘을 생생하게 구현한 도나텔로의 이 작품은 남성과 여성 모두의 찬사를 받을 수 있었다.

그러나 이 유디트가 여성을 대표한 것은 아니다. 피렌체 여성들은 공화국의 시민이 아니었기 때문이다. 여성은 그러한 힘을 행사할 수 없는 존재여야 하는데 유디트가 해낸 것이다. 그의 이야기는 악을 물리치는 기적적인 힘의 덕행이라는 우화이다. 더욱 기적적인 것은 이 덕행이, 해낼 법하지 않은 정치적 주체, 즉 '옳음'의 반대쪽에 있는 젠더에 의해 이루어졌다는 점이다. 유디트는 젠더의 예외적 존재로 우화적으로 활용되었고, 그리고 나서는 여성이기에, 필라레테와 그 부류들이 보기에는, '오점'이 되었다.

피렌체 여성들은 도나텔로의 「유디트」를 어떻게 생각했을까? 메디치궁의 정원에 자리한 조각상은 분명 그곳에 모이는 갓 결혼한, 또는 결혼하지 않은 젊은 여성들의 시선을 받았을 것이다. 켈리 하네스가 적절히 지적했듯이 유디트는 폭압자 살해가 아닌 정숙함의 롤모델이었다.[22] 한 여성 작가는 이 조각상의 잠재적 전복성을 암시한다. 도나텔로의 후원자인 피에로 데 메디치의 아내 루크레치아 토르나부오니는 가부장적 구조 속에서 모권의 권력을 행사한 여성으로 예술 후원자였고, 시인이자 로렌초와 줄리아노 데 메디치 두 아들의 교육자였다. 토르나부오니는 유디트와 홀로페르네스의 이야기로 시를 썼는데, 그는 자신의 궁에 있는 도나텔로의 조각상에 새겨진 문구인 "겸손이 오만을 처단한다"는 주제를 그대로 가져왔다.[23] 그는 오만(라틴어로 superbia)에 '육욕, 분노, 타인 지배 욕구'를 포함하여 그 정의를 풍부하게 만들고, 여성이 남편에게서 그 오만을 경험했을 가능성을 보여준다.[24] 도나텔로의 조각상은 잠재적으로 여성들에게 다른 종류의 정치적 의미를 갖고 있었으니, 바로 피렌체의 자유 개념이 여성에게까지

확장되는 것이 가능하다는 영감을 주는 신호였다. 피렌체의 아내들 중에는 유디트의 홀로페르네스 참수를 가정에 구속된 자신의 상황에 대한 해결책으로 공상해본 이들이 있을지도 모른다.

궁극적으로 「유디트」는 피렌체의 융통성 있는 공공 상징물이 되었다. 도나텔로의 조각상은 1495년 메디치 가문이 피렌체에서 추방될 때까지 메디치궁에 30년 동안 서 있었다. 그후에는 메디치가에 반대하는 공화국 정부의 지원을 받으며 타운홀 앞 시뇨리아광장으로 옮겨져 피렌체의 자유를 상징하게 되었다. 1504년 미켈란젤로의 「다비드」가 그 자리에 들어서면서 도나텔로의 「유디트」는 로지아 데이 란치의 아치 아래로 옮겨졌다. 16세기에는 새로운 메디치 통치자인 권위주의적 코시모 1세가 돌아오면서 15세기 인본적 공화주의는 아득한 추억이 되고, 공개적인 젠더 적대가 시작되었다. 유디트의 남성 살해라는 죽음의 상징—필라레테가 도나텔로의 조각상에서 느꼈던 불편함 아래에는 분명 거세 불안이 깔려 있었다—은 벤베누토 첼리니의 더 잔인한 여성 살해 조각상, 「메두사의 머리를 들고 있는 페르세우스」(1545~54)의 역습을 받았고, 여성 혐오가 판치면서 잠볼로냐의 「사비니 여인의 강간」(1581~83, 그림40)에게 그 자리를 내어주고 「유디트」는 한쪽 구석으로 옮겨졌다.25

세상에 나오고 다음 한 세기 동안 도나텔로의 「유디트」는 정치적 이상주의의 상징에서 인간 본연 믿음들의 유물이 되어버렸지만, 여전히 여성의 잠재적 힘과 그것을 통제하려는 남성 의지를 상기시키는 위험한 존재로 남아 있다. 유디트 이야기 자체에서도, 조각상의 이전이라는 냉정한 예에서도 볼 수 있듯 유디트의 정치적 자주성은 정당한 지위를 박탈당했다. 남성의 권력을 찬탈하고 남성 영역으로 침입했다고 모멸당했다. 또다른 남성 권위 찬탈자인 아르테미시아 젠틸레

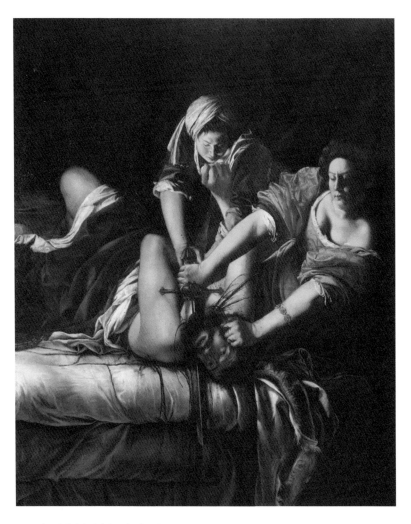

36＿아르테미시아 젠틸레스키, 「홀로페르네스의 목을 치는 유디트」, 캔버스에 유채, 1618~20년경, 우피
치미술관, 피렌체

스키를 생각하지 않을 수 없다. 아르테미시아는 유디트가 마지막으로 자리를 옮긴 지 30년 후에 피렌체에 왔지만 유디트의 역사는 여전히 피렌체 사람들의 기억 속에 살아 있었다.

아르테미시아는 도나텔로의 뒤를 이어 유디트를 그리면서(그림36) 유혈이 낭자하게 세밀한 묘사를 하여 참수 장면을 새로운 단계로 끌어올렸다. 유디트가 검으로 홀로페르네스의 머리를 자르고 있고, 거의 완전히 절단된 머리와 목에서 피가 솟아오른다. 하녀 아브라는 계속 몸부림치는 남자의 몸을 누르고 있다. 회화라는 장르가 내러티브에 우호적이어서 아르테미시아가 이 주제를 확장한 것이지만(조각은 관념을 견고히 만드는 데 더 낫다), 사실 이 두 작품은 유디트의 임무에 대한 의지와 실행 능력이라는 비전을 공유한다.

유디트를 영웅적인 수호자로 묘사하는 일이 17세기 초 피렌체에서 일반적이지는 않았다. 이미 이 주제는 종교적인 맥락 속으로 되돌아간 상태였기 때문이다.[26] 유디트는 또한 관능적으로 표현되고 있어서 아르테미시아의 친구인 크리스토파노 알로리도 화가 자신의 얼굴을 모델 삼은 참수된 머리를 잔인하게 들고 있는 아름다운 유디트를 그렸다. 그는 자신을 오만한 연인의 감정적 고문을 당한 피해자로 묘사한 것이다.[27] 아르테미시아가 유디트 주제 해석을 처음으로 그림에 옮긴 것은 나폴리 카포디몬테미술관에 있는 작품으로[28] 알로리의 작품과 완전히 대척점에 있다. 유디트를 자기 연민의 장치로 사용한 알로리와 달리 아르테미시아는 남성 살해, 참수라는 유혈 행동을 해내는 영웅적 여인의 모습을 그려냈다. 이는 카라바조의 「홀로페르네스를 죽이는 유디트」(그림37)를 봤던 기억 속에 뿌리박힌 개념이었다. 여기서 나는 우피치미술관 버전에 초점을 맞추고자 한다. 우피치 버전은 나폴

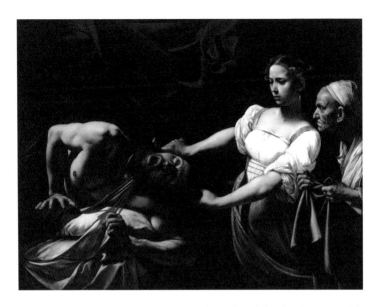

37 _ 미켈란젤로 다 카라바조, 「홀로페르네스를 죽이는 유디트」, 캔버스에 유채, 1589~89년경

리 버전의 변주로, 아마도 코시모 2세의 요청으로 그린 그림일 것이다.

아르테미시아는 정확하게 중앙에 초점을 맞춘 구도를 통해 카라바조 원형을 더욱 강화했다. 여러 개의 손과 머리, 검, 피가 중심점에서 하나가 되어 극적인 정점을 이룬다. 우피치 「유디트」는 앞으로 뻗은 여성의 팔들과 유디트 팔목에 가해지는 힘에 의한 에너지로 폭발적인 역동성을 보여준다. 젊고 강인한 하녀 아브라가 카라바조의 수동적인 할멈 모습의 방관자를 대신한다. 카라바조의 아가씨 느낌의 유디트는 임무를 해내면서도 역겨움에 움찔하는 듯하지만, 아르테미시아의 성숙한 유디트는 냉정하고 집중한 모습으로 육체적으로 힘을 쓰느라 일그러진 얼굴이다. 피도 깔끔하고 평행선을 긋는 카라바조의 묘사와 달리 아르테미시아 버전에서는 피가 남자의 목에서 포물선을 그리며

뿜어져나와 침대를 물들이고 시트를 타고 흘러내릴 뿐 아니라 유디트의 아름다운 드레스에도 튀어 있다. 많은 이들이 얘기했듯이 이는 전형적인 바로크 콘트라포스토, 즉 반대되는 것들의 대립, 아름다움과 공포의 대비이다. 그리고 이 대비는 효과적으로 이야기의 소름 끼치는 부분을, 철저하게 갑작스러웠던 유디트의 공격과 전혀 예상치 못한 남자의 충격을 강조한다. 아르테미시아는 시간을 소급하여 카라바조에게 도전하는 듯 보이는데, 더 강인하고 더 믿음직한 유디트를 보여준 것이다.

이 폭력적인 이미지와 아르테미시아의 강간 피해 경험과의 관계에 대해서는 많이 논의되었다. 우피치 「유디트」에 대한 심리학적 해석들은 그 중요성을 과장했고, 그 해석에 대한 비판은 지나치게 축소되었다.[29] 미술작품은 예술이지 심리요법이 아니라는 점을 기억하자. 아르테미시아가 강간범에게 그림으로 행한 복수는 여성 피해자의 방어적 심리 반응이 아니라 시적인 정의의 행사로 이해하는 편이 나을 것이다. 즉 아르테미시아에게 합당한 응징을 유희적인 상상을 통해 표현한 것이다. 이탈리아 서사시와 엘리자베스 1세 시대 연극은 종종 그릇된 것에 대한 응징과 연결된다(『햄릿』과 『광란의 오를란도』가 그 예다). 르네상스 이탈리아에서는 명예 살인과 격정 범죄가 정당화 가능한 범죄로 간주되었다. 여성의 복수라는 주제는 문학과 연극에서 그다지 많은 반향을 일으키지 못했다(메데이아와 클리템네스트라에서 빠르게 셀마와 루이스로 건너뛰었다). 하지만 아르테미시아가 이 오랜 권리를 행사하며 「홀로페르네스의 목을 치는 유디트」에 강간범 징벌을 시각화하여 서브텍스트 주제로 심었을 때는 어쩌면 복수를 한 것일 수도 있고, 그렇게 인정되었을 수도 있다. 성서의 스타일을 빌려와 위트 있는 적절한 보복, 남근의 공격에 대한 상징적 거세를 실행한 것으로 말이다.

그러나 이 가상 복수라는 서브주제가 표면적으로 가볍게 흐르는 동안, 이 그림의 더 깊은 곳에서는 공포와 충격이라는 효과가 일어난다. 이 이미지가 무서운 것은 도덕을 넘어서기 때문이다. 두 여성이 어둠 속에서 비명을 지르는 남성을 냉정하게 처형하는데, 이 살인은 어떤 명백한 종교적 혹은 정치적 메시지의 틀 안에 들어가지 않는다. 이 폭력적이고 피비린내 나는 참수는 센세이셔널리즘에 가까운 것으로 많은 관람객들의 마음을 혼란스럽게 했다. 17세기 전기작가 필리포 발디누치는 이 그림이 "적지 않은 공포"를 불러일으켰다고 말했으며, 1791년 "대공비가 그런 끔찍함을 느끼고 싶지 않다고 하여" 그림을 갤러리(우피치) 외딴 구석으로 옮겼다는 기록이 있다.[30] 이러한 공포감의 일부는 분명 이 지독하게 진지한 이미지에서 강인한 두 여성의 손에 무력하게 버둥대는 남자라는, 뒤바뀐 젠더 역할의 위협을 보았기 때문이다. 테리빌리타*를 뿜어내는 이 그림은 그후 미술관에서 대중이 접근하기 힘든 계단에 몇십년 동안 걸려 있었다. 공개적 공간으로부터 추방이라는 도나텔로의 「유디트」와 같은 운명에 처한 아르테미시아의 「유디트」는 역시나 같은 죄목으로 고발당한다. 남성 권력을 부당하게 찬탈했다는 것이다.

그럴 만도 한 것이, 처형이 여성 한 사람이 아닌 두 사람에 의해 집행되었다는 사실(두 여성에 의한 살해는 실질적으로 이 그림이 유일하다)은 정치적 행위를 뜻하기 때문이다. 살인자가 하나라면 개인적인 원한이나 임무일 수 있지만, 살인자가 두 사람이라면 공동체를 대변할 수 있다. 폭정으로부터 아테네를 구원하고 고대 그리스 폭군을 살해했던 하르모디우스와 아리스토게이톤처럼. 플리니와 알베르티는 이들을 시

* terribilità, 미술작품에서 느끼는 공포감, 경외감

민 정신의 모범이라 칭했다.[31] 유디트가 홀로페르네스를 처단한 것은 자신의 민족 공동체를 대신한 정치 행위이지만, 아르테미시아 그림에서의 공동체는 여성이다. 행위의 주체가 남성을 제압하는 강인한 육체의 여성들이었기 때문에 이 그림은 남성 권력에 맞선 여성 저항을 상징하는 은유 단계로 올라선다. 케이트 밀릿이 '성性 정치학'(요즘 용어로는 젠더의 정치학)이라 명명했던 것이 전쟁이나 선거만큼 심각하고 근본적인 일종의 정치 갈등임을 상기해볼 필요가 있다. 국정과 마찬가지로 젠더에서도 정치적 싸움은 근본적 이슈에 내한 다양한 관점 때문에 생겨나며, 젠더에 대한 태도 역시 아주 오랜 세월에 걸쳐 분화되었다.

여성의 신체적·정치적 능력이라는 이슈는 초기 근대 유럽에서 많은 논쟁의 대상이었다. 남성과 여성 작가들 모두 여성도 적절한 훈련을 받으면 남성과 동등한 신체적 힘을 얻을 수 있다는 위치를 견지해왔다. 보카치오는 아마존의 여왕인 펜테실레이아가 여성의 신체를 극복하고 남성 같은 전사가 되었다고 했고,[32] 베로니카 프랑코는 여성도 남성 못지않게 민첩하며, 훈련을 받고 무장을 하면 동등한 능력을 증명할 수 있다고 주장했다. 보카치오와 프랑코 둘 다 모든 남성이 보편적으로 능력이 있는 것은 아니라는 점을 지적한다(프랑코는 허약한 남성도 있고 겁쟁이 남성도 있다고 말하며, 보카치오는 '여성적인' 나약한 나태함을 보이는 남성들을 나무란다). 그런데 프랑코는 한발 더 나아가 여성이 훈련을 받고 무기를 소지하면 "남성보다 얼마나 뛰어나게 되는지 보여주겠다"라고 주장한다.[33] 루크레치아 마리넬라도 이와 비슷하게 대등한 지성의 여성과 남성이 같은 훈련을 받는다면 여성이 더 빠르게 전문가가 되어 완전히 남성을 넘어설 것이라 말했다.[34] 모데라타 폰테는 아마존 전사들과 유디트를 여성의 강인함과 힘의 모델로 들었

다. 그리고 프랑코, 마리넬라와 마찬가지로 여성의 뛰어난 리더십을 강조하며 여성은 "뛰어난 용맹과 기량을 지니고 있는 데다 여성 특유의 신속한 사고 덕분에 종종 현장에서 남성보다 더 우수하다"라고 말했다. 그 증거로 그는 카밀라와 펜테실레이아, "그리고 그 밖의 모든 전사다운 여성을 호명하며 남성이 기록하는 역사임에도 그 여성들에 대한 기억을 드러내지 않을 수 없었다"라고 말한다.[35]

여성 작가들이 평등과 그 이상의 것을 주장한 반면, 남성 작가들은 모호하게 여지를 남기는 방식을 택했다. 보카치오는 여성이 강인함과 지성을 보여주는 경우가 있다면 "부드럽고 연약한 몸과 느릿한 정신"의 예외적 현상이라 설명했다.[36] 15세기 인본주의자 아고스티노 스트로치와 바르톨로메오 고조는 여성이 능력에 있어 남성과 동등하며, 사회적 제약이 없다면 활발하게 공적 역할을 수행할 수 있다고 말하면서도 그 사회적 제약의 철폐는 언급하지 않는다.[37] 여성의 평등함에 대한 이론적 주장들은 관습이라는 무게에 짓눌려 묻혀버렸다. 카스틸리오네는 여성은 남성이 하는 모든 것(승마, 사냥, 공놀이, 무기 다루기, 군대 지휘, 도시 행정, 입법)을 할 수 있는 능력은 되지만 하지 말아야 한다고 주장했다. 이 남성적 활동들은 그의 설명에 따르면 사회가 필요로 하는 여성적인 것과 부합하지 않기 때문이다.[38] 여성이 지휘하고 통치할 수 있다는 카스틸리오네의 상당히 균형 잡힌 평가가 있은 지 몇십년 후, 강력한 진짜 여성 통치자들이 등장하자 심각한 여성 혐오적 반응이 일어난다. 프랑스의 카트린 데 메디치와 잉글랜드의 메리 튜더 같은 여성 통치자들이 존 녹스의 『여인들의 괴상한 통치에 반대하는 첫번째 나팔 소리』에서 공격당했다. 이 일격은 엘리자베스 1세가 왕위에 오름으로써 막아낸다. 엘리자베스 1세는 처음부터 여성이 잉글랜드의 최고 통치자와 교회의 수장에 적합하냐는 불신을 받았지

만 '왕의 두 신체'라는 중세 원칙을 적용하여 문제를 해결했다. 즉 왕은 정치적 몸과 자연적 몸을 갖고 있으며, 따라서 여왕은 허약한 여성의 몸이 아닌 정치적 몸을 통해 남성으로 활동할 수 있다는 것이다.[39] 그럼에도 전원 남성이었던 의회는 여성 군주라는 개념에 공공연히 적대적이었고, 남성의 분노는 멀리 이탈리아에서도 표출되어 줄리오 체사레 카파초는 "잉글랜드의 그 불쾌한 여왕 엘리자베스"는 여성이 정부에 개입해 큰 타격과 혼란을 초래하는 끔찍한 예라는 글을 쓰기도 했다.[40]

여성은 정치적 리더십을 발휘하지 못한다는 믿음, 아리스토텔레스만큼이나 오래된 이 믿음은 이제 여성 통치자들과 작가들의 세찬 도전을 받고 있었다. 아르테미시아의 우피치 「유디트」는 페미니스트의 판타지가 어떤 것인지 보여준다. 강인하고 육체적으로 건장한 여성이 아무 생각이 없는, 쾌락에 굴하여 팔에 근육의 긴장도 없는 남성을 제압하는 광경이 바로 그것이다. 통치자의 대리자를 전문가 같은 솜씨로 참수에 처하는 모습은 국가의 남성 수장 제거, 혹은 대체를 상징한다. 아르테미시아 젠틸레스키가 '진짜로' 페미니스트인지 또는 그저 그에게 잘못한 남성에게 복수하는 것인지 묻는 것은 의미가 없다. 한 사람이 아닌 두 사람의 암살범을 묘사하기로 한 중대한 결정은 자신의 삶의 무언가에 의해 촉발되었을 수도 있지만,[41] 그가 자신의 경험을 그림에 넣기로 했을 때 이미 거기에 더 넓은 시야가 있음을 인정한 것이다. "개인적인 것이 정치적인 것이다"는 언제나 적용 가능한 페미니즘 슬로건이며, 또한 이 슬로건은 뒤집어도 맞는 말이다. 효과적인 정치적 행동은 개인에게도 힘을 줄 수 있기 때문이다. 베로니카 프랑코가 자신의 명예를 더럽힌 남성에 대항한 자기방어를 모든 여성의 방어로 만들었던 것처럼,[42] 아르테미시아도 그가 겪었던 불공평에 대한

개인적 경험을 반가부장적 행위의 이미지로 만들었고 그 그림은 계속해서 반향을 불러일으키고 있다.

우피치 버전 「유디트」는 그후로도 독자적인 정치적 생명을 이어갔다. 아르테미시아는 20세기에 페미니즘 영웅으로 부활하여 상징적인 핵심 인물이 되었고 셀 수 없이 많은 소설, 드라마, 예술작품들이 아르테미시아를 본보기로 삼았다.[43] 유디트의 이야기는 다양한 개작이 가능하기에 순결 대 색욕, 프로테스탄트 대 가톨릭, 진리 대 이단 등 많은 이분법적 대립을 포용했지만 이런 구조 대부분은 시간이 흐르면서 진부해졌다. 그런데 젠더 이분법은 사회 현실과 젠더 사이의 지속적인 힘의 불균형, 한쪽 젠더에 대한 다른 쪽 젠더의 억압이 존재하기에 다른 문제이다. 유디트의 홀로페르네스 참수―여성의 사회적 억압자에 행한 은유적 복수―는 젠더 불평등이 계속되는 한 의미 있는 은유가 될 것이다.

아르테미시아는 자신의 '유디트'가 미래에 반가부장적 도전의 영웅적 주인공으로 인식되리라고는 상상하지 못했을 수도 있지만, 그럼에도 그는 명백히 그 계보를 이해하고 있었다. 유디트 주제 그림 세 점 모두에 아르테미시아는 유디트의 이야기가 아마존 전사, 아르테미스 신, 고대 극동의 여성 신들, 심지어 도나텔로의 「유디트」까지 남성에 대항하는 도전자들의 이야기를 수렴하고 있음을 인식한 흔적을 심어두었다. 우피치 버전 「유디트」의 팔찌에서 두 가지 이미지를 알아볼 수 있는데 활을 쏘는 아르테미스 신과 수사슴의 상징이다. 아르테미시아의 이름이 떠오르는 이미지이기도 하다.[44] 아주 은근히 아마존 전사의 느낌도 있다. 그들의 전설적인 힘은 강인한 육체의 주인공을 통해 이미 환기되었지만, 나아가 부분적으로 노출된 유디트의 가슴이 그림자 때문에 오른쪽은 둥글게, 왼쪽은 평평하게 보이는데, 한쪽

가슴을 제거한 채 서로 연대하고 보호하며 살아가던 아마존을 떠올리게 한다. 그런데 홀로페르네스 눈에 비친 것은 다른 것이었다. 그가 본 유혹적인 드레스와 장신구는—홀로페르네스는 읽어낼 수 없었지만, 우리에게는 선명한—위장으로 가려진 힘과 목적을 의미하는 상징물들이었다.

이 놀라운 시각적 이중 상징에서 아르테미시아는 유디트의 드레스를 가슴 깊이 파서 성적 매력과 아마존 전사의 맹렬함을 동시에 상기시켰다. 그는 그렇게 히브리어 원전에 충실하지만 나른 많은 화가들은 그러지 않았다. 우리도 보았듯이 유디트는 역사적으로 드센 여자와 팜 파탈 두 갈래로 나뉘었고 이 두 부정적인 스테레오타입은 쉽게 결합하지 못했다. 이에 아르테미시아는 두 타입을 포용하여 나눌 수 없는 완전체로 만들고, 이 완전체가 이야기의 핵심이 되는 해결 방법을 제시했다. 이중 의미를 지닌 단일 기표를 통해 아르테미시아는 섹스를 확실히 활용해 목표물을 무장해제시키고 자신의 힘을 이용해 상대를 파괴하는 유디트를 그려냈다. 피티궁의 「유디트」는 이 주제의 두번째 버전(그림38)이며[45] 아르테미시아는 이 작품에서도 계속 행위의 정치적 성격을 강조했다. 우리는 이제 참수 후 광경을 보고 있다. 유디트와 아브라는 홀로페르네스의 머리가 담긴 바구니를 들고 그의 텐트를 떠나며 함께 몸을 돌려 오른쪽을 바라보는데 그들의 탈출이 위험할 수 있음을 암시한다. 두 여성은 검은 배경을 바탕으로 서로 몸을 마주하며 단단한 결속을 이룬 모습이다. 이런 구도는 서술적이라기보다는 상징적이며 조각의 기념비적 성격에 접근한다.[46] 유디트가 보호하듯 아브라 어깨에 올린 손길은 공동의 목적에서 오는 연대감을 더욱 강화함은 물론, 귀족과 하녀 사이의 신분 간극을 이어주는 행동이다. 우피치의 「유디트」에서도 그랬듯이 이 그림에서도 아브라는 대등한 무게감을

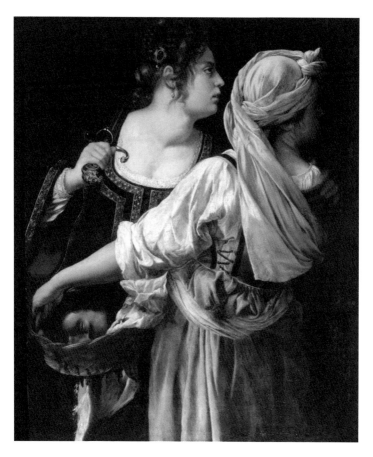

38 _ 아르테미시아 젠틸레스키, 「유디트와 하녀」, 캔버스에 유채, 1618~19년경, 피티궁 팔라티나미술관, 피렌체

지닌다. 유디트의 얼굴이 두드러지게 빛을 받고는 있지만, 뒷모습인 아브라의 몸이 그림에서 더 많은 면적을 차지한다. 유디트는 어깨에 정의의 검을 대고 있고, 아브라는 승리의 트로피를 들고 있다. 역동적으로 균형을 이루는 두 사람은 대등한 동지로서 민족을 수호한다.

우피치 그림과 마찬가지로 피티궁의 「유디트」 역시 피렌체의 정치

적 담론에 등장한다. 유디트가 투사하는 영웅다운 신중함은 아르테미시아가 유디트의 성경 속 대응 인물인 다윗을 그에게 절묘하게 덧입혀 더욱 강화된다. 어렴풋이 고전주의 느낌이 나는 유디트의 강인한 옆얼굴, 위를 향해 불거진 눈, 머리 가까이 든 무기 등에서 미켈란젤로의 「다비드」가 떠오른다. 이런 암시를 통해 아르테미시아는 다윗과 동등한 자율성과 중요성을 유디트에게 부여할 수 있다. 또한, 적으로부터 피렌체 시민을 지키고 보호하는 인물이라는 미켈란젤로의 「다비드」 조각의 또다른 의미까지 활용한다. 정치적 자유는 쉽게 잃을 수 있으니 열정을 다해 보호해야 한다는 개념은 당시 피렌체 정치사상에서 중요한 요소였고, 영웅적 시민 수호자라는 아이디어가 도나텔로의 「성 게오르기우스」와 미켈란젤로의 「다비드」 같은 동상에 잘 표현되어 있었다.[47] 아르테미시아의 유디트가 이 역할을 자처하고 나선 것은 그의 머리에 꽂힌 상징을 통해 드러난다. 이 작은 장식 속 갑옷을 입고 창과 방패를 든 남성의 모습은, 도나텔로의 「성 게오르기우스」가 한때 그랬던 것처럼, 당시에는 강등당한 도나텔로의 「유디트」가 원래 담당했던 시민 수호자의 역할을 다시 해내고 있는 것 같다.[48]

도나텔로의 「유디트」에 대한 기억은 아르테미시아의 그림에 또다른 방식으로 들어가 있다. 아브라의 뒷모습에는 눈에 띄게 주름져 늘어진 직물이 있는데 이는 도나텔로 「유디트」의 뒷면과 옆면에 표현된 특징적인 주름에 대한 헌사로 이해할 수 있다(그림39). 아르테미시아는 도나텔로의 조각에서 보이는 꼬인 줄과 결박용 끈, 흐르는 듯한 주름다발 등의 역동적인 조합을 옮겨와 자신의 유디트에 심리적 긴장감이 스미게 했다. 아르테미시아의 도나텔로 오마주는 로지아 데이 란치 반대편 끝에 서서 「유디트」 상 뒤편을 자세히 살펴보는 그를 상상하면 더 큰 의미로 다가온다. 그 위치에서는, 19세기 풍경화(그림40)에서 알

39 _ 도나텔로, 「유디트와 홀로페르네스」(그림35), 뒷모습

40 __ 이탈리아 화가, 「로지아 데이 란치에서 본 풍경」, 캔버스에 유채, 19세기

수 있듯이, 베키오궁전 앞 미켈란젤로의 「다비드」, 로지아의 다른 아치 아래편 첼리니의 「메두사의 머리를 들고 있는 페르세우스」, 잠볼로냐의 「사비니 여인의 강간」도 보인다. 피티궁의 「유디트」는 이 작품들 모두와 의미 관계가 있다. 영웅적 수호자 다비드, 도나텔로의 「유디트」, 그리고 유디트의 검의 끝이 가리키는 곳에는 첼리니의 메두사 머리가 있다.

피렌체의 중심 광장 한쪽에 놓인 이 동상들은 젠더 간의 논쟁적 전투를 실연해 보여주는 것으로서, 이 싸움에서 페르세우스의 여성 살해와 잠볼로냐의 강간 장면은 유디트의 남성 살해를 압도한다. 아르테미시아는 시뇨리아광장의 이 젠더 역학 관계를 놓치지 않고 보았을 것이다. 이 게임의 다음 단계에서는 피티궁의 「유디트」가 첼리니를 당당하게 물리치고 도나텔로를 복원시킨다. 권력 구조가 완전히 바뀌고 아이러니한 반전이 확연해진다. 상징적인 메두사가 굴욕적인 종말

을 맞이한 오만한 압제자 홀로페르네스의 절단된 머리를 향해 비웃으며 소리를 지른다. 유디트와 아브라는 다비드 대신 영웅적 시민 수호자이자 민족의 보호자가 된다. 이때 민족은 은유적인 여성 공화국이라 상상해볼 수 있다.

이러한 여성 정치는 아르테미시아가 머물던 당시 피렌체에서 아주 가까이 있었다. 앞에서 보았듯이 마리아 마달레나 대공비와 그의 시어머니 크리스틴 데 로렌이 코시모 2세의 건강이 쇠약해지던 시기에 실질적 정치권력을 행사했다. 1621년 코시모가 죽자 마리아 마달레나는 공식적으로 권력을 잡고 열 살 난 아들 페르디난도 2세의 섭정을 시작했다. 1년 후 마달레나는 아르체트리에 있는 빌라 델 포조 임페리알레를 구입하는데 이 별궁은 여성 중심 권력 기지가 된다. 다음 몇 년 동안 마리아 마달레나는 방 세 개에 프레스코를 의뢰하고 모범적인 여성, 성자, 성서와 역사적 인물을 그리도록 했다.[49] 귀감이 되는 성서 속 인물 열 명 중 검을 높이 든 시민 영웅 유디트(그림41)를 볼 수 있다. 승리를 거두고 돌아온 그는 유대인들의 환영을 받는다. 다른 방에는 역사 속 여성 통치자 열 명이 여성의 영웅적 지도력과 정당한 권력 행사자의 모델로 등장한다. 유디트는 더 나아가 마리아 마달레나가 교황 우르바누스 8세의 지지가 필요했을 때 정치적 알레고리로 선택된다. 대공비는 1626년 교황의 조카 프란체스코 바르베리니 추기경의 피렌체 방문을 준비하면서 안드레아 살바도리에게 오페라 〈라 주디타〉를 의뢰한다. 이 작품은 유디트 이야기를 바탕으로 마리아 마달레나를 피렌체의 정치적 주체의 상징으로 그린 것이다.[50] 이번에는 알레고리와 실제가 합쳐져 유디트는 피렌체의 살아 있는 여성 통치자를 대변하고 있었다.

아르테미시아의 우피치와 피티궁의 「유디트」가 초기 메디치가 컬렉

41 _ 마테오 로셀리, 「유디트의 승리」, 프레스코, 1624년, 빌라 델 포조 임페리알레, 아르체트리

션에 있었기 때문에 두 작품이 이 시나리오에 어떤 역할을 했을 것이라 추측할 수는 있지만, 그림들이 대공비와 그의 페미니즘적 관심과 연관이 있었다는 증거는 없다. 아르테미시아는 대공이 죽기 전 피렌체를 떠났고 빌라 임페리알레 장식에 직접 참여하지는 않았다. 하지만 빌라에 프레스코 외에도 유디트와 다른 여성 영웅들의 그림이 걸렸던 것을 보면 피티궁의 「유디트」 같은 영웅적 이미지가 빌라 임페리알레에서 환영받지 못했을 이유는 없어 보인다.[51] 뭔가 연결 고리가 빠진 듯 석연치 않은 느낌이다. 추측건대 아르테미시아의 「유디트」가 마리아 마달레나의 취향에 너무 대담했는지도 모른다. 혹은 두 그림 모두, 혹은 한 점이 빌라 임페리알레에서 걸렸던 적이 있기 때문일 수도 있다. 아르테미시아의 우피치와 피티궁 「유디트」를 마리아 마달레나가 활용했든 안 했든 이 두 작품은 페미니즘 사상이 피렌체 궁정을 지배

하던 시기에 탄생했고, 어떤 식으로든 피렌체의 가장 막강한 여성 통치자의 정치적 이미지를 형성하고 강화했음은 분명하다.

아르테미시아의 세번째 「유디트」는 그의 세번째 「막달라 마리아」가 그렸던 것처럼 다른 방식과 표현을 보여준다. 아르테미시아는 이 디트로이트 「유디트」(그림42)를 로마에서 그렸는데, 로마는 카라바지즘, 즉 카라바조 스타일이 여전히 지배적이었던 곳이라 그는 그러한 경향을 더 크게 반영했다. 외부의 강렬한 빛이 유디트와 아브라를 비추며 과감한 명암을 이루고 선명한 그림자들을 빚어낸다. 이제는 카라바지즘의 클리셰인 촛불이 테이블 위 물건들을 비추고 있다. 이 그림에는 마치 무대 공연을 보는 듯한 과장된 연극적 느낌이 있다. 홀로페르네스 막사의 육중한 붉은 커튼도 그런 장치의 일부이다. 전신이 그려진 유디트는 오페라 주인공의 존재감과 태도로 묵중히 움직이는 성숙한 여인이다.

목을 자르고 몇 분 지나지 않았을 때의 장면이다. 유디트는 여전히 폭군의 검을 들고 있고 아브라는 머리를 천에 싸는 중이다. 다가오는 위험의 소리가 펄럭이는 촛불로 극적으로 표현되고 두 사람은 동작을 멈춘다. 아브라가 고개를 들어 쳐다보고 유디트는 늠름하게 손을 들어 보인다. 그들의 능력은 이미 입증되었다. 행동중이 아니라 이미 행동은 완료되었다. 목을 자르는 중이 아니라 자른 후이며, 홀로페르네스의 몸은 보이지 않는다. 그의 권력은 사라졌고 남은 것이라곤 테이블 위 철제 칼집과 갑옷의 손가리개 부분뿐이며, 유디트가 그 권력을 획득했음이 그의 강인한 오른손, 테이블 위 빈 손가리개를 연상시키는 손 모양, 칼집에서 빼어든 남근 같은 검으로 표현되었다. 이제 아르테미시아가 명백히 남성 권력을 빼앗았으니 우리는 이렇게 덧붙인다. 왕은 죽었다, 여왕 폐하 만세.

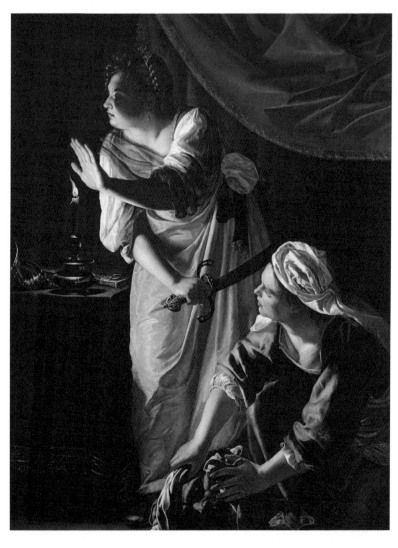

42 __ 아르테미시아 젠틸레스키, 「유디트와 하녀」, 캔버스에 유채. 1625~27년, 디트로이트미술관, 미국

43 _ 시몽 부에, 「영묘를 건설하는 여왕 아르테미시아」, 캔버스에 유채, 1640년대 초

실제로 유디트는 왕관까지 쓰고 있다(그림10).[52] 그러나 성서의 유
디트는 여왕이 아니었으며 설사 왕관을 쓴 적이 있다 해도 극히 드물
었다. 유디트의 명예 여왕 호칭에는 두 가지 암시가 있다. 첫째는 이름
이 같은 고대 카리아의 여왕 아르테미시아 2세와의 동일시이다. 시몽
부에가 그린 아르테미시아 젠틸레스키 초상화를 보면 아르테미시아가
지닌 메달에 아르테미시아 여왕의 장엄한 건축 업적인 할리카르나소

스의 마우솔로스 영묘가 새겨져 있다. 이 상징적 연결성은 화가 아르테미시아가 제안했을 가능성이 크다. 여왕 아르테미시아가 남편을 위해 지은 영묘는 고대세계 3대 불가사의로 시몽 부에의 주제이기도 했으니(그림43) 친구인 화가 아르테미시아와 그의 「유디트」를 위해 제안에 응했을 것이다.[53] 1624년 부에가 아르테미시아를 그렸을 즈음, 크리스토파노 브론치니가 여성에 관한 논문을 출간했다(1장 참고). 여기서 그는 팔미라의 제노비아와 카리아의 아르테미시아를 포함해 헬레니즘시대 여왕들에게 상당 부분을 할애했고 아르테미시아 여왕에 대해서도 길게 서술했다. 1620년대 초 연례 로마 인구조사에는 아르테미시아의 딸 프루덴티아가 팔미라로 개명한 것을 볼 수 있는데 아마도 제노비아에 대한 오마주였을 가능성이 있다.[54]

나아가, 1장에서도 이야기했던 것처럼, 여왕 같은 영웅 모습의 디트로이트 「유디트」 또한 당대 현존하는 왕비이자 후일 아르테미시아가 섬겼던 마리 데 메디치에 대한 오마주였을 수 있다. 왕관을 쓴 유디트와, 카리아의 여왕과 프랑스 왕비의 동일시는 더 큰 맥락에서 살펴볼 수 있다. 아르테미시아가 디트로이트 「유디트」를 그리기 얼마 전, 마리 데 메디치는 뤽상부르궁을 루벤스가 그린 자신의 영웅적 여성 통치자 그림으로 채웠다. 그는 나중에 궁 입구 돔 지붕 아래 세울 전설적인 여왕과 강인한 여성의 조각상 여덟 점을 주문했다. 마리 데 메디치의 뤽상부르궁에서도 유디트와 에스더는 마리아 마달레나의 빌라 임페리알레에서 그랬듯이, 고대 여왕들과 현대 통치자들과 어깨를 나란히 한다. 훗날 오스트리아의 안 도트리슈의 의뢰를 받은 「팜포르트」와 '주요 여성들'에서도 그랬듯이.[55]

토스카나의 마리아 마달레나처럼 프랑스의 마리 데 메디치도 아마존의 정체성을 내세우고 유디트를 선구자로 보았으며, 카트린 데 메디

치 역시 카리아의 아르테미시아를 포용했다.[56] 이런 전통 속에서, 그리고 젠더 프라이드의 분위기 속에서, 아르테미시아의 유디트는 왕관을 쓰고 자연스럽게 헬레니즘 여왕들과 같은 대열에 섰으며, 용감한 여성 지도력을 연상시키는 육체적 힘도 부여받았다.

섬세하게 배치한 암시를 통해 아르테미시아의 유디트는 성서의 주인공이자 아르테미시아 2세 여왕이며 동시에 마리 데 메디치 왕비이자 화가 자신이기도 하다. 디트로이트 「유디트」에서 우리는 하나의 작은 이미지 안에서 여성 정치사의 한 줄기가 통합되는 것을 볼 수 있다. 성서의 유디트는 고대 여왕들, 나아가 아르테미시아 젠틸레스키와 마찬가지로 문화적 폄하에 희생되었고, 성적 대상화로 인한 힘의 약화, 서사의 주입, 궤적은 가로막혔다. 이 모든 것에도 불구하고 아르테미시아는 끝내 승리했다. 아르테미시아의 유디트가 여성들에게 특별한 울림을 주는 것은 아마도 여성들이 유디트의 강인함뿐 아니라 취약점까지 전부 다 공감하기 때문일 것이다. 이 세 작품 속의 유디트는 각기 개성을 가지고 있고 외모도 모두 다른데, 이는 저마다 모델이 다르거나 배우의 얼굴을 바탕으로 했기 때문이다. 세 유디트가 서로 다른 개성을 갖고 있기에 더 믿음이 가며, 화가와 여성 통치자들의 정체성이 스며 있어 현실세계에 더 가까이 발을 딛고서 성차별에 희생당한 다른 여성들에게 진술하게 이야기할 수 있다. 상처 입은 전사들인 세 명의 유디트는 그저 수사적인 것이 아닌 개인적으로 공감할 수 있는 인간이다.

고대 전사이자 여왕인 아르테미시아는 남성적인 권력을 가졌다. 보카치오는 그가 우연히 양성이 된, 자연이 실수로 여성의 몸과 남성의 정신을 합쳐놓은 존재라고 설명했다.[57] 여왕 아르테미시아에 대한 보카치오의 묘사와 같은 울림이 아르테미시아 젠틸레스키가 후원자 돈

안토니오 루포에게 했던 당당한 주장에서도 들린다. "이 여인의 영혼에서 카이사르의 정신을 발견하실 수 있을 겁니다."[58] 실제로 여성의 몸에 남성의 정신이 깃들었다는 개념은 흔히 볼 수 있는 비유였고, 때로는 여성 통치자들이 스스로 그렇게 주장하기도 했다. 엘리자베스 1세는 틸버리에서 그의 군사들에게 이렇게 말했다. "나는 연약하고 힘없는 여인의 몸이지만 왕의 심장과 위장을 가지고 있다."[59] 아르테미시아는 어떤 마음으로 자신을 카이사르라 선언했을까? 자신의 비범함, 평범한 여성과의 차이를 받아들이는 것으로 보인다. 루포에게 보낸 또 다른 편지에 그는 여성들의 '여자들의 수다'를 비난한다.[60] 아르테미시아가 여성 인권을 옹호했다는 기록은 없다. 사회적으로 활발했던 베로니카 프랑코, 문학을 통해 주장을 펼쳤던 아르칸젤라 타라보티, 루크레치아 마리넬라와는 달랐다.

그러나 같은 편지에 아르테미시아가 썼듯이, "예술이 스스로 말해줄 것이다". 예술은 다른 목소리로 이야기하며, 중요한 의미에서, 언어 매개체보다 우위를 지닌다. 성서와 여러 내러티브를 보면, 유디트는 폭군을 참수한 뒤 한 개인으로 되돌아가는데, 이는 짧은 시간 드러냈던 힘을 유지할 수 없었기 때문이다.[61] 그다음이 있어야 한다. 디트로이트 「유디트」에서도 승리의 순간은 아주 짧아 보이지만 그럼에도 영원히 이어질 것이다. 업적을 이룬 여성의 모습은 시간 속에 영구히 남겨졌기 때문이다. 아르테미시아의 유디트는 이렇게 전투를 또다른 개념의 차원으로 가져간다. 탁월하게 강인한 여성이 탁월하게 강인한 남성을 전복시키며 남성적인 세계에 끊임없이 보여준다. 아르테미시아의 말을 빌리자면, "여성이 무엇을 해낼 수 있는지를".[62]

젠더 간 대결
여성 우위

아르테미시아는 유디트 작품들을 그리는 사이 또다른 성서 속 남성 살해를 묘사한다(그림44). 야엘도 유디트처럼 미처 의심하지 못한 남성을 속여 살해한다. 야엘의 경우 동기는 덜 명확하다. 가나안 군사가 이스라엘에 패하자 시스라는 가나안에 우호적인 겐 사람 헤벨에게 보호를 청하러 가고, 헤벨의 아내 야엘이 그를 자신의 장막으로 기꺼이 맞아들였다. 하지만 시스라가 잠들자 야엘은 장막의 말뚝을 그의 관자놀이에 박아넣었다. 야엘에게는 동맹국 장수를 죽일 뚜렷한 이유가 없어 보이지만 율법에 따른 해석자들은 "시스라를 야엘의 장막으로 들인 것은 성적 관계를 암시하며, 이는 (알 수는 없지만) 정당한 임무를 해내기 위한 전략"으로 본다.[1] 야엘은 유디트와 에스더처럼 성서 속 '훌륭한 여성'이었지만 그럼에도 '바이베르마흐트(여성의 힘)*' 판화 연작에는 남성을 유혹한 후 살해하는 여성으로 등장한다.[2]

아르테미시아는 1620년 3월, 로마로 돌아온 직후 「야엘과 시스라」

44 __ 아르테미시아 젠틸레스키, 「야엘과 시스라」, 캔버스에 유채, 서명과 제작연도 1620년

를 그렸다.[3] 주제에 있어서는 우피치 「유디트」와 관련이 있지만 표현의 톤은 상당히 다르다. 크기가 훨씬 작고 분위기도 더 가벼워 긴장감이 떨어진다. 잠든 장군은 저항하는 기색이 없고 야엘은 차분한 모습으로 정확한 위치에 못을 박는다. 열정이 빠진 처형 장면이며, 어떤 작가가 썼듯이 아마도 이런 점이 "아무도 이 그림을 좋아하지 않는" 이유일 것이다.[4] 그러나 어쩌면 우리는 중요한 점을 놓치고 있는지도 모른다. 그림 속 여자 주인공 뒤편으로 보이는 소박한 건축구조물 기둥에 의해 강조된 야엘의 도덕적 정직성은 그림 저변에 흐르는 익살스

* Weibermacht, 중세와 르네상스시대 시각예술 및 문학에서 남성에 대한 여성의 승리를 주제로 다루는 것을 말한다. 가부장사회에서 남녀 역할의 반전이라는 점에서 코믹한 요소를 포함하기도 한다.

45 _ 페터 플뢰트너, 「방울 4」, 페터 플뢰트너 카드 세트 '방울 세트', 목판화, '아내에게 나뭇단으로 맞는 남자', 1540년경

런 분위기를 흩뜨린다. 야엘이 강인한 팔의 여인으로 묘사된 반면 시스라는 밝은 핑크색 상의에 땅딸막한 몸, 살집 많은 몸통, 상스럽게 드러난 허벅지, 여성스러운 가느다란 손가락에 눌린 물렁한 팔뚝 등 기이할 만큼 무력하게 그려졌다. 이 그림의 표현 핵심은 남자 앞에 놓인 검 손잡이에 달린 동물 같은 인간 머리가 이 우스꽝스러운 인물을 응시하며 미소 짓고 있다는 점이다.[5] 젠더 역할이 전도된 그림에서 아르테미시아는 은근하게 여성 우위라는 주제를 환기시키는데, 이는 북유

럽에 광범하게 퍼져나간 목판화와 동판화에 자주 등장하는 여성 권력 이미지를 관통하는 주제이기도 하다(그림45).

여성 우위 주제에 생기를 불어넣은 것은 남성의 권력을 빼앗음으로써 남성을 바보로 만드는 재미있는 조롱이었다. 이는 사실 전복된 세계라는 더 큰 주제 형식을 취하고 있어 축제에서 하나의 제식으로 공연되며 권력 역할이 뒤바뀌고 아래가 일시적으로나마 위를 지배하는 모습을 보여준다. 인류학자들은 제식에서 젠더 역할 전복이 오히려 체계 내 갈등에 대한 안전밸브 장치가 되어 사회 위계질서를 강화하고 안정화시킨다고 생각했다. 그러나 내털리 제몬 데이비스가 보여주었듯 이런 코믹한 전복이 사회 질서 토대를 침식할 수도 있다. 반항적 여성 이미지는 여성들에게 '행동의 선택 여지'를 주어 혁신적인 정치 행동과 사회 계급에 도전하게 할 수도 있는 것이다.[6] 남성을 뛰어넘는 여성의 이미지가, 심지어 세상이 전도된 맥락에서조차도, 사회 질서에 잠재적 위협이 된다면 우리는 결국 젠더 경쟁이 근본적인 이슈임을 생각지 않을 수 없다.

현실에서 젠더 다툼은 17세기에 좀더 사악한 이미지를 통해서 일어났다. 호전적 여성의 이미지는 17세기 중반 프랑스에서 인기가 있었으며, 그 일부는 왕정에 대항해 반란을 이끈 프롱드라 불린 귀족 여성들에게서 영감을 받은 것이었다. 몽팡시에, 셰브레즈, 콩데 등의 공작부인들이 군대를 통솔하고 전투를 지휘했으며 나아가 글을 쓰고 문학 살롱을 열기도 했다.[7] 이러한 당대 전투적 여성들을 모델로 삼은 것이 분명한 피에르 르 모인의 『강인한 여성의 갤러리』(1647)에는 살인을 한 여성들을 정교하게 그린 그림들이 실려 있다. 이들 강인한 여성의 그림과 함께 '공포 정치'에 대한 텍스트와 이미지가 있는데, '새 아마존'을 폭력으로 억압하고 '뇌를 제거하여' 통제해야 한다는 소름 끼

46 __ 작가 미상, 「부활절 사형집행인처럼 잘 차려입었다」, 판화, 1660년?

치는 주장을 한다. 당시의 한 판화(그림46)가 이러한 생각을 보여주는
데, 잘 차려입은 사형집행인이 참수당한 여성을 군중에게 보여주는 광
경이다. 위쪽에 마치 이 여성을 정육점 고기 취급하듯 "머리 없는 여
자는 모든 부위가 다 [먹기] 좋다"라는 설명문이 있다.[8] 판화와 풍자적
인 문구 둘 다 "여성의 폭력 행사 능력이 광범한 위협으로 자리잡았
고, 그 위협은 모든 프랑스 여성의 머리를 '수정'할 수 있을 때에야 멈

출 수 있다는 생각을 보여준다".9

이러한 프랑스의 이미지 전쟁은 전통적으로 남성의 영역으로 여겨지던 군사 리더십과 지적 탁월함 분야에서 경쟁을 해야 한다는 남성의 두려움을 드러낸다. 전투적 여성의 뛰어남을 '예외적인 여성'이라는 방어 논리로 설명할 수 없었던 것은 예외가 다수가 되어 (남성의 태생적 우월성에 의한) 통치를 위협했기 때문이다. 17세기 여성 작가 마리 드 구르네가 지적했듯이, 남성이 두 젠더를 비교할 때면 흔히 "그들의 견해로 봤을 때 여성이 성취해내는 최상의 뛰어남은 평범한 남성과 닮은 정도다"라고 말했다.10 우위를 정상적인 것으로 경험하는 일에 익숙해진 젠더는 어느 정도의 동등함에도 전복과 비참한 상실을 느낀다. 이런 사고방식을 가진 남성에게 젠더 역할이 전도된 이미지는 불안한 정서 효과를 주었다. 예외적 여성이 실제로 힘을 얻게 되면 어떤 일이 일어날지 악몽처럼 보여주는 그림이었으니까.

초기 근대 페미니즘 작가들은 경쟁이라는 이슈를 내세우지 않았다. 대신 그들은 여성과 남성의 상대적인 장점을 비교하며 젠더 차이를 본질화하는 일반화나 인류 보편성의 보완이라는 주장 등을 제시했다. 후자의 좋은 예를 모데라타 폰테의 『플로리도로』에서 찾아볼 수 있다.

모든 연령의 여성은 선천적으로
훌륭한 판단력과 정신을 부여받았으며,
남성 못지않은 능력을 타고 났기에
(공부를 하고 관심을 가지면) 지혜와 용기를 보여줄 수 있다.
그런데 왜, 육신이 같고,
그 본질이 다르지 않고,
같은 음식을 먹고 같은 언어를 말하는데, 그들이 분명

다른 용기와 지혜를 가졌을 것이라 하는가?[11]

여기서, 셰익스피어의 샤일록이 쓸 법한 말을 빌려, 폰테는 두 젠더가 인간이라는 공통된 육신을 가지고 있기에 절대적으로 동등하다는 대담하고 지극히 상식적인 주장을 펼친다. 아르칸젤라 타라보티도 이와 유사한 주장을 하는데, 창세기에서 하느님이 아담과 이브에게 동등한 자유의지를 주었음을 지적한다. "하느님은 아담에게 '네가 여성을 지배하리라' 말하지 않았다."[12] 또다른 텍스트에서 타라보티는 여성은 남성과 같은 종이 아니라 말하는 오라치오 플라타 같은 인물을 반박하며 여성도 인간이라고 주장한다.[13] 두 젠더가 같은 종인가하는 문제는 오래전에 결론이 났음에도 두 젠더 간의 생물학적 차이에 대한 과학적 분석이 종종 젠더 편견에 의해 부각되곤 했다. 19세기에 찰스 다윈은 여성은 생물학적으로 남성보다 열등하다고 썼다. 이는 여성은 뇌가 덜 발달되어 진화 과정에서 남성에 비해 작은 골격과 뇌를 가져 더 약하고 더 어리석다는 추정으로 이어지게 된다.[14]

일부 페미니스트들은 카스틸리오네처럼 두 젠더는 상호보완적인 장점을 갖고 있다고 주장하며 별개지만 동등한 종류의 평등을 상정하기도 했다. 모데라타 폰테와 크리스토파노 브론치니는 각기 여성적인 가치(공감, 자비, 절제)가 남성적인 가치(이성, 용기, 정의)와 동등한 지위를 갖는 이상적인 사회를 꿈꾸었다.[15] 여성 우월을 주장한 이들도 있다. 베로니카 프랑코는 여성이 더 똑똑하고 적응력이 더 뛰어나다고 말했다. 그는 여성의 지혜가 우월하지만 사회적 화합을 위해 그것을 전략적으로 감추고 있다고 주장했다.[16] 루크레치아 마리넬라는 여성이 남성보다 탁월하다고, 추론하는 능력은 같아도 정신적으로 더 고귀하여 예술과 과학의 배움에 더 뛰어나다고 주장했다.[17] 마리넬라가

여성의 우월성을 믿었을 수도 있지만(그는 아직 여성을 높이 받드는 일의 위험을 알지 못했다), 여성이 남성보다 우수하다는 주장은 수사적인 전략, 남성의 부족함을 집대성한 후 논리적으로 따라오기 마련인 철학적 책략이었을 수도 있다.

그런데 그 도전이 개인적인 것이라면? 사실 여성이 포괄적으로 남성과 동등하다는 주장과 특정 분야에서 더 뛰어나다는 것은 또다른 이야기이다. 그리고 한 사람의 승리는 모두의 승리이다. 현대에 들어 기억에 남는 예가 '성의 대결'로 불렸던 1973년 빌리 진 킹 vs. 보비 릭스의 테니스 경기다. 젊은 킹이 55세 남성을 상대로 수월하게 이긴 것이 놀라운 일은 아니었지만 그럼에도 여성 전체의 승리로 받아들여졌고, 이런 작은 승리들이 모여 1970년대의 여성운동의 원동력이 되었다. 초기 근대 유럽에서도 이와 비슷하게 개개인 여성들이 남성우월주의 옹호자들에게 도전장을 던졌다. 이소타 노가롤라가 자신의 보호자인 루도비코 포스카리니와 공개적으로 토론을 벌였을 때, 베로니카 프랑코가 마페오 베니에르와 시를 통해 겨루었을 때, 그리고 아르칸젤라 타라보티가 후원자인 잔 프란체스코 로레단의 창세기 해석에 도전했을 때, 이들은 여성을 대표해서 남성의 이익을 대변하는 남성을 상대로 전투를 벌인 것이다.[18]

아르테미시아 젠틸레스키는 「야엘과 시스라」에서 이미 고인이 되긴 했지만 자신의 롤모델인 카라바조에 도전했다. 앞서 유디트의 개념화에서도 이미 카라바조와 대립했던 그는 이제 상상 속 만남에서 카라바조와 대결한다. 아르테미시아와 야엘의 동일시는 망치를 휘두르는 강인한 팔과 나란히 배치한 기둥에 새겨진 (부정확한) 라틴어와 로마 숫자의 코믹할 정도로 장엄한 선언, '그가 해냈다Artemitia Lomi facibat mdxx'에서 볼 수 있다. 그림을 해냈다는 것인지, 시스라의 처형을 해냈

47 _ 아르테미시아 젠틸레스키, 또는 다른 화가, 「회화의 알레고리로서의 아르테미시아」, 캔버스에 유채, 1630년경, 바르베리니궁전, 로마

다는 것인지, 혹은 둘 다인지 모호하게 표현했다. 아르테미시아는 우피치 버전 「유디트」에도 비슷한 서명을 남겼다.[19] 학자들은 평소와 달리 시스라의 얼굴에 구체적인 특징이 있어 누구를 모델로 했는지 다양한 인물들을 추측했는데, 가장 유사성을 보이는 이는 분명 카라바조다.[20] 아르테미시아의 가까운 이들은 그림을 보며 그 암시를 읽어냈을 것이고, 어쩌면 여성 화가가 명성 높은 라이벌에게 그림을 통해 비유적으로 못을 박은 것에서 비틀기의 유쾌함을 맛보았을지도 모른다.

작품이 증명하듯이 아르테미시아는 상당히 경쟁적이었다. 아르테미시아를 회화의 알레고리로 표현한 그림(그림47)에서 화가는 도발적으로 관람자를 응시하며 붓을 든 채 새끼손가락을 들어올린, 혹은 뻗은 모습이다. 당시의 몸짓 언어에서 들어올린 새끼손가락은 도전 또는 과감함을 뜻했다.[21] 이 그림에 표현된 아르테미시아는 자신을 그리는 화가에게, 나아가 남성 동료들에게 도전하는 경쟁적인 사람으로 알려진, 또는 자신을 그런 사람으로 내세운 것으로 보인다. 아르테미시아는 동등한 대우를 요구했다. 그러나 그가 여성이기에 동등은, 그가 도전하는 남성 화가에게는 패배를 의미했다.

여성에게 패배한 수치의 완벽한 전형이 헤라클레스와 옴팔레 이야기이다. 실수로 살인을 저지른 헤라클레스는 그 벌로 아폴로 신전의 신탁을 받아 리디아의 여왕 옴팔레의 노예로 1년간 살게 된다. 아르테미시아는 이 주제로 그림 두 점을 그렸지만 불행히도 남아 있지 않다. 이 주제는 초기 근대 유럽 예술에서 상당히 인기가 있어서 화가들은 이 젠더 역할의 전도를 종종 코믹하고 에로틱하게 묘사하곤 했다. 남성화된 여성 주인에게 여성의 역할을 해야만 했던, 뒤바뀐 역할이라는 모욕을 당한 남성 헤라클레스. 그는 여성의 옷을 입고, 여성의 일

로 여겨지던 물레질 도구 실패와 가락을 든 모습으로, 남성적 상징인 나무 방망이와 네메아의 사자가죽은 옴팔레의 것으로 그려졌다.

아르테미시아는 베네치아에 살던 시기(1627~30)에 스페인의 펠리페 4세를 위해 헤라클레스와 옴팔레 그림 한 점을 그렸고, 그 그림은 마드리드의 알카사르에 루벤스의 「율리시스와 디오메데스가 발견한 아킬레스」(1617~18)와 한 쌍으로 걸려 있었다. 한때 여성 복장을 했던 두 남성 영웅이 짝을 이루었던 셈이다. 아르테미시아의 그림은 1636년 이후 언젠가 사라졌는데, 폄하적인 그림이 스페인 왕들의 전설적인 선조인 영웅 헤라클레스를 기념하는 데는 부적절하다고 판단해서 제거했을지도 모른다.[22] 옴팔레에게 속박된 헤라클레스의 이미지가 남성의 나약함, 여장, 권력 등에 대한 의문을 던져 남성의 불안을 가중했을 수 있다. 피렌체에서는 메디치가의 결혼식 때 살바도리의 오페라 〈이올라오스와 헤라클레스〉가 공연될 예정이었는데, 프란체스카 카치니는 여성의 노예가 된 여성화된 헤라클레스가 신랑에게 모욕적으로 느껴질 수도 있다고 경고했다.[23] 반대 성의 복장을 입는 일은 특히 영국에서 문제가 될 이슈였다. 남성 복장을 하는 여성을 사회 안정에 위협이 되는 존재로 간주했기 때문이다(1장 참조). 제임스 1세는 여성이 남장을 한 광경은 "완전히 질서를 벗어난 세상"이라고 직접 선언하기도 했다.[24]

1646년 베네치아의 작가이자 신부인 안젤리코 아프로시오도 비슷한 우려를 표했다. 아프로시오는 이성처럼 옷을 입는 일은 여성에 대한 남성 우위를 위험에 빠뜨리는 것이라 경고했다. "남성 복장을 한 여성은 남성이 여성 장신구를 함으로써 잃은 것을 취득하게 될 것이다."[25] 따라서 헤라클레스와 옴팔레 주제는 강제 여성화로 힘을 상실한 남성과 남성 무기 소유로 힘을 얻은 여성이라는 이중으로 위협적인

조합이었다. 옴팔레는 해방된 경이로운 인물이었다. 여성의 것으로 간주되는 지루하고 하찮은 일들(남성들이 볼 때 물레질 같은)로부터 자유로웠던 반면 헤라클레스는 그런 일들을 해야 하는 모욕과 수치의 대상이었다. 한편 여성들은 이 주제가 영감을 준다고 생각했을지도 모른다. 루크레치아 마리넬라는 남성을 집 안에 머물게 하며 바느질과 길쌈을 시킨 아마존 여성들의 관습을 긍정적으로 인용했다.[26]

베네치아는 오페라가 탄생한 도시다. 오페라에는 젠더 역할 전도와 복장 도착 주제가 많았다.[27] 초기 오페라 중 〈리디아의 헤라클레스〉(1645)는 헤라클레스와 옴팔레 이야기를 기초로 한다.[28] 최초의 오페라 극본가와 작곡가들이 잔 프란체스코 로레단 그룹에 속했다는 것을 주목하면서 이탈리아 르네상스 및 바로크 미술 학자인 제시 로커는 그 일원이었던(1장 참고) 아르테미시아가 베네치아 오페라 발전에 영향을 주었을지도 모른다고 추측한다. 그는 아르테미시아의 영웅적 여성들과 로레단의 아카데미아 델리 인코니티가 후원했던 오페라의 이미지가 겹친다고 지적한다.[29] 앞서 웬디 헬러도 여성에 대한 토론 증가와 베네치아 오페라 등장이 동시적이었음을 말한 바 있다. 여성과 섹슈얼리티에 관한 기본 개념이 유동적이던 시대였기에 (이름 없는) 여성의 이미지들로 새로운 길을 개척했다는 것이 헬러의 주장이다. 영웅적 이미지들처럼 오페라 역시 선과 악이라는 전통적인 스테레오타입보다는 복잡하고 섬세하게 차별화된 인물들을 내세웠다.[30]

복잡성과 은근히 드러낸 차이라는 점에서 오페라의 여성 인물과 일치하는 다른 그림들은 없기에 아르테미시아의 여성 영웅들이 오페라에 영향을 끼쳤다는 것은 사실임직하다.[31] 아르테미시아의 「아하수에로 앞의 에스더」(그림48)에 등장하는 장려한 주인공은, 당시는 '위대한 디바'라는 말이 생기기도 전이었지만, 현대 오페라의 디바 이미지

48 __ 아르테미시아 젠틸레스키, 「아하수에로 앞의 에스더」, 캔버스에 유채, 1627~30년경

와 상당히 일치한다. 다른 인코니티 화가들도 돈네 포르티donne forti, 즉 힘 있는 여성을 작품화했는데, 당시 가장 눈에 띄는 이는 파도바니노 (알레산드로 바로타리)이다. 그의 고결한 주인공들은 여성에 관한 인코니티 토론, 마리넬라와 타라보티의 저술들과 연결되었다.[32] 파도바니노가 베레니케, 크라테시클리아, 테옥세나 등 상대적으로 덜 알려진 고대 여성에 경의를 표하기로 한 것은 젠더에 관한 논의가 넘쳐흐르던 베네치아 지식인 환경에 대한 학문적 반응에 가까웠다.

「아하수에로 앞의 에스더」는 아르테미시아가 베네치아 시절에 그렸을 가능성이 크다. 아르테미시아는 잘 알려진 성서 속 여성 인물에게 이전에는 미술에서 표현되지 않았던 인간적 면모를 부여했다. 우선, 이야기를 보자. 바빌론 왕 아하수에로는 에스더가 유대인이라는 사실을

49 __ 파도바니노(알레산드로 바로타리), 「아하수에로 앞의 에스더」, 캔버스에 유채, 1620년대?

모른 채 아내로 선택하고, 부하 하만은 왕에게 제국 내 모든 유대인을
제거해야 한다고 주입한다. 왕비 에스더는 자신의 민족이 살육당할 걱
정에 가장 좋은 옷을 차려입고 왕 앞으로 나아가 자비를 요청한다. 에
스더의 간청에 마음을 돌린 아하수에로는 하만의 처형을 명령한다. 유
디트와 마찬가지로 에스더 역시 유대 민족의 수호에 결정적인 역할을
하는데, 다만 유디트와 달리 그는 무력을 사용하지 않았다. 에스더가
홀로 해낸 업적은 남편을 설득해 정의를 실행하도록 했다는 것이다.

성서의 내러티브에는 왕의 첫번째 아내 와스디와 연회 등 많은 우
여곡절이 있지만 르네상스와 바로크 화가들은 에스더가 아하수에로
앞에 등장하는 순간을 선택한다. 왕 앞에 나아가기 전에 금식을 해야
했던 에스더는 굶주림과 고뇌에 지쳐 정신을 잃고 쓰러진다. 파도바니
노의 작품(그림49)을 포함해 이 주제를 그린 그림 상당수가 궁궐을 배

경으로 하고 두 젠더를 양쪽에 나눠 배치했다. (감정적인) 여성 쪽은 기절하는 에스더와 그를 부축하는 두 여성, (결정을 내리고 이성적인) 남성 쪽에는 아하수에로가 왕좌에 높이 앉아 있고 부하들이 곁을 지킨다. 파도바니노는 이 주제를 절제와 기품과 함께 고전적으로 그려냈다. 어떤 인물도, 에스더조차도 많은 감정을 드러내 보이지 않는다. 왕비의 얼굴은 생기 없는 가면 같고 몸도 굳어 있어 죽은 것이나 다름없는 듯 보이고 시녀들은 시신 혹은 마네킹을 지탱하고 있는 것만 같다. 이 그림에는 왕비가 전제적인 왕에게 문제를 제기하고 맞섰다는 느낌이 전혀 없다.

아르테미시아는 구성에서 부차적 요소를 제거하고 실질적으로 주인공들만 무대에 배치하여 그들의 만남을 더욱 극적으로 표현했다. 이 그림을 엑스레이로 보면 으르렁거리는 개를 제어하는 시동을 지운 것을 알 수 있다. 산만하다고 판단했던 것 같다. 그리고 왕비와 왕을 거의 같은 높이로, 같은 지위로 그려, 이 주제를 묘사한 다른 작품들과는 달리, 에스더의 머리가 왕의 머리와 거의 똑같이 솟아 있으며, 아하수에로의 시선도 위에서 아래로가 아니라 수평적으로 에스더를 향한다.[33] 이러한 방식을 통해 아르테미시아는 미묘하게 힘의 역학을 바꾼다. 아하수에로는 오만하다기보다는 초조한 반응을 보이고, 자세의 변화는 에스더의 남성 영역 침해와 왕의 방어적 대응을 강조한다. 왕비가 내러티브를 시작하고 계획을 밀고 나간다.

에스더의 혼절은 이야기에서 필요로 하는 요소이지만 여성이 감정적임을 알리는 고전적 표지이기에 에스더는 표현하기 어려운 여성 영웅이다. 아르테미시아는 쓰러짐이라는 단순한 동작을 극대화하기로 한다. 오페라에서처럼 아르테미시아는 여자 주인공의 기절을 장려하게 극화해 이야기의 골자를 가림으로써 아르테미시아의 에스더는 죽

어가는 디바처럼 충분한 시간을 갖게 된다. 또 **콘트라포스토***를 사용하여 에스더 상황의 상충되는 심리적·논리적 측면들을 표현했다. 여왕의 몸이 느리게 회전하며 쓰러지려는 순간에도(우리는 여왕의 드레스를 휘감은 푸른 천을 시선으로 쫓으며 이를 느낀다), 그의 구부러진 오른쪽 무릎은 계속 왕과 정면으로 맞서고 있다. 시녀들은 안쓰러워하는 표정을 통해 왕비의 몸을 부축하는 것 이상의 정서적 응원을 함으로써 이 그림의 표현 영역을 더 넓게 확장한다. 아르테미시아가 에스더의 용기라는 힘과 감정적 열정을 어우러지게 한 것은 에스더의 예표적 대응점에 있는 성모마리아 묘사의 두 성상학 방식, 즉 마테르 돌로로사mater dolorosa, 그리스도의 시신을 보며 슬픔에 쓰러진 성모와, 스타바트 마테르stabat mater, 십자가 아래 우뚝 선 성모를 결합시킨 것이다.[34] 이 두 유형이 에스더의 이미지와 하나가 되어, 왕비 역시 성모마리아처럼 강인함과 측은지심을 모두 갖추고 있다.

장엄한 에스더와는 대조적으로 아하수에로는 분명 영웅적 면모와 거리가 멀다. 제시 로커는 왕의 발꿈치 위쪽 웃고 있는 가면의 코믹한 분위기에 주목하며 왕의 사치스러운 복장—깃털 달린 모자 위의 왕관, 보석 박힌 부츠, 부풀린 소매와 선조 장식이 달린 과도한 스카프—을 묘사하며 이는 당시 '겉멋 들린 구식' 옷차림으로 조롱의 대상이었다고 말한다.[35] 제시 로커는 아르테미시아의 아하수에로 묘사와 마리넬라의 '과도하게 치장하고' 비단옷과 목걸이, 진주와 깃털에 돈을 쓰는 남성에 대한 비판을 같은 선상에 두며, 아르테미시아와 마리넬라 모두 남성과 여성의 복장을 젠더 역할의 아이러니한 전도라는 관점에서 병치시킨다고 보았다.[36] 아르테미시아의 아하수에로는 단순

* contrapposto, 한쪽 다리에 무게를 싣고 선 자세

한 캐리커처로 보기에는 은근하게 묘사되었지만 그럼에도 그의 표정에서 공감뿐 아니라 경계심을 읽을 수 있다. 아르테미시아의 부드러운 조롱은 어쩌면 더 포괄적으로 남성의 자만심을 향하고 있었을 수도 있다. 그런 점에서 남성의 옷과 장신구로 표현된 거만한 남성의 허영심을 비판했던 마리넬라와도 맥이 닿아 있다.

아르칸젤라 타라보티도 남성이 옷으로 멋을 내는 것에 대해 언급하며 마리넬라와 유사하게 여성의 허영과 과한 장식이라는 스테레오타입을 전도시켰다. 1639년 프란체스코 부오닌세냐가 여성의 사치에 관한 풍자적 비판 『여성 사치에 반대하며』를 출간하자 이에 대응한 것이다.[37] 부오닌세냐는 여성의 치장에 위험한 유혹적 힘이 있다는 주장을 하며, 남성 성기가 없는 것을 보완하기 위한 무기로 금과 보석을 이용한다고 공격했다. 그는 심지어 실크를 벌레들이 뿜어낸 '자연의 토사물'이라고 악마화하며 그런 실크를 여성이 입으면 어떤 식으로든 독이 된다고 말했다.[38] 이에 타라보티는 그의 풍자적 어조에 맞추어 하나하나 반박했다. 수녀원에서 그는 여성이 태어난 아름다움에 더해 옷과 장신구로 꾸밀 권리가 있음을 열정적으로 주장하며, 남성도 옷에 대해 똑같이 과도한 사치를 부리고 있음에도 여성을 비난하는 위선에 대해 통렬히 비판했다.

옷이라는 이슈는 사실 힘이라는 근본적인 문제를 대리하고 있었다. 아르테미시아가 영웅적인 에스더와 잔뜩 치장을 한 아하수에로를 병치시킨 것에서 '남자 같은 여자'와 '여성스런 남성'(그림13) 팸플릿이 연상된다. 이 팸플릿들은 당시 잉글랜드에서 남성의 권위를 찬탈하려는 시도로 받아들여졌던 여성의 남성복 착용과 온갖 멋을 부린 남성을 대비시켜 남성의 보편적 어리석음을 지적한다. 그런데 이탈리아에서 이 이슈는 여성의 남장이 아니라 여성의 치장에 대한 남성의 위선

에 관한 것이었다. 하지만 어떤 식의 대비이든 여성화된 남성의 약점이 여성의 힘을 확대한다. 아르테미시아는 그림 속 에스더에게서 이러한 대비를 은근히 드러냈다. 그는 아하수에로를 고급 실크와 선조 장식으로 치장하는데, 이는 왕에게 어울리지 않는 멋냄이었고, 왕비에게는 우아하면서도 알맞게 절제된 복장을 입혀 왕족이라는 신분과 영웅적 자질에 어울리도록 했다. 에스더의 눈부신 금빛 드레스는 선들이 단순하고 단정하며, 부풀린 소매는 그의 키가 더욱 커보이게 한다. 금사와 은사로 무늬를 넣은 테두리, 작은 진주 허리띠와 브로치 하나로 장식을 절제했다. 드레스로 다양한 느낌을 주던 아르테미시아는 품위 있는 우아함으로 강인함을 표현했다.

「헤라클레스와 옴팔레」「아하수에로 앞의 에스더」는 베네치아에서 젠더 토론이 절정에 달한 시기에 그려졌다. 잔 프란체스코 로레단이 1627~28년에 출간한 아르테미시아 그림에 관한 그의 시에 이 두 작품을 언급했을 거라 추측하는 이도 있을 것이다.[39] 만일 로레단이 이 작품들은 몰랐다 해도 아르테미시아의 도발적인 유디트 작품들의 명성은 분명 알았을 터이다. 그럼에도 그는 루크레티아, 수산나, 잠자는 아이를 각기 한 점씩 언급하며 루크레티아의 현명한 죽음 선택과 수산나의 정숙함에 탄복하며 열성적으로 전통적인 찬사를 보냈다. 아르테미시아에게 보낸 편지 두 통 중 하나에서 그는 아르테미시아의 미모를 지나칠 정도로 칭찬하는데, 이는 남성우월주의자들이 위협적인 여성에게 사용하는 상당히 효과적인 방어 전략이다. 로레단은 아르테미시아의 생기 넘치는 정신을 가볍게 인정한 후 그의 육체적 미모를 찬양하며 아름다움이 얼마나 자신에게 열정을 불러일으키고 자극이 되었는지, 한편으로는 고녀하고 혼란을 느끼게 했는지 열거했다.[40]

이 지적이고 권력을 가진 남자가, 인코니티의 여성 본성에 관한 토

론을 관장한 사람이, 여성을 영웅화하고 남성을 탈영웅화한 아르테미시아의 그림들에 대해 아무런 할 말이 없었을까? 그랬던 것 같지는 않다. 하지만 그의 반응은 삐딱한 것이었다. 로레단은 자신의 책 『학문적 호기심』에서 여성에 대해 장황하게 이야기하며 전통적인 여성 혐오관을 드러냈다. 여성의 섹슈얼리티는 위험한 것으로 태생적으로 사악하며, 여성은 사리나 정의를 판단할 능력이 없다는 것이다. 그는 자신이 어떤 여성도 불쾌하게 하지 않기를 바란다면서도 "자신의 의무를 수행했기를" 희망한다고 결론을 맺는다. 이 말에 혹자는 그가 장난 삼아 학문적 토론에 여성 혐오 목소리를 선택해 사용한 것일지도 모른다고 말한다.[41] 유머를 통해 거슬리는 관점을 가리고 완화시켰을지는 모르겠으나 로레단이 취한 태도는 명백히 그의 것이었다. 타라보티가 『가부장 독재』에서 그의 논점들을 심각하게 반박했던 것을 보면 알 수 있다. 타라보티가 비판한 베네치아 가부장적 제도들을 로레단은 적극적으로 옹호했으며 여성의 수녀원행을 냉정하게 지지했다. 게다가 타라보티의 『가부장 독재』를 탄압하도록 한 것도 아마 로레단이었을 것이다. 제목을 '상처입은 순수'로 바꾸도록, 그래서 여성에 대한 가부장적 통제 비판이 아니라 순진한 피해자로 고통을 겪는 운명의 여성에 관한 논의로 보일 경우에만 출간을 허락한다는 조건이 제시됐었다.[42]

모데라타 폰테는 이렇게 말했다. 여성이 남성보다 열등하다는 믿음은 "남성이 세상에 가지고 왔고, 세월의 흐름 속에서 점진적으로 법과 관습으로 굳어지게 만들었다. 이것이 너무나 확고해진 나머지 남성은 억압으로 얻은 이 지위를 정당한 소유라고 주장하게(심지어 실제로 믿게) 되었다."[43] 르네상스시대 남성은 자연스러운 것이 아닌 그들의 여성에 대한 사회적 지배를 정당화할 필요가 있었을 것이고, 그래서 여

성에 대해 말이 안 되는 터무니없는 이야기를 하고 믿으며, 여성은 본성이 사악하고 지적 능력이 결여되었다는 고대의 믿음을 더욱 부추겼다. 여성이 어리석다는 명백한 거짓을 휘둘러, 여성에게도 정신을 풍요롭게 하고 사용할 줄 아는 동등한 능력이 있다는 증거가 커가는 것을 철저히 막으려 했다. "여자가 뇌를 가졌다면 남자는 고통받을지니!" 픽션 속에서 아폴로 신이 아르칸젤라 타라보티와 다른 교육받은 여성들의 젠더 평등 요구에 대해 대답한다. 아폴로(현실에서는 인코니티 중 한 사람인 안토니오 산타크로체)는 소수의 예외적인 지적 여성이 있기는 하지만 전체적으로는 뇌가 없다고 주장했다.[44] 잔 프란체스코 로레단은 현실적으로 아르칸젤라 타라보티의 글과 아르테미시아의 그림의 높은 질과 중요성을 인정할 수밖에 없었기에 최대한 우아하고 인상적으로 표현은 했지만, 동시에 그들의 위협적인 통찰력을 굴절시키기 위해 온 힘을 다해 그들의 의미를 축소하려 애썼다.

수십 년에 걸쳐 아르테미시아는 나폴리와 우피치 「유디트」를 시작으로 「요셉과 보디발의 아내」(그림50)로 이어지는 '여성 우위'의 그림들을, 남성을 약화시키고 여성에게 힘을 실어주는 이미지를 계속 그렸다. 「요셉과 보디발의 아내」는 다른 학자들은 동의하지 않겠지만 나는 아르테미시아의 작품으로 본다.[45] 현재는 파올로 피놀리아가 그린 것으로 되어 있지만 설득력이 떨어진다. 휘장의 주름 구조와 섬세한 레이스 테두리는 아르테미시아 붓질의 특징이며, 유혹하는 여성의 머리, 생기 넘치는 밤색 붉은 머리카락, 얼굴 위로 불규칙하게 떨어진 그림자는 아르테미시아 그 자체. 그의 또다른 손길은 주제 해석에 있다. 성서 속 영웅인 요셉이 이집트로 끌려가 보디발 집안의 노예가 되었을 때, 이름을 모르는 보디발의 아내가 (나중에 해석가들이 줄레이카로

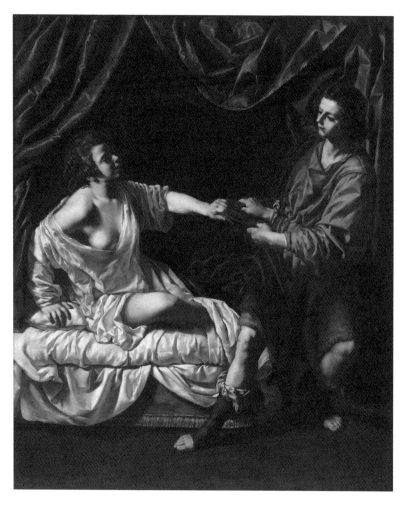

50 __아르테미시아 젠틸레스키, 여기서는 아르테미시아 작품으로 인정한다, 「요셉과 보디발의 아내」, 캔버스에 유채, 1620년대?

51 __ 파올로 피뇰리아, 「마법에 걸린 정원의 리날도와 아르미다」, 시인 토르콰토 타소의 『해방된 예루살렘』을 시각화한 연작, 캔버스에 유채, 1640~45년

부른다)⁴⁶ 잘생긴 청년 요셉을 유혹한다. 그는 벗어나려 하고 보디발의 아내는 그의 외투를 움켜쥐지만 옷만 남는다. 이 이야기는 수산나 이야기가 근사하게 전도된 것이다. 정숙한 요셉은 유혹을 물리치고 이름 없는 여성은 외투를 증거로 내밀며 그가 자신을 유혹했다는 거짓 주장을 한다.

파올로 피뇰리아가 유혹하는 여성과 그의 목표물을 묘사하기 위해 최선의 노력을 기울인 작품은 마법사 아르미다가 고결한 리날도를 유혹하는 그림이다(그림51). 근육질의 사내가 소박한 목선의 드레스를 입은 다소 점잔빼는 귀족의 무릎에 기대 누운 풍경으로, 포그미술관 소장의 「요셉과 보디발의 아내」의 완전히 관능적이며 사실상 난잡한

유혹녀의 모습은 피뇰리아의 영역 밖이었을 것이다. 헝클어진 머리와 구겨진 옷은 내밀한 침실의 분위기를 그대로 재현하고, 탐스럽게 드러난 한쪽 가슴과 예상되는 행위를 암시하는 흐트러진 시트가 요셉이 놓치는 것이 무엇인지 보여준다. 아르테미시아가 다시 한번 이 주제로 돈 안토니오 루포를 위한 그림을 그렸을 때 그는 여기서 보는 것과 같은 '휘장을 두른 아름다운 침대'를 묘사했다.[47] 이름을 모르는 그 아내—그를 줄레이카로 부르기로 하자—는 침대 위에 우아하게 균형 잡은 자세로 앉아 있다. 그의 안정적인 몸은 근엄함의 중심이다. 줄레이카의 차분한 자신감은 요셉의 불편한 저항과 대조를 이룬다. 두 사람 기질의 대조가 그들 머리 위 휘장 주름에서 그대로 반영되고 더 강조된다. 즉 줄레이카 쪽은 매끈한 곡선이고 요셉 쪽은 어지럽혀지고 주름이 꺾여 있다. 줄레이카는 당당하게 요셉의 외투를 잡고서 그가 이길 힘의 대결을 먼저 시작한다. 불행하고 나약한 청년은 자신의 위치를 견지하지만 허약한 두 팔로 이겨내지 못한다.

아르테미시아의 당대 남성들은 요셉과 줄레이카 이야기를 원론적으로 작품화했다. 오라치오 젠틸레스키는 요셉을 우아하고 고귀하게, 줄레이카를 버림받은 모습으로 쓸쓸하게 묘사했다. 치골리는 뚱뚱하고 지저분한 매춘부가 유혹하자 놀라 저항하는 청년의 모습을 그렸으며, 구에르치노도 이와 유사하게 덕과 악의 싸움으로 만들었다.[48] 이 그림들은 모두 요셉의 덕을 칭송하고 줄레이카는 몸이 균형을 잃은 상태로 그려 안정적인 남성의 몸과 대비되도록 했다. 이 세 남성 화가 누구도 정형화된 관습적 여성 누드를 넘어서는 온전히 유혹적인 여성을 그려내지 못했다. 그것을 아르테미시아가 해낸 것이고 어쩌면 적정선을 넘은 것일지도 몰랐다. 여성의 위험한 섹슈얼리티에 대해 늘 경고를 했던 것은 남자들이 아니었던가? 어쩌면 아르테미시아는 한번쯤은

52 _ 엘리사베타 시라니, 「트라키아 대장을 죽이는 티모클레아」, 캔버스에 유채, 1659년

미덕이 아닌 악의 편에 서보는 일에서, 불쌍한 수산나와 루크레티아가 갖지 못했던 관능적 힘과 사용 방법으로 무장한, 진짜로 지극히 현실 적인 나쁜 여자를 창조하는 일에서 기쁨을 느꼈을지도 모른다.

아르테미시아의 「요셉과 보디발의 아내」는 여성의 힘에 대해 경고

하던 여성 우위 판화들을 페미니즘 관점에서 전도시킨 것이다. 아르테미시아와 몇몇 여성 예술가에게 있어 우위를 점한 여성의 표현은 젠더 자부심의 행동이기에 그들은 강인한 여성과 역기능인 남성을 병치시켜 힘을 가진 여성이 어떤 모습인지 보여준다. 이보다 훨씬 앞서 볼로냐의 조각가 프로페르치아 데 로시는 이 주제를 다룰 때 줄레이카에게 강한 손, 팔과 더불어 견고하게 홀로 지탱하는 자세를 부여했고,[49] 엘리사베타 시라니는 이름을 알 수 없는 트라키아 대장을 우물에 밀어넣는, 대단히 인상적인 티모클레아를 그렸다(그림52). 통념과 달리 이번에는 이름 없는 쪽이 남성이며, 위로 향한 강한 여성의 손에 의해 볼썽사나운 대장의 몸이 거꾸로 처박히는 모욕을 묘사하는 이야기에서 시라니가 즐거움을 느꼈을 거라 의심치 않는다.[50] 아르테미시아의 현존하는 마지막 편지에서도 이런 전복된 상황에 대한 유사한 기쁨이 등장한다. 그는 루포에게 약속한 그림을 설명하는 가운데 요셉과 아름다운 침구를 묘사하며, 이 그림은 "하늘을 나는 말 페가수스를 탄 어느 기사가 자신을 삼키려던 괴물을 죽여주어 자유가 된 안드로메다"를 표현한 것이라 말했다. 다른 모든 인물은 이름이 있지만 위대한 그리스 영웅 페르세우스는 그저 '어느 기사'로 남게 된다.

아르테미시아는 나쁜 여자를 묘사하기를 좋아했던 것이 분명하다. 보디발의 아내 이후로도 메데이아, 델릴라, 님프 코리스카 등을 그렸는데, 전통적으로는 오점이 있거나 지독한 악녀로 여겨지는 인물들이다. 당시 어법을 따르자면 이들은 악명 높은 여인들donne infame로 영웅적인 강인한 여성과 정반대에 위치하며, 의심하지 않는 남성을 무장해제시키고 힘을 빼앗은 악독한 여성들이다.[51] 아르테미시아는 자신의 아이를 죽인, 차마 입에 담을 수 없는 행동을 하여 악마 같은 어미의 전형이 된 메데이아를 그렸다(그림53). 초기 근대 화가들은 이 소재를 거

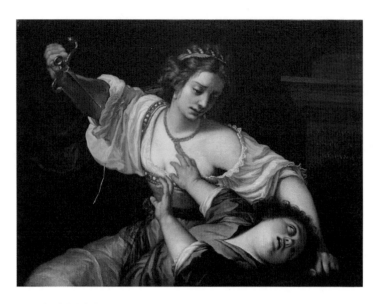

53 __ 아르테미시아 젠틸레스키(작, 또는 모사), 「메데이아」, 캔버스에 유채, 1627~30년경

의 그리지 않았고 대신 독약을 만드는 악의적인 메데이아를 강조했다.
그러나 크리스틴 드 피장이 설명한 대로 메데이아는 마법으로 바람을
움직이고 강물의 흐름을 멈추며 불을 피울 수 있었다.[52] 크리스틴은
메데이아와 키르케를 마술을 써서 남성을 파멸시킨 부정적 마녀의 전
형이 아닌 마법이라는 강력한 힘을 지닌 마법사로 정의한다(보카치오
는 메데이아를 "뻔뻔한 눈"을 가진 "가장 잔인한 고대 배신의 표본"이라고 말
했다[53]).

　메데이아는 이아손이 황금 양털 가죽을 구하는 일을 돕지만, 이아
손은 글라우케와 결혼하기 위해 메데이아를 버린다. 메데이아는 글
라우케를 죽여 복수하고 자신과 이아손 사이에서 태어난 자식들까지
살해한다. 부계사회에서 이아손의 자식들을 죽임으로써 대를 끊는 복
수를 행한 것이다.[54] 자식 살해라는 결말은 에우리피데스가 만든 장

치로, 그는 메데이아를 제우스의 이름으로 이아손에게 불충의 대가를 치르게 하는 대리자라는 면죄부를 주었다. 그럼에도 메데이아의 행위는 에우리피데스 극의 동시대 아테네인들에게나 후대 사람들에게 문제가 되었다.[55] 메데이아의 '좋은 아내' 이미지를 더 조명하기 위해 크리스틴 드 피장, 비토리아 콜론나 등 여러 작가들은 그의 자식 살해 부분을 삭제하는 방식을 선택했다.[56]

아르테미시아가 놀랍게도 이렇게 끔찍한 순간을 그림으로 그린 이유를 유럽 미술 큐레이터이자 16~17세기 이탈리아 미술 권위자인 주디스 만은 화가의 마케팅 전략으로 판단하는데, 이 같은 생각은 그의 어머니이자 유명 여성 화가의 대담하고 충격적인 행동에서 비롯했다고 말한다.[57] 제시 로커는 이 그림을 희극적으로 읽어냈다. 즉 "우아하게 칼을 휘두르는 젊은 여인과 비만한 돼지 같은 아이"를 병치시켜 비극적인 주제의 발칙한 변형을 빚어냈다는 것이다.[58] 로커는 아르테미시아의 「메데이아」에서 잔 프란체스코 로레단의 『기발한 농담』을 떠올린다. 재치있게 불경한 내용으로 바꾼 고대 역사 이야기 모음집인 이 책에는 모호하고 아이러니한 시각으로 다룬 젠더 태도에 대한 이야기도 많이 담겨 있다. 로레단은 등장인물의 입을 통해 말을 하는데 때로 동정심을 보이기도 하지만 조롱하는 경우가 더 많다. 루크레티아의 고뇌를 희극적으로 과장하여 미치기 직전의 상태로 만든 것은 여성의 존엄을 대가로 저지른 무례함이다. 그는 또 여성 혐오적 관점을 여성에게 전가한다. 헬레네는 이렇게 말한다. "내가 원하지 않았다면 파리스는 나를 납치하지 않았을 것이다…… 여자가 강간을 당하는 것은 오로지 자신의 변덕 때문이다."[59] 아르테미시아가 로레단과 인코니티 사람들의 감성을 온전히 공감했을 리는 없지만 그들의 풍자적인 성상파괴주의 성향에 어느 정도 영향을 받아 메데이아 같은 상당히

날 선 인물을 주제로 삼을 수 있었던 것인지도 모른다. 당시로는 드물었던 화가-어머니인 아르테미시아가 농담처럼 자신과 메데이아를 동일시했을 수도 있다. 이런 동일화는 아르테미시아가 이보다 앞서 그렸던 무기력한 남성을 향해 무기를 뽑는 여성 (우위) 작품들에서도 찾아볼 수 있다. 하지만 『기발한 농담』과 달리 아르테미시아의 자기 지시적 아이러니는 늘 여성 권한 강화를 내포한다. 여성을 폄하하는 경우는 절대 없다. 아르테미시아는 메데이아에게 기꺼이 비도덕적 결정권을 부여한 것인지도 모른다. 이 반영웅은 희미한 미소를 띤 채 단호하게 행동하고 있으며, 살해 행위가 말썽 많은 아이에 대한 상상의 벌이든, 혹은 극단적 형태의 부부간 복수이든, 중요한 점은 메데이아가 자신의 삶과 자기 자식의 삶을 통제한다는 사실이다. 어쩌면 편모의 모권에 관한 주장일까? 그리스 고전주의 시각에서 메데이아는 신성한 정의의 대리인으로 이아손의 자식을 살해하지만, 더 고대로 거슬러 올라간 신화에서는 자신의 삶과 죽음을 통제하는 여성의 수많은 아바타 중 하나이다.[60] 이렇게 생각하면 메데이아의 행동은 사회적 정당화가 필요하지 않다.

아르테미시아는 이러한 전통적 가치의 전복을 델릴라의 묘사에서도 보여준다(그림54). 어쩌면 가장 악명 높은 악녀인 델릴라는 돈을 받고 삼손을 배신한다.[61] 그리고 삼손도 성인이라고 할 수는 없었다. 그는 복수심에 불타올라 잔인하게 착취했고, 델릴라의 '배신'도 그가 술과 유혹에 약하다는 사실을 이용해 그의 힘의 원천인 머리카락을 자르고 자신의 동족인 필리스티아 사람들에게 그를 넘긴 것뿐이다. 아르테미시아는 이 주제를 대부분의 남성 화가들과는 다르게 다뤘다. 루벤스는 근육질 삼손이 가슴을 드러낸 델릴라 무릎 위에 술에 취해 엎드려 있는 모습을 그렸다. 델릴라의 사악하고 은밀한 눈길(과 머리카락

54 __ 아르테미시아 젠틸레스키, 「삼손과 델릴라」, 캔버스에 유채, 1635년경

을 자르는 사람의 교차된 두 팔)은 이 관능적인 장면이 실제로는 위험한 이중 배신임을 알린다(그림55).**62** 그런데 아르테미시아는 가위를 든 델릴라를 중앙에 배치하고(역시나 무기를 휘두르며 우위를 보여주는 아르테미시아의 여성 주인공이다) 삼손은 그의 무릎 위에서 평화롭게 잠이 든 모습으로 그렸다. 델릴라는 머리카락 한 줌을 하녀로 보이는 인물에게 건네고, 그는 위쪽을 가리키는데 이는 델릴라의 행동 덕분에 필리스티아 사람들이 삼손을 붙잡아 눈을 멀게 만들 것임을 알리는 동작이다.

루벤스의 가슴을 훤히 드러낸 델릴라와 비교하면 아르테미시아의 델릴라는 은근히 감각적인 정도이며, 머리도 젊은 여인답게 단정하게 틀어올린 상태다. 아르테미시아의 유디트들과 마찬가지로 그 역시 노

55 _ 페테르 파울 루벤스, 「삼손과 델릴라」, 목판에 유채, 1610년경

동계층 여성의 도움을 받고 있으며, 두 여성이 주고받는 눈길과 맞닿은 두 손에서 서로에 대한 의지를 읽을 수 있다. 이 두 여성의 협력에서 느껴지는 친밀함은 정치적 결정에서 파트너였던 아르테미시아의 피티궁에 걸려 있는 유디트와 아브라를 연상시키고, 델릴라의 당당한 옆모습은 희미하게나마 유디트의 옆모습을 떠올리게 한다. 삼손은 홀로페르네스만큼 약자를 괴롭히는 악한이었지만(적어도 필리스티아 사람들의 관점에서는 그러하다), 이 그림에서 편안하게 잠든 그는 악당이 아님을 시사한다. 삼손의 감정적 중립성은 델릴라를 신뢰한 돌이킬 수 없는 멍청함의 표현인지도 모른다. 아르칸젤라 타라보티는 이 이야기를 통해 남성들에게 심란한 메시지를 보냈다.

당신은 여자들이 당신을 사랑한다고 생각하지만 그들의 웃음과 눈
길은 비웃음을 담고 있고, 그들은 당신의 헛된 자만심을 놀라워한다.
삼손, 너무나도 멍청한 그 자가 증거이니, 자신의 소위 능력이라는 것
을 너무 쉽게 착각하는 것처럼…… 삼손이 델릴라의 사랑을 단정하
지 않았다면 그렇게 비참하게 망하지는 않았을 것이다.[63]

아르테미시아의 감수성 역시 유사한 방식으로 연마된 것이라면, 실
제로 그렇게 보이기도 하기에, 그가 그림에서 보여주는 부분은 악녀
때문에 남성이 처할 수 있는 위험이 아니라, 여성의 예리함, 투박한 남
성 레이더를 피해 협력하는 능력이다. 삼손은 어리석고, 델릴라는 영
리했다. 그리고 그는 삼손을 조종해 자멸하게 했다.

남성을 기만한 메데이아와 델릴라는 호메로스의 마법의 힘을 가진
마녀 키르케로 이어진다. 조반니 바티스타 과리니의 『목가극』에서 사
티로스를 속인 꾀 많은 님프 코리스카도 신뢰할 수 없는 여성들에 합
류한다. 루크레치아 마리넬라조차 "고약하고 사악한 여자"라고 묘사
했던, 그림에 등장하는 경우가 드물었던 코리스카 이야기를 아르테
미시아가 그린 것은 이 반영웅에게 이끌렸기 때문일지도 모른다(그림
56).[64] 아르테미시아는 과리니의 『목가극』 장면을 그대로 가져왔는데,
당시 이 『목가극』은 널리 읽히는 영향력 있는 희곡으로 1580년에 쓰
이고 1590년 베네치아에서 출간되었다. 그런데 아르테미시아는 베네
치아에 있는 동안 모세니고궁전 안뜰에 있던 메데이아, 키르케, 코리
스카와 몇몇 마녀들을 그린, 지금은 소실된 프레스코 연작들을 보았
을 수도 있다. 마르코 보스키니가 모두 "악의적인 여자들"이라 묘사했
던[65] 이 그림들에서 아르테미시아가 메데이아와 코리스카에 대한 흥

56 __ 아르테미시아 젠틸레스키, 「코리스카와 사티로스」, 캔버스에 유채, 1635~37년경

미를 느꼈을 수도 있다.

　코리스카와 사티로스를 통해 우리는 목가의 세계로 들어간다. 토르콰토 타소의 『아민타』(1580)와 과리니의 『목가극』 같은 극에는 복잡한 사랑 이야기와 세련되고(양치기와 님프) 거친(사티로스와 목신) 인물들이 등장한다. 『목가극』의 줄거리는 '충직한 양치기' 미르틸로와 그가 사랑하는 님프 아마릴리가 중심이다. 아마릴리는 (님프 도린다가 사랑하는) 실비오와 약혼하고 미르틸로는 '충직하지 못한 님프' 코리스카의 사랑을 받으며, 코리스카는 욕망에 가득찬 사티로스의 구애를 받는다. 아마릴리를 해치려던 코리스카의 계획이 틀어지면서 결국 미르틸로와 아마릴리, 실비오와 도린다는 행복하게 결혼에 이르고, 코리스카는 잘못을 뉘우치고 용서받는다. 전통적인 젠더 역할이 대체적으

로 지켜졌지만 코리스카만은 유달리 적극적이며 그의 계책이 줄거리를 끌고 간다. 아르테미시아가 묘사한 장면은 욕정에 불타는 사티로스가 두 번이나 코리스카를 붙잡아 능욕하려다 실패하자 결국 코리스카의 머리채를 휘어잡은 상황이다.[66] 몸싸움을 벌이다 코리스카는 위기를 벗어나고, 머리카락인 줄 알았던 가발을 손에 쥔 사티로스는 당황하고 좌절한 모습이다.

과리니는 이 극본에 대한 주석에서 악한 등장인물들 때문에 극 전체에 비극적 분위기가 나지 않도록 이 장면을 희극적으로 그렸다고 말했다. 위험 요소도 있었다. 과리니의 코리스카가 여성 주인공들보다 더 복잡다단한 인물이기 때문이다.[67] 그는 사티로스를 재치 있게 비꼬며 지저분한 수염, 이빨 빠져 침을 흘리는 입, 못생긴 낯짝의 '반인간 반염소에 그저 짐승 같은' 자에게 왜 자신이 이끌리겠느냐고 반문한다.[68] 코리스카는 이중적이고 기만적이며, 다른 문학작품 속 악당들처럼 세속적인 냉소를 품고 행동한다. 그는 애인이 많다고 자랑하는 여자 돈 후안이며, 누구도 그의 마음을 갖지 못할 것이다. 그는 사랑을 이야기하는 극에서 낭만적인 사랑에 대해 완전히 신랄한 태도를 보이며 정절은 어리석은 여자의 덕목이라고 말한다.[69] 과리니는 자신의 악당들에게 희극적 효과를 위해 남성적 에고를 주었으면서도 코리스카는 여성 혐오적으로 "음탕하고 뻔뻔스러우며 사악하고 잔인하다"라고 묘사했다. 현대 해설가들도 코리스카의 사악함과 욕망 사이의 상관관계를 인정한다.[70] 하지만 작가에게도 상기시킬 필요가 있어 보이는 한 가지가 있다. 코리스카와 사티로스의 관계는 코리스카가 아닌, 사티로스의 성적 욕망에 의한 것이고, 이는 위트의 대결이었으며, 이 대결에서 코리스카가 이겼을 뿐이다.

아르테미시아는 코리스카의 사악한 정체성은 드러내지 않고 그를

아름답고 대담하며 강인하게 그렸다. 코리스카가 염소같이 생겼다고 조롱한 사티로스를 수상쩍게도 온전한 인간 남성으로 표현했는데, 이렇게 원전에서 벗어난 모습은 은유적 의미가 있기 때문일 것이다. 여성의 관점에서 보면 코리스카가 사티로스를 좌절시킨 것은, 자신의 욕망을 오히려 여성이 원하는 것인 양, 여성은 모두 남성을 유혹하는 악마인 양 묘사하는 종류의 남성에 대한 승리이다. 과리니의 사티로스는 여성의 술책을, 여성의 화장과 머리 염색을 조롱하지만, "윤기 흐르는 황갈색과 황금빛이 시인들을 미치게 한다"며 코리스카의 머리카락에 이끌린 상투성 때문에 결국 실패하고 말았다.[71] 코리스카는 그런 그의 약점을 이용하여 진짜와 구별할 수 없을 가짜 머리카락으로 그를 속였다. 가발을 벗어버린 코리스카는 남성중심적 가치와 남성이 여성 삶에 요구하는 인위적 꾸밈으로부터 상징적으로 해방된다.

어쩌면 이 이야기 속 승리보다 더 달콤한 것은 반영웅의 행동하고 활동할 자유—바로 17세기 이탈리아 문학과 미술사에서 평균 여성에게 결여되었던 그것—이며, 이것이 바로 아르테미시아가 강조하는 부분이다. 사티로스로부터 재빨리 달아나는 코리스카의 모습은 부풀어오른 장미-제비꽃 색깔 케이프와 날리는 치맛단 등에서 하늘을 향하는 듯한 민첩함이 느껴지지만, 사티로스는 뒤편의 나무처럼 땅에 박힌 듯 보이고 그의 팔을 닮은 나무는 그가 땅에 묶인 짐승임을 알린다. 마치 코리스카의 승리를 기록하기라도 하는 것처럼, 어쩌면 자신과 코리스카를 동일시하듯 아르테미시아는 나무에 서명을 남긴다.

여성이 쓴 『목가극』에는 종종 님프의 재치에 당하는 사티로스가 등장한다. 여성 작가들에게 목가극이 매력적으로 느껴지는 이유 중하나는 님프에게 허락된 행동과 말의 자유이다. 『비범한 뮤즈』를 쓴 버지니아 콕스의 표현처럼 님프는 "동시대 상류층 여성을 위한 투명

한 인물"이었다.[72] 과리니의『목가극』을 하나의 출발점으로 삼았던 마달레나 캄피글리아의 목가극『꽃』(1588)은 여성 자율성의 가능성을 탐색한다. 여기에는 여성과 여성의 사랑 주제, 님프와 주인공의 결혼 결말에 대한 비정통적 거부 등이 포함된다.[73] 아르테미시아의 코리스카와 정신적으로 더 통하는 것은 이사벨라 안드레이니의 목가극『미르틸라』이다. 안드레이니는 타소의『아민타』에서 님프 실비아가 영웅의 도움으로 강간하려는 사티로스에게서 벗어나는 모델을 뒤집는다. 안드레이니의 님프 필리는 사티로스가 결박을 에로틱한 전희로 착각하게 만들어 그를 나무에 묶고 탈출한다. 필리는 속아 넘어간 사티로스를 "이제야 내가 당신을 놀렸다는 걸 깨달았어?"라며 조롱한다.[74] 이 극에서도 역시 나무가 등장하고, 양치기 이질리오가 나무 몸통에 필리에게 보내는 시 한 편을 새기는데, 아리오스토의『광란의 오를란도』에서도 비슷한 장면을 찾을 수 있다.[75]

아르테미시아가 「코리스카와 사티로스」의 나무에 서명(그가, 그에게, 나무에 새겼으니 재치 있는 아이디어다)을 한 것을 보면, 그는 나무에 새기기라는 문학적 주제와『미르틸라』의 님프와 사티로스 에피소드, 두 가지 다 잘 알고 있었던 듯하다. 아르테미시아는 텍스트들을 관통하는 모티프—그의 사티로스도 거의 나무에 묶인 듯한 모습이다—를 연결함으로써 코리스카와 필리의 이야기가 님프의 연대 행동으로 통합된 것처럼 느끼게 한다.[76] 아르테미시아는 과리니의 상대적으로 보수적인『목가극』에서 씩씩한 여성 반영웅을 끌어내어 안드레이니의『미르틸라』라는 페미니스트 캠프에 깃발을 꽂았다. 이사벨라 안드레이니는 1604년에 사망했지만 아르테미시아가 피렌체에 있던 시절 여전히 유명 배우이자 시인, 극작가로 존재감이 남아 있었고, 특히 1589년 메디치가 결혼식에서 공연된 그의 극 〈파치아 디사벨라〉에서

의 명연기는 오랫동안 기억되고 있었다.[77] 그리고 피렌체에서 아르테미시아는 안드레이니의 며느리인 배우 비르지니아 람포니 안드레이니와 협업했을 수도 있다(3장 참조). 「코리스카와 사티로스」에서 아르테미시아는, 아마도 다른 어떤 그림에서보다도, 당대 페미니즘 작가들과 하나가 된 목소리로 노래한다.

아르테미시아의 예술을 온전히 이해하려면 우리는 당시 격렬한 페미니즘 전장에서 나오던 섬세한 신호들을 그의 작품에서 읽어낼 수 있어야 한다. 작가들과 마찬가지로 아르테미시아 역시 여성에게 가해진 제약으로부터 가상의 탈출을 추구했으며, 유사한 미적 전략들을 사용해 문화적 제약에 도전했다. 그중 한 전략은 여성적인 스테레오타입을 과장하고 조롱하여 그것을 전복시키는 것이었다. 아르테미시아의 과도하게 경건한 피티궁의 「막달라 마리아」가 한 예이며(3장 참조), 안드레이니의 『미르틸라』에 나오는 아르텔리아라는 인물과 비교할 수 있다. 아르텔리아는 지나친 자기애로 인해 자기 자신과 사랑에 빠지는데, 자기애에 관한 이 목가극은 당시 사랑받던 페트라르카 스타일의 전형적 서정시를 조롱하고 있다.[78] 또다른 전략은 가공의 경쟁에서 억압자를 물리치는 것이다. 아르테미시아가 유디트와 야엘에게 살해로 복수극을 벌이게 했을 때, 아르테미시아와 안드레이니가 성적 가해자로부터 벗어나기 위해 기지를 발휘하는 님프를 빚어냈을 때가 그러하다. 또다른 방식은, 성적 선택권을 포함해 여성의 독립적인 자율권을 주장하기 위해 사회적 규칙을 깨는 비도덕적 주인공을 전면에 배치하는 것이다. 이 점에서 아르테미시아의 인물들, 줄레이카, 코리스카, 메데이아, 델릴라는 마달레나 캄피글리아의 양성적이고 완전히 독립적인 님프 플로리, 혹은 모데라타 폰테의 『플로리도로』에 등장하는 탁

월한 반문화적 인물 키르케타와 닮았다. 키르케타는 전형성을 벗어나는 인물로 그는 섹슈얼리티와 거리를 두고 어머니 키르케의 마법을 이용해 남자를 나무로 바꿔버린다.[79] 자신도 '돈네 인파메', 즉 '오명을 입은 여성'이라 주장하며 아르테미시아는 위험한 게임을 벌이고 있었다. 왜냐하면 이 전설 속 인물들은 여성 혐오적 독에 젖어 있었기에, 문제가 없는 '돈네 포르티', 즉 '강인한 여성'보다 사회적 화력이 더 컸기 때문이다. 타라보티와 대적하는 남성 페란테 팔라비치노는 키르케, 메데이아, 메두사를 신화적 인물로 묘사하면서도 "여성에 부합하는 특성을 사실적으로 반영하고 있다"라고 말한다.[80] 악명 높은 여성의 이미지는 잠재적으로 당대 여성들도 공범이라는, 그들 모두 이브의 후손이라는 암시를 담고 있었다. 하지만 '돈네 인파메'라는 이미지는 당대에 드물기에 아르테미시아의 그림들이 유독 눈에 띄는 것이다. 누가 이렇게 순리를 거스르는 그림을 후원하거나 구매했는가? 이들 그림의 후원자나 초기 소장자에 대한 기록은 남아 있지 않다. 아르테미시아의 남성 후원자들이 이들 악명 높은 여성을 사랑했을 가능성은 없으니 우리는 남성 작가들이 좋아했을 종류가 아닌, '아르테미시아들'에 대한 그림자 여성 마켓 혹은 관객이 있었다고 가정해야 할 것이다.

그런 고객층에 대한 증거는 아직 발견하지 못했지만 여성 작가의 작품을 읽는 여성들이 이들 반항적 회화의 진가를 알아보지 않았을까 생각한다. 여성 작가들의 여성 독자들은 많았다. 여성이 쓴 최초의, 그러니까 라우라 테라치나의 기사도 로맨스는 『광란의 오를란도』의 남성 편향에 도전한 것으로 1551년 첫 출간 이후 13번이나 중쇄되었다.

모데라타 폰테의 『플로리도로』는 마리넬라와 타라보티가 인용하며 알려졌는데 초기 근대 베네치아에서 거의 컬트에 준하는 위치에 올랐다. 안드레이니의 『미르틸라』는 1605년까지 9판이 출간되었다. 여

성 독자들이 이들 작품의 인기를 더욱 끌어올렸다고 결론지어도 무리가 없다.[81] 아르테미시아의 급진적인 그림들이 유사한 관객을 발견했을 거라 추측하지만, 그림과 책 사이에는 차이가 있다. 당연히 인쇄된 책은 사적으로 소유한 그림들보다 광범하게 공유되며, 책은 선명한 논지를 주장하지만 그림은 그렇지 못하다. 그럼에도 여성 우위 이미지는 말 그대로 소위 자연적 질서를 전도시키면서 명백하고 강력한 페미니스트 은유가 된다. 만일 얼마 되지 않는 소수의 여성 작가와 지식인들만이 아르테미시아의 그림들을 보았다고 해도 그들의 저술에 언급되었을 것이다. 그러나 나는 아직 그런 글을 전혀 찾지 못했고, 여성이 직접적으로 의뢰나 소유를 한 예도 지극히 드물다.[82] 하지만 초기 근대 이탈리아에서 여성 예술 후원에 대한 학술적 증거가 늘어나고 있고, 언젠가는 아르테미시아의 가장 도전적 작품들에 대한 여성의 반응에 관한 답을 얻을 수 있을 것이다.

분열된 자아
알레고리와 실제

우리는 심리학자 R. D. 랭의 '분열된 자아'라는 개념을 빌려오고자 한다. 진짜 정체성에 대한 인식과 세상에 내놓는 거짓 자아 사이의 갈등을 말한다. 랭은 이 문장을 통해 조현병을 사회적 기대가 부자연스럽게 느껴지고 자신의 내적 성품, 욕망과 갈등을 일으킬 때 나타나는 상태라고 말한다.[1] 가부장적 사회 억압이 절정에 달했던 초기 근대 유럽에서 여성들이 직면했던 상황과 놀라울 정도로 유사하다. 사회적 자아와 자연적 자아 사이의 긴장을 경험한 여성들은 개인의 세상 적응실패에 조현병이라는 의학적 정의를 내리는 것에 대해 질문을 던진다. "만일 여성에게 부과된 사회적 기대가 사실상 부자연스럽고 비인간적이라면?"

이것이 초기 근대 페미니즘 작가들이 사회에 던진 질문이었다. 사회적 여성 역할과 자아실현 사이의 충돌을 인식하면서 여성은 이 갈등 경험을 정치적 도전으로 만들었다. 수없이 많은 여성이 억압적 조건과

그에 따른 심리적 손상을 말없이, 혹은 생각 없이 견뎠다. 이번 장은 그 부당한 사회에서 떠오른 훨씬 더 적은 수의 여성들에 관한 것이다. 그들은 그러한 사회 제약을 받으면서도 여성 모두를 대변해 그 비정상성을 지적했다. '나는 이래야 한다'와 '나는 이러고 싶다' 사이에 끼인 분열된 자의식에서 완전히 탈출할 수 있는 여성은 없으므로 여성은 상충하는 요구에 대응하며 자신의 정체성을 형성해야만 하고, 이를 위해 여성은 극복 전략을 고안했다.

여성의 '이중성'은 여성 혐오 저자들에 의해 많은 비난을 받았지만 어쩌면 가부장적 사회의 여성에게 필연적인 극복 도구일 수도 있다. 여성 이중성(말 그대로 양면성)은 자연에 반하는 사회 계약에 순응하거나 순응을 가장하는 한편으로, 동시에 그것을 약화하거나 대항하기 위한 노력도 기울인다. 페넬로페는 구애자들을 달래기 위해 태피스트리를 짜고는 밤이 오면 그들의 노력을 좌절시키기 위해 짠 것을 다시 풀었다. 여성들이 미소를 지으며 동의해도, 보기에는 기분 좋은 순응 뒤로 노여움과 원한을 감추고 있으며, 그들의 분노는 배신과 기만이라는 우회 경로로 표출될 수 있다. 델릴라가 자신을 진심으로 사랑한다는 잘못된 믿음을 가졌던 삼손에 대한 아르칸젤라 타라보티의 지적에서 보았듯이(5장 참조), 이중성은 도덕적으로는 통탄스럽지만 실질적인 영역에서는 자율성을 위한 실용적인 길이며, 불합리한 사회에서라면 비윤리적인 것이 아닐 수도 있다.

자신과 사회의 경쟁적 요구 충족을 위한 또다른 여성 전략은 '예외적인 여성'으로서의 명예 남성성을 표방하는 것이다. 원형적인 가부장적 여성은 투구를 쓰고 무장을 한 팔라스 아테나이며, 그는 (남성주의자 신화를 그대로 따르자면) 문자 그대로 아버지 제우스의 머리에서 태어났다. 명예 남성성은 가부장적 의무를 실행해야 하는 예외적인 여

성—예컨대 엘리자베스 1세라든가—에게 주어진 것이지만 이러한 의사疑似 남성성은 진짜보다는 열등한 것으로 받아들여졌다. 게다가 명예 남성성과 그에 속한 특질들, 즉 힘, 자립, 합리성 등을 받아들인다는 것은 여성화된 특질인 동정심, 이타심, 감수성 등과 거리를 둔다는 뜻이었다. 자율성과 여성성 두 가지를 모두 가진 일관되고 전체적인 여성 모델은 소수이다.[2] 아르테미시아의 에스더(그림48)가 여성적 동정심과 남성적 용기가 결합된 한 예이지만 여기서 그 두 특질은 서로 대립하여 그의 졸도가 그의 도전을 중화시킨다. 더 정확하게 말하자면 에스더는 여성적 딜레마를 체화했다. 몸을 비틀며 스스로 무력화되는 모습에서 우리는 묻게 된다. 여성은 공감은 하지만 효과도 없는 여성성과, 힘은 있지만 냉혹한 의사 남성성 사이에서 선택해야만 하는가? 초기 근대 저자들은 여성의 높은 감수성과 공감력이 더 고귀한 것이라고 주장했다. 모데라타 폰테의 『여성의 진가』 첫날 대화에서 여성들은 아리스토텔레스의 기질 이론(남성은 뜨겁고 건조하며 여성은 차갑고 습하다)을 상세히 설명하고는, 이 일반적 여성 혐오 방식을 뒤집어 여성에 도덕적 우위를 부여했다. 즉 남성은 그 뜨겁고 성마른 기질 때문에 감각에 사로잡혀 오히려 이성적이지 못하다는 것이다. 이 여성들은 젠더 스테레오타입을 변화시키는 논지를 펼치지만, 더 큰 가치를 지닌 젠더가 사회적으로 열등한 위치에 있다는 모순은 그대로 남는다. 여성의 배제된 사회적 영향력에 대한 해결책도, 감옥이라 부른 결혼과 자신들의 욕망과 필요의 불일치에 대한 대안도 없다. 젊은 아내 코르넬리아에 따르면, "결혼한—혹은 더 정확하게 말해 순교당한—여성의 불행의 원천은 끝도 없으며" 이는 "아내를 너무나 속박한 나머지 공기가 가까이 오는 것조차 반대하다시피 하는" 남편 때문이다. 여성은 "사방 벽 안에 갇힌 채 애정 깊은 남편이 아닌 지겨운 감시인에

시달리는 동물 같다."[3]

이 대화 속에서는 자발적으로 결혼하지 않은 코린나가 가장 명징한 정신에 가깝다. 그는 '여성성'의 한계를 초월하고 그 임시방편과 합리화에 방해받지 않는 전체적 인간이지만 그의 위치는 다른 여성들에게 도전을 받으며, 그 여성들에게도 공감하는 목소리가 있다. 폰테의 『여성의 진가』만큼 여성의 욕망, 여성이 가부장사회에서 직면하는 실질적인 문제, 공통 딜레마에 대한 다양한 여성 관점 등에 대해 섬세하게 다룬 텍스트는 드물다. 그럼에도 폰테, 마리넬라, 타라보티 등이 쓴 학문적 저술들은 해결책을 제시하지도 않으며, 할 수도 없었다. 혹여 어떤 가능성이 있는 것들을 모험적으로 탐구한 것은 여전히 픽션, 바로 문학과 미술이라는 픽션이었다.

분열된 자아라는 난관은 폰테의 기사도 로맨스 『플로리도로』에서 극화되어, 서로 다른 환경에서 자란 일란성 쌍둥이 두 인물이 여성 딜레마의 양쪽 날을 체화한다. 비온다우라는 전통적인 방식으로 성장하여 아름답고, '부드럽고, 섬세하며', 반면 리사만테는 어릴 때 마법사에게 유괴되어 그에게서 무술을 배우고 남성적 '기술과 가치'를 습득한다.[4] 폰테는 이렇게 두 종류의 여성 정체성을 병치시켜, 리사만테는 영웅적 모험을 하고 비온다우라는 구시대 문화 가치의 대표자 역할을 하면서 초상화 형식으로 처음 우리에게 소개된다.[5] 리사만테가 사나운 거인과 싸우고 그를 죽였을 때 사람들은 그가 여성 정체성을 가리는 투구를 벗기 전까지는 남성 기사이리라고 여겼다. 폰테는 심지어 리사만테에게도 여성적 아름다움을 허락하는데, 마리넬라, 타라보티 등 다른 여성 작가들에게 폰테의 리사만테는 여성의 잠재성, 용감하고 적극적이며 다양한 재능을 갖춘 여성의 모델이 된다. 젠더 중립적인 양육 덕분이다(현실세계에서는 극히 드문 일이었기에 필연적으로 마법

사의 교육이라는 설정이 들어간다).

비온다우라와 리사만테는 비대칭이지만 쌍둥이라는 사실로 결속한다. 상속권이 없는 리사만테가 비온다우라를 상속인으로 정한 아버지의 결정에 도전하고, 두 자매가 각각 아버지 유산의 제 몫을 받는다. 작가인 폰테는 공공연히 리사만테의 정당성을 옹호하지만, 쌍둥이가 각기 받아 마땅한 부계 재산을 위해 투쟁하는 이야기가 계속 이어진다. 리사만테는 마침내 비온다우라의 대리인을 이기지만, 비온다우라의 '부드럽고 인간적인' 여성적 마음에 감동하여 패배시킨 상대를 측은히 여기고, 암시적으로, 유산을 비온다우라와 나눈다. 쌍둥이는 그들의 차이점과 유사점에 의해 끝까지 연결되는데, 말하자면 붙어 다닌다.

폰테가 리사만테의 주장을 옹호한 것은 부분적으로는 가부장적 장자 상속의 부당함에 대한 페미니즘 저항이었다. 장자 상속은 조건에 부합하는 아들만이 직접적으로 상속받을 권리를 갖는다(딸은 지참금을 받을 뿐이며 이에 대해서도 법적 주장을 할 수 없다). 두 자매가 유산을 나누는 작가의 해결방안은 정치적 권력 공유라는 페미니즘 모델을 제시한 것이다.[6] 쌍둥이가 팀이 된 것은 또다른 은유적 차원이다. 여성이 젠더 전체성을 열망해도 케케묵은 고정관념이 정신의 집 속에 살면서 문화적으로 공인된 주장이 그 정신세계를 장악한다. 돌이켜보면 우리는 리사만테가 계속 당당한 악당으로 그의 정당한 몫을 요구하길 응원하지만, 그랬다면 그는 몇 세기에 걸쳐 '정신이 온전한' 여성의 집 다락방에 사는 미친 여자로 남았을 것이다.[7]

여성 자아의 또다른 분열은 알레고리 인물과 실제 여성으로 나뉘는 것이다. 여성 알레고리는 여성에 경의를 표하기 위한 것처럼 보이지만 상징적으로는 여성을 무력화한다. 여성은 정의를 체화할 수 있으나

재판관이 될 수는 없었다. 자유를 표현할 수는 있으나 자신의 자유를 기대할 수는 없었다.[8] 숭고한 여성적 추상화와 여성 능력에 대한 문화적 의심 사이에 존재하는 간극이 바로 그러한 알레고리 작업을 가능하게 했고, 그 알레고리가 부자연스럽다는 사실을, 지상의 거친 현실 위로 높이 띄운 개념이라는 점을 알린다. (이 간극의 필요성은 남성 영웅의 명예를 알레고리로 만들어 높이려다 실패한 노력에서 볼 수 있다. 카노바의 조지 워싱턴 누드 동상이 그 참담한 예다.) 알레고리 이미지는 거의 늘 여성인데, 일관되게 고전주의 형식으로 표현되며 시대를 초월하는 이상적 차원으로 고양되어 있다. 현실의 여성은 얼굴도 고전주의 이상과는 거리가 멀며 알레고리의 완벽성에는 미치지 못한다. 절대적, 혹은 비현실적 문화 기대치—정숙, 겸손, 정절—를 구현하는 알레고리 정체성은 유형화의 덫일 수 있다.

그런데 알레고리를 전략적으로 활용한다면 여성에게 힘을 부여할 수도 있다. 이상과 현실을 결합하여 그 이중적 특질을 이중의 힘으로 빚어낸다면 알레고리를 통해 힘을 얻고 생활과 상승 둘 다 가져올 수 있을 것이다. 『여성들의 도시』에서 크리스틴 드 피장은 여성 알레고리와 여성 작가를 결합하여 새로운 지평을 열었다. 도입부의 그 유명한 구절에서 작가는 절망과 낮은 자존감에 빠진 상태에서 이성, 정의, 불굴의 의지를 체현한 세 알레고리 인물의 방문을 받는다. 레이디 이성은 지혜(소피아, 사피엔티아)와 연결되는데, 여성이 지혜를 상징화하는 것은 가능하지만 정작 여성에게는 지혜가 없다는 믿음이 널리 퍼져 있었다. 하지만 크리스틴의 이야기에서 레이디 이성은 작가에게 현명하고 이성적으로 조언하며 이성이라는 자신의 정체성을 편안하게 수행한다. 여성이 약하다는 남성의 거짓을 믿지 말라고 충고하며 거울을 들고 "자기 인식에 이르지 못하면 아무도 이 거울을 들여다볼 수

없다"라고 설명한다. 이로써 상징적 거울을 여성의 허영이라는 이미지에서 분리시키고 자신의 진정한 성품—네 자신을 알라—을 인식하는 은유로 승화한다. 철학자들도 자기 인식이 지혜의 가장 깊은 원천이라 말한 바 있다. 레이디 이성의 조언에 힘을 얻은 크리스틴은 여성의 도시를 건설하고, 침착하게 모든 여성과의 연대감을 강화한다.

여성 작가들이 여성과 이성, 합리성을 결합시키려 많은 수고를 한 데는 여성은 이성이 부족하다는 비난을 너무 자주 받았기 때문이다. 모데라타 폰테의 학자 코린나는 타고난 이성적 능력을 통해 젠더 구속에서 탈출하라고 말한다.9 루크레치아 마리넬라는 저술의 한 장 전부를 '추론과 예'를 통한 여성 우월성 증명에 바쳤다. 마리넬라는 날카로운 통찰력으로 "우리의 좋은 친구" 아리스토텔레스의 권위와, 여성은 남성에 복종해야 한다는 그의 "어리석고" "잔인한" 의견을 무력화하고, "우리는 그를 봐주어야 한다. 그도 남자이니 남성의 위대함과 우월성을 바라는 것은 아주 당연한 일이기 때문이다"라며 그를 별것 아닌 위치로 내려앉힌다.10

그리고 마리넬라는 예술과 과학에 뛰어난 여성들의 이야기를 서술한다. 페리클레스에게 철학을 가르쳤던 고대 그리스의 아스파시아, 자연에 관해 네 권의 책을 저술한 힐데가르트 폰 빙엔에서 이소타 노가롤라, 라우라 체레타, 비토리아 콜론나 등 근대 학자/저술가에 이르기까지 많은 여성이 등장한다. 아테나(미네르바) 신은 "오로지 그가 창조한 훌륭한 예술"과 그의 학문으로서만 신격화된 것으로 재조명한다. 학문을 통해 지혜와 과학의 신이라는 "이름을 얻었다"고 보는 것이다. 마리넬라는 아테나에게 역사적 정체성과 자율성을 부여하며 이는 신화적 정체성보다 선행한다. 마리넬라는 같은 역사적 현실을 뮤즈들에게도 부여해 클리오가 풍자를, 에라토가 기하학을 창조했다고 주장한

다. 이런 영리한 조정을 통해 마리넬라는 알레고리 여성들을 실제 여성들 아래로 귀속시켜 지적 성취가 상징적 영광보다 더 빛나도록 했다. 크리스틴 드 피장도 이와 유사하게 미네르바가 숫자와 악기를 발명한 매우 지적인 그리스 여성이며, 후에 지혜를 상징하게 된다고 묘사했다. 또한 케레스도 쟁기를 발명하고 경작을 발견한 여왕으로, 아라크네는 길쌈질을 발명한 아시아 여성으로 설명했다.11

네덜란드 페미니스트 아나 판 스휘르만은 여성의 알레고리 힘과 실제 세계에서 그 힘의 결여라는 간극의 아이러니에 주목했다. 위트레흐트의 한 대학 설립식에서 그에게 시 낭독을 부탁했을 때 그는 여성 입학 허가를 요구하며 객석을 향해 결국 미네르바도 여성이었음을 지적했다.12 판 스휘르만의 비판은 당시 허용되던 모순에 도전한 것인데, 여성을 지적으로 부족한 인간으로 보던 여성 혐오 관점은 그곳에 그가 존재함으로써 부정되었다. 다른 페미니즘 작가들도 역사적 사례를 들어 여성에 대한 이러한 관점을 논박했다. 아르칸젤라 타라보티는 학문적 성과가 있는 저명한 여성들을 소개했다. 플라톤의 『심포지움』에 등장하는 현명한 여성 철학자 디오티마, 레스보스의 사포로부터 근대 작가들인 마달레나 살비아티, 이사벨라 안드레이니, 라우라 테라치나, 베로니카 감바라, 비토리아 콜론나, 그리고 그와 동시대인인 루크레치아 마리넬라에 이르는 긴 명단이었다.13 라우라 체레타는 이소타 노가롤라, 카산드라 페델레를, 마리 드 구르네는 아나 판 스휘르만 등을 꼽았다.14

이들 작가들은 좋은 교육을 받아 지성을 갖춘, 상대적으로 보기 드문 유럽 여성이었다. 당시 대부분의 여성은 슬프게도 남성에 비해 교육받을 기회가 적었다. 그리고 타라보티가 지적했듯이 이러한 제약은 남성이 만든 것이었다.

여성이 지적으로 낮다고 비웃지 말라, 사악한 혀를 놀리는 악의적인 남성들아! 여성은 집 안에 갇힌 채, 책도, 어떤 종류든 무언가를 배울 스승도, 혹은 글을 익힐 기회도 얻지 못했으니 어쩔 수 없이 연설에 서툴고 조언에 미숙하다. 질투 때문에 여성들에게서 배움의 수단을 빼앗은 그대들 탓이다…… 뻔뻔도 하다. 그래놓고 여성의 어리석음을 비난하며 마치 그들이 분별없고 무감각하다는 듯이 그대들의 권력을 이용해 여성을 가르치고 교육하겠다니.[15]

타라보티는 남성은 가정교사를 두기도 하고 자유롭게 파두아, 볼로냐, 로마, 파리의 유명 대학에서 공부하지만, "우리는 베네치아의 공립학교 강의를 들을 허락조차 받은 적이 없다"라고 통탄한다.[16] 베네치아 공립학교들은 남성 시민에게 공직 준비 과정으로 인문 교육을 제공했다. 여성은 물론 그 공직에도 나갈 수 없었다. 타라보티는 "여성이 문법, 수사학, 논리학, 철학, 신학, 기타 다른 과학을 공부할 허가를 받지 못한 것은 학교에 다니면 정절을 잃기 쉽다는 이유 때문이다"라고 지적했다.[17] 분명 너무나 낡아빠진 핑계에 눈살이 찌푸려질 것이다.

남성이 여성 교육에 적대적인 이유에 대해 진실에 더 접근한 것은 여성에 대한 남성의 지배력을 상실할까 두려워서라는 마리넬라의 주장이다.[18] 여성은 교양 학문과 과학을 공부할 기회를 얻지 못했다는 주장을 반박하며 마리넬라는 철학, 천문학, 시, 언어 등의 분야에서 탁월함으로 이름을 떨쳤던 많은 고대 여성 이름을 나열하며, 이들 여성에 대한 플리니우스와 플루타르크 등 근대 역사가들이 신뢰했던 이들의 서술을 조심스럽게 인용한다.[19] 잉글랜드에서는 메리 태틀웰이 남성이 여성을 복종시키기 위해 교육을 제한한다는 유사한 주장을 폈다. "(우리는) 관대하고 자유로운 교육을 받지 못했고" "모국어 범위

를" 제외하면 읽는 법도 배우지 못했다. 그런데 남성들은 우리가 천성적으로 박약하다면서도 "양육 방식을 통해 더욱 박약하게 만들려 한다."[20]

여성 교육은 르네상스 유럽 전역에서 제한적이었다. 가난한 여성(과 남성)은 공적인 교육을 전혀 받지 못했다. 중산층과 상류층 여성은 결혼에 필수적인 가사 기술, 주로 직조와 바느질을, 그리고 가부장적 덕목인 정숙, 순종, 침묵을 배웠다. 엘리트 가문 여성들은 우선 읽고, (아마도) 쓰기를 배웠지만 성서와, 경건하거나 도덕적 교훈이 담긴 텍스트만 허락되었다. 교육받은 남성들이 여성이 무엇을 읽고 배워야 할지를 결정했다. 후안 루이스 비베스에 따르면 여성도 라틴어를 배울 수는 있지만 불필요한 수사학은 배울 수 없었다.[21] 로도비코 돌체는 여성은 공적 역할이 없으므로 라틴어 시를 읽어서는 안 된다고 말했다.[22] 이렇게 되풀이되는 가부장적 충고에도 불구하고 17세기에 이르자 유럽의 여성 문해율은 눈에 띄게 상승했으며 여성들도 점차 자국어 서적들을 접하게 되는데 그중에는 '여성 논쟁'에 참여한 텍스트들도 포함되었다.[23]

여성 인본주의자와 페미니스트 작가 대부분은 교육받은 집안 출신이어서 그들의 지적 계발은 지지받았거나 용인되었다. 노가롤라와 페델레는 개인 가정교사에게서 라틴어 교육을 받고 학식 있는 여성으로 존경도 받았지만, 작품 출간이나 대중 연설에는 저항을 받아야 했다. 체레타는 단편적인 교육을 받았다. 어린 시절 수녀원에서 기초적인 라틴어를 배웠고 그후 집에서 독학을 했다. 폰테는 나이가 위인 남자 형제에게 라틴어를 배우며 그가 학교에서 돌아오면 그날 과제를 보여주곤 했다. 마리넬라는 아버지가 의학과 자연철학에 관한 책들을 쓴 저명한 의사였기 때문에 책으로 가득한 서재에 접근이 가능했다. 타라

보티의 페미니즘은 정반대의 경험에서 촉발되었다. 열한 살의 나이에 아버지가 수녀원 학교에 보냈지만, 그곳에서 자신과 다른 소녀들이 겪은 빈약한 교육과 사회적 부당함에 분노했던 것이다.

이들 작가가 고전주의 문헌과 근대 문학에 친숙했다는 사실은 그들이 저술에서 플라톤과 리비우스, 카토, 아리오스토, 타소 등을 인용한 것을 보면 명백하다. 이들이 자신의 지적 능력을 알리기 위해 문학가들의 이름을 과시하듯 쓴 듯 보인다면, 그 이름들을 알 기회조차 그들이 얼마나 어렵게 얻었을지 기억하자. 이와 유사하게 지적 문화적 식견을 드러내고 싶은 충동이 라비니아 폰타나의 「스튜디오 자화상」(그림57)에서도 보인다. 유달리 좋은 교육을 받은 이 화가는 학자처럼 펜과 종이가 놓인 책상 앞에서 그의 학식과 미술세계 지식의 상징물인 작은 조각상과 고대 유물 파편들에 둘러싸여 있다.[24] 이러한 지식의 전시는, 여성은 지적으로 열등하다는 지속적인 믿음에 맞선 조용하지만 확고한 도전이다.

인본주의적 교육 덕분에 여성은 문화 담론에 접근할 수 있었고, 페미니스트 작가들은 자신의 교육을 더 많은 교육 요구에 사용했다. 크리스틴 드 피장은, 폰테와 마리넬라가 그랬던 것처럼(5장 참조) 딸에게 자연과학과 예술을 가르치면 딸도 아들만큼, 어쩌면 아들보다 더 "완전하게 요점들을 이해할 것"인데 여자의 "정신이 더 자유롭고 날카롭기" 때문이라고 말했다.[25] 마리 드 구르네는 여성의 젠더 평등 구현에 결정적이고 필수적인 것이 교육이라 보았고, 아나 판 스휘르만은 여성에게 배움이란 그 자체가 목적이며 도덕적 혹은 가정적 목적과 반드시 연계되어야 하는 것은 아니라는 새로운 주장을 펼쳤다. 잉글랜드 왕실 가정교사 바스수아 매킨은 교양 학문을 통해 여성이 가부장사회의 구속으로부터 지적으로 해방될 수 있다고 강력하게 주장했다.[26]

57 ＿ 라비니아 폰타나, 「스튜디오 자화상」, 구리에 유채, 1579년

 소녀 시절 교육을 받을 기회가 없었던 화가들은 다른 방식으로 문화 담론에 접근했다. 아르테미시아 젠틸레스키가 강간 재판 증언에서 조금 읽을 수는 있지만 쓸 줄은 모른다고 말했던 것을 보면 기초 교육 정도만 받았던 것 같다. 그런데 아르테미시아는 적어도 1620년까지는 글쓰기를 익힌 것으로 보인다. 그해 연인인 프란체스코 마리아 마린기에게 쓴 자필 편지에서 그는 오비디우스, 페트라르카, 아리오스토의 글쓰기를 에둘러 암시하며 자연스럽게 그들을 상기시켰는데, 자신의 체중 증가를 오비디우스의 『변형』 방식으로 언급한 것이 그 예이다.[27]

제스 로커가 지적했듯이, 이들 작가에 대한 아르테미시아의 지식이 꼭 책에서 얻은 것만은 아닐 수 있다. 당시 문화적 문구들이 사회 여러 계층 전반에 걸쳐 노래, 연극 공연, 시 낭송을 통해 전파되었기 때문이다.[28] 우리가 앞서 보았듯이 그러한 공연들은 피렌체, 베네치아에서 아르테미시아의 문화 경험의 핵심이었다. 이와 유사하게, 미술이론 개념들과 친숙해진 것도 문화계 사람들과 나눈 스튜디오 대화에서 기인했을 가능성이 크다.

아르테미시아가 문화계에서 시와 문학을 습득했다면, 모데라타 폰테는 시각예술과 가까워졌다. 폰테의 정원에 등장한 여성들은 가장 훌륭하고 유명한 베네치아 화가로 파올로 베로네세, 야코포 틴토레토, 틴토레토의 딸 마리에타 로부스티 등을 꼽으며 대단한 재능을 갖춘 사람들이라고 묘사했다.[29] 그들은 오랜 기간 문학의 주제였던 두 가지 화두, 즉 회화와 시는 자매 예술이라는 개념, 그리고 회화와 조각의 상대적 장점의 파라고네(비교)*를 언급했다. 이 파라고네에서 이들 여성은 당연히 피렌체파가 아닌 베네치아파에 속했고, 회화의 우위로 기울어진다.[30] 코린나가 조각이 아닌 회화가 교양 학문이라고 한 것은, 레오나르도 다빈치가 (조각이 아닌) 회화는 교양 학문이며 손기술이 아니라고 한 것을 떠올리게 한다. 회화는 훨씬 더 큰 정신적 노력이 필요하고 화가의 옷도 덜 더럽혀진다.[31] 교양 학문, 혹은 말 그대로, 자유 예술liberal arts은, 고대에는 자유로운(라틴어로는 liberalis) 사람이 향유할 수 있는 예술과 기술로 정의되었으며, 중세에는 삼학과(문법, 논리, 수사학)와 사학과(산수, 기하, 음악, 천문학)로 추앙되었다. 르네상스 초기, 예

* paragone, 중세 말에서 근세에 걸쳐 여러 학문 간의 비교 또는 재분류에 관한 일종의 학문론을 말한다.

술가들은 시각예술을 교양 학문에 포함할 것을 주장하며 그에 따른 사회적 신분 상승도 추구했지만 17세기 내내 힘든 싸움이었다.[32] 자유로운 남성들처럼 폰테의 여성들도 계급과 교육의 힘을 입어 그런 문제들을 지적으로 토론했다.

예술의 은유적 잠재성에 민감했던 모데라타 폰테는 르네상스 예술의 핵심적 이미지를 시적 묘사를 통해 그의 페미니즘 의제와 연결했다. 폰테의 상상 속 정원 중앙에는 분수가 있고, 분수의 사면을 둘러싼 아름다운 여성 조각상들의 젖가슴에서는 "맑고 신선하며 달콤한 물이 흘러내린다."[33] 실제 르네상스 정원에 존재하는 가슴에서 물을 뿜어내는 여성 조각상들을 떠올리게 하는 묘사다(그림58). 남성 작가와 예술가들에 의하면 그런 조각상은 자연의 (한낱) 생식능력을 표현한 것이며 이는 남성의 창의적 힘보다는 하위에 있다.[34] 맨살의 젖가슴을 드러낸 여성은 일반적으로 지적 혹은 창의적 다산성을 상징하며 이는 체사레 리파의 시의 알레고리에서도 확인된다. 그런데 리파의 알레고리는 남성의 상상적 다산성을 상징화한 것으로 젠더 분리에서 비롯한 관점이다. 폰테는 이러한 관습을 떨치고 은유적 조각상을 자신의 창작물 정원에 세움으로써 여성이 읽을 이야기에서 여성의 찬사를 받도록 했는데, 이 여성들은 그 생산적 여성 분수 조각상이 작가의 창작 다산성을 표현한 것임을 이해할 것이다. 그는 이 은유를 사용해 필명으로 '모데라타 폰테(적당한 크기의 분수라는 뜻)'를 선택한 사람이 아닌가.[35] 여성의 포괄적 다산성에 대한 폰테의 비전을 생각할 때 그가 서른일곱 살의 나이로 출산중 사망하며 작가로서의 삶도 마감한 것은 비극적인 일이다.

남성주의 관점에서 여성의 출산 능력은 열등함의 표지였다. 여성을 이 신체적 본성과 몸과 연결하면서, 남성은 정신적·지적 영역에 속하

58 __ 힐리스 판 덴 플리터, 「에베소의 디아나」, 타원형 분수, 석조·석회화·물·식물, 1568~69년, 빌라 데스 테, 티볼리

므로 우월하다는 주장을 펼쳤다.[36] 여성 화가에 대한 찬사에도 이러한 암묵적 차별이 가득할 수 있다. 베네치아 작가 안토니노 콜루라피가 아르테미시아 젠틸레스키에게 새끼를 핥는 어미 곰 드로잉을 부탁한 것은 어미 곰이 갓 난 새끼를 키우는 모습을 예술가의 창작 과정에 비유한 고대 은유를 상기시킨다. 화가 티치아노는 이를 자신의 개인 상징에 사용하기도 했다.[37] 남성인 티치아노는 실제 출산을 할 수 없기 때문에 여성 고유의 창작의 힘을 자신의 것으로 만듦으로써 남성적 천재성을 더욱 강화시켰다. 그러나 여성 화가(와 어머니)를 어미 곰과 연계하는 것은 잠재적으로 본능적 모성 행동의 수행자로 격하하는 것이다.

실제 삶에서, 어머니로서의 위험 부담과 책임감 때문에 많은 여성이 지적 능력을 완전히 발전시키는 일이 어려웠지만, 그런 제약에도 불구하고 르네상스 페미니스트들은 더 높은 위치를 얻기 위해 싸웠다. 교육 기회에 대한 그들의 열정적인 요구가 명백한 예이며, 그보다는 덜 명백하지만, 여성 작가와 예술가는 창작 능력을 이용해 남성주의 담화를 무력화했다. 『플로리도로』에서 폰테는 조각상 은유를 사용해 자신을 남성 중심 문학 성전에 새겨넣었다. 델포이 아폴로 신전 남성 작가 조각상들 사이에 여성 시인(명백히 그 자신)을 상징하는 조각상을 세운 것이다.[38] 처녀를 상징하는 흰색 옷을 입은 채 너무 수줍어 앞으로 나서지 못하는 사람으로 자신을 묘사한 폰테는 자신의 "하찮고 우둔한 정신"과 조각상의 "맑고 숭고한" 디자인을 대조시키며 유일하게 그의 조각상에만 설명문이 없는 이유는 "조각가가 자신의 이름을 알리고 싶지 않았기 때문"이라고 설명했다. 이런 지독한 냉소와 함께 폰테는 남성이 대리석이나 시를 통해 상징적 여성성을 찬양하면서도 실제 여성의 성취는 비하하거나 지우고 있다며 그 불일치를 강조했다.

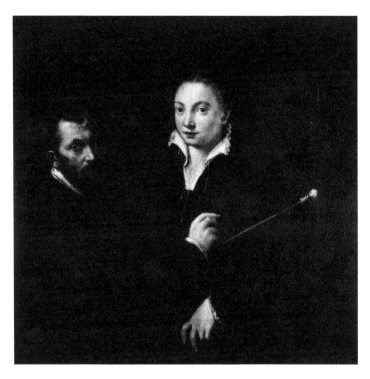

59 _ 소포니스바 안귀솔라, 「소포니스바 안귀솔라를 그리는 베르나르디노 캄피」, 캔버스에 유채, 1550년대 후반

폰테의 전략은 화가 소포니스바 안귀솔라의 방법과 유사하다. 이중 초상화 「소포니스바 안귀솔라를 그리는 베르나르디노 캄피」(그림59)에서 안귀솔라는 자신을 스승이 그리는 초상화로 표현했다. 스승인 캄피는 어깨 너머로 자신의 작업에 찬사를 해달라는 시선을 보내고 있다. 이 그림은 표면적으로는 여성 화가를 남성 화가의 가르침의 산물에, 남성 스승이 여성의 재능이라는 재료로 빚어낸, 피그말리온의 조각상과도 같은 창조물에 비유하는 것으로 보일 수도 있다.[39] (한 화가 친구는 캄피에게 아름다운 크레모나 출신 화가를, 그의 '아름다운 지성'의 산

물을 '창조'한 것을 축하하기도 했다.) 그러나 그림에서 작업 중인 캄피와 화폭에 박제된 안귀솔라라는 픽션은 소포니스바 안귀솔라가 이 이중 초상화를 직접 그렸다는 사실에 의해 그 의미가 완전히 뒤집힌다. 얼핏 보면 멘토였던 스승에 대한 헌사이고 안귀솔라가 자율성을 스승에게 넘긴 듯 보이지만, 사실 안귀솔라는 자신을 더 크고 더 높이 솟아 있게 구성함과 동시에 자신이 그림의 중심축을 이루도록 함으로써 스승의 이미지가 자신의 이미지에 종속되게 배치했다. 게다가 캄피는 그저 그려진 이미지에 불과하다. 진짜 안귀솔라는 그림이라는 공간 밖에서, 기꺼이 자신을 응시하는 초상화 속 두 인물의 창조자로서 당당하게 서 있다.

안귀솔라는 젠더 역할을 과장함으로써, 창조적 여성에게 상징적 경의를 표하면서도 모든 공적을 가져가는 남성 화가의 이중성을 폭로하고 그 역할을 전도시켰다. 그는 자신의 작은 이중성도 보여주는데, 스승에게 경의를 표하는 초상화 속으로 사라진 듯 보이지만, 실제로는 그림 밖에서 모든 것을 통제하는 존재인 것이다. 폰테처럼 안귀솔라도 자신을 지우는 겸손한 여성을 기대하는 관람자를 조롱하며 철저하게 위장된 비틀기를 심어놓았다. 여성의 야망과 자부심을 성취 속에 감춤으로써 오히려 그것을 역설하는 전략이었던 셈이다. 여성은 이런 영리한 냉소에서 젠더 자부심을 가질 것이고, 조롱받는 남성은 의당 조롱당했음을 느낄 것이다.

아르테미시아 젠틸레스키도 역사의 신인 클리오 그림(그림60)에서 비슷한 픽션을 구성했다. 이 아름다운 인물은 월계수 왕관, 트럼펫, 역사책이라는 세 가지 특질을 지닌다. 펼쳐진 책에는 화가의 서명이, '아르테미시아'라고만 간단하게 적혀 있고, 고인이 된 프랑스 귀족 로지에르를 추모하는 헌사가 쓰여 있다. 그가 구체적으로 누구인지에 대해

60 _ 아르테미시아 젠틸레스키, 「역사의 신 클리오」, 캔버스에 유채, 1632년으로 서명

서는 논쟁이 있었지만 우리는 크게 신경 쓰지 않아도 좋다. 아르테미시아에게도 관심사가 아니었기 때문이다. 의뢰를 받고 역사적으로 중요하다고 추정되는 이를 기념하는 작업일 뿐 개인적으로 중요한 사람은 아니기에 아르테미시아는 이 의뢰작에 클리오 신을 알레고리로 표

현했다.[40] 클리오는 한쪽 손목은 트럼펫 위에 둥글게, 다른 손은 팔꿈치를 벌리고 허리에 댄 채 제법 당당한 포즈를 취하고 있다. 고전주의적으로 그려진 얼굴과 위로 향한 시선, 이상화된 이목구비에 촉촉한 눈과 따스한 붉은 입술이 더해지며 생기가 돈다. 클리오의 역사서에 기록된 남성은 약간 신비로운 글씨로 축소되고 그나마 사라지려 한다. 그의 이름은 트럼펫 끈에 부분적으로 가려져 있고 종이의 말려 올라간 모서리는 곧 페이지를 넘길 것임을 시사한다. 냉정한 시간의 수레바퀴는 굴러가기 마련이다(그림61).

소문자로 헌사된 로지에르 이름 위에 드러내놓고 대문자로 써놓은 아르테미시아의 이름은 교묘한 자기 과시일 수 있다. 아르테미시아는 이렇게 보이지 않는 화가와 거대한 알레고리 사이 관계를 확립하였는데 이는 사회적으로 분열된 그의 두 자아 사이의 대화이다. 왜냐하면 클리오는, 어떤 특정 측면에서는 아르테미시아이다. 사실상 화가 서명의 다른 형태라고 할 수 있는 자세를 취하고 있기 때문이다. 클리오가 왼쪽 팔을 구부리고 있는 자세는 로마 카시노 로스필리오시의 부채 든 여성의 자세와 닮았는데, 오라치오 젠틸레스키가 그린 뮤즈 프레스코 속 이 여성은 젊은 시절 아르테미시아를 모델로 한 것이 확실하다.[41] 자신을 이 알레고리에 투사하면서 아르테미시아는 클리오가 되고, 클리오는 아르테미시아 이름을 역사서에 써넣는다. 화가가 자신의 그림에 서명을 함과 동시에 자신의 역사적 명성을 선언한다는 이 영리한 장치는 알레고리와 실제를 결합할 줄 아는 여성 특유의 능력 덕분에 가능했다. 오로지 여성 화가만이 역사의 신을 자신의 분신으로 만들고, 그 분신과 함께 현존하는 시기에 역사를 창조할 수 있다. 아르테미시아의 자기표현은 그가 남긴 이름 위 날짜에서도 알 수 있다. 1632는 헌사를 바치는 인물의 사망 연도가 아니라 그림이 완성된 때

61 _「역사의 신 클리오」, 아르테미시아 젠틸레스키 글씨 부분

이다.

「클리오」에서 공공연히 표현한 아르테미시아의 인정과 명예에 대한 욕구는 화가 경력 초기에도 표출되었다. 그는 자기 자신을 여성 이미지 전문인 여성 화가로 홍보할 줄 알았고, 이 전문화가 가져다준 명성을 키울 줄도 알았다. 그는 명사였고 자신의 경력과 홍보를 성공적으로 관리할 줄 아는 탁월한 여성 화가였으며, 다양하고 화려한 매력도 지닌 사람이었다. 하지만 명사는 궁극적 목적이 아니라 비범한 정체성의 한 조건이었을 뿐이다. 그가 유명해지고 싶었던 것은 자신이 위대한 화가라고 생각했기 때문이며, 그는 타고난 재능 덕분에 역사적으로 훌륭한 남성 화가들과 겨룰 수 있을 것이라 믿었다.

아르테미시아가 자신의 정체성을 이러한 방향으로 쌓아갔음을 알리는 흔적이 많이 남아 있다. 1장에서 논의했듯이 크리스토파노 브론치니의 아르테미시아 전기에는 사실과 다른 지점들이 있는데 아르테미시아 자신이 만들어냈을 것으로 보인다. 그중 하나는 그가 (들어간 적이 아예 없는) 수녀원에서 근본적으로 독학을 통해 회화를 배웠으며, 아버지에게서는 훈련을 전혀 받지 않았다고 말한 점이다. 브론치니에 따르면 그 수녀원에서 아르테미시아는 특히 더 화가라는 직업에 "마음이 기울었다"라며 타고난 성향, 혹은 천부적 재능의 개념을 떠올릴 암시적 어휘를 사용했다. 바사리는 조토와 미켈란젤로 같은 위대한 천재에게만 부여했던 어휘다.[42] 브론치니가 아르테미시아의 전기를 자신의 책에 삽입하기 얼마 전 아르테미시아는 카사 부오나로티의 갤러리아 천장에 그가 그렸던 「성향의 알레고리」(그림62)에서 자신과 타고난 천재를 연결시켰다. 이 천장화는 후원자의 종조부였던 미켈란젤로 부오나로티를 기념하는 작업이었다.

아르테미시아가 그린 인물은 원래 미켈란젤로의 위대한 성향을 여성적 알레고리를 통해 상징적으로 표현하는 것이 의도였다. 그런데 그는 자신의 모습을 그 알레고리에 투영하여 그 상징적 인물에 제멋대로 뻗친 덥수룩한 머리 같은 외모의 특징을 부여했다. 자신의 존재를 그려넣은 아르테미시아는 나아가 어린 시절부터 꽃핀 재능이라는 개념을 내세우며 미켈란젤로와 자신을 동일시했다. 즉, 「성향의 알레고리」가 나침판을 잡은 모습에 미켈란젤로의 「켄타우로스의 전투」 부조 속 한 인물 모습을 차용한 것이다(이 부조도 같은 방에 있다). 젊은 시절 미켈란젤로가 위대한 대가가 될 자신의 운명을 표출했던 바로 그 부조다.[43] 이러한 차용은 아마도 미켈란젤로를 능가하겠다는 선언이었을지도 모른다. 이 인위적인 동일화 과정에서 회화가 조각보다 우

위에 있음을 이용해 자신의 장점을 강조하려는 파라고네가 엿보이기 때문이다.[44] 아르테미시아가 알레고리와 자신을 동일시하는 것은 다른 화가들에 의해서도 이어졌다. 누군가는 회화의 알레고리로 아르테미시아를 작은 타원형 초상화에 담았고, 또다른 화가는 「회화의 알레고리」로 아르테미시아를 작품화했다(그림47 참조).[45]

아르테미시아는 다비드의 판화(그림11 참조)에서 볼 수 있는 소실된 자화상에서도 자신의 예술적 천재성을 주장했다. 여기서 그는 꾸미지 않은 제멋대로의 머리를 과장했는데, 흐트러진 머리가 강력한 창의적 상상력의 표상이라는 리파의 도상학적 설명을 따른 것이다.[46] 아르테미시아는 자신이 대가가 되리라 확신했던 것이 분명하다. 여성 화가는 잘해야 여성치고는 예외적인 재능과 성취를 이루었다는 정도의 찬사만 기대할 수 있던 상황에서 아르테미시아는 왜 그런 식으로 생각했던 것일까? 나는 아르테미시아가 자신의 천재성을 감지하고 있었고, 그것이 그가 만드는 모든 혁신적인 구성상의 결정과 개인적 필요에 의한 젠더 관습 이용에 드러나 있었기 때문이라고 짐작한다. 또한 그는 자신의 여성적 형상화가 여성의 힘을 키웠기 때문에 상당히 독창적인 것임을 온전히 인식하고 있었다고 믿는다. 그럼에도 이는 그의 미술작품을 바탕으로 한 추론으로 남을 수밖에 없다. 현존하는 아르테미시아의 글을 살펴보면 그가 자신의 위대함을 주장하는 근거에 대해 언어로 표현한 적이 없기 때문이다.

켄싱턴 궁전의 「회화의 알레고리」(그림63)는 부분적으로는, 명예롭게 메달을 수상한 라비니아 폰타나에 대한 아르테미시아의 반응으로 화가와 알레고리가 암시적으로 결합된 모습을 담았다.[47] 다른 화가들이 아르테미시아를 회화의 역할로 표현한 적은 있지만, 이 「회화의 알

63 _ 아르테미시아 젠틸레스키, 「회화의 알레고리(피투라)」, 캔버스에 유채, 1638~40년

레고리」에 대해 아르테미시아는 자신을 비유적 피투라, 즉 회화로 묘사하지는 않았다. 아르테미시아의 어떤 초상화도 알려지기 전, 학자들은 이 그림이 알레고리로 분한 그의 자화상이라고 단정했지만 시몽 부에의 아르테미시아 초상화가 확인되면서 이 가정에 의문이 생겨났다.[48] 아르테미시아는 런던에서 이 피투라를 그렸을 가능성이 크다. 잉글랜드의 찰스 1세와 왕비 헨리에타 마리아가 의뢰하고 소장한 알레고리 작품들이 많은데, 자화상 6~12점이 아르테미시아의 작품으로 기록되어 있고, 이중 한두 점이, 회화 알레고리 두 점과 함께 1649년 잉글랜드 왕가 컬렉션 목록에 등장한다. 하지만 비셀이 지적했듯 후자 중에 하나의 이미지로 결합하는 것은 없다.[49] 아르테미시아가 자신을 회화의 알레고리로 그렸는지는 알 수 없다.

아르테미시아는 알레고리와 직접적으로 결합하는 것이 그의 정체성을 상승시키는 것이 아니라 격하한다고 느꼈을지도 모른다. 크리스틴 드 피장과 루크레치아 마리넬라가 뮤즈와 알레고리에 역사적 정체성을 부여해 실제 여성의 성취를 더욱 명예롭게 했던 것처럼, 아르테미시아도 남성이 여성을 배제하려 사용했던 알레고리 픽션의 뼈대에 살을 입힐 수 있는 살아 있는 화가라는 주장을 펼치고 싶었을 수 있다. 마리넬라의 아테나가 자신이 대표하게 된 일을 함으로써 상징적 정체성을 얻었던 것처럼, 아르테미시아의 피투라도 자신이 대표하는 미술을 하는 살아 있는 화가이다. 학자들은 이 모델이 아르테미시아 자신이 아니라면 다른 특정 화가일지도 모른다고 추측했다. 하지만 이 얼굴은 아르테미시아 작품에서 친숙하게 나타나는 타입이며, 어떤 특정 모델을 기초로 했을 수도 있지만 그럼에도 이 인물은 그를 포함한 전반적 여성 화가를 상징하는 대역일 가능성이 크다. 유럽의 왕과 왕자들과의 인맥에 자부심을 드러낸 그의 편지들에도 불구하고 노동계층

여성들에 대한 아르테미시아의 연대감은 작품에서 확연하게 보이는데, 긍지를 가지고 힘써 맡은 일을 수행하거나, 고용주의 영웅적 임무를 옆에서 돕는 하녀들이 그 예이다.

화가는 앞으로 몸을 기울이고 텅 빈 캔버스 앞에서 붓을 들고 있다. 그림을 그린다는 행위에 몰두한 화가는 자신의 외모에는 관심이 없어 보인다. 정리되지 않은 머리카락이 얼굴 위로 흘러내리고, (자연) 모방을 상징하는 가면이 달린 금목걸이가 약간 삐뚤어진 상태로 걸려 있는데 마치 지난 전쟁에서 수여한 잊힌 메달 같다. 이런 우의적인 표지를 그의 자율성에 종속시킴으로써 화가는 오랫동안 여성의 것으로 굳어진 상징적 정체성을 축소하여 그림 작업에 부수적이고 이차적인 것으로 만들었다. 이렇게 알레고리를 앞서나감으로써 아르테미시아는 폰테와 안귀솔라와도 차별화된다. 그들은 실제 자아와 상징적 자아 사이의 괴리를 탐구하면서 아이러니하게도 그들의 창작 자율성을 상징적 표현 뒤에 보이지 않는 존재로 숨기고 있었다. 이와 대조적으로 아르테미시아는 상징을 최소화하여 실제 세계 정체성 내에 유효하게 포함시켰다. 부분적으로 이러한 차이는 미적 가치 변화에서 기인한다. 17세기에 유럽이 문화적으로 복합성과 역설, 다층적 의미 등을 중시하던 매너리즘의 복잡한 착상으로부터, 융합, 종합, 경계 허물기 등의 특징을 가진 견고하고 단순화된 바로크로 전환되었기 때문이다.

그럼에도 이 「회화의 알레고리」에서 아르테미시아는 젠더 자율성의 변화를 추진했다. 분열적 관습 내에서도 창작 가능성을 인식했던 여성 선배들과 의식을 공유하며 아르테미시아는 현실과 이상의 간극을 실제 여성에게 상징적 힘을 부여함으로써 메꾸어나갔다. 여성사에서 주요한 위치를 차지하는 이 중요한 그림은 여성을 이분화하는 사회 구조 내에서 정신적 통합을 제시한다. 분열된 반쪽 자아들의 치유적

융합과 재통합이다.

「회화의 알레고리」가 이러한 융합과 통합의 예를 제시했다는 것은 초기 근대 미술사에서도 상당한 의미를 지닌다. 겉보기에는 단순한 이 이미지가 학습된 많은 레퍼런스와 정교한 아이디어를 내포하고 있다. 흐트러진 머리는 예술적 영감을 암시하고, 금목걸이는 통치자가 뛰어난 예술가에게 수여하는 명예로운 메달을 떠올리게 하며, 옷 주름의 다양한 색깔은 화가의 감식안을 의미한다. 그리고 아무것도 그려지지 않은 캔버스는 미술이론의 '타불라 라사tabula rasa', 즉 '백지상태'를 떠올리게 한다.[50] 미술의 지위 상징들을 사용하면서 아르테미시아는 그 상징의 계급 체계, 특히 실제 작업보다 이론을 우위에 두는 관습을 무너뜨린다. 백지 캔버스를 흙빛 적갈색으로 바탕을 칠함으로써 (리파가 그랬던 것처럼) 화가의 예술은 시와 달리 물질에 뿌리를 두고 있음을 상기시킨다. 열망을 담아 높이 올린 손과, 회화에 사용하는 도구를 들고 안정적인 표면 위에 놓인 다른 손이 서로 균형을 이룬다. 화가의 두 손의 위치는 대비되지만 두 팔이 그려내는 곡선에 의해 서로 연결되며, 그 두 팔은 화가의 머리에서 교차하면서 그의 정신이 이 정신적 통합이 이루어지는 곳임을 보여준다.

중요한 것은 오로지 여성 화가만이 알레고리를 체화할 수 있다는 점이다. 남성 화가는 화가의 더 고귀한 차원과 자신을 연계시키려면 신임장을 꺼내 흔들어야 한다. 그러니까 자신의 금목걸이를 손으로 가리키거나 여성 알레고리를 자신에게 덧씌우는 방법을 고안해야 한다. 하지만 아르테미시아는 그저 그림을 그리는 여성을 보여줌으로써 알레고리를 떠올리게 할 수 있었고, 그 개념을 몸으로 표현하여 회화가 교양 학문임을 증명했다. 그로부터 약 20년 후 디에고 벨라스케스도 「라스 메니나스」에서 미술에 존엄성을 부여하는 것은 이론이 아

닌 미술의 실제 작업이라는 같은 생각을 표현했다. 두 화가 모두 유럽 궁정에 떠오른 화가와 회화라는 예술의 고귀함에 대한 논쟁에 시각적 논지를 제시한 것이다. 그런데 그 논지를 보여주기 위해 벨라스케스는 스페인 궁정에서 자신의 개인적 지위를 나타내는 귀족의 표지들을 보여줄 수밖에 없었다.[51] 그런데 아르테미시아는 교양 학문으로 높아진 미술을 작업하는 여성 화가 이미지 속에 표현하면 되었던 것이다. 이는 알레고리 무술 대련에서 탁월한 일격을 가한 것이며, 너무나 오랫동안 어리석다고 무시당했던 여성, 교양 학문을 공부하는 것조차 허락받지 못했던 여성에게 특별한 의미를 지닌 승리였다.

7장

모계 승계
그리니치 천장

「회화의 알레고리」(그림63)에서 아르테미시아는 현실의 여성이 알레고리보다 더 진짜라는 주장을 분명히 한다. 비슷한 생각이 동시대 그리니치의 퀸스하우스 천장화에 표현되어 있다. 여기에 아르테미시아는 교양 학문과 뮤즈를 뚜렷이 구분되는 개개인으로 의인화하여 알레고리 인물로 그려냈다. 게다가 그들은 현실의 사람들을 참조한 것이다.

1638년 아르테미시아는 찰스 1세와 왕비 헨리에타 마리아의 초청으로 잉글랜드에 갔고, 1626년부터 잉글랜드 궁정에서 일하고 있던 아버지 오라치오를 그곳에서 만났다. 거의 20년 만에 만난 두 사람은 함께 그리니치 퀸스하우스 천장화들을 그리게 되어 있었다. 하지만 예상과 달리 아르테미시아는 늙고 병든 아버지가 이 프로젝트를 완성하는 데 도움을 주러 간 것은 아니다. 찰스 1세는 1630년대에 거듭 아르테미시아를 궁으로 초대했지만, 처음에 그는 일정을 미루었다(1장 참조). 젠틸레스키 부녀를 초대하라는 말을 꺼낸 사람은 아마도 어머니

64 __ 안토니 반 다이크, 「잉글랜드 찰스 1세의 왕비, 프랑스의 헨리에타 마리아」, 캔버스에 유채, 1635년경

마리 데 메디치의 영향을 받은 헨리에타 마리아였을 것이다. 오라치오 가 1620년대 파리에서 마리 데 메디치를 위해 그림을 그린 적이 있고, 아르테미시아에게 미네르바 모습의 안 도트리슈 초상화를 의뢰한 사 람도 어쩌면 마리 데 메디치였을 가능성이 있기 때문이다(그림8 참조).

찰스 1세가 소장했던 방대한 이탈리아 미술품에 대한 많은 연구가 있었다. 헨리에타 마리아 역시 중요한 미술 후원자였지만 그의 활동은 남편에 가려져 있었다(그림64).[1] 그의 어머니처럼 헨리에타 마리아는 가톨릭 신자였고 부분적으로는 피렌체 사람이었다. 이탈리아 인맥 덕분에 그는 성공적으로 이탈리아 미술품과 예술가들을 잉글랜드 궁정으로 불러들일 수 있었다.[2] 헨리에타 마리아가 주도하여 소장한 중요한 이탈리아 미술품으로는 베르니니의 찰스 1세 대리석 흉상과 귀도 레니의 기념비적인 「디오니소스와 아리아드네」가 있다. 아르테미시아의 회화 여러 점도 아르테미시아가 잉글랜드에 가기 전 이미 왕궁 소장품에 들어 있었는데 왕비가 지휘한 수집이었을 가능성이 크다.[3]

헨리에타 마리아의 대표적인 성과는 퀸스하우스로, 이 궁궐은 건축계의 보석으로 꼽는다. 왕의 어머니인 덴마크의 앤은 이니고 존스에게 의뢰해 왕비와 수행원들이 쉴 수 있는 시골 별궁을 짓도록 했다. 이 별궁은 1619년 앤이 사망할 당시에는 미완성이었고, 1629년 헨리에타 마리아가 프로젝트를 이어받아 완공시키고 데코레이션을 감독했다.[4] 당시 왕비는 이니고 존스에게 서머싯하우스의 화려한 가톨릭 성당 건축도 의뢰했는데, 그는 이 서머싯하우스를 여성 자치 궁궐로 유지했다. 헨리에타 마리아의 여성 주도 궁궐은 덴마크의 앤의 궁궐과 마찬가지로 효과적으로 여성들을 위한 권력 기반이 되어 그들의 정치적 문화적 활동을 도왔으며, 어느 학자의 묘사처럼, 그들이 "남성 신하처럼, 그들의 왕비가 왕자처럼 행동할 수 있도록" 해주었다.[5] 수정주의적 분석은 이 두 '외국인' 왕비가 문화적 측면에서 수행했던 강력하고 혁신적인 역할을 밝혀냈다. 두 왕비는 예술품과 건축물을 의뢰했고, 시를 쓰고 가장무도회에서 춤을 추었으며, 연극과 무용 공연을 위해 모국의 궁정에서—헨리에타 마리아의 경우 프랑스에서—새 모델을 들

65 __이니고 존스, 건축가, 그레이트홀, 퀸스하우스, 그리니치, 1616~35년, 북쪽 벽을 마주한 내부, 1635~40년. 천장, 원화 사진 복제

여오는 등 새로운 예술 경향을 만들고 전파했다.[6]

　퀸스하우스는 1635년에 완공되었고, 중앙홀은 헨리에타 마리아가 두 개 층 높이로 확장했다. 그레이트홀은 이 '기쁨의 궁궐'의 중심으로 우아한 팔라디오 큐브 양식이며 검은색과 흰색의 바닥 타일은 천장의 패널 패턴과 한 쌍을 이룬다(그림65).[7] 천장 패널 외에도 대리석 조각상 열 개가 있고, 동쪽 벽과 서쪽 벽에 회화 네 점이 걸려 있는데 왕비가 직접 골랐거나 의뢰한 작품들이다. 그중에는 아르테미시아 젠틸레스키의 「타르퀴니우스와 루크레티아」, 오라치오 젠틸레스키의 작품 두세 점, 즉 「모세의 발견」 「요셉과 보디발의 아내」(혹은 「롯과 그의 딸들」), 그리고 '뮤즈'를 그린 회화 한 점이 있었는데, 이것은 오라치오

의 소실된 「아폴로와 아홉 뮤즈」이거나, 혹은 현재는 켄싱턴 궁에 있는 틴토레토의 같은 주제의 작품이었을 가능성도 있다.[8]

학자들은 헨리에타 마리아가 그리니치에 전시한 미술품에 당황했는데, 위에 언급한 그림들이 강간, 유혹, 근친상간 장면을 담은 것이어서 신실한 가톨릭 왕비의 선택으로는 어울리지 않았기 때문이다. 그런데 이 그림들은 한 가지 단순한 공통점이 있다. 그림마다 여성의 숫자가 남성보다 많고/많거나 상황을 지배한다. 「루크레티아」는 유일하게 예외이지만 이 작품은 여성 화가가 그린 것이다. 오라치오의 「모세의 발견」에는 여성 아홉 명(그의 프라도미술관 버전보다 한 명이 더 많다)이 있는데, 왕비가 뮤즈의 숫자 아홉과 일치시키도록 요구했던 것 같다.

천장은 여성 알레고리, 뮤즈, 미술의 인간화된 모습 등으로 가득하다(그림66). 헨리에타 마리아의 뮤즈와 예술에 대한 열정은 서머싯하우스 천장화 의뢰에서도 알 수 있다. 이 천장화에는 건축, 회화, 음악, 시의 의인화 인물이 하늘의 구름 위에 앉아 있다.[9] 왕비의 여성 알레고리에 대한 유달리 강한 애착은 이러한 이미지들이 은밀히 여성의 개념을 '상승하는 힘'으로 강화한다는 믿음을 알리는 것일지도 모른다.[10] 이 두 궁궐에서 헨리에타 마리아는 자신과 여성 신하들 주변을 그들의 젠더를 반영하는 이미지들로 가득 채웠는데, 이 이미지들은 왕비의 궁 공간에서 살아 움직이는 진짜 여성들과 이상적인 짝이 되어 한 쌍을 이루었다. 게다가 그레이트홀의 북쪽 회랑은 왕비의 침실과 거실과 연결되어 있었다. 헨리에타 마리아가 이들 공간 사이를 오갈 때 회랑을 걸으며 가까운 거리에서 천장을 볼 수 있었고 대중적 관점뿐 아니라 개인적 관점으로도 알레고리의 반영을 경험했을 것이다.[11]

그레이트홀 천장의 알레고리를 그리기 위해 헨리에타 마리아는 오라치오 젠틸레스키를 선임했다. 그는 냉정하게 우아하고 품격있지만

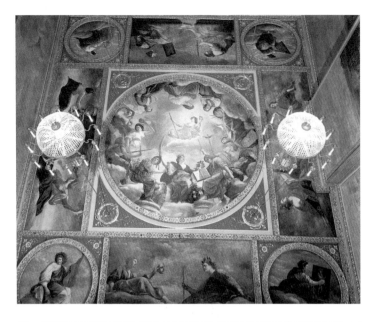

66 _ 오라치오와 아르테미시아 젠틸레스키, 「잉글랜드 왕관을 쓴 평화와 예술의 알레고리」, 그 주위를 둘러싼 패널들은 뮤즈와 교양 학문의 알레고리, 캔버스에 유채, 1638~39, 말보로하우스, 메인홀, 런던. 원래 그리니치 퀸스하우스 그레이트홀에 있던 천장화다.

약간 지나치게 격식을 차리는 스타일로 페테르 파울 루벤스의 힘차고 역동적인 스타일과 대조를 이루었다. 찰스 1세가 아버지 제임스 1세의 통치를 알레고리로 표현하는 프로젝트를 루벤스에게 의뢰했고, 그즈음 완성된 화이트홀의 이니고존스뱅퀴팅하우스 천장화에서 루벤스의 스타일을 확인할 수 있다. 이 두 천장화를 보면 왕과 왕비의 회화 취향이 나뉜다는 사실을 알 수 있는데,**12** 두 사람이 선택한 주제를 살피면 그 차이가 더욱 확연하다. 왕은 부계 왕조를 기념하고자 했고 왕비는 교양 학문과 시각예술을 여성 의인화를 통해 기념하고자 했다. 뱅퀴팅하우스 천장의 네 모퉁이 그림에는 여성이 악마적 인물, 혹은 남성적 덕목에 압도된 우화적 악으로 등장한다(그림67). 퀸스하우스 천

67 _ 페테르 파울 루벤스, 「탐욕을 정복하는 자유를 상징하는 아폴로」, 캔버스에 유채, 1636년 설치, 뱅퀴팅하우스 천장, 런던

장은, 어떤 의미에서는, 이에 대한 페미니즘의 대응이다. 모든 인물이 여성이며, 여성으로 표현된 스물여섯 명의 교양 학문과 뮤즈가 총체적으로 가장 고귀한 인간 미덕을 상징하기 때문이다.

헨리에타 마리아는 왕비로서, 전쟁과 정치를 운영하는 왕과 대조되는 지점에 서서, 예술을 후원하는 특별한 역할을 하고 있었다. 자크 뒤 보스의 『정숙한 여인』(1632~36)을 통해 그는 젠더 역할이라는 개념을 잉글랜드에 소개했는데, 이는 프랑스의 살롱들과 자기 어머니의 궁궐 사람들 사이에서 생겨나고 발전한 개념이었다.[13] 뒤 보스는 사회

236

의 조화로운 운영을 위해 여성들에게 책임을 맡겼는데, 평화와 문화생활 유지도 이에 포함되었다. 따라서 그는 여성에게 역사 지식 공부와 예술을 장려했다. '보수적 페미니즘'으로 묘사되어온 뒤 보스의 글은 여성의 의무와 예의범절을 강조하고 여성이 하지 말아야 할 것을 통해 정숙의 핵심 개념을 효과적으로 정의한다. 뒤 보스는 심지어 여성교육의 목적은 남성과 흥미로운 대화자가 되기 위한 것임을 암시하기도 했다.[14] 그렇긴 하지만 그는 좀더 진보적인 면을 보이며 여성도 남성과 동등한 능력이 있다고 주장하고, 크리스틴 드 피장와 루크레치아 마리넬라처럼 그 역시 미네르바와 뮤즈를 각기 지식과 예술의 창조자로 불렀다.[15]

그리니치 천장화는 18세기에 런던의 말보로하우스로 옮겨져 현재 그곳에 있다. 이 천장화의 구성은 다음과 같다. 중심의 원형 그림은 「잉글랜드 왕관을 쓴 평화와 예술의 알레고리」이다. 중앙에 평화가 있고 일곱 명의 교양 학문을 포함한 다른 알레고리 인물들이 그를 둘러싸고 있다. 이 원형 그림 옆에는 네 개의 직사각형 패널이 있고, 그 패널들에 아홉 명의 뮤즈가 나뉘어 있다. 그리고 네 모퉁이의 둥근 패널들이 각기 회화, 조각, 건축, 시 또는 음악이라는 예술을 상징한다.[16] 이러한 구성은 오라치오 젠틸레스키가 이니고 존스의 의견을 참고한 것이라고 전해지지만,[17] 그리니치 천장화가 평화롭고 자비로운 스튜어트 왕조라는 선전에 한 역할을 했던 것을 보면 왕실에서 도상을 통제했을 확률이 높다.

평화라는 주제는 찰스 1세와 2세 시대 잉글랜드 궁궐에서 강력한 울림을 가지고 있었다. 사실 찰스 1세는 가톨릭 신자와의 결혼과 왕의 신권에 대한 강력한 믿음 때문에 통치 위기를 겪고 있었다. 1630년대 중반 그는 잉글랜드 의회와 스코틀랜드와 잉글랜드의 프로테스탄

트 신자들의 저항에 직면했다. 뒤따른 내전에서 찰스 1세는 재판을 받고 1649년 참수되며, 그의 왕조는 잉글랜드 연방에 의해 대체된다. 헨리에타 마리아는 가톨릭 신자라는 사실 때문에 이례적 존재였다. 잉글랜드 교회에서 왕관을 쓸 수 없어 즉위식도 하지 못했고 잉글랜드에서 전반적으로 호감 있는 인물도 아니었다. 하지만 그의 종교는 정치적 자산이기도 했다. 자신의 대부였던 교황 우르바노 3세의 지원을 받는 이면 통로가 있었고, 가톨릭 인맥을 통해 찰스 1세를 돕는 활동도 할 수도 있었다. 그런 가운데 그리니치의 퀸스하우스는 정치적 행동을 하기에 유용한 장소였다. 그곳에서 헨리에타 마리아와 신하들은 대립하는 여러 분파들을 사교적 수단을 이용해 중재하곤 했다.

천장화의 주제는 조화롭고 평화로운 통치 속에서, 그러니까 찰스 1세와 헨리에타 마리아의 통치하에서, 예술이 번성한다는 것이었다. 이 메시지는 초기에는 궁중가면극을 통해 전달되었고, 헤라르트 판 혼트호르스트의 「아폴로와 디아나에게 교양 학문을 소개하는 메르쿠리우스(왕과 왕비를 닮았다)」와 같은 회화를 통해 전파되기도 했다.[18] 왕비에게 예술을 육성하는 배우 역할을 맡긴 가면극들도 있었다. 아우렐리안 톤젠드의 〈되찾은 템페 계곡〉(1632)에서 헨리에타 마리아는 허브와 꽃을 '미덕과 과학'으로 바꾸는 신성한 아름다움의 역할을 맡아 정신 건강을 위한 교양 학문의 중요성을 강조했다. 그리니치 천장화도 같은 개념을 담고 있지만 혼트호르스트의 그림과 가면극과 달리 왕과 왕비가 묘사되지는 않았다.

헨리에타 마리아가 중심 장면 어디에도 그려지지 않았지만(그림68), 그는 어디에나 존재감을 드러낸다. 중앙에 위치한 평화(신 팍스)는 한 손에는 통상적인 상징인 올리브가지를, 다른 손에는 이례적으로 왕의 홀을 닮은 지팡이를 들고 있다. 우리는 교양 학문을 상징하는 여성들

68 __ 오라치오와 아르테미시아 젠틸레스키, 중심 원형화, 「잉글랜드 왕관을 쓴 평화와 예술의 알레고리」, 캔버스에 유채, 1638~39년, 말보로하우스 메인홀, 런던. 원래 그리니치 퀸스하우스 그레이트홀에 있던 천장화

에 둘러싸인 이 여성화한 평화가, 궁에서 예술과 화합을 전파하기 위해 권력을 행사하는 실제 여성과 짝을 이루는 알레고리임을 알 수 있다. 평화 아래에 종려 가지를 들고 월계수관을 쓴 여성이―빅토리아는 보통 머리에 관을 쓰지 않지만―승리의 신 빅토리아임을 알 수 있다. 이 빅토리아의 알레고리는 나아가 뒤집어진 과일과 꽃 상자에 한 발을 올린 채 풍요의 개념까지 내포한다. 빅토리아의 이례적인 특질들도 팍스의 홀과 마찬가지로 헨리에타 마리아의 존재를 암시한다. 그가

평화와 정치적 화합을 유지하는 원동력이며 왕가의 자손을 잉태하는 사람으로서 왕실 연속성에 중요한 존재임을 보여주는 것이다.[19] 헨리에타 마리아의 중요성은 바로 옆의 인물인 이성과 천문학에 의해 더욱 강조된다. 그들은 헨리에타 마리아를 손으로 가리켜 우리의 시선을 집중시킨다. 천문학은 다른 손으로는 아래의 뮤즈들과 시각예술을 가리키며 헨리에타 마리아가 이들과도 연결되어 있음을 알린다.

천장화 전체를 지배하는 메시지는 순전히 프로파간다이며, 실제로 예술을 육성하긴 했으나 평화와 안정과는 거리가 멀었던 스튜어트 왕조를 포장하는 것이었다. 이 천장화는 또한 헨리에타 마리아에게 자애로운 예술 후원자라는 특정 조명을 비추었는데 이는 점차 적대적으로 변하던 민심을 가라앉히기 위한 의도였다. 잉글랜드 국민에게 헨리에타 마리아가 프랑스인이라는 사실은 가톨릭 신자라는 것만큼이나 문제가 되었고, 복잡하게 얽히고설킨 이 두 가지 요소는 여성이라는 젠더 문제와 함께 그를 타자로 간주하는 세 개의 핵심 원인이 되었다. 이에 대한 도전으로 왕비는 그 세 가지 지표를 합하여 그것을 기초로 정치적 정체성을 강화했다. 프랑스 문화 인맥을 키우고, 가톨릭 신자임을 과시하며 궁지에 몰린 영국 로마가톨릭 신자들을 지원하고 개종한 이들을 보호했다. 개종자 상당수가 남편 동의 없이 행동한 여성들이었고, 그들의 가톨릭 선언은 가부장사회 권위에 대한 도전으로 받아들여졌다. 그런데 왕비의 이러한 활동은 프로테스탄트 국가의 왕인 남편의 어젠다와 상충했으므로, 많은 부분 비밀스럽게 물밑에서 진행할 수밖에 없었다.[20]

헨리에타 마리아가 여성과 가톨릭의 편에 섰다는 것은 그가 자크 뒤 보스의 두번째 책을 후원한 사실에서도 알 수 있다. 영어 번역서의 제목은 『숙녀들의 책상, 혹은 현대 숙녀와 교양있는 여성들이 주고

받은 신서간집』이었다.[21] 이 우정의 서간집은 저자의 말에 따르면 익명의 두 귀족 여성이 쓴 편지를 모은 것으로 여성에게 특별한 가치를 지닌 장르를 제시한다.[22] 편지쓰기는 여성에게 수사학에 접근할 비공식 기회를 제공하고(공적인 웅변술은 대부분 차단되어 있었다) 정치적 공동체 참여를 장려했다. 잉글랜드에서 이 책은 가톨릭이거나 가톨릭을 지원하는 프랑스인과 영국인 귀족 여성들에게 기여했다. 헨리에타 마리아는 이 공동체의 중심에 있었고, 그의 후원과 함께 가톨릭 서적들이 지하 인쇄소에서 출간되었으며, 일부는 검열을 피하려 암호화되었는데, 이것이 '암호화한 보이지 않는 비밀 가톨릭'에 대한 의심에 기름을 부었다.[23] 이에 수반하여 여성 하위문화가 위협이 되어 커가는 여성 자율권에 대해 불안을 자아냈고, 이 불안은 1장에서 논의한 바 있는 여성 혐오 팸플릿과 여성 우호 팸플릿에 반영되었다.

1639년 2월 오라치오 젠틸레스키가 사망했을 때 아르테미시아는 몇 달째, 어쩌면 거의 1년째 잉글랜드 궁에서 머물고 있었다.[24] 오라치오가 1636년에 시작한 천장 프로젝트에 아르테미시아가 함께 일하기로 동의했을 수도 있지만, 그보다는 아버지의 건강이 나빠지자 미완성인 작업을 이어받았을 가능성이 더 크다. 1620년 이후 부녀는 대화를 하지 않았고, 화해했다는 증거도 찾아볼 수 없다.[25] 그리니치 작업이 1640년 여름까지도 끝나지 않았던 것을 보면 천장화는 오라치오 사망 후에도 한동안 미완이었을 것이다.[26] 논리적으로 따져봤을 때 결론은 아르테미시아가 1639년 12월에 참여했다는 것이다. 그때 그는 모데나 공작에게 편지로 잉글랜드 왕에 대한 종사가 끝났다고 알렸다(1장 참조).

아르테미시아가 천장화에 참여했다는 사실에 의문을 품는 학자

69 __ 오라치오와 아르테미시아 젠틸레스키, 그리니치 천장, '뮤즈 에우테르페(왼쪽, 오라치오 작)와 폴리힘니아(오른쪽, 아르테미시아 작)', 1638~39년, 말보로하우스, 런던. 원래 그리니치 퀸스하우스에 있던 천장화. 복원 과정에서 클리닝 후 촬영

도 있지만, 나를 포함한 다른 학자들은 천장 패널 주요 부분에서 그의 손길을 보았다.[27] 아르테미시아와 오라치오 회화 스타일의 주요한 차이가 아버지와 딸이 각기 그린 인물들이 병치된 뮤즈 패널 세 곳에서 뚜렷하게 드러난다. 오라치오가 그린 에우테르페와 아르테미시아가 그린 폴리힘니아가 한 예이다(그림69). 이 그림과 다른 인물 조합에서도 아르테미시아의 인물들이 더 역동적이다.[28] 물체를 잡은 손은 단단히 힘이 들어가 있고 응시하는 눈빛은 예리하고 깨어 있다. 오라치오의 인물들의 시선은 꿈을 꾸는 듯하고 내적 생명력이 결여되어 보인다. 특히 그들의 옷 주름 묘사는 확연히 다르다. 오라치오의 옷감은 부드럽고 잔잔한 볼록 주름 형태로 접히지만, 아르테미시아의 주름은 오목하게 이랑을 이루며 움직이듯 활력이 있다.

이러한 구분은 중앙의 원형화에서도 가능하다(그림68, 69). 교양 학문이 의인화한 알레고리 일곱 명에게 체사레 리파의 도상학 분류에

따라 각기 어울리는 상징이 주어졌는데, 아르테미시아가 그린 것은 빅토리아의 왼쪽 세 인물, 이성(갑옷과 방패), 문법(갈색), 수사학(흰색)이 분명하다. 수사학의 흐르는 듯한 반투명 주름과 말아 올린 소매는 아르테미시아의 특징이며, 이성의 방패 위에서 입을 벌리고 있는 메두사 머리는 아르테미시아의 미네르바 그림(그림8)를 떠올리게 한다. 오른쪽으로, 천문학(펼친 책을 들고 아래를 가리키고 있다)과 수학(초록색과 바이올렛색, 네모난 석판)도 아르테미시아 작품이라고 나는 생각한다. 기하학(장미색 망토, 컴퍼스, 지구의와 석판)은 이들 교양 학문 중 가장 오라치오다운 인물이며, 왼쪽의 논리학(뱀과 꽃을 들고 있다)도 그의 작품으로 보인다.

하지만 아르테미시아가 그린 두 인물(그림70)은 둘 다 리파의 도상학을 엄격하게 따르지 않고 있다. 논리학은 직접적으로 뱀과 꽃을 들고 있고, 문법도 화분에 물을 주고 있다(정확한 문법이 지식의 성장에 자양분임을 알린다). 그러나 그들 사이 흰옷을 입고 거울과 검을 든 여성은 누구인지 가늠하기 어렵다. 삼학을 완성하려면 수사학이어야 맞지만, 리파에서 수사학은 한 손에는 뱀을, 다른 한 손에는 책을 들고 있고, 검이나 거울에 대한 언급은 없다. 거울을 들고 투구를 쓴 알레고리는 '신중함'이지만 교양 학문에는 속하지 않는다. 수사학도 신중함도, 교양 학문 누구도 이 인물처럼 한쪽 젖가슴을 드러내지 않는다. 갑옷과 투구, 방패와 창이 있는 인물은 '이성'으로 리파의 라조네와 일치한다.[29] 그런데 이성은 교양 학문이 아니며 이 인물은 미네르바와 더 닮았다. 미네르바가 메두사 머리가 달린 방패를 들기 때문이다(이성은 사자가 있다). 미네르바는 일반적으로 이 그림처럼 창을 드는 반면, 이성은 검은 든다.

이 이례적인 면들은 설명이 가능하다. 만일 우리가 상징물들을 인

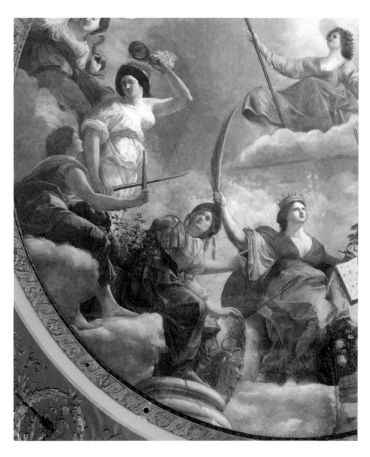

70 __ 오라치오와 아르테미시아 젠틸레스키, 중심 원형화, 「잉글랜드 왕관을 쓴 평화와 예술의 알레고리」, 왼쪽 아래 인물들

물들에게 골고루 나누어준다면 전체적으로는 모순되지 않는다. 정확한 그림을 보여주기보다는 부차적인 정체성을 환기하려 했을 가능성이 있다. 갑옷과 투구 차림의 미네르바/이성이 한쪽 젖가슴을 드러낸 깃털 장식 투구를 쓴 수사학과 만나면 아마존 레퍼런스가 구성되어 마리 데 메디치를 벨로나/미네르바로 표현했던 루벤스의 그림이

떠오른다(그림7). 왕비의 어머니인 마리 데 메디치는 딸의 궁궐에서 1638~41년까지 머물렀는데, 바로 그 시기가 천장화가 그려지던 때이고 따라서 그가 그리니치 천장에 포함되었을 수도 있다.

아마존 도상은 마리 데 메디치 통치의 중심이었고 헨리에타 마리아도 같은 상징을 채택했다. 그는 윌리엄 대브넌트의 1640년 가면극 〈살마시다 스폴리아〉에 아마존 역할을 맡기도 했다. 어머니처럼 헨리에타 마리아도 남성적인 역할을 맡았다. 그는 내전 당시 돈을 모금하여 군대를 일으키고 지휘했는데, 이때 스스로 자신을 '대원수 황후 폐하'로 묘사했다.[30] 어머니와 딸의 거의 일치하는 도상학적 정체성은 천장화에도 넌지시 스며들어 숨은 의미층을 형성한다.

헨리에타 마리아가 어머니 마리 데 메디치를 통해 자신의 정체성을 강화했던 것은 예술의 후원자라는 자신의 역할을 보강하기 위한 것이 분명하다. 그리니치 천장화에는 예술에 대한 헨리에타 마리아의 지원을 암시하는 부분들이 가득한데 왜 어머니를 상기시켰을까? 그것도 간접적인 방법으로? 천장화의 중심 주제와 관련 없지만, 나는 헨리에타 마리아가 여기에 잉글랜드 교회의 승인을 받지 못한, 왕조 계승의 또다른 혈통을 표현할 의도였다고 생각한다. 헨리에타 마리아의 정치적·문화적 활동은 어머니가 닦아놓은 길을 따라가며 어머니의 메디치가의 영향을 흡수했다. 잉글랜드 왕비의 여성 중심 궁궐과, 예술과 연극에 대한 특별한 지원은 마리아 마달레나와 크리스틴 데 로렌 등 외국 태생 메디치가 여성들이 다스렸던 피렌체 궁의 주요한 특징을 떠올리게 한다(3장 참조). 마리 데 메디치는 숙모인 크리스틴 데 로렌의 궁에서 성장했고, 남편 앙리 4세 사망 후 프랑스 권력을 이어받아 강력한 예술 후원 사업을 펼쳤다. 그중 가장 잘 알려진 것이 뤽상부르 궁의 루벤스 연작이다. 어린 시절 루브르궁에서 지낸 헨리에타 마리아

는 어머니가 피렌체적인 개념과 도상학적 요소를 프랑스로 가져왔듯이 많은 프랑스적 특질을 그리니치 궁에 도입했다.[31]

모녀는 공통점이 많았다. 왕조 간 결혼 때문에 문화적으로 낯선 곳으로 가야 했던 왕비들은 각자 이국땅에서 창의적으로 문화적·정치적 힘을 길렀고, 특히 어머니는 딸에게 모델을 제시했다. 왕가 계승에서 열외였기에 그들이 모계 계승을 가치 있게 생각한 것은 당연한 일이다. 마리 데 메디치가 직접 권력을 쥐었던 것은 간헐적이지만, 또 다른 딸 엘리자베스를 미래의 스페인 왕(펠리페 4세)과, 아들인 루이 13세를 미래의 프랑스 왕비(안 도트리슈)와 결혼시킴으로써 간접적으로는 상당한 권력을 행사했다.[32] 왕조 간의 결혼을 통해 마리 데 메디치의 여성 젠더 자부심에 대한 관점을 확인할 수 있다. 그는 딸들과 며느리의 독립적 결정권을 장려하고 고양했다. 프랑스나 잉글랜드에서는 대안이 없는 경우가 아니면(예를 들면 왕이 사망했을 때) 여성이 왕위를 이을 수 없었기 때문에 두 국가에서 딸이 왕위를 승계한 예가 없었다. 여성 승계라는 이 꿈은 여성의 상상 속에서만 살아 있었다.

문화적 유산을 이어가면서 프랑스의 왕비와 딸인 잉글랜드 왕비는 여성의 왕조 연속성 형식을 확립했다. 그들은 이 연속성을 가톨릭 이미지화의 강력한 인물인 성모마리아를 자신들과 동일시함으로써, 그리고 성모마리아 이미지를 통해 정숙과 모성이라는 이상을 강조함으로써 유지했다.[33] 출산이라는 여성의 힘은 왕비라는 지위—왕가 혈통을 자식들에게 물려줄 수 있는 능력—에 의해 더욱 신비화되고, 이 힘은 모계 계승뿐 아니라 왕가 계승에서도 발현될 수 있었다.[34] 마리 데 메디치는 마치 신화적인 왕비 가계도를 제시하려는 듯 뤽상부르궁을 고대와 근대 왕비의 이미지로 가득 채웠다(4장 참조). 앞장선 시어머니를 뒤따르며 안 도트리슈도 팔레 로얄의 자신의 거처를 저명한 여

성들의 그림으로, 발드그라스 수도원의 자신의 방들을 황비와 왕비들의 수많은 그림들로 장식했다.[35] 헨리에타 마리아도 어머니의 예를 따라 그리니치 퀸스하우스 천장을 여성 학문과 뮤즈 이미지로 가득 채웠다.

그리니치 천장에서는 신화적 여성 승계라는 아이디어가 여성 알레고리들의 상호작용을 통해 시적으로 환기된다. 마리 데 메디치와 상응하는 이성/미네르바가 헨리에타 마리아와 상응하는 빅토리아를 손가락으로 가리키고 있어 그들의 세대 간 연속성을 암시한다. 이 한 쌍은 또한 헨리에타 마리아와 당시 왕비가 되기 위해 교육을 받고 있던 그의 장녀 메리 헨리에타를 표현한 것일 수도 있다.[36] 이성이나 빅토리아 둘 다 이 자리에 있어야 할 구성상의 이유가 없으니 이렇게 굳이 추가한 것은 명백히 정치적 이유에서다. 실제 인간의 여러 정체성들도 환기되며 강력한 핵심 아이디어를 제시한다. 즉, 현명한 어머니는 딸에게 가르침이나 조언을 주고, 딸의 다산 능력(풍요의 뿔)은 계속 이어질 세대들을, 모계 혈통을 떠올리게 한다.

교양 학문인 수사학과 문법이 서로 소통하는 방식은 더 확연하게 어머니와 딸을 닮았다. 젊은 여성인 문법의 길게 늘어뜨린 머리카락과 망토는 아직 형성되지 않은 정체성을 의미한다. 그는 더 성숙한 여성인 수사학을 올려다보고, 수사학은 젊은 여성을 내려다보며 거울을 들고 있다. 그들이 교차하도록 들고 있는 도구들은 상호의존성을 나타낸다. 문법의 줄칼과 수사학의 검에서 은유가 떠오르는데, 라틴어 아쿠에레acuere(이탈리아어로는 aguzzare)는 절단 도구를 날카롭게 연마한다는 뜻과 수사적 요점을 날카롭게 한다는 뜻을 모두 가지고 있어서 그들의 알레고리가 교차하는 부분을 확실하게 보여준다.[37] 어머니-딸이 함께 있는 이 강렬한 이미지에서 또다른 암시를 볼 수 있다.

'신중'의 의인화—리파의 도상학을 따라 오류를 수정한다면—가 들고 있는 거울은 레이디 이성이 절망하는 크리스틴 드 피장에게, 이 젊은 작가의 자신감을 북돋기 위해 주었던 거울을 상기시킨다. 마리 데 메디치도 피장의 『여자들의 도시』를 잘 알고 있었을 것인데, 이 책이 유럽의 어머니 왕비들이 여성 섭정을 정당화하는 논지의 근거였기 때문이다.[38]

이 이미지는 필연적으로 은밀하게 표현되었다. 마리 데 메디치(그림 71)는 잉글랜드 궁에서 환영받지 못하는 인물이었다. 그는 찰스 1세에게 정치적 위험 요소였다. 마리 데 메디치가 그즈음 리슐리외 추기경에 대항해 꾸몄던 음모가 찰스 1세와 프랑스 사이의 외교 관계를 위태롭게 했으며, 그의 당시 정치적 의도도 분명하지 않았기 때문이다. 마리라는 위협적인 존재는 정치적 색채가 있는 연극 공연을 통해 전달되었다. 윌리엄 대브넌트의 〈살마시다 스폴리아〉는 마리 데 메디치 때문에 발생한 긴장 관계를 조정할 의도로 만들어졌다.[39] 마리 데 메디치 앞에서 공연되었던 이 가면극에는 '불화'라는 파괴적인 인물이 등장하는데, 문제를 일으키지만 왕의 강력한 손에 패배한다. 이 극은 마리 데 메디치를 찬양하는 것처럼 보이지만 딸에 대한 그의 영향력과 화목한 가정을 깨뜨릴 가능성에 대한 염려를 표현한 것이다.

대브넌트의 가면극에서 헨리에타 마리아가 아마존 전사 역할을 한 것은 찰스 1세의 전쟁 노력에 대한 지지를 알리려는 의도였을 것이다. 아마존 전사의 도상학을 이런 식으로 사용하는 일은 잉글랜드 궁 남성 작가들 사이에서는 일반적이었다.[40] 그렇지만 왕비의 별이 아마존 전사로 변한 것은 또한 강력한 힘을 지닌 여성이라는 페미니즘 도상학과도 연결되는데, 여왕의 어머니가 너무나도 훌륭하게 보여준 모습이다. 마리 데 메디치는 카리아의 아르테미시아 이야기를 자신의 정치

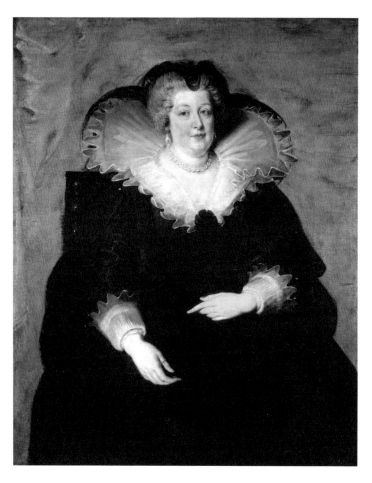

71 _ 페테르 파울 루벤스, 「마리 데 메디치」, 미완성 초상화, 캔버스에 유채, 1622년

적 목적에 맞게 변형시켜 자신을 남편의 '살아 있는 무덤'으로 표현하며 자신의 통치를 정당화했다. 이는 아르테미시아 여왕이 남편 마우솔러스 왕의 남성성을 자신의 몸에 체화하기 위해 그의 유골 재를 삼켰던 것과 같은 방식이다. 줄거리에 남성 무력화와 여성 결정권이라는 주제가 포함된 〈살마시다 스폴리아〉에서 아마존 전사의 힘까지 환기

되었으니,[41] 왕비들에 대한 불안감은 가라앉지 못하고 오히려 증폭되었을지도 모른다. 이 가면극에, 부득이 알레고리로 대체되어 있지만, 암호화되어 내재된 정치적 우려는 여성이 남성 권력을 빼앗을지도 모른다는 두려움에서 비롯한다. 이 두려움은 마리 데 메디치의 프랑스인 고문에게서도 감지된다. 그는 뤽상부르궁 돔 조각상에 기념할 뛰어난 여왕들을 선정하는 과정에서 아르테미시아, 세미라미스, 디도 등을 제외하고 대신 저명한 남성의 어머니들을 선택한다.[42] 루벤스가 벨로나/미네르바의 모습으로 그린 마리 데 메디치, 왕비를 젖가슴이 하나인 아마존 전사로 표현한 뤽상부르 연작 그림들은 여성의 위험한 힘이라는 주제를 환기시켰고,[43] 토미리스와 아르테미시아 같은 여성들이 증명했던 근대 여성의 전투, 군 지휘, 통치 능력에 대한 공포심을 불러일으켰다. 여성 통치가 표준이 될 수 있다는 두려움은 과거 프랑크족의 관습에도 살아 있어 살리카 법전은 그런 무서운 일이 일어날 가능성을 애초에 방지했었다.

아르테미시아 젠틸레스키, 마리 데 메디치, 헨리에타 마리아의 교류에 대한 기록이 충분하지 않은 것은 아마도 그들의 조합 자체가 전복을 연상시키기 때문일 것이다. 그리니치 천장화는 여성의, 두 왕비와 여성 화가의 창의적인 산물이었다. 천장화가 암시하는 주제는 모계 계승을 통한 여성의 세력화로, 남성중심적인 스튜어트궁의 신조와 대치되는 것이었고, 마리 데 메디치가 프랑스의 남성 통치자들에게, 헨리에타 마리아가 잉글랜드의 프로테스탄트 체제에 맞섰던 도전의 연장선상이었다. 천장화의 개념은 왕비와 그의 어머니의 것이지만, 이 아이디어가 취하는 형식은 분명 인생 체험을 시각적 은유로 창조해내는 일에 통달했던 아르테미시아 젠틸레스키의 기여였다(오라치오는 보여준 적 없는 능력이다). 변화하는 의미를 고정된 표지로 전달하면서 그는 현

실의 사람들, 그중에서도 너무나도 커서 무시할 수 없는 마리 데 메디치의 존재감을 상기시킨다.

아르테미시아는 두 왕비를 위해 그림을 그렸음을 밝혔지만(1장 참조) 자신이 한 역할의 성격에 대해서는 말을 아끼며 간결하게만 이야기했다. 세 여성은 이 이미지를 구현하기 위해 어떤 식으로든 힘을 합쳤을 것이다. 계급을 뛰어넘어 공통된 언어인 이탈리아어로 대화를 나누었을 것이라고, 관점은 달랐을지라도 가부장사회의 멍에와 남성 중심 세계에서의 삶의 어려움을 공유했을 것이라고 상상해볼 수 있다. 분명 함께 나눌 이야기가 많았으리라. 부에의 초상화에서 볼 수 있듯이, 카리아의 아르테미시아는 화가 아르테미시아에게 영웅이었고, 마리 데 메디치에게, 아르테미시아가 그렸던 '유디트'와 '에스더'도 그랬듯이, 롤모델이었다.

나아가 아르테미시아에게는 그가 시각적 형태를 부여한 이러한 개념과 일체감을 가질 이유가 있었다. 그에게는 딸이 있었다. 두 명일 가능성도 있지만, 최소한 한 명은 있었고, 그 딸에게 화가 교육을 시켰다. 이 모녀간 화가 직업 승계의 가능성—아직 확인되지는 않았으나—이 그에게 매력적으로 느껴졌을 것이다. 두 딸 모두 화가로서의 족적은 남기지 않았지만, 10대였던 딸은 어머니와 함께 잉글랜드에 갔을 것이고, 어쩌면 천장화 속에, 성숙한 수사학과 젊은 문법의 관계 속에 암호화되어 남아 있을지도 모른다. 수사학의 모습에 '신중 prudence'이 보이는 이유를 알 수 없었는데 아르테미시아의 개인 가족 관계를 대입하면 설명이 된다. 아르테미시아의 어머니 이름이 '프루덴티아prudentia'였고, 아르테미시아의 첫째 딸도 이 이름으로 불렸기 때문이다. 프루덴티아 몬토네가 딸 아르테미시아의 화가 경력에 미친 중요한 영향 한 가지가 브론치니가 쓴 아르테미시아 전기에 쓰여 있는

데, 이 전기는 아르테미시아 자신이 스스로 만들어낸 신화에 근거한 것일 확률이 높다. 이 전기에서, 실라 바커도 지적했듯이, 아르테미시아는 자신의 창조적 작업의 시작을 "여성적인, 나아가 모계의 모체" 내에 둔다.[44] 어린 시절 아르테미시아는 어머니가 만들어준 스커트에 자신의 자수 디자인을 덧붙여 길이를 늘였다. 전문가들은 위대한 예술적 성취를 이룰 그의 잠재력을 알아보고, 아르테미시아는 결국 어머니에게서 물려받은 재능을 찬란하게 꽃피웠다. 그리니치 천장화로 통하는 이 설득력 있는 통로 속에 은유가 흐른다. 신중/수사학과 문법은 아르테미시아와 그의 딸, 혹은 아르테미시아의 어머니와 그 자신을 나타낼 수도 있다. 어느 쪽이든 의미는 천장화 전체를 지배하는 모계 승계라는 주제와 일관되게 서로 통한다.

1642년 초였다. 당시 잉글랜드에서 가장 학식 높은 여성으로 알려진 바스수아 매킨이 그리니치 퀸스하우스 그레이트홀에 서 있다. 그는 찰스 1세와 헨리에타 마리아의 자녀들의 가정교사로 잉글랜드 궁에서 지내고 있었다. 마리 데 메디치는 왕에 의해 추방되어 7월 쾰른에서 사망한다. 내전이 일어나면서 왕과 왕비가 축출되고, 9월 퀸스하우스와 다른 왕실 궁궐들이 의회에 압수되었다. 왕비 헨리에타 마리아는 1644년 프랑스로 망명을 떠났다가 1660년 왕정복고 후 돌아오며 그의 아들이 왕위에 올라 찰스 2세가 된다. 아르테미시아 젠틸레스키는 나폴리로 돌아가 계속 그림을 그리지만, 문화적으로 매우 다른 환경이었고 여성 후원자와 지원도 없었던 것으로 보이며, 10여 년 후, 1656년 역병이 번졌을 때 사망한 것으로 추정된다.

이 가상의 (그럼에도 있을 법한) 시나리오에서 바스수아 매킨은 그리니치 천장화를 응시한다. 이 천국 같은 광경에 왕관을 쓴 여성이 앉

아 있다. 천국의 여왕은 아니지만 그렇게 생각될 수 있다. 이 여왕 같은 인물을 둘러싸고 놀라울 정도로 선명하게 눈에 띄는 여성들이 있다. 한쪽에는 전투용 투구와 검을 든 여성들, 또 한쪽에는 과학과 학문에 필요한 도구들을 든 여성들이다. 이 그림에서 중앙을 차지했던 실제 여성들, 그가 알았던 이들, 그 알레고리들을 체화하고 부활시키는 여성들에 대한 기억과 함께 30년 후 매킨은 여성 교육을 강력하게 주장하는 소책자를 저술했다. 『옛 교양 여성 교육 복원을 위한 에세이』(1673)에서 매킨은 "왜 교양 학문 일곱 과목이 여성의 모습으로 표현되는가?"라고 묻는다. 한 가지 이유는 여성이 이들 학문을 만들고, 권장하고, 공부하며 그 학문을 통해 탁월해졌기 때문이라고 설명한다(마리넬라가 떠오른다). 따라서 존경의 표시로 "우리는 이 모든 것들의 상징을 여성으로 표현한다". 매킨은 이를 여성이 이 학문 자체에 접근할 수 없다는 모순된 현실을 강조했다. "의심의 여지 없이 그 주정뱅이 세대(여성에게 고상한 배움을 거절하는 이들)가 목청을 높인다면, 나는 이렇게 말할 것이다. 여성에게 교양 학문이 허락되면 여성이 그들보다 더 현명해질 거라고(참지 말아야 할 일이다)."[45]

매킨은 여성을 어떤 종류의 배움에서도 제외시키지 않을 생각이었다. 그는 여성에게 문법과 수사학을 가르칠 것이다. 논리 역시 모든 과학의 핵심이기 때문에 반드시 허락되어야 한다. 물리와 언어, 수학, 지리도 배워야 한다. 매킨은 가장 중요한 일곱 개의 교양 학문을 열거하고, 거기에 음악과 시를 추가한 후 꽤 이례적으로 회화도 이야기하며 음악과 시처럼 "훌륭한 장식과 기쁨"이라 말한다. 따라서 회화라는 예술이 우아하게 교양 학문에 포함되는데, 이 포함 여부는 아주 오랫동안 논쟁의 대상이었다. 매킨은 어쩌면 그리니치 천장의 모퉁이 원형 속 회화의 그 탁월한 모습을 생각하고 있었는지도 모른다. 천문학이

손으로 가리키는 동작 때문에 회화가 더욱 눈에 띄는데 아마도 인물과 이러한 강조까지 모두 아르테미시아의 손길일 것이다. (천장화를 지탱하는 네 개의 예술 중 세 개가 회화, 조각, 건축이라는 점도 이례적이다.) 매킨의 글을 읽고 있으면 천장화의 인물들을 떠올리지 않을 수 없다. 어쩌면 매킨도 그 글을 쓸 때 그러했으리라. 그 인물들은 체화된 모습, 구현된 특징, 서로 교감하는 동작을 통해 그들이 거의 믿음이 가도록 빚어내고 상징하는 학문에 실재감을 부여한다.

매킨이 잉글랜드 왕가를 위해 일했던 시기와 소책자 저술 사이의 세월 동안 잉글랜드에는 교육받은 훌륭한 여성들이 많이 등장했고, 그중에는 마거릿 캐번디시 뉴캐슬어폰타인 공작부인도 있다. 그는 자연철학(즉, 과학)과 젠더에 관한 저술로 새로운 지식의 장을 열었다. 캐번디시는 1643년 헨리에타 마리아 왕비의 궁녀가 되었고 망명지에도 동행했다. 왕비에게서 영향을 받은 그는 천장화의 여성에 대한 희망을 실현한 현실의 존재가 된다. 그는 자신의 희곡 『캄포의 종』에서 영웅적인 군인 여성들(그는 그들을 '영웅녀'라 불렀다)의 모습을 보여주는데, 주인공 레이디 빅토리아는 헨리에타 마리아가 모델이며 외모는 마리 데 메디치를 참고했다.[46] 바스수아 매킨도 마치 천장화의 모계 승계를 확장하려는 듯 세대를 아우르는 여성 관계망이라는 아이디어를 이어받았다. 그도 이탈리아 페미니즘 작가들처럼 에세이에서 여성 계보를 되짚으며 고대와 근대의 학문적으로 뛰어난 여성들의 이름을 열거하고, 그들에 견주어 손색없는 인물로 '현재의 뉴캐슬 공작부인(마거릿 캐번디시)'을 꼽으며 "어린 시절 많은 교육을 받지는 못했으나 타고난 천재성 덕분에 법관이나 성직자 남성들을 뛰어넘는다"고 말했다. 1장에서 논의했던 것처럼 매킨의 논지는 메리 아스텔의 『여성들을 향한 진지한 제안 1』(1694)에서도 되풀이된다.[47]

나는 아르테미시아가 교양 학문과 뮤즈들의 알레고리를 그림으로 써 잉글랜드에서 페미니즘 이념 확장에 영향을 끼쳤다는 주장은 하지 않겠다. 하지만 대중에게 잘 알려진 이미지들을 통해 우리는 생각을 형성하고, 윈스턴 처칠이 건축에 대해 말했던 것처럼, 우리의 핵심적 신념을 강화하며 성취동기를 부여받는다. 여성 성취와 모계 계승을 담은 이 그림은 유럽의 근대 초기 페미니즘운동이라는 더 큰 역사 속에 중요한 자리를 차지할 가치가 있으며, 그림을 그린 화가 역시 그러하다. 아르테미시아 젠틸레스키는 이탈리아와 프랑스 페미니즘의 기원으로부터 잉글랜드와 미국으로 이어진 유산을 연결하는 한 사람으로서 19세기, 20세기, 21세기 페미니즘 활동가들에게 그 이념을 전달하고 있기 때문이다.

1장. 아르테미시아와 작가들—초기 근대 유럽의 페미니즘

1 에마뉘엘 로도카나키, *La femme italienne, avant, pendant et après la Renaissance* (파리, 1920), pp.322~23. 수녀원에 갇힌 수녀들의 숫자 증가에 대해서는 샤론 스트로치아의 *Nuns and Nunneries in Renaissance Florence* (볼티모어, 메릴랜드, 2009) 참조.

2 토르콰토 타소, *Della virtù feminile e donnesca*(1582). 영어 번역과 토론은 로리 J. 울츠크의 'Torquato Tasso: Discourse on Feminine and Womanly Virtue' 참조. *In Dialogue with the Other Voice in Sixteenth-century Italy: Literary and Social Contexts for Women's Writing*에 수록. 줄리 D. 캠벨과 마리아 갈리 스탐피노 편집 (토론토, 2011), pp.115~41.

3 주세페 파시, *I donneschi difetti* (베네치아, 1599). 영어 번역, 수잰 마냐니니와 데이비드 라마리, 'Giuseppe Passi's Attacks on Women in The Defects of Women', *In Dialogue with the Other Voice*에 수록, 캠벨과 스탐피노 편집, pp.143~94. 16세기 후반 시작된 여성 혐오의 '반발'에 대해서는 지네브라 콘티 오도리시오의 *Donna e società nel seicento: Lucrezia Marinelli e Arcangela Tarabotti* (로마, 1979) pp.35~47와 버지니아 콕스의 *Women's Writing in Italy, 1400~1650* (볼티모어, 2008), pp.166~227 참조.

4 스티븐 콜스키, 'Moderata Fonte, Lucrezia Marinella, Giuseppe Passi: An

Early Seventeenthcentury Controversy', 『모던 랭귀지 리뷰』, XCVI(2001), pp.973~89.

5 루크레치아 마리넬라, *The Nobility and Excellence of Women and the Defects and Vices of Men*, 편집과 번역, 앤 던힐, 서문, 레티치아 파니차 (시카고, 일리노이, 런던, 1999). 마리넬라와 아리스토텔레스에 대해서는 콘스탄스 조던의 Renaissance Feminism: Literary Texts and Political Models (이타카, 뉴욕, 런던, 1990), pp.257~61 참조.

6 콜스키, 'Moderata Fonte, Lucrezia Marinella, Giuseppe Passi', pp.987~88.

7 *Le Roman de la rose*, 기욤 드 로리와 장 드 묑. 크리스틴의 *La Livre de la cité des dames* (여성의 도시) 영어 번역은 얼 제프리 리처즈 (뉴욕, 1982)와 로절린드 브라운그랜트 (런던, 뉴욕, 1999). 이 책에서는 리처즈 번역본 사용. 세라 귀네스 로스의 *The Birth of Feminism: Woman as Intellect in Renaissance Italy and England* (케임브리지, 메사추세스, 2009), pp.133~43, 페미니즘사에서의 크리스틴의 지위 논의. 초기 근대 유럽의 페미니스트 저술에 대한 고전적 개괄은 조앤 켈리의 'Early Feminist Theory and the "Querelles de Femmes", 1400~1789', *Signs: Journal of Women in Culture and Society*, VIII(1982), pp.4~28 참조.

8 조반니 보카치오, *Famous Women*, 번역, 버지니아 브라운 (케임브리지, 런던, 2003).

9 퍼트리샤 H. 라밤, *Beyond Their Sex: Learned Women of the European Past* (뉴욕, 1980), 마거릿 L. 킹, 앨버트 라빌 Jr, *Her Immaculate Hand: Selected Works by and about the Women Humanists of Quattrocento Italy* (애슈빌, 노스캐롤라이나, 2000).

10 라우라 체레타, *Collected Letters of a Renaissance Feminist*, 편집과 번역, 다이애나 로빈 (시카고, 런던, 1997). 로스의 *Birth of Feminism*, pp.151~57 체레타의 여성 교육에 관한 중요 주장 논의.

11 모데라타 폰테(모데스타 포초), *The Worth of Women, Wherein Is Clearly Revealed Their Nobility and Their Superiority to Men*, 편집과 번역, 버지니아 콕스 (시카고, 런던, 1997). *Il merito delle donne*의 이탈리아어 텍스트는 콘티 오도리시오의 *Donna e società nel seicento*, pp.159~96 참조. 토론은 pp.57~63. 폰테의 대화에 대해서는 역시 콕스의 *Worth of Women* 서문과 로스의 *Birth of Feminism*, pp.278~86 참조.

12 버지니아 콕스, *The Renaissance Dialogue: Literary Dialogue in its Social and Political Contexts, Castiglione to Galileo* (케임브리지, 1992).

13 발다사레 카스틸리오네, *The Book of the Courtier*, 번역, 찰스 S. 싱글턴 (가든시티, 뉴욕, 1959), 3장.

14 조던, *Renaissance Feminism*, pp.84~85, 발레리아 피누치, *The Lady Vanishes: Subjectivity and Representation in Castiglione and Ariosto* (스탠

퍼드, 캘리포니아, 1992) pp.27~103.

15 메리 D. 개러드, *Brunelleschi's Egg: Gender, Art and Nature in Renaissance Italy* (버클리, 캘리포니아, 런던, 2010), pp.157~58.

16 *The Defects of Women* 후속 저서에서 파시는 남성이 리더십이라는 당연한 지위를 위협적인 여성들에게 내어주지 않으려면 여성에게 좀더 나은 처신을 해야 한다고 암시한다. 콜스키, 'Moderata Fonte, Lucrezia Marinella, Giuseppe Passi', pp.984~86.

17 로버트 C. 데이비스, 'The Geography of Gender in the Renaissance', *Gender and Society in Renaissance Italy*에 수록, 편집, 주디스 C. 브라운과 로버트 C. 데이비스 (런던, 뉴욕, 1998), pp.19~38. 성에 관한 대중의 팽팽한 접점을 보려면 샤론 스트로치아의 'Gender and the Rites of Honour in Italian Renaissance Cities', 같은 책, pp.39~60 참조.

18 오라치오의 초기 로마 후원자에 관해서는 키스 크리스티안센의 'The Art of Orazio Gentileschi' 참조. 키스 크리스티안센과 주디스 W. 만의 *Orazio and Artemisia Gentileschi: Father and Daughter Painters in Baroque Italy*, 베네치아궁전미술관, 로마와 세인트루이스 (미주리) 미술관 (뉴욕, 2002) 전시회 카탈로그 pp.3~19 참조. 1610년 3월, 젠틸레스키 가족은 비아 바부이노에서 좀더 넓은 집인 비아 마르구타로, 1612년 4월에는 비아 델라 크로체로 이사한다.

19 오라치오의 세 아들 중 프란체스코만 미술 교육을 받았으나, 그는 아버지와 누이의 미술 대리인이 된다. 아르테미시아의 미술 교육과 스승으로서 태만했던 아버지에 대해서는 파트리치아 카바치니의 'Artemisia in her Father's House', 크리스티안센과 만, *Orazio and Artemisia Gentileschi*, pp.283~95 참조.

20 같은 책.

21 강간 재판 증언의 영어 번역은 메리 D. 개러드의 *Artemisia Gentileschi: The Image of the Female Hero in Italian Baroque Art* (프린스턴, 뉴저지, 1989), 부록 B. 참조. 이 인용이 포함된 아르테미시아의 증언은 pp.413~18. 재판 증언 이탈리아어 판본은 *Artemisia Gentileschi/Agostino Tassi: Atti di un processo per stupro*, 편집 에바 멘치오 (밀라노, 1981).

22 에드워드 피터스의 *Torture* (옥스퍼드, 1985), pp.67~83 참조. 엘리자베스 코언의 인용은 *Refiguring Woman: Perspectives on Gender and the Italian Renaissance*에 수록된 'No Longer Virgins: Selfpresentation by Young Women in Late Renaissance Rome' 참조. 편집, 매릴린 미겔과 줄리아나 시사리 (이타카, 런던, 1991), p.191. 아르테미시아가 받았던 '시빌레sibille' 고문은 손가락에 새끼줄을 단단히 감는 방식으로 당시에는 상대적으로 약한 고문이었고, 아르테미시아를 벌하는 것이 아닌 그의 증언 뒷받침이 목적이었다. 이 경험은 압박감 속에서도 위트를 발휘했다. 고문이 시행될 때 그 자리에 있었던 아고스티노 타시를 향해 아르테미시아는 이렇게 말했다. "이것이 당신이 내게 준 반지이고, 이것

이 당신의 약속이다!"

23 개러드, *Artemisia Gentileschi*, p.22. 이에 관한 추가 정보와 오라치오와 타시의 협력적 관계에 대해서는 카바치니의 'Artemisia in her Father's House', pp.285~86 참조.

24 파트리치아 카바치니, *Painting as a Business in Early Seventeenth-century Rome* (유니버시티 파크, 펜실베이니아, 2008), pp.41~42.

25 바벳 본, *Bologna: Cultural Crossroads from the Medieval to Baroque*에 수록된 'Patronizing pittrici in Early Modern Bologna' 참조. 편집, 잔 마리오 안셀름, 안젤리아 데 베네딕티스, 니콜라스 테르프스트라 (볼로냐, 2013), pp.113~26, 본의 출간 예정 저서 (유니버시티 파크, 2021) 예상 제목은 *Women Artists, Their Patrons, and Their Publics in Early Modern Bologna*.

26 율리아 비초소, 'Costanza Francini: A Painter in the Shadow of Artemisia Gentileschi', *Women Artists in Early Modern Italy:Careers, Fame, and Collectors*, 실라 바커 편집 (턴아웃, 2016), pp.99~120.

27 메리 D. 개러드, 'Identifying Artemisia: The Archive and the Eye', Artemisia Gentileschi in a Changing Light, 실라 바커 편집 (턴아웃, 2017), pp.14~19.

28 프란체스코 솔리나스, 미켈레 니콜라치와 유리 프리마로사 공동 편집, *Lettere di Artemisia: Edizione critica e annotate con quarantatre documenti inediti* (로마, 2011), 번호 3, 7, 10은 1618~1620년 사이에 쓰임.

29 개러드, *Artemisia Gentileschi*, no.25, p.398. 16, 17, 21, 24도 참조.

30 실라 바커, 'Artemisia's Money: The Entrepreneurship of a Woman Artist in Seventeenthcentury Florence', *Changing Light*, 바커 편집, p.60, n.18.

31 같은 책, p.71.

32 같은 책, pp.69~70.

33 같은 책, pp.80~81, n.9.

34 수잰 G. 쿠식의 명명, *Francesca Caccini at the Medici Court: Music and the Circulation of Power* (시카고, 런던, 2009) p.47. 여성 통치 피렌체 궁에 대해서는 쿠식의 책 3장과 켈리 하네스의 *Echoes of Women's Voices: Music, Art, and Female Patronage in Early Modern Florence* (시카고, 런던, 2006) 참조.

35 리사 골든버그 스토파토의 'Arcangela Paladini and the Medici', *Women Artists*, 편집, 바커, pp.81~97 참조. 실라 바커의 "'Marvellously Gifted": Giovanna Garzoni's First Visit to the Medici Court', 『벌링턴 매거진』, CLX(2018), pp.654~59 참조.

36 하네스, *Echoes of Women's Voices*, pp.53~56.

37 R. 워드 비셸, *Artemisia Gentileschi and the Authority of Art* (유니버시티 파크, 1999) p.1.

38 바커, 'Artemisia's Money', p.62, n.47.

39 하네스(*Echoes of Women's Voices*, 서문)는 전통적으로 남성 통치자들이 서류에 서명하던 시대에 여성 배우자들이 간접적 후원을 하는 형식에 관해 이야기한다.

40 아르테미시아의 사라진 작품 디아나에 대해서는 비셀의 *Artemisia Gentileschi*, 카탈로그, L26, p.363 참조. 마리넬라의 *L'Enrico*에 대해서는, 파올라 말페치 프라이스와 크리스틴 리스태노의 *Lucrezia Marinella and the 'Querelles des Femmes' in Seventeenth-century Italy* (메디슨, 위스콘신, 테넥, 뉴저지, 2008), 4장, pp.80~104 참조. 로리 섀넌의 *Sovereign Amity: Figures of Friendship in Shakespearean Contexts* (시카고, 런던, 2002)는 영문학에서 여성 우정과 남성으로부터의 독립을 상징하는 인물로서의 디아나에 대해 논한다.

41 비셀, *Artemisia Gentileschi*, 카탈로그, L25, p.363.

42 콕스의 *Women's Writing in Italy*에서 여성에게 헌정한 글에 대해서는 pp.155~58, 피렌체에서 출간된 다섯 편의 글에 대해서는 pp.185~87 참조.

43 크리스토파노 브론치니, *Della dignità e nobiltà delle donne* (피렌체, 1625). 브론치니는 1614년경 22권 분량의 저서를 쓰기 시작했고, 첫번째 부분이 1624~25년 마리아 마달레나 대공비에게 헌정하기 위해 출간되었다. 1628년과 1632년 출간된 두 부분은 크리스틴 데 로렌에게 바쳐졌다. 실라 바커의 'The First Biography of Artemisia Gentileschi: Selffashioning and Protofeminist Art History in Cristofano Bronzini's Notes on Women Artists', 미술사소통연구소, 60(2018), pp.404~35. 쿠식, 『카치니』, pp.XIX~XXI, 브론치니의 저서를 피렌체적인 맥락에서 논의한다.

44 패멀라 조셉 벤슨, *The Invention of the Renaissance Woman: The Challenge of Female Independence in the Literature and Thought of Italy and England* (유니버시티 파크, 1992), 2장, pp.33~64.

45 하인리히 코르넬리우스 아그리파, *Declamation on the Nobility and Preeminence of the Female Sex*, 번역과 편집, 앨버트 라빌 Jr. (시카고, 런던, 996), pp.94~95. 로도비코 돌체, *Dialogo della istitution delle donne* (베네치아, 1547).

46 남성의 그런 종류의 서술에 대해서는 다음 저서들 참조. 안드로니키 디알레티, 'The Publisher Gabriel Giolito de' Ferrari, Female Readers, and the Debate about Women in Sixteenthcentury Italy', Renaissance and Reformation / Renaissance et Réforme, n.s., XXVIII(2004), pp.5~32, 웬디 헬러, *Emblems of Eloquence: Opera and Women's Voice in Seventeenth-century Venice* (버클리, 로스앤젤레스, 런던, 2003), pp.31~47, 로스, *Birth of Feminism*, pp.95~111.

47 여성에게 헌정한 남성 작가에 대해서는 다음 참조. 디알레티, 'Gabriel Giolito', and for an analysis of differing modes of masculinity, 디알레티, 'Defending Women, Negotiating Masculinity in Early Modern Italy', 『역사 저널』, LIV(2011), pp.1~23.

48 브론치니가 인용한 페미니즘 우호 남성 작가에 대해서는 바커의 'The First Biography', n.14 참조. 브론치니가 확인한 피렌체 가문의 여성이 쓴 페미니즘 우호 텍스트에 대해서는 n.10 참조.

49 브론치니의 폰타나 전기 이탈리아어 텍스트에 대해서는 같은 책, p.411과 부록 22.

50 같은 책, pp.413~17. 브론치니의 아르테미시아 전기는 피렌체 국립중앙도서관이 보관중인 미출간 원고 후반에 나온다(같은 책, p.408).

51 마리넬라의 브론치니 방문에 대해서는 수잰 G. 쿠식의 *Francesca Caccini at the Medici Court: Music and the Circulation of Power* (시카고, 런던, 2009), pp.XX와 340, n.10. 참조.

52 바커, 'Artemisia's Money', pp.68~69.

53 솔리나스, *Lettere*.

54 아르테미시아와 남편을 비방하는 편지에 대해서는 같은 책, no.10, p.34, n.5 참조. 바커, 'Artemisia's Money', p.69, 또다른 비난의 편지는 2장 아래에서 논의된다.

55 개러드, *Artemisia Gentileschi*, no.9, pp.283~84.

56 쿠식(*Francesca Caccini*, pp.66~71)은 부오나로티의 희극과 그의 희곡 *La Tancia, Il passatempo, La fiera*의 성격을 그렇게 규정한다. 부오나로티와 그의 그룹에 대한 추가 정보에 대해서는 재니 콜의 *Music, Spectacle, and Cultural Brokerage in Early Modern Italy: Michelangelo Buonarroti il giovane* (피렌체, 2011) 참조.

57 레티치아 파니치, 서문, 마리넬라, *Nobility and Excellence*, pp.7~8; 그리고 로스의 *Birth of Feminism*, pp.203~05.

58 솔리나스, *Lettere*, no.29, p.69.

59 같은 책, nos 12~15와 18, 19.

60 개러드, *Artemisia Gentileschi*, p.63과 편지 no.13.

61 자세한 내용은 비셀의 *Artemisia Gentileschi*, pp.157~62 참조.

62 솔리나스, *Lettere*, no.33, pp.75~76.

63 비셀, *Artemisia Gentileschi*, 그림99, p.39.

64 부에의 아르테미시아 초상화는 주디스 W. 만의 'The Myth of Artemisia as Chameleon: A New Look at the London Allegory of Painting', *Artemisia Gentileschi: Taking Stock* 참조. 편집, 만 (턴아웃, 2005), p.69, n.7, 개러드, 'Identifying Artemisia', pp.11, 33~34.

65 콘수엘로 롤로브리지다, 'Women Artists in Casa Barberini: Plautilla Bricci, Maddalena Corvini, Artemisia Gentileschi, Anna Maria Vaiani, and Virginia da Vezzo', *Changing Light*, 편집, 바커, pp.119~30.

66 데이비드 프리드버그의 인용, *The Eye of the Lynx: Galileo, his Friends, and the Beginnings of Modern Natural History* (시카고, 2002) pp.75~76, n.42.

67 카시아노가 일기에 왕비의 거처 묘사, 데버라 매로의 *The Art Patronage of*

Maria de' Medici (앤아버, 미시간, 1978), p.18.

68 캐서린 크로포드, *Perilous Performances: Gender and Regency in Early Modern France* (케임브리지, 런던, 2004), 3장, 특히, pp.84~89 참조.

69 안 도트리슈의 섭정 시대 '강인한 여성'에 대해서는 개러드, *Artemisia Gentileschi*, pp.165~69, 크로포드, *Perilous Performances*, 4장 참조.

70 이언 매클린, Woman Triumphant: Feminism in French Literature, 1610~1652 (옥스퍼드, 1977), 2장과 3장. 룰라 맥다월 리처드슨의 *The Forerunners of Feminism in French Literature of the Renaissance: From Christine de Pizan to Marie de Gournay* (볼티모어, 런던, 파리, 1929) 참조.

71 마리 르 자르 드 구르네, *L'Egalité des hommes et des femmes* (파리, 1622). 영어 번역본은 *Apology for the Woman Writing, and Other Works*, 편집과 번역, 리처드 힐먼과 콜레트 케스널 (시카고, 런던, 2002), pp.69~95.

72 마리 데 메디치와 미네르바에 대해서는 매클린, *Woman Triumphant*, pp.213~15, 삽화6 참조. 매로, *Art Patronage of Marie de' Medici*, pp.57~58, 부에의 미네르바 모습의 안 도트리슈 초상화 참조. 예르미타시미술관, 상트페테르부르크.

73 개러드, *Artemisia Gentileschi*, no.9, p.384. 스페인의 펠리페 4세를 위해 아르테미시아는 「헤라클레스와 옴팔레」(1627~29)와 「세례자 요한의 탄생」(1630년대 초)을 그렸다. 1635년 이전 그는 「타르퀴니우스와 루크레티아」를 잉글랜드 스튜어트 왕궁으로 보냈다(7장 참조).

74 아르테미시아의 확인되지 않은 카시아노를 위한 자화상과 그의 초상화 소장품 중 유명한 여성에 대해서는 개러드의 *Artemisia Gentileschi*, pp.85~87 참조.

75 개러드, 'Here's Looking at Me: Sofonisba Anguissola and the Problem of the Woman Artist', 『르네상스 계간지』, XLVII/3(1994), pp.566~68; 프레드리카 H. 제이컵스, *Defining the Renaissance 'Virtuosa': Women Artists and the Language of Art History and Criticism* (케임브리지, 1997), 특히, pp.127~29 참조. 비셀은 *Artemisia Gentileschi*, p.40에서 남성 작가들이 아르테미시아의 아름다움에 대해 보낸 '요란한' 찬사들을 상당히 많이 인용한다.

76 지나친 클리닝과 덧칠을 겪었음에도 이 그림은 화가가 특정되었다. 소 미켈란젤로 부오나로티의 피렌체 친구인 니콜로 아리게티 소유였고, 그는 우상타파와 독립적 여성에 유달리 수용적인 그룹에 속했다.

77 피게티의 *Amoretto*와 익명의 시들은 아래 5장에서 이야기한다. 비셀, *Artemisia Gentileschi*, 카탈로그 L1, pp.355~56, 제시 M. 로커, *Artemisia Gentileschi: The Language of Painting* (뉴헤이븐, 런던, 2015), pp.45~50.

78 이 초상화와 아르테미시아의 베네치아 체류에 대해서는, 비셀의 *Artemisia Gentileschi*, pp.36~41와 로커의 *Artemisia Gentileschi*, pp.44~67 참조.

79 레티치아 파니차, 아르칸젤라 타라보티 소개, *Paternal Tyranny* (시카고, 런던, 2004), 번역, 레티치아 파니차, p.1.

80 타라보티, *Paternal Tyranny*, p.66.

81 타라보티가 폭넓은 소통을 위해 수녀원 면회실을 사용한 것에 대해서는 메러디스 케네디 레이의 'Letters from the Cloister: Defending the Literary Self in Arcangela Tarabotti's *Lettere familiari e di complimento*', *Italica*, LXXXI(2004), pp.27~29와 *Paternal Tyranny*에 수록된 파니치의 타라보티 소개글, pp.6~7 참조.

82 이 논쟁에 대해서는, 같은 책, pp.16~21 참조.

83 아르칸젤라 타라보티, *Letters Familiar and Formal*, 편집과 번역, 메러디스 K. 레이와 린 라라 웨스트워터 (토론토, 2012), p.101, n.145. 또다른 접촉 방식은 아르칸젤라의 성안나 수녀원이 푼토 인 아리아(이탈리아에서 고안된 초기 형태의 바늘 레이스) 생산으로 유명했고, 이 레이스가 아르테미시아의 그림에 많이 등장한다는 점에서(아르테미시아는 다비드 초상화에서 이 레이스를 입고 있다) 추측할 수 있다. 타라보티가 수녀원을 위해 레이스 판매를 중개했다.

84 로커는 *Artemisia Gentileschi*(pp.59~61)에서 아르테미시아와 위에 언급된 여성들의 인코니티 참여에 대해 논의한다.

85 버지니아 콕스의 특징에 따르면, *Women's Writing in Italy*, p.183, p.351, n.76. 아래 저서들도 참조. 에밀리아 비가, *Una polemica antifemminista del '600: La Maschera scoperta di Angelico Aprosio* (벤티미글리아, 1989), pp.28~29, 니나 카니차로, 'Studies on Guido Casoni, 1561~1642, Venetian Academies', 박사논문, 하버드대학, 2001.

86 웬디 헬러, *Emblems of Eloquence*, p.53. 헬러의 책은 명목상의 주제를 훨씬 뛰어넘어, 근대 베니치아 초기 페미니즘과 안티페미니즘 연구에 대단히 유용하다.

87 로레단, 'In biasimo delle donne', *Bizzarrie*, II:166; 인용문은 헬러의 영어 번역, *Emblems of Eloquence*, p.56.

88 솔리나스, *Lettere*, p.13; no.14, p.44(페트라르카), no.16, p.28(오비디우스), no.25, p.64(아리오스토).

89 루도비코 아리오스토, *Orlando furioso* (페라라, 1516). 아리오스토 텍스트의 서로 다른 사용에 대해서는 프란체스코 루치올리의 'L'Orlando furioso nel dibattito sulla donna in Italia in età moderna', *Italianistica: Rivista di letteratura italiana*, XLVII(2018), pp.99~130 참조.

90 『광란의 오를란도』 주요 분석에 대해서는 벤슨(*Invention of the Renaissance Woman*, 5장, pp.91~115); 피누치(*The Lady Vanishes*, pp.107~253) 참조.

91 타소의 시에 대한 페미니스트 해석에 대해서는 매릴린 미겔의 *Gender and Genealogy in Tasso's Gerusalemme Liberata* (루이스턴, 퀸스턴, 램피터, 1993) 참조.

92 레티치아 파니차와 섀런 우드 편집, *A History of Women's Writing in Italy* (케임브리지, 2000); 콕스, *Women's Writing in Italy*; 콕스, *The Prodigious Muse:*

Women's Writing in Counter-Reformation Italy (볼티모어, 2011), 콕스, *Lyric Poetry by Women of the Italian Renaissance* (볼티모어, 2013). 친여성 출판업자 가브리엘 졸리토가 1559년 여성시인들의 시만 모아 시선집을 출간했다. 디알레티의 'Gabriel Giolito'와 다이애나 로빈의 *Publishing Women: Salons, the Presses, and the Counter-Reformation in Sixteenth-century Italy* (시카고, 런던, 2007), p.XII 참조.

93　라우라 테라치나, *Discorso sopra tutti li primi canti d'Orlando furioso* (베네치아, 1550) 참조. 디에나 슈메크의 중요한 분석도 참조. 'Getting a Word in Edgewise: Laura Terracina's Discourse on the Orlando Furioso', *Ladies Errant: Wayward Women and Social Order in Early Modern Italy* (더햄, 1998), pp.126~57.

94　툴리아 다라고나, *Dialogue on the Infinity of Love*(*Dialogo della infinità di amore*, 베네치아, 1547), 편집과 번역, 리날디나 러셀과 브루스 메리 (시카고, 런던, 1997).

95　다라고나, *Dialogue*, p.69.

96　사랑의 대화에 대해서는 파니차와 우드 참조, *History of Women's Writing*, pp.66~69.

97　베로니카 프랑코, *Poems in Terza Rima*(1575), *Veronica Franco: Poems and Selected Letters*, 편집과 번역, 앤 로절린드 존스와 마거릿 F. 로즌솔 (시카고, 런던, 1998).

98　프랑코, *Terza Rima*, 카피톨로 16, ll. 74~5, 94~5, p.165, 존스, 로즌솔, 베로니카 프랑코. 마거릿 F. 로즌솔, *The Honest Courtesan: Veronica Franco, Citizen and Writer in Sixteenth-century Venice* (시카고, 1992) 참조.

99　『가부장 독재』는 1654년 타라보티 사후에 '배신당한 순수'라는 제목으로 출간. 로레단의 역할에 대해서는 『가부장 독재』에 실린 파니치의 서문 pp.13~15; 레이의 'Letters from the Cloister' 참조.

100　로커는 *Artemisia Gentileschi*, pp.45~50에서 아르테미시아의 그림들이 익명 시인의 시를 칭송했다고 이야기한다. 학자들은 로레단의 시라는 데 동의한다.

101　이상하게도 인기 있는 이 작은 그림에 대해서는 로레단그룹의 다른 시인도 비슷한 찬사를 보냈다. 로커의 *Artemisia Gentileschi*, pp.54~56, 부록 I, II 참조.

102　비셀, *Artemisia Gentileschi*, pp.56~58 참조.

103　1630년 8월 24일 편지, 개러드, *Artemisia Gentileschi*, no.2, pp.377~78, (공작부인에 대해서는), no.4, p.378 참조.

104　전기작가들에 대해서는 로커, *Artemisia Gentileschi*, p.100.

105　안드레아 촐리(개러드, *Artemisia Gentileschi*, no.8, 10, 11, 12)와 갈릴레오(no.9)에게 보낸 편지에서 그는 피렌체, '나의 고향'으로 돌아가고픈 마음을 표현한다. 카시아노 달 포초에게 보낸 편지(no.13, 14)에서 그는 '내가 태어난 도시' 로마로 돌아가

'친구와 후원자들'을 위해 일하고 싶다는 바람을 이야기한다.

106 같은 책, no.15a, 15b.

107 안나 콜론나 바르베리니의 후원에 대해서는 매릴린 R. 던의 'Spiritual Philanth-
ropists: Women as Convent Patrons in Seicento Rome', *Women and Art in
Early Modern Europe: Patrons, Collectors and Connoisseurs*, 편집, 신시아
로렌스 (유니버시티 파크, 1997), pp.166~75 참조.

108 카시아노 달 포초에게 보낸 편지에서(개러드, *Artemisia Gentileschi*, no.13, 14,
pp.387~88) 아르테미시아는 바르베리니 형제에게 그림 두 점을 제안했다고 언
급했다. 전달된 적 없는 이 그림들에 대해서는 리처드 E. 스피어의 'Artemisia
Gentileschi's "Christ and the Woman of Samaria"', 『벌링턴 매거진』, CLIII(2011),
pp.804~05 참조.

109 그러한 예들은 비셀의 *Artemisia Gentileschi*, 카탈로그 37, 48, L102, L104 참
조. 관능적인 종교 그림의 이탈리아 미술시장에 대해서는 카바치니의 *Painting
as a Business*, 3장, 특히 pp.88~95와 115 참조.

110 1649년 11월 13일 편지(개러드, *Artemisia Gentileschi*, no.24, pp.396~97; 솔리나스,
Lettere, no.60, pp.132~33). 아르테미시아의 「디아나의 목욕」은 1650년 4월 루포에
게 전달되었으나 현재는 소실되었다.

111 아르테미시아의 잉글랜드 시기는 마리아 크리스티나 터자기의 글 'Artemisia
Gentileschi a Londra' 참조. 2016년 11월 30일~2017년 5월 7일 로마 브라스
키궁정(2017년에는 제네바와 밀라노)에서 열린 〈아르테미시아와 그의 시대〉 전시회
카탈로그 pp.69~77에 수록.

112 솔리나스, *Lettere*, no.43, p.104(개러드, *Artemisia Gentileschi*에는 없다).

113 개러드, *Artemisia Gentileschi*, no.13, p.387.

114 1639년 12월 16일 편지(같은 책, no.15a)에서 아르테미시아는 남동생이 '나의 보스
mia signora인 왕비 전하'를 위해 이탈리아 여행을 했음을 언급한다. 다음 문장
에서 그는 '왕비 마마와 왕비 마마 어머니의 허락il consenso di questa Maestà
et della Regina Madre mia Signora 없이(떠나기로) 결정한 것이 아니다'라고 말
한다. 솔리나스, *Lettere*, no.51, p.121와 n.6.

115 캐서린 어셔 헨더슨과 바버라 F. 맥머너스의 *Half Humankind: Contexts and
Texts of the Controversy about Women in England*, 1540~1640 (어바나, 시카
고, 1985), pp.11~20 참조. 조앤 켈리, 'Early Feminist Theory', pp.16~17 참조.

116 레이철 스페트, *A Muzzle for Melastomus* (런던, 1617), 에스터 소워넘, *Ester
Hath Hang'd Haman* (런던, 1617), 콘스탄티아 문다, *The Worming of a Mad
Dogge* (런던, 1617).

117 엘리자베스 클라크, 'Anne Southwell and the Pamphlet Debate: The Politics
of Gender, Class, and Manuscript', *Debating Gender in Early Modern
England, 1500~1700*, 편집, 크리스티나 맬컴슨, 미호코 스즈키 (베이싱스토

크, 2002), pp.37~53. 같은 책에서 리사 J. 슈넬의 'Muzzling the Competition: Rachel Speght and the Economics of Print', pp.57~77 참조.

118 슈넬의 분석, 'Muzzling the Competition'.

119 라틴어 여성형 하이크Haec(이)와 비르Vir(남성), 남성형 히크Hic와 물리에 Mulier(여성). 샌드라 클라크의 유용한 글 참조. 'Hic Mulier, Haec Vir, and the Controversy over Masculine Women', 『스터디 인 필로소피』, LXXXII(1985), pp.157~83.

120 슈넬, 'Muzzling the Competition', pp.64~8.

121 메리 태틀웰과 조앤 히트힘홈, *The Women's Sharpe Revenge* (런던, 1640), 미시간대학 도서관 디지털 컬렉션, quod.lib.umich.edu, pp.115~16, 2019년 5월 24일 접속.

122 마리넬라, *Nobility and Excellence*, pp.139~41; 그는 타소의 여성 혐오 담론에 도전한다. *Della virtù feminile e donnesca* (베네치아, 1582).

123 개러드, *Artemisia Gentileschi*, no.15a, pp.388~89.

124 같은 책, no.17, p.391.

125 로커, *Artemisia Gentileschi*, pp.184~86, 아르테미시아의 나폴리 시절 마지막 몇 년의 상황과 후원 부족 설명.

126 디알레티, 'Gabriel Giolito', pp.20~21, 이러한 전개 과정을 요약.

127 루크레치아 마리넬라, *Exhortations to Women and to Others if They Please*(1645), 편집과 번역, 로라 베네데티 (토론토, 2012), pp.80~98.

128 같은 책, p.97.

129 콕스, *Women's Writing in Italy*, p.227. 프라이스와 리스타이노는(*Lucrezia Marinella and the 'Querelles des Femmes*', pp.120~55) 마리넬라가 권유 속에 아이러니한 메시지를 심은 것이라 주장한다. 자신의 초기 글과 유머에 익숙한 독자들에게 전복적으로 호소했다는 것이다. 로스도 이러한 해석을 옹호한다. *Birth of Feminism*, pp.296~98.

130 아르테미시아가 파르마 공작에게 준 세 작품 중 포츠담의 「루크레티아」와 카포디몬테미술관의 「유디트」 두 점에 대해서는 비셀의 *Artemisia Gentileschi*, 카탈로그 48, pp.281~87 참조; 풍자적 작품일 가능성에 대해서는 개러드의 *Artemisia Gentileschi*, pp.131~35 참조. 브르노의 「수산나」와 문제가 되는 후기 작품에 대해서는 비셀의 *Artemisia Gentileschi*, 카탈로그 50, pp.292~93 참조.

131 샌드라 클라크의 인용, 'Hic Mulier', p.174.

132 미호코 스즈키, 'Elizabeth, Gender, and the Political Imaginary of Seventeenth-century England', *Debating Gender*, 편집, 맬컴슨과 스즈키, pp.231~53.

133 힐다 L. 스미스, *Reason's Disciples: Seventeenth-century English Feminists* (어바나, 시카고, 런던, 1982), 서문. 이 짧은 요약은 스미스의 고전적 연구, 특히 3장과 4장에서 큰 도움을 얻었다.

1 로마법과 그후로 간통법은 오로지 남편과 아버지의 명예를 지키는 목적으로만
 존재했다. 마리나 그라치오시의 'Women and Criminal Law: The Notion of
 Diminished Responsibility in Prospero Farinaccio(1544~1618) and Other
 Renaissance Jurists', *Women in Italian Renaissance Culture and Society*,
 편집, 레티치아 파니차 (옥스퍼드, 2000), pp.166~81 참조. 강간법 역사에 대해서
 는 수전 브라운밀러의 *Against Our Will: Men, Women and Rape* (뉴욕, 1975)
 참조.

2 주세페 파시, *I donneschi difetti* (베네치아, 1618), pp.38~57.

3 같은 책, pp.103~52.

4 루크레치아 마리넬라, *The Nobility and Excellence of Women, and the
 Defects and Vices of Men*, 편집과 번역, 앤 던힐. 서문, 레티치아 파니차 (시카고,
 1999).

5 아르칸젤라 타라보티, *Paternal Tyranny*, 편집과 번역, 레티치아 파니차 (시카고,
 2004) pp.110~11.

6 같은 책, pp.114~15.

7 파시, *I donneschi difetti*, p.322.

8 타라보티, *Paternal Tyranny*, p.115. 파니차가 지적하듯이 이야기에서 편리하게
 도 다니엘은 사라지고 없다.

9 메리 D. 개러드, *Artemisia Gentileschi: The Image of the Female Hero in
 Italian Baroque Art* (프린스턴, 1989), 3장. 퍼트리샤 시몬스는 이렇게 관능적으
 로 그려진 수산나들은 그림을 보는 이들에게 피해야 할 죄악의 이미지를 제시함
 으로써 가톨릭 개혁 어젠다를 견지한다고 주장한다. 'Artemisia Gentileschi'
 s Susanna and the Elders(1610) in the Context of CounterReformation
 Rome', *Artemisia Gentileschi in a Changing Light*, 편집, 실라 바커 (턴아웃,
 2017), pp.41~57.

10 아르테미시아의 「수산나」에 대한 중요한 문헌은 다음과 같다. 개러드, *Artemisia
 Gentileschi*, 3장(pp.183~209); R. 워드 비셀, *Artemisia Gentileschi and the
 Authority of Art: Critical Reading and Catalogue Raisonné* (유니버시티 파
 크, 1999), pp.2~10, 카탈로그 2(pp.187~89), 키스 크리스티안센과 주디스 W.
 만, *Orazio and Artemisia Gentileschi: Father and Daughter Painters in
 Baroque Italy*, 전시회 카탈로그, 로마 베네치아 팔라초미술관, 뉴욕 메트로폴리
 탄박물관, 세인트루이스미술관 (뉴욕, 2002), 카탈로그 51(pp.296~99).

11 모데라타 폰테, *The Worth of Women, Wherein Is Clearly Revealed Their
 Nobility and Their Superiority to Men*, 편집과 번역, 버지니아 콕스 (시카고, 런
 던, 1997).

12 같은 책, pp.84~91.

13 같은 책, p.90.

14 타라보티, *Paternal Tyranny*, pp.54, 56.

15 이 그림의 의도된 관람자에 대해서는 많은 논쟁이 있었다. 엘리자베스 크로퍼는 미술시장에서 관능적 여성 누드의 수요에 따라 생산된 맥락에서 「수산나」를 논한다. 'Life on the Edge: Artemisia Gentileschi, Famous Woman Painter', 크리스티안센과 만, *Orazio and Artemisia Gentileschi*, pp.272~76.

16 버지니아 콕스, *Women's Writing in Italy, 1400~1650* (볼티모어, 2008), pp.2~8 참조. 이탈리아 르네상스의 배운 여성의 사회적 지위에 대해 말하자면, 그들 대부분 상류층 출신이고 인문학 교육을 받았다.

17 귀도 루지에로, *The Boundaries of Eros: Sex Crime and Sexuality in Renaissance Venice* (뉴욕, 옥스퍼드, 1985), p.90.

18 오라치오의 동기에 대한 추측으로는 엘리자베스 S. 코언의 글 참조. 'The Trials of Artemisia Gentileschi: A Rape as History', 『16세기 저널』, XXXI(2000), pp.57~61. 명예 문화를 뒷받침하는 법적 구조에 대해서는 같은 저자의 'No Longer Virgins: Self presentation by Young Women in Late Renaissance Rome', *Refiguring Woman: Perspectives on Gender and the Italian Renaissance*, 편집, 매릴린 미겔과 줄리아나 시사리 (이타카, 런던, 1991), pp.169~91 참조.

19 투티아가 인용한 아르테미시아의 말에 대해서는 개러드, *Artemisia Gentileschi*, p.421 참조; 투티아의 역할 포함, 아르테미시아의 강간과 재판 결과에 대해서는 같은 책, pp.20~23에 논의되어 있다.

20 루카 펜티와 마리오 트로타의 증언(같은 책, p.480). 파트리치아 카바치니 'Artemisia in her Father's House', 크리스티안센과 만, *Orazio and Artemisia Gentileschi*(pp.283~95, p.286, n.41)도 다른 예들을 제시한다.

21 소문에 관해서는 크리스티안센과 만, *Orazio and Artemisia Gentileschi*, p.98.

22 코언, 'Trials of Artemisia Gentileschi', p.68.

23 피와 저항, 약속에 대한 법적 조항에 대해서는 코언, 'No Longer Virgins', p.176 참조.

24 레이철 A. 반 클리브, 'Sex, Lies, and Honor in Italian Rape Law', 『서포크대학 법학 리뷰』, XXXVII(2005), p.437.

25 크리스티안센과 만(*Orazio and Artemisia Gentileschi*, 카탈로그 51, pp.296~99)은 이 명문에 대한 학자들의 의견을 개괄한다(기술적 분석을 통해 가짜가 아님은 확인되었다.) 「수산나」에 오라치오의 손길이 더해졌을 가능성은 최소한이라는 것이 일반적인 믿음이지만 크리스티안센은 그가 참여했을 것이라 주장한다(키스 크리스티안센, 'Becoming Artemisia: Afterthoughts on the Gentileschi Exhibition', 『메트로폴리탄미술관 저널』, XXXIX, 2004, pp.101~26).

26 개러드, *Artemisia Gentileschi*, 3장.

27 메리 D. 개러드, *Artemisia Gentileschi around 1622: The Shaping and Reshaping of an Artistic Identity* (버클리, 로스앤젤레스, 런던, 2001), pp.18~23.

28 프란체스코 솔리나스, 공동 편집, 미켈레 니콜라치, 유리 프리마로사, *Lettere di Artemisia: Edizione critica e annotate con quarantatre documenti inediti* (파리, 2011), no.10, p.34.

29 솔리나스, *Lettere*, no.14, pp.44~45, no.23, pp.62~63. 엘리자베스 S. 코언, 'More Trials for Artemisia Gentileschi: Her Life, Love and Letters in 1620', *Patronage, Gender and the Arts in Early Modern Italy: Essays in Honor of Carolyn Valone*, 편집, 캐서린 A. 매가이버, 신시아 스톨핸스 (뉴욕, 2015), pp.260~61, 264~65. 샤론 T. 스트로치아에 따르면 이 시기 여성은 '다른 여성에 대해 남성이 한 것과 같은 성적인 욕을 했다.' ('Gender and the Rites of Honour in Italian Renaissance Cities', *Gender and Society in Renaissance Italy*, 편집, 주디스 C. 브라운과 로버트 C. 데이비스, 런던, 뉴욕, 1998, p.56).

30 개러드, *Artemisia Gentileschi*, pp.474, 480, 타시가 자신의 변호를 위해 아르테미시아를 난잡하다고 묘사한 것에 대해. 후대에 그를 타시와 유사하게 성격화한 것에 대해서는 pp.206~07.

31 리비우스 I.57~8. 다음 저서 참조. 이언 도널드슨, *The Rapes of Lucretia: A Myth and Its Transformation* (옥스퍼드, 1982) 스테파니 제드, *Chaste Thinking: The Rape of Lucretia and the Birth of Humanism* (블루밍턴, 인디애나폴리스, 1989), 로버트 L. 허버트, *David, Voltaire, 'Brutus' and the French Revolution: An Essay in Art and Politics* (뉴욕, 런던, 1972), 개러드, *Artemisia Gentileschi*, pp.216~44, 린다 헐츠, 'Dürer's "Lucretia": Speaking the Silence of Women', *Signs: Journal of Women in Culture and Society*, XVI(1991), pp.205~37.

32 잠바티스타 마리노, *La galeria* (베네치아, 1619), p.266.

33 크리스틴 드 피장, *City of Ladies*, II.37.1.

34 초기 학자들은 아르테미시아의 「루크레티아」의 제작연도를 1620년대로 추정했으나, 2002년 엑스레이 촬영 결과 이 에트로 그림은 1612~13년경 그렸다가 소실된 원본을 아르테미시아가 복제했을 수도 있음을 시사한다(크리스티안센, 'Becoming Artemisia', pp.109~11). 여기서 나는 이 에트로 그림을 원본과 같은 버전으로 간주하고 더 이른 시점을 사용한다. 이 그림에 대해서는 아래의 책 참조. 개러드, *Artemisia Gentileschi*, pp.210~44; 비셀, *Artemisia Gentileschi*, 카탈로그 3(pp.189~91); 크리스티안센과 만, *Orazio and Artemisia Gentileschi*, 카탈로그 67(pp.361~64).

35 여성에게 침묵하라는 훈계, 특히 무대에 대해서는, 웬디 헬러의 *Emblems of Eloquence: Opera and Women's Voices in Eighteenth-century Venice* (버클리, 로스앤젤레스, 런던, 2003), pp.45~47. 르네상스시대 여성의 연설 억압에 대

한 문헌은 버지니아 콕스의 'Gender and Eloquence in Ercole de' Roberti's *Portia and Brutus*', 『르네상스 계간지』, LXII(2009), pp.61~101,과 n.72 참조.

36 개러드, *Artemisia Gentileschi*, 4장에서 이런 종류의 예를 들고 있다.

37 코언, 'No Longer Virgins'.

38 개러드, *Artemisia Gentileschi*, pp.228~31.

39 라우라 체레타, *Collected Letters of a Renaissance Feminist*, 편집과 번역, 다이애나 로빈 (시카고, 1997), no. XVII, 피에트로 체키에게, pp.70~71. 로빈의 서문 참조, 같은 책, pp.11, 64~5. 다이애나 로빈, 'Humanism and Feminism in Laura Cereta's Public Letters', *Women in Italian Renaissance Culture and Society* (옥스퍼드, 2000), 편집, 레티치아 파니차, pp.368~84.

40 로빈의 체레타 번역, *Letters*, p.65.

41 타라보티, *Paternal Tyranny*, pp.115~16.

42 체레타, *Letters*, p.66.

43 페넬로페에 대해서는 조반니 보카치오, *Famous Women*, 번역, 버지니아 브라운 (케임브리지, 런던, 2003), XL, pp.78~81, 체레타, *Letters*, 66~7.

44 패멀라 조셉 벤슨(*The Invention of the Renaissance Woman: The Challenge of Female Independence in the Literature and Thought of Italy and England*, 유니버시티 파크, 1992, pp.9~31)은 이 점을 강조하면서도 보카치오가 때때로 '섬세하고 친페미니즘 목소리'를 내었음을 인정한다.

45 체레타, *Letters*, no. XVIII, pp.75~76.

46 같은 책, p.75.

3장. 허구적 자아 — 뮤지션과 막달라 마리아

1 1638년 메디치 목록에는 '아르테미시아가 자신이 류트를 연주하는 모습을 직접 그린 초상화'라고 기록되어 있다. 크리스티안센과 만의 *Orazio and Artemisia Gentileschi: Father and Daughter Painters in Baroque Italy*, 전시회 카탈로그, 로마 베네치아궁전미술관, 뉴욕 메트로폴리탄미술관, 세인트루이스미술관 (뉴욕, 2002), 카탈로그 57, pp.322~25.

2 제시 M. 로커, *Artemisia Gentileschi: The Language of Painting* (뉴헤이븐, 런던, 2015), pp.136~42, 창녀 추정 포함. 아르테미시아의 제한적 음악 노출에 대해서는, 린다 필리스 오스턴의 'Portrait of the Artist as (Female) Musician', *Musical Voices of Early Modern Women*, 편집, 토마스 라매이 (올더숏, 2005), pp.47~53 참조.

3 주디스 만(크리스티안센과 만의 *Orazio and Artemisia Gentileschi*)은 아르테미시아가 코스튬 플레잉을 통해서 역할을 수행하는 자신을 그린 것이라 제의한다. 로

커는(*Artemisia Gentileschi*, pp.136~42) 이 초상화를 카치니의 〈집시 여인의 춤〉
과 연결한다. 궁중 일지에는 공연한 사람 네 명의 이름이 카치니와 그의 계모, 확
인할 수 없는 '로라', 그리고 '아르테미시아'로 기록되어 있다. 가능한 이름들을 지
워보면 이 아르테미시아는 아르테미시아 젠틸레스키일 가능성이 크다. 개러드,
*Artemisia Gentileschi: The Image of the Female Hero in Italian Baroque
Art* (프린스턴, 1989), pp.37, 497, n.51, 로커, *Artemisia Gentileschi*, p.211, n.33.

4 라우라 체레타, *Collected Letters of a Renaissance Feminist*, 편집과 번역, 다
 이애나 로빈 (시카고, 런던, 1997), p.84.

5 모데라타 폰테, *The Worth of Women, Wherein Is Clearly Revealed Their
 Nobility and Their Superiority to Men*, 편집과 번역, 버지니아 콕스 (시카고, 런
 던, 1997), pp.234~36, 인용문은 p.235.

6 주디스 버틀러, *Gender Trouble: Feminism and the Subversion of Identity*
 (뉴욕, 런던, 1990).

7 나폴리 시인 지롤라모 폰타넬라, 로커, *Artemisia Gentileschi*, pp.140~42.

8 카사 부오나로티의 복제 그림에 대해서는 에른스트 슈타인만의 *Die Portraitdar-
 stellungen des Michelangelo* (라이프치히, 1913), pp.19~20, pl.5. 여기 수록한
 잉크 드로잉 삽화에 대해서는 같은 책, pp.17~18, pl.2. 터번을 쓴 화가의 이 이
 미지들과 다른 이미지들에 대해서는 개러드, 'Michelangelo in Love: Decoding
 the Children's Bacchanal', *Art Bulletin*, XCVI(2014), p.32, p.47, n.74 참조.

9 마술사로서의 화가라는 르네상스 개념에 대해서는 프랜시스 A. 예이츠,
 Giordano Bruno and the Hermetic Tradition (런던, 1964) 참조.

10 아르테미시아의 그림으로 보는 주장에 대해서는 크리스티안센과 만, *Orazio and
 Artemisia Gentileschi* 카탈로그56, pp.320~21 참조. 반대 의견에 대해서는 개
 러드, 'Artemisia's Hand', *Reclaiming Female Agency*, 편집, 노마 브라우드와
 메리 D. 개러드(버클리, 로스앤젤레스, 런던, 2005), pp.67~68.

11 성 카트리나의 윗부분이 몇 센티미터 보이지 않기 때문에(분명 후광 전체가 다 포함
 되어 있었을 것이다) 원본의 길이는 분명 「류트 연주자 모습의 자화상」에 가까웠을
 것이다.

12 개러드, *Artemisia Gentileschi*, p.48, 로커, *Artemisia Gentileschi*, p.134.

13 'I segreti di Artemisia Gentileschi: un autoritratto dietro Santa Caterina',
 www.intoscana.it, 2019년 4월 3일 접속.

14 우피치미술관의 「알렉산드리아의 성 카트리나」는 대공의 누이인 카트린 데
 메디치의 의뢰를 받은 작품일 가능성이 있다(개러드, *Artemisia Gentileschi*,
 pp.499~500).

15 프란체스코 솔리나스, 공동 편집, 미켈레 니콜라치와 유리 프리마로사, *Lettere di
 Artemisia: edizione critica e annotate con quarantatre documenti inediti*
 (로마, 2011).

16 발레는 1615년 2월 24일 피티궁에서 마리아 마달레나의 귀부인dama 소피아 비네스타의 결혼을 위해 공연되었다. 수잰 G. 쿠식, *Francesca Caccini at the Medici Court: Music and the Circulation of Power* (시카고, 런던, 2009), pp.297~98.

17 잔니 파피 리뷰, R. 워드 비셀, '*Artemisia Gentileschi and the Authority of Art*', 『벌링턴 매거진』, CXLII(2000), pp.450~53에서 아르테미시아의 아마존 스타일 자화상 목록을 찾을 수 있다. 쿠식, Francesca Caccini, pp.194~98, 강인한 여성 통치자로서의 마리아 마달레나와 아마존을 연상시키는 묘사에 대해 참조.

18 실라 바커, 테사 거니 공저, 'House Left, House Right: A Florentine Account of Marie de Medici's 1615 *Ballet de Madame*', *Society for Court Studies*, XX(2015), pp.151~53.

19 턴기 이야기는 로커의 책(*Artemisia Gentileschi*, pp.139~40)에서 인용. 메탈 레이스 원단과 아르테미시아의 「류트 연주자」와의 상관관계를 주목했다.

20 실라 바커, 'Artemisia's Money: The Entrepreneurship of a Woman Artist in Seventeenthcentury Florence,' *Artemisia Gentileschi in a Changing Light*, 편집, 실라 바커 (턴아웃, 2017), pp.64~66.

21 켈리 하네스, *Echoes of Women's Voices: Music, Art, and Female Patronage in Early Modern Florence* (시카고, 런던, 2006), pp.62~64, '처녀성을 자기상징화의 중심에 둔 여러 여성 통치자들 가운데 잉글랜드의 엘리자베스 1세를 인용한다.

22 쿠식, *Francesca Caccini*, pp.128~37, 앤 수터 편집, *Lament: Studies in the Ancient Mediterranean and Beyond* (옥스퍼드, 2008).

23 쿠식, *Francesca Caccini*, pp.133, 136~37.

24 같은 책, pp.215~16.

25 발레리아 피누치, 서문, 모데라타 폰테, *Floridoro: A Chivalric Romance*, 발레리아 피누치 편집, 줄리아 키사키 번역 (시카고, 2006). 메러디스 K. 레이, *Daughters of Alchemy: Women and Scientific Culture in Early Modern Italy* (케임브리지, 2015), 특히 pp.78~83 참조.

26 버지니아 울프, *Orlando: A Biography*, 1928년 초판.

27 이 그림은 피렌체에서 쓰던 이름인 '아르티미시아 로미Artimisia Lomi'로 서명되어 있다. 의자와 거울의 명문은 아마도 그림이 그려진 당시 서화가가 추가한 것일지도 모른다.

28 개러드, *Artemisia Gentileschi*, pp.45~48; 비셀, Artemisia Gentileschi and the Authority of Art (유니버시티 파크, 1999), 카탈로그 10, pp.26~31; 크리스티안센과 만, *Orazio and Artemisia Gentileschi*, 카탈로그 58, pp.325~28.

29 에밀리 월본, 'A Question of Character: Artemisia Gentileschi and Virginia Ramponi Andreini', *Italian Studies*, LXXI(2016), pp.335~55, doi.org/10.1080/00751634.2016.1189254, 2019년 5월 24일 접속.

30 같은 책, pp.347~48.

31 몬테베르디의 〈아리아나〉에서 페티가 기록한 안드레이니 이미지에 대해서는 같은 책 그림2 참조. 아르테미시아와 안드레이니는 만나는 그룹이 겹쳤다. 예를 들면, 아르테미시아의 친구 크리스토파노 알로리는 비르지니아 안드레이니와 프란체스카 카치니 두 사람의 초상화를 그렸다(안드레이니의 초상화에 관해서는 월본의 'Question of Character', p.347 참조; 카치니 초상화는 아래 n.38 참조). 세비야의 「막달라 마리아」에 대한 월본의 주장은 그럴듯하지만, 안드레이니가 아르테미시아의 피티궁 「막달라 마리아」와 디트로이트미술관의 「유디트」의 모델로도 섰다는 주장은 설득력이 없다.

32 월본 인용, 'Question of Character', pp.345~46.

33 세비야의 「막달라 마리아」는 알칼라 공작, 페르난도 아판 데 리베라가 1625~26년, 로마에 있던 아르테미시아에게서 구입했다. 비셀, *Artemisia Gentileschi*, 카탈로그 16, pp.222~24 참조; 메리 D. 개러드, *Artemisia Gentileschi around 1622: The Shaping and Reshaping of an Artistic Identity* (버클리, 로스앤젤레스, 런던, 2001), pp.25~35; 크리스티안센과 만, *Orazio and Artemisia Gentileschi*, 카탈로그 68, pp.365~66. 그림은 1620년에는 아르테미시아의 피렌체 스튜디오에 있었을 것이고 (이 크기의 막달라 마리아 두 점이 목록에 들어 있고, 한 점은 막 시작한 것으로 기록되어 있다. 크리스티안센과 만, 부록 3, pp.446~47) 같은 해 이 작품이 로마의 아르테미시아에게 보내진 것으로 보인다 (솔리나스, *Lettere*, no.13, p.40).

34 개러드, *Artemisia Gentileschi around 1622*, 미켈란젤로 판화는 그림22, 회화의 해석에 대해서는 1장 참조.

35 월본, 'Question of Character', p.349.

36 같은 책, p.340.

37 G. B. 안드레이니의 1617년 막달라 마리아 연극에서 5막 중 세 개의 막이 성녀의 도발적인 초기 삶을 그린 것이었다. 'Giovan Battista Andreini', *Dizionario biografico degli Italiani*. 폰테와 마리넬라의 시에 등장하는 막달라 마리아에 대해서는 파올라 말페치 프라이스와 크리스틴 리스타이노의 *Lucrezia Marinella and the 'Querelles des Femmes' in Seventeenth-century Italy* (매디슨, 테넥, 2008), pp.65~74 참조; 버지니아 콕스, *The Prodigious Muse: Women's Writing in Counter-Reformation Italy* (볼티모어, 2011), pp.134~37.

38 확인된 카치니의 초상화는 남은 것이 없다. 크리스토파노 알로리가 초상화를 그렸지만 그가 사망함에 따라 미완성으로 남았다(쿠식, *Francesca Caccini*, p.339, n.3). 리사 골든버그 스토파토는 이 작품이 우피치의 미완성 초상화 미니어처와 일치한다고 잠정적인 결론을 내렸지만, 스파다 류트 연주자와 특별히 닮지는 않았다. 하지만 두 얼굴 모두 아주 구체적이지는 않다. 스토파토, 'Le "musiche" delle granduchesse e i loro ritratti', *Con dolce forza: Donne nell'universo musicale del Cinque e Seicento*, 편집, 라우라 도나치, 전시회 카탈로그, 바

뇨 아 리폴리, 루오테의 산타카테리나예배당 (피렌체, 2018), 그림2, 카탈로그 4, p.103, pp.46~50.

39 피레이 판화는 바실레를 기념하는 시선집의 권두 삽화. 바실레가 1623~24년 거주하던 베네치아에서 처음 출간되었고, 1628년 나폴리에서 재출간된다. 로커, *Artemisia Gentileschi*, pp.106~07 참조.

40 1640년 폰타넬라의 시에 대해서는 *Parnaso Italiano Repertorio della poesia italiana del Cinquecento e del Seicento*, www.poesialirica.it, 'Cielo del Sole' 제목의 폰타넬라 파일에서 no.80 참조, 2019년 5월 24일 접속.

41 쿠식, *Francesca Caccini*, p.63, p.343, n.18.

42 이 새로운 「막달라 마리아」에 대해서는 다음 저서들 참조. *Changing Light*, 바커 편집, 개러드의 에세이('Identifying Artemisia: The Archive and the Eye', pp.11~40, pp.16~17); 잔니 파피('Mary Magdalene in Ecstasy, Madonna of the Svezzamento: Two Masterpieces by Artemisia', pp.147~66, pp.147~49); 주디스 W. 만('Deciphering Artemisia: Three New Narratives and How They Expand Our Understanding', pp.149~81, pp.167~8); 크리스티나 커리 외('Mary Magdalene in Ecstasy by Artemisia Gentileschi: A Technical Study', pp.217~35).

43 잔니 파피가 파악한 연결점. 그는 조각상이 초기에는 클레오파트라로 알려졌다고 했다('Mary Magdalene in Ecstasy', p.149).

44 카라바조의 소실된 「막달라 마리아」는 시피오네 보르게세를 위해 그린 작품으로 복제품이 많이 남아 있다. 개러드, 'Identifying Artemisia', p.17, 그림7; 파피, 'Mary Magdalene in Ecstasy', p.150, 그림7 참조.

45 아르테미시아는 이 막달라 마리아를 의식적으로 관능적으로 그리지 않았다. 보존 과정에서 인물의 가슴이 원래는 더 노출되고 부푼 상태였음이 밝혀졌기 때문이다. 후반 작업에서 그 부분을 더 얌전하고 단정하게 수정했다(커리 외, 'Mary Magdalene in Ecstasy', pp.226~27).

46 크리스토포로 브론치니, *Della dignità e nobiltà delle donne*(1525), 쿠식이 영어로 인용, *Francesca Caccini*, pp.62~63, 이탈리아어로 보다 온전히 수록, 부록 C, pp.332~33, 여기서 그는 대공비 마리아 마달레나에게 세 가지 선법의 다른 성격을 부여한다.

47 나는 여기서 아레초의 귀도(995~1050), 풀다의 아담(1445~1505), 유안 데 에스피노사 메드라노(1632~1688)의 다른 선법의 성격을 합쳤다. 'Mode(music)', en.wikipedia.org, 2019년 5월 24일 접속.

48 개러드, *Artemisia Gentileschi around 1622*, pp.1~23.

1 모데라타 폰테, *The Worth of Women, Wherein Is Clearly Revealed Their Nobility and Their Superiority to Men*, 편집과 번역, 버지니아 콕스 (시카고, 런던, 1997), pp.101~03.

2 크리스틴 드 피장, *The Book of the City of Ladies*(1405), 얼 제프리 리처즈 번역 (뉴욕, 1982); 로절린드 브라운그랜트 번역 (런던, 뉴욕, 1999), 유디트와 에스더에 대해, II.31.1, II.32.1, 세미라미스, I.15.1~2, 타미리스, I.17.2, 제노비아, I.20.1.

3 아르칸젤라 타라보티, *Paternal Tyranny*, 편집과 번역, 레티치아 파니차(시카고, 2004), pp.140~41.

4 프랭크 카포치 참조, 'The Evolution and Transformation of the Judith and Holofernes Theme in Italian Drama and Art before 1627', 박사논문, 위스콘신-매디슨 대학, 1975; 엘레나 실레티, 'Patriarchal Ideology in the Renaissance Iconography of Judith', *Refiguring Woman: Perspectives on Gender and the Italian Renaissance*, 매릴린 미겔, 줄리아나 시사리 편집 (이타카, 런던, 1991), pp.35~70. 메리 D. 개러드, *Artemisia Gentileschi: The Image of the Female Hero in Italian Baroque Art* (프린스턴, 1989), 5장.

5 실레티, 'Patriarchal Ideology', pp.46~52.

6 앨리슨 레비, *Widowhood and Visual Culture in Early Modern Europe* (올더숏, 2003).

7 조반니 보카치오, *Famous Women*, 버지니아 브라운 번역 (케임브리지, 런던, 2003), II장(세미라미스), XLIX장(타미리스).

8 단테, *Inferno*, 5편, ll. 58~60; 주세페 파시, *I donneschi difetti* (베네치아, 1599), p.48.

9 아마존 전사들에 대한 르네상스 시각에 대해서는 마거릿 L. 킹, *Women of the Renaissance* (시카고, 런던, 1991), pp.188~93. 초기 근대 문학에 나타난 여전사에 대해서는 발레리아 피누치, 'Undressing the Warrior / Redressing the Woman: The Education of Bradamante', 피누치, *The Lady Vanishes: Subjectivity and Representation in Castiglione and Ariosto* (스탠퍼드, 1992) 8장, pp.227~53 참조.

10 마리나 워너, *Joan of Arc: The Image of Female Heroism* (버클리, 로스앤젤레스, 1981), pp.200~201.

11 채리티 캐넌 윌러드, *Christine de Pizan: Her Life and Works* (뉴욕, 1984), pp.204~07.

12 *Dangerous Women*에 수록된 버지니아 브릴리언트의 글 참조, 전시회 카탈로그, 퍼트리샤와 필립 프로스트 미술관, 플로리다 인터내셔널대학, 코넬파인아트미술관, 롤린스대학 (뉴욕, 런던, 2018), p.52.

13 마거리타 스토커, *Judith, Sexual Warrior: Women and Power in Western Culture* (뉴헤이븐과 런던 1998), pp.17, 22~3.

14 같은 책, pp.61~5, 71~6; 에이든 노리, 'Elizabeth I as Judith: Reassessing the Apocryphal Widow's Appearance in Elizabethan Royal Iconography', *Renaissance Studies*, XXXI/5(2017), pp.707~22.

15 *The Book of Judith*, 그리스어 원서, 영어 번역, 모턴 S. 엔슬린, 솔로몬 자이틀린 (레이던, 1972), p.121.

16 내털리 토머스, *The Medici Women: Gender and Power in Renaissance Florence* (올더숏, 벌링턴, 버몬트, 2003), p.164.

17 개러드, *Artemisia Gentileschi*, pp.291~95, 유디트의 이야기와 그의 남성적인 양면성 사이의 상충하는 심리적 메시지 관련.

18 세라 블레이크 맥햄, 'Donatello's Bronze "David" and "Judith" as Metaphors of Medici Rule in Florence', *Art Bulletin*, LXXXIII(2001), pp.32~47; 에이드리언 랜돌프, *Engaging Symbols: Gender, Politics, and Public Art in Fifteenth-century Florence* (뉴헤이븐, 런던 2002), 6장; 존 T. 파올레티, *Michelangelo's David: Florentine History and Civic Identity* (케임브리지, 2015), pp.39~50, 메리 D. 개러드, 'The Cloister and the Square: Gender Dynamics in Renaissance Florence', *Early Modern Women: An Interdisciplinary Journal*, XI(2016), pp.18~23.

19 문구가 새겨진 원래 기단은 소실되었으나 문구는 보존되었다. H. W. 잰슨, *The Sculpture of Donatello* (프린스턴, 1963), p.198.

20 카포치, 'Judith', pp.21~25, 실레티 'Patriarchal Ideology', pp.58~60. 14세기 토스카나에서 유디트의 정체성에 대해서는 세라 블레이크 맥햄의 'Donatello's Judith as the Emblem of God's Chosen People', *The Sword of Judith: Judith Studies across the Disciplines*, 케빈 R. 브라인, 엘레나 실레티, 헨리케 라흐네만 편집 (케임브리지, 2010), pp.307~24.

21 유디트의 '남성적인 위업'에 대한 기독교적 묘사와 이 주제의 후대 생명에 대해서는 카포치의 'Judith', p.13과 실레티 'Patriarchal Ideology', p.63 참조.

22 켈리 하네스, *Echoes of Women's Voices: Music, Art, and Female Patronage in Early Modern Florence* (시카고, 런던, 2006), p.114.

23 'The Story of Judith, Hebrew Widow', Lucrezia Tornabuoni de' Medici, *Sacred Narratives*, 편집과 번역, 서문, 제인 타일러스 (시카고, 2001), pp.118~62. 스테파니 솔럼, *Women, Patronage, and Salvation in Renaissance Florence: Lucrezia Tornabuoni and the Chapel of the Medici Palace* (파넘, 2015) 참조.

24 *Sacred Narratives*에 실린 토르나부오니에 대한 타일러스의 소개글, p.47.

25 이들 조각상에 대해서는 야엘 이븐의 글 참조. 'The Loggia dei Lanzi: A Showcase of Female Subjugation', *The Expanding Discourse:Feminism and*

Art History, 노마 브라우드와 메리 D. 개러드 편집 (뉴욕, 1992), pp.127~37; 마거릿 D. 캐럴, 'The Erotics of Absolutism: Rubens and the Mystification of Sexual Violence', 같은 책, pp.139~59.

26 카포치가 지적했듯이('Judith', pp.31~36) 유디트의 초기 정치적 의미는 16세기 들어 종교적 의미 강화로 바뀌었다. 특히 공공장소에서 행해진 *sacre rappresentazioni*, 즉 종교적 표현에서는 더더욱 그렇다.

27 1612년에 시작한 알로리의 그림에 대해서는 존 시어먼의 'Cristofano Allori' s "Judith"', 『벌링턴 매거진』, CXXI(1979), pp.3~10; 키스 크리스티안센, 'Becoming Artemisia: Afterthoughts on the Gentileschi Exhibition', 『메트로폴리탄미술관 저널』, XXXIX(2004), pp.115-16; 개러드, *Artemisia Gentileschi*, pp.299~300, 그림262, 263.

28 나폴리 「유디트」는 1613년 아르테미시아가 피렌체에 도착하기 직전, 혹은 직후에 그린 것이다. 구성에서 왼쪽과 오른쪽이 축소되는 변경이 있었고, 유디트의 얼굴에는 상당한 덧칠이 가해졌다. 이에 대한 논의와 엑스레이 촬영에 대해서는 개러드, *Artemisia Gentileschi*, pp.307~13 참조; R. 워드 비셀, *Artemisia Gentileschi and the Authority of Art* (유니버시티 파크, 1999), 카탈로그 4, pp.191~98, 키스 크리스티안센와 주디스 W. 만, *Orazio and Artemisia Gentileschi: Father and Daughter Painters in Baroque Italy*, 전시회 카탈로그, 로마 베네치아궁전미술관, 뉴욕 메트로폴리탄미술관, 세인트루이스미술관 (뉴욕, 2002), 카탈로그 55, pp.308~11. 우피치 버전에 대해서는 비셀, *Artemisia Gentileschi*, 카탈로그 12, pp.213~16; 개러드, *Artemisia Gentileschi*, pp.321~27; 크리스티안센과 만, *Orazio and Artemisia Gentileschi*, 카탈로그 62, pp.347~50.

29 두 관점에 대한 논의는 리처드 스피어의 'Artemisia Gentileschi: Ten Years of Fact and Fiction', *Art Bulletin*, LXXXII(2000), pp.568~79 참조.

30 이 두 공지의 인용은 크리스티안센과 만, *Orazio and Artemisia Gentileschi*, p.348.

31 플리니, *Natural History*, XXXIV.17; 레온 바티스타 알베르티, *On the Art of Building in Ten Books*, 조셉 리쿼트, 닐 리치, 로버트 타버너 번역 (케임브리지, 런던 1988), p.240.

32 보카치오, *Famous Women*, XXXII, pp.64~65.

33 베로니카 프랑코, *Poems and Selected Letters*, 편집과 번역, 앤 로절린드 존스와 마거릿 F. 로즌솔 (시카고, 1998), 16장, pp.160~63, 편집자 서문, pp.18~19.

34 루크레치아 마리넬라, *The Nobility and Excellence of Women, and the Defects and Vices of Men*, 편집과 번역, 앤 던힐, 서문, 레티치아 파니차 (시카고, 1999), pp.79~80.

35 르네상스 담론에서 여성의 전투 적합성 이슈에 대한 고찰은 폰테, *Worth of*

Women, p.100, 콕스의 노트 65와 66 참조.

36 버지니아 브라운, 서문, 보카치오, *Famous Women*, p.4. 패멀라 조셉 벤슨은 보카치오의 여성의 강점과 약점에 관한 관점 변화를 이야기한다. *The Invention of the Renaissance Woman: The Challenge of Female Independence in the Literature and Thought of Italy and England* (유니버시티 파크, 1992), pp.14~23.

37 벤슨, *Invention of the Renaissance Woman*, pp.45~64; 마거릿 프랭클린, *Boccaccio's Heroines: Power and Virtue in Renaissance Society* (올더숏, 2006), pp.120~26.

38 발다사르 카스틸리오네, *The Book of the Courtier*, 찰스 S. 싱글턴 번역 (가든시티, 1959), 3권.

39 캐럴 레빈, '*The Heart and Stomach of a King': Elizabeth i and the Politics of Sex and Power* (필라델피아, 1994), 6장.

40 줄리오 체사레 카파초, *Il Principe* (베네치아, 1620), p.122; 이탈리아어로 인용, 콘수엘로 롤라브리지다, 'Women Artists in Casa Barberini', *Artemisia Gentileschi in a Changing Light*, 실라 바커 편집 (턴아웃, 2017), p.144. 정치적 여성에 관한 현재 진행중인 논쟁에 대해서는 다음 참조. 샤론 잰슨, *The Monstrous Regiment of Women: Female Rulers in Early Modern Europe* (베이싱스토크, 2002), 캐럴 레빈과 얼리샤 메이어, 'Women and Political Power in Early Modern Europe', *The Ashgate Research Companion to Women and Gender in Early Modern Europe*, 편집 앨리슨 M. 포스카, 제인 카우치먼, 캐서린 A. 매가이버 (런던, 뉴욕, 2013), pp.336~53. 내털리 토머스(*The Medici Women*, 6장)는 여성 통치의 부자연스러움에 관한 피렌체 관점을 논의한다.

41 율리아 비초소는 아르테미시아와 코스탄차 프란치니의 우정을 지적하며 그들이 둘 다 아고스티노 타시가 가해한 공동 피해자였고, 이 때문에 아르테미시아가 아브라를 위한 역할을 주었을 것이라고 주장한다. 율리아 비초소의 'Costanza Francini: A Painter in the Shadow of Artemisia Gentileschi', *Women Artists in Early Modern Italy: Careers, Fame, and Collectors*, 실라 바커 편집 (턴아웃, 2016), pp.99~120 참조.

42 마피오 베니에르의 모욕에 대해 프랑코는 자신을 방어하며 이렇게 썼다. "나는 당신에게 대항하며 모든 여성을 옹호하고자 한다. 당신은 그들을 경멸했기에 항의하는 이는 당연히 나 혼자가 아니다"(프랑코, *Poems and Selected Letters*, 16장, 79~81행). 존스와 로즌솔, 편집자의 서문, 같은 책, pp.17~19.

43 예) 다음 작가들의 소설. 안나 반티(1947), 알렉산드라 라피에르(1998), 수전 브리랜드(2002), 샐리 클라크(1994)와 올가 험프리의 희곡(1997), 아녜스 메를레(1998), 엘런 와이스브로드(2010), 베티나 하타미(2011)의 영화, 픽션과 다큐멘터리 TV프로그램, 포크록 노래들(린다 M. 스미스, 2006), 뮤직비디오(베트 버틀러, 2017), 시카

고미술관의 이름(아르테미시아), 아르테미시아의 작품과 생애에 영감을 받은 셀 수 없이 많은 회화와 논문들.

44 개러드, *Artemisia Gentileschi*, pp.326~7, 비교 이미지.

45 피티궁의 「유디트」에 관해서는 같은 책, pp.313~20; 비셀, *Artemisia Gentileschi*, 카탈로그 5, pp.198~203; 크리스티안센과 만, *Orazio and Artemisia Gentileschi*, 카탈로그 60, pp.330~33.

46 어떤 학자들은(크리스티안센과 만, *Orazio and Artemisia Gentileschi*, 카탈로그 13, pp.82~86 참조) 피티궁 그림이 유사한 두 「유디트」에서 구성을 가져온 것이라고 본다. 하나는 오라치오 젠틸레스키의 것이고, 다른 하나도 확실하지는 않지만 그의 작품으로 추정하는 것이다. 하지만 나는 이 두 그림 모두 아르테미시아의 버전보다 나중에 그려진 것이라 생각한다.

47 가부장적 시민 수호자로서의 도나텔로의 조각에 대해서는 퍼트리샤 시몬스, 'Separating the Men from the Boys: Masculinities in Early Quattrocento Florence and Donatello's *Saint George*', *Rituals, Images, and Words: Varieties of Cultural Expression in Late Medieval and Early Modern Europe*, 편집 F. W. 켄트와 찰스 지카 (턴아웃, 2005), pp.147~76.

48 이 브로치에 새겨진 이미지를 자세히 보려면 개러드의 *Artemisia Gentileschi*, 그림285, p.319 참조.

49 하네스, *Echoes of Women's Voices*, 4장, 특히 pp.123~36.

50 같은 책, pp.111~13. 살바도리는 오페라가 여성에 대한 부정적 묘사를 개선하고 여성이 토스카나의 영예라는 새로운 비전을 제공한다고 주장했다(같은 책, pp.130~31).

51 하네스는 빌라 임페리알레의 다른 이젤 그림들을 기록하는데, 루틸리오 마네티의 '유디트' 한 점도 포함되어 있다. 같은 책, p.123, n.48, p.125, n.52.

52 정확하게 이것은 티아라이며, 왕비와 왕족들이 쓴다. 디트로이트 그림에 대해서는 개러드, *Artemisia Gentileschi*, pp.328~36; 비셀, *Artemisia Gentileschi*, 카탈로그 14, pp.219~20; 크리스티안센과 만, *Orazio and Artemisia Gentileschi*, 카탈로그 69, pp.368~70 참조.

53 메달에 'MAUSOLEION'이라고 새겨져 있다. 자세한 그림은 제시 M. 로커, *Artemisia Gentileschi: The Language of Painting* (뉴헤이븐, 런던 2015), p.129, 그림5.3 참조. 아르테미시아와 카리아의 아르테미시아 2세와의 동일시에 대해서는 개러드, 'Identifying Artemisia: The Archive and the Eye', *Changing Light*, 바커 편집, pp.33~34 참조.

54 크리스토파노 브론치니, *Della dignità e nobiltà delle donne* (피렌체, 1624), pp.34~85. 프루덴티아/팔미라 이름이 바뀌는 것에 대해서는 비셀, *Artemisia Gentileschi*, pp.157~62 참조; 아르테미시아가 딸 팔미라 이름을 팔미라의 제노비아에서 가져왔을 가능성에 대해서는 개러드, '*Identifying Artemisia*', p.33 참조.

55 이들 그룹에 대해서는 데버라 매로의 *The Art Patronage of Maria de' Medici* (앤아버, 1982), pp.65~68 참조.

56 실라 폴리엇, 'Catherine de' Medici as Artemisia: Figuring the Powerful Widow', *Rewriting the Renaissance: The Discourses of Sexual Difference in Early Modern Europe*, 편집, 마거릿 W. 퍼거슨, 모린 퀼리건, 낸시 J. 비커스 (시카고, 런던, 1986), pp.227~41. 「팜포르트」와 마리 데 메디치의 뤽상부르궁 그룹에 대해서는 이 책 1장 참조.

57 보카치오, *Famous Women*, LVII, pp.64~65.

58 1649년 11월 13일 편지, 개러드, *Artemisia Gentileschi*, no.24, pp.396~97.

59 여성 육체에 깃든 남성 정신에 대한 비유는 벤슨, *Invention of the Renaissance Woman*, pp.5, 13, 21~22 참조.

60 1649년 3월 13일 편지, 개러드, *Artemisia Gentileschi*, no.17, pp.391~2.

61 로저 크럼은 이를 '유디트의 재순응'이라고 묘사했다. 'Judith between the Private and Public Realms in Renaissance Florence', *The Sword of Judith*, 편집, 브라인, 실레티, 라흐만, pp.291~306.

62 1649년 8월 7일 편지, 개러드, *Artemisia Gentileschi*, no.21, pp.394~95.

5장. 젠더 간 대결—여성 우위

1 타마르 카다리, 'Jael Wife of Heber the Kenite: Midrash and Aggadah', Jewish Women's Archive: Encyclopedia, https://jwa.org/encyclopedia/article/jaelwifeofheberkenitemidrashandaggadah; 2017년 11월 22일 접속. 콜린 M. 콘웨이, *Sex and Slaughter in the Tent of Jael: A Cultural History of a Biblical Story* (옥스퍼드, 2017).

2 H. 다이앤 러셀, *Eva/Ave: Women in Renaissance and Baroque Prints*, 전시회 카탈로그, 내셔널갤러리 (워싱턴 D.C, 뉴욕, 1990), 수전 L. 스미스, *The Power of Women: A 'Topos' in Medieval Art and Literature* (필라델피아, 1995).

3 이 그림에 대해서는 R. 워드 비셀, *Artemisia Gentileschi and the Authority of Art: Critical Reading and Catalogue Raisonné* (유니버시티 파크, 1999), 카탈로그 11, pp.211~13; 키스 크리스티안센, 주디스 W. 만, *Orazio and Artemisia Gentileschi: Father and Daughter Painters in Baroque Italy*, 전시회 카탈로그, 로마 베네치아궁전미술관, 메트로폴리탄미술관, 세인트루이스미술관 (뉴욕, 2002), 카탈로그 61, pp.344~47.

4 바벳 본, 'Death, Dispassion, and the Female Hero: Artemisia Gentileschi's *Jael and Sisera*', *The Artemisia Files: Artemisia Gentileschi for Feminists and Other* Thinking People, 편집 미커 발 (시카고, 2005), pp.107~27.

5 제시 M. 로커, Artemisia Gentileschi: The Language of Painting (뉴헤이븐 런던 2015), p.82; 메리 D. 개러드, 'Identifying Artemisia: The Archive and the Eye', in Artemisia Gentileschi in a Changing Light, 실라 바커 편집 (턴아웃, 2017) (pp.11~40), p.24.

6 내털리 제몬 데이비스, 'Women on Top: Symbolic Sexual Inversion and Political Disorder in Early Modern Europe', The Reversible World: Symbolic Inversion in Art and Society, 편집, 바버라 A. 배브콕 (이타카, 런던 1978), pp.147~90.

7 조앤 드 장, 'Violent Women and Violence against Women: Representing the "Strong" Woman in Early Modern France', Signs: Journal of Women in Culture and Society, XXIX(2003), pp.117~47.

8 Ibid, pp.135~36. 판화 제목, Il est brave comme un boureaux qui faict ses pasques ("그는 부활절 사형수처럼 옷을 잘 차려입었다")은 프랑스 관용구.

9 같은 책, p.143.

10 마리 르 자르 드 구르네, 'The Equality of Men and Women', Apology for the Woman Writing, and Other Works, 편집과 번역, 리처드 힐먼과 콜레트 케스널 (시카고, 런던, 2002) (pp.69~95), p.76.

11 모데라타 폰테, Floridoro, A Chivalric Romance, 편집과 서문, 발레리아 피누치, 번역, 줄리아 키사키 (시카고, 2006), p.144.

12 아르칸젤라 타라보티, Paternal Tyranny, 편집과 번역, 레티치아 파니차 (시카고, 2004), pp.49~51.

13 텍스트와 플라타가 G. F. 로레단과 동일한 인물일 가능성에 대해, 파니차, n.53, p.144, 타라보티의 Paternal Tyranny에서.

14 찰스 다윈, The Descent of Man and the Selection in Relation to Sex (뉴욕, 1871), 2권, 2부, 14장, pp.326~29. 다윈의 여성관에 대한 오토 바이닝거의 여성 혐오적 확장은 찬다크 센굽타의 Otto Weininger: Sex, Science, and Self in Imperial Vienna (시카고, 2000) 참조.

15 모데라타 폰테, The Worth of Women, Wherein Is Clearly Revealed Their Nobility and Their Superiority to Men, 편집과 번역, 버지니아 콕스 (시카고, 런던, 1997); 크리스토파노 브론치니, Della dignità e nobilità delle donne (피렌체, 1624). 젠더 평등에 대해서는 콘스탄스 조던, Renaissance Feminism: Literary Texts and Political Models (이타카, 런던 1990), 4장, pp.248~307; 세라 귀네스로스, The Birth of Feminism: Woman as Intellect in Renaissance Italy and England (케임브리지, 런던 2009), 7장, pp.276~99.

16 Veronica Franco: Poems and Selected Letters (시카고, 런던, 1998), 편집과 번역, 앤 로절린드 존스, 마거릿 F. 로즌솔, pp.246~47.

17 루크레치아 마리넬라, The Nobility and Excellence of Women, and the Defects

and Vices of Men, 편집과 번역, 앤 던힐. 서문, 레티치아 파니차 (시카고, 1999). 하
인리히 코르넬리우스 아그리파, *Declamation on the Nobility and Preeminence
of the Female Sex* (1529), 번역과 편집, 앨버트 라빌 Jr. (시카고, 런던, 1996).

18 이 세 대결들에 대해서는 1장 참조.

19 Facibat 대신 faciebat로 표기하는 것이 맞는다. 아르테미시아는 서명한 다른 다섯
점에서는 후자로 올바른 철자를 사용했다. 이에 대해서는 주디스 W. 만, 'Identity
Signs: Meanings and Methods in Artemisia Gentileschi's Signatures',
Renaissance Studies, XXIII(2009), pp.71~107 참조.
르네상스 화가들은 종종 fecit라고 서명했는데, 이 라틴어 동사에는 '하다'와 '만
들다' 두 가지 뜻이 다 있기 때문에 여기서는 그림을 만들다, 그 일을 해내다, 둘
다를 의미할 수 있다. 우피치 「유디트」 오른쪽 아래에는 'Ego Artemitia/Lomi
fec'이라고 서명되어 있다.

20 카라바조로 보는 시각과 「골리앗의 머리를 든 다윗」에서 카라바조 자화상에 대해
서는 개러드, 'Identifying Artemisia', p.18 참조.

21 개러드, 'Artemisia's Hand', *Artemisia Gentileschi: Taking Stock*, 편집, 주디
스 W. 만 (턴아웃, 2005), p.117, 그림27. 어떤 학자들은 바르베리니 알레고리를 아
르테미시아 자신으로 보기도 한다. 대조적 의견들이 개러드의 저서에 요약되어 있
다. 'Identifying Artemisia', p.37, n.31.

22 비셀은 그렇게 추정한다. *Artemisia Gentileschi*, 카탈로그 L40; 스티븐 N. 오
소, *Philip iv and the Decoration of the Alcázar of Madrid* (프린스턴, 1986),
pp.55, 109~10. 아르테미시아의 또다른, 다른 차원의 '실을 잣는 헤라클레스'가
카를로 데 카르데나스의 수집품 목록에 등재되어 있다(d.1691). 그는 스페인의 왕
자로 가족이 나폴리에 살았었다 (비셀, *Artemisia Gentileschi*, 카탈로그 L41).

23 수잰 G. 쿠식, *Francesca Caccini at the Medici Court: Music and the
Circulation of Power* (시카고, 런던, 2009), p.91. 켈리 하네스, *Echoes of Women's
Voices: Music, Art, and Female Patronage in Early Modern Florence* (시카고,
런던, 2006), p.2.

24 린다 우드브리지, *Women and the English Renaissance: Literature and the
Nature of Womankind, 1540~1620* (어바나, 시카고, 1984), 6장 (pp.139~51).

25 안젤리코 아프로시오, *Lo scudo di Rinaldo overo lo specchio di disganno* (베
네치아, 1646). 웬디 헬러, *Emblems of Eloquence: Opera and Women's Voices
in Seventeenth-century Venice* (버클리, 로스앤젤레스, 런던, 2003), pp.66~69.

26 지네브라 콘티 오도리시오, *Donna e società nel Seicento: Lucrezia Marinelli
e Arcangela Tarabotti* (로마, 1979), pp.137~38. 이 문장은 마리넬라의 축약본
*Nobility and Excellence*에는 포함되어 있지 않다.

27 헬러, *Emblems of Eloquence*, p.8과 여러 곳.

28 헬러는 이 작품과 다른 역할 전도 오페라들에 대해 이야기한다. 같은 책, p.70.

29 로커, *Artemisia Gentileschi*, pp. 97~99.

30 헬러, *Emblems of Eloquence*, p. 28.

31 헬러의 의견처럼, 오페라가 먼저가 아니라, 여성에 대한 그림과 텍스트가 오페라의 촉매 역할을 했을 수 있다. 로커, *Artemisia Gentileschi*, p. 98 and n. 92.

32 캐롤린 발론, 'Il Padovanino: A New Look and a New Work', *Arte Veneta*, XXXVI(1982), pp. 161~66; 로커, *Artemisia Gentileschi*, pp. 70~72, 85~86.

33 엑스레이와 그에 대한 논의는 개러드, *Artemisia Gentileschi*, pp. 72~79, 그림 66, 67 참조.

34 13세기 찬송가 '스타바트 마테르 돌로로사'에서 마리아는 아들의 비극적인 죽음 앞에서 슬픔과 강인함을 보여준다. 그러나 르네상스 미술에서 이 통합된 개념이 두 개의 성상학 타입으로 나뉜다. 북유럽에서는 마레트 돌로로사가 우위였고, 이탈리아에서는 스타바트 마테르를 선호했다.

35 로커, *Artemisia Gentileschi*, pp. 78~83. 아르테미시아는 1600년경 작품인 카라바조의 「성 마태오의 소명」(로마 산루이지데이프란체시 성당)을 생각했던 것 같다. 깃털 달린 모자, 줄무늬 소매, 타이트한 레깅스를 신은 탄탄한 다리 등 아하수에로는 카라바조의 그림 속 멋쟁이 두 사람과 닮았다.

36 마리넬라, *Nobility and Excellence*, 22장 (pp. 166~75).

37 타라보타의 '풍자 비판적인' 응수(*Antisatira*, 베네치아, 1644)는 부오닌세냐의 풍자 몇 년 후(안젤리코 아프로시오 신부와 제부인 피게티의 반대를 무릅쓰고) 부오닌세냐의 텍스트 *Satira e antisatira*와 함께 출간되었다. *Francesco Buoninsegni e Suor Arcangela Tarabotti*, 엘리사 위버 편집 (로마, 1998).

38 이 텍스트들에 대해서는 다음 문헌들 참조. 헬러, *Emblems of Eloquence*, pp. 63~72; 파니차의 서문, 타라보티, *Paternal Tyranny*, pp. 10~11. 다니엘라 드 벨리스의 'Attacking Sumptuary Laws in Seicento Venice: Arcangela Tarabotti', *Women in Italian Renaissance Culture and Society*, 편집, 레티치아 파니차 (옥스퍼드, 2000), pp. 227~42.

39 시의 이탈리아어 텍스트와 시를 쓴 이가 로레단임을 인정하는 문제에 대해서는 비셀의 *Artemisia Gentileschi*, 카탈로그 no. L1(pp. 355~60), L54(p. 374), L105(pp. 388~89). 시의 대조적인 해석에 대해서는 개러드의 *Artemisia Gentileschi*, pp. 172~74; 비셀의 *Artemisia Gentileschi*, pp. 38~41.

40 비셀, *Artemisia Gentileschi*, 부록 III B, pp. 165~66.

41 헬러(*Emblems of Eloquence*, pp. 52~57)는 그의 목소리가 풍자적이었을 가능성을 고려한다. 로커의 *Artemisia Gentileschi*, pp. 66~67, 87도 참조.

42 로레단의 타라보티 글 탄압과 여성 수도원 생활의 적극적인 옹호에 대해서는 파니차의 서문, *Paternal Tyranny*, pp. 14~15 참조.

43 모데라타 폰테, *Worth of Women*, p. 61(레오노라의 목소리로).

44 *La secretaria di Apollo* (암스테르담, 1653), pp. 193~94, 파니차가 서문에서 다시

서술, *Paternal Tyranny*, p.25.

45 포그에 있는 「요셉」이 아르테미시아의 작품인지에 대한 찬반 여부는 비셀의 *Artemisia Gentileschi*, 카탈로그 X11, pp.316~17.

46 예를 들면, 페르시아 시인 페르도우시(935년 출생)와 그의 시 *Yūsof o-Zalīkhā*. 브리태니카 백과사전, 'Ferdowsi' 참조.

47 개러드, *Artemisia Gentileschi*, no.28, pp.400~01. 아르테미시아가 루포에게 보낸 마지막 편지에서 묘사한 「요셉과 보디발의 아내」는 그의 컬렉션에 들어가지 못했다.

48 오라치오, 치골리, 프로페르치아 데 로시 등 이 주제의 다른 화가의 작품들에 대해서는 개러드, *Artemisia Gentileschi*, pp.80~83.

49 프로페르치아 데 로시에 대해서는 프레드리카 H. 제이컵스의 *Defining the Renaissance 'Virtuosa': Women Artists and the Language of Art History and Criticism* (케임브리지, 1997), 4장, pp.64~84.

50 이 그림에 대해서는 바벳 본의 'The Antique Heroines of Elisabetta Sirani', *Reclaiming Female Agency: Feminist Art History after Postmodernism*, 편집, 노마 브라우드와 메리 D. 개러드(버클리, 로스앤젤레스, 런던 2005), pp.85~87.

51 악명 높은 여인들에 대해서는 로커, *Artemisia Gentileschi*, pp.86~90, 98~99.

52 크리스틴 드 피장, *The Book of the City of Ladies*(1405), 번역, 얼 제프리 리처즈 (뉴욕, 1982), 번역, 로절린드 브라운 그랜트 (런던, 뉴욕, 1999), I.32.1, I.32.2, II.56.1. *Floridoro, Moderata Fonte similarly redeemed Circe* (버지니아 콕스, 'Fiction, 1560~1650', *A History of Women's Writing in Italy*, 편집, 레티치아 파니차와 샤론 우드, 케임브리지, 2000, pp.52~64, p.60).

53 보카치오, *Famous Women*, 번역, 버지니아 브라운 (케임브리지, 런던 2003), XVII장 pp.37~39.

54 이 이야기 해석에 대해서는 에마 그리피스, *Medea* (런던, 뉴욕, 2006), pp.41~50.

55 에밀리 맥더모트, *Euripides' Medea: The Incarnation of Disorder* (유니버시티 파크, 1989), pp.9~20; 그리피스, *Medea*, p.81.

56 버지니아 콕스, *Lyric Poetry by Women of the Italian Renaissance* (볼티모어, 2013), pp.141~45.

57 주디스 L. 만, 'Deciphering Artemisia: Three New Narratives and How They Expand Our Understanding,' *Changing Light*, 편집, 바커, pp.168~71. 「야엘과 시스라」에서처럼 아르테미시아의 이름이 메데이아 뒤 돌기둥에 새겨져 있다.

58 로커, *Artemisia Gentileschi*, pp.86~87. 나는 서명이 있음에도 이 작품이 아르테미시아의 것인지 의심스럽다. 아르테미시아 작품이라기에는 스타일적으로 변칙적이다. 소실된 작품의 훌륭한 모사품일 수도 있고, 넓고 유동적인 붓놀림 등 평소와 다른 채색으로 볼 때 아르테미시아가 희극적인 방식으로 작품을 처리한 것일 수도 있다.

59 G. F. 로레단, *Scherzi geniali di Loredano* (볼로냐, 1641), pp.103~17(루크레티아), p.79(헬레네).

60 그리피스, *Medea*, pp.41~46, 메데이아의 초기 역사와 문학 참조.

61 매들린 밀너 카, 'Delilah', 노마 브라우드와 메리 D. 개러드, *Feminism and Art History: Questioning the Litany* (뉴욕, 1982), p.119. 논쟁이 있지만 나는 아르테미시아 작품이라고 생각한다. 작품 귀속 여부 논쟁이 로베르토 콘티니에 의해 요약되어 있다. *Artemisia Gentileschi: The Story of a Passion*, 편집, 로베르토 콘티니와 프란체스코 솔리나스 (밀라노, 2011), 카탈로그 35, p.214.

62 카, 'Delilah', pp.134~35.

63 타라보티, *Paternal Tyranny*, p.137.

64 마리넬라, *Nobility and Excellence*, pp.121~22. 아르테미시아의 그림에 대해서는 메리 D. 개러드, 'Artemisia Gentileschi's "Corisca and the Satyr"', 『벌링턴 매거진』, CXXXV(1993), pp.34~38, 이 글에서 그림의 주제가 처음으로 확인되었다.

65 마르코 보스키니, *La carta del navegar pittoresco*(1660), 편집, 안나 팔루키니 (베네치아, 로마, 1964), p.445. 프레스코는 아마도 1590년대에 베네토 카글리아리와 스키오피라 불리는 주세페 알라바르디가 그린 것으로 보인다.

66 잠바티스타 과리니, *Il pastor fido, tragi-commedia pastorale* (베네치아, 1590), 2막 6장.

67 J. H. 휫필드 (과리니, *Il pastor fido. The Faithfull Shepherd*, 번역, 리처드 팬쇼 경, 편집과 서문 J. H. 휫필드, 오스틴, 1977, p.19).

68 과리니, *Pastor fido*, 2막 6장.

69 같은 책, 1막 3장.

70 개러드, 'Corisca', p.36, n.20.

71 과리니, *Pastor fido*, 2막 6장, ll. 2009~14. 이 만남에서 사티로스는 거듭 코리스카를 사악한 마법사(*perfida maga, incantatrice*)로 묘사하며 키르케와 메데이아의 이름을 언급하지 않으면서도 그들을 떠올리게 한다. 3막 9장에서 그는 코리스카와 모든 여성에게 저주를 퍼붓는다.

72 버지니아 콕스, *The Prodigious Muse: Women's Writing in Counter-Reformation Italy* (볼티모어, 2011), p.93; pp.92~118에서 초기 근대 여성들이 저술한 목가극들에 대해 읽을 수 있다. 님프들이 사티로스를 재치로 물리치는 또다른 목가극으로는 발레리아 미아니의 *Amorosa Speranza*(1604)가 있다; 콕스, 'Fiction, 1560~1650', pp.54~57 참조.

73 마달레나 캄피글리아, *Flori, A Pastoral Drama: A Bilingual Edition*, 편집과 서문, 버지니아 콕스와 리사 샘프슨. 번역, 버지니아 콕스 (시카고, 런던, 2004). 특히 편집자의 서문 참조. pp.20~24.

74 이사벨라 안드레이니, *La mirtilla favola pastorale* (베로나, 1588), 3막 2장, ll. 1488~89. 영어 번역, 줄리 D. 캠벨, *Isabella Andreini, La Mirtilla: A Pastoral*

(템피, 2002). 줄리 D. 캠벨의 *Literary Circles and Gender in Early Modern Europe: A Cross-cultural Approach* (올더숏, 벌링턴, 2006), 2장, pp.55~67 참조.

75 안드레이니, *La mirtilla*, 5막 2장, 3장. 사랑하는 사람의 이름을 나무에 새기는 것은 고대 문학 주제였고, 『광란의 오를란도』에서 아리오스토의 안젤리카와 메도로에 의해 새롭게 유행하게 되었다. 렌슬리어 W. 리, *Names on Trees: Ariosto into Art* (프린스턴, 1977).

76 메러디스 케네디 레이는 여성과 남성이 쓴 목가극에서 젠더 역학이 어떻게 다른지 서술한다. 'La *Castità Conquistata: The Function of the Satyr in Pastoral Drama'*, *Romance Languages Annual*, IX(1998), pp.312~21.

77 지식인, 작가로서의 안드레이니에 대해서는 로스, *Birth of Feminism*, pp.212~34.

78 안드레이니, Mirtilla, 4막 4장, 캠벨, *Isabella Andreini, La Mirtilla*, 서문, p.XXI.

79 콕스와 샘프슨의 서문, 캄피글리아의 *Flori*, pp.22~28; 키르케타에 대해서는 피누치의 서문 참조. 폰테, *Floridoro*, pp.24~25.

80 페란테 팔라비치노, *Il Corriero svaligiato* (베네치아, 1641), pp.10~15, 편지 5; 영어 번역은 *Paternal Tyranny* 부록 2(pp.158~62).

81 테라치나의 *sopra il principio di tutti canti dell' Orlando furioso Discorso*(이 책 1장에 인용됨)에 대해서는 피누치의 서문 참조. 폰테, *Floridoro*, p.20. 폰테의 *Floridoro* 인기에 대해서는 콕스의 'Fiction, 1560~1650', p.60 참조. 여성의 글과 페미니즘 글에 대한 여성 독서에 대해서는 다음 저서들 참조. 콕스의 *Prodigious Muse*, pp.92~118, 안드로니키 디알레티, 'The Publisher Gabriel Giolito de' Ferrari, Female Readers, and the Debate about Women in Sixteenth century Italy', *Renaissance and Reformation / Renaissance et Réforme, n.s.*, XXVIII/4(2004), pp.5~32.

82 마리아 마달레나 데 메디치와 헨리에타 마리아 외에도 한 예를 들 수 있다. 피렌체의 과부인 라우라 코르시니는 1617년 7월 31일 아르테미시아에게서 「유디트」 한 점을 구입했다. 나폴리 버전일 가능성이 있다. 이에 대해서는 프란체스카 발다사리의 'Artemisia nel milieu del Seicento fiorentino', *Artemisia e il suo tempo*, 전시회 카탈로그, 로마의 브라스키궁전 (제네바, 밀라노, 2016), p.27, p.33n.31 참조.

6장. 분열된 자아―알레고리와 실제

1 R. D. 랭, *The Divided Self: An Existential Study in Sanity and Madness* (하몬스워스, 1960).

2 나는 '여성적feminine'이라는 단어를 사용할 수밖에 없다. 이 단어는 사회적으로 구축된 정체성으로, 문법적인 뉘앙스의 생물학적 정체성인 '여성의female'와는 다르며, '페미니스트'라는 어휘가 만들어질 때까지 전형성이 없는 여성을 표현하는

어휘가 없었기 때문이다.

3 모데라타 폰테, *The Worth of Women, Wherein Is Clearly Revealed Their Nobility and Their Superiority to Men*, 편집과 번역, 버지니아 콕스 (시카고, 런던, 1997), p.68

4 모데라타 폰테, *Floridoro, A Chivalric Romance*, 편집과 서문, 발레리아 피누치, 번역, 줄리아 키사키 (시카고, 2006), pp.97~98. 여기서 말한 에피소드에 대해서는, pp.89~98.

5 버지니아 콕스, 'Fiction, 1560~1650', *A History of Women's Writing in Italy*, 편집, 레티치아 파니차와 샤론 우드 (케임브리지, 2000), pp.59~60, 대조되는 쌍둥이에 대한 예리한 해석을 읽을 수 있다.

6 피누치의 서문, 폰테, *Floridoro*, pp.27~32.

7 샌드라 길버트와 수전 구바의 *The Madwoman in the Attic: The Woman Writer and the Nineteenth-century Literary Imagination* (뉴헤이븐, 런던, 1979)를 참조했다.

8 여성과 알레고리에 대해서는 앵거스 플레처의 *The Theory of a Symbolic Mode* (이타카, 1964), 매들린 거트위스의 *The Twilight of the Goddesses: Women and Representation in the French Revolutionary Era* (뉴브런스위크, 1992).

9 모데라타 폰테, *Worth of Women*, p.83.

10 루크레치아 마리넬라, *The Nobility and Excellence of Women, and the Defects and Vices of Men*, 편집과 번역, 앤 던힐. 레티치아 파니차의 서문 (시카고, 1999), I부, 5장, p.79.

11 크리스틴 드 피장, *The Book of the City of Ladies*(1405), 번역, 얼 제프리 리처즈 (뉴욕, 1982), 번역, 로절린드 브라운 그랜트 (런던, 뉴욕, 1999), I.34; I.35; I.39.

12 크리스틴 쿠이 인용, 앤 R. 라슨 리뷰, *Anna Maria van Schurman, 'The Star of Utrecht': The Educational Vision and Reception of a Savante in Early Modern Women, An Interdisciplinary Journal*, XI(2017), p.210.

13 아르칸젤라 타라보티, *Paternal Tyranny*, 편집과 번역, 레티치아 파니차 (시카고, 2004), pp.105~06.

14 마리 르 자르 드 구르네, *Apology for the Woman Writing, and Other Works*, 편집과 번역, 리처드 힐먼과 콜레트 케스널 (시카고, 2002), pp.77~79. 체레타에 대해서는 1장 참조.

15 타라보티, *Paternal Tyranny*, p.99.

16 같은 책, p.102. 폴 F. 그렌들러, *Schooling in Renaissance Italy, Literacy and Learning, 1100~1600* (볼티모어, 런던 1989), pp.42~70.

17 타라보티, *Paternal Tyranny*, p.109.

18 지네브라 콘티 오도리시오가 인용, *Donna e società nel Seicento: Lucrezia Marinelli e Arcangela Tarabotti* (로마, 1979), p.55. 이 구절은 마리넬라의

Nobility and Excellence, 축약본에는 포함되지 않았다.

19 마리넬라, *Nobility and Excellence*, pp.83~93.

20 메리 태틀웰과 조앤 히트힘홈, *The Women's Sharpe Revenge* (런던, 1640), 미시간대학교 도서관 디지털 컬렉션, quod.lib.umich.edu, pp.313~14, 2019년 5월 24일 접속. 이 소책자는 1장에서 논의한 바 있다.

21 후안 루이스 바이브스, *Instruction of a Christian Woman*(1523), 마거릿 L. 킹의 인용, *Women of the Renaissance* (시카고, 런던, 1991), p.165. 킹은 같은 책 pp.164~88에서 초기 근대 유럽에서 여성의 빈궁해진 교육에 대해 조사한다. J. R. 브링크 편집의 *Female Scholars: A Tradition of Learned Women before 1800* (몬트리올, 1980), 바버라 J. 화이트헤드 편집의 *Women's Education in Early Modern Europe: A History, 1500~1800* (뉴욕, 1999)도 참조.

22 로도비코 돌체, *Dialogo della instituzion delle donne* (베네치아, 1559), 그렌들러 인용, *Schooling in Renaissance Italy*, pp.87~88.

23 킹, *Women of the Renaissance*, pp.172~74.

24 라비니아 폰타나는 여성 교육으로 주목받는 도시인 볼로냐 태생이다. 이 그림에 대해서는 캐롤라인 p. 머피의 *Lavinia Fontana: A Painter and her Patrons in Sixteenth-century Bologna* (뉴헤이븐, 런던 2003), pp.73~76; 조애나 우즈마스든의 *Renaissance Self-portraiture: The Visual Construction of Identity and the Social Status of the Artist* (뉴헤이븐, 런던 1998), pp.218~22 참조.

25 피장, *City of Ladies*, I.27.1.

26 드 구르네, *Apology*, p.81. 아나 판 스휘르만, *Whether a Christian Woman Should be Educated and Other Writings* (시카고, 런던, 1998), pp.25~37, 특히, 36~37; 바스수아 매킨, *An Essay to Revive the Antient Education of Gentlewomen in Religion, Manners, Arts and Tongues. With An Answer to the Objections against this Way of Education* (런던, 1673) (Penn Libraries-University of Pennsylvania, digital.library.upenn.edu/women/makin/education/education.html, 2018년 3월 8일 접속). 여성 교육 논쟁은 다음 세기까지 계속된다. 18세기 베네치아 상황 요약은 노마 브라우드의 'G. B. Tiepolo at Valmarana: Gender Ideology in a Patrician Villa of the Settecento', *Art Bulletin*, XCI(2009년 6월), pp.172~74 참조.

27 프란체스코 솔리나스 편집, *Lettere di Artemisia*, no.15, pp.44~45(페트라르카); no.16, pp.48~49(오비디우스); and no.21, pp.64~66(아리오스토).

28 제시 로커, 'The Literary Formation of an Unlearned Artist', *Artemisia Gentileschi in a Changing Light*, 실라 바커 편집 (턴아웃, 2015), pp.89~101; 앤 서덜랜드 해리스, 'Artemisia Gentileschi: The Literate Illiterate, or Learning from Example', *Docere, Delectare, Movere: Affetti e retorica nel linguaggio artistico nel primo barocco romano*, 편집, 시블러 더블라우 외 (로마, 1998),

pp.105~20.

29 모데라타 폰테, *Worth of Women*, pp.225~28. 마리에타 로부스티에 대해서는 카를로 리돌피, *The Life of Tintoretto and of his Children Domenico and Marietta*, 번역, 캐서린 엥가스와 로버트 엥가스 (유니버시티 파크, 1984); 휘트니 채드윅, *Women, Art and Society* (런던, 1990), pp.15~20.

30 엄격하게 말해서, 베네치아가 더 우위였던 회화와, 피렌체의 힘이었던 디세뇨, 즉 드로잉의 관계는 그 반대였다. 개략적인 것은 데이비드 로샌드의 *Painting in Cinquecento Venice* (뉴헤이븐, 런던, 1982), pp.15~26 참조.

31 르네상스의 파라고네에 대한 유용한 개관은 로버트 클라인과 헨리 저너의 *Italian Art, 1500~1600, Sources and Documents* (잉글우드 클리프스 1966), pp.3~16 참조.

32 이 주제에 관해서는 앤서니 블런트의 *Artistic Theory in Italy, 1450~1600* (옥스퍼드, 1940), 4장; 니콜라우스 페브스너, *Academies of Art Past and Present* (케임브리지, 1940); 조너선 브라운, *Images and Ideas in Seventeenth-century Spanish Painting* (프린스턴, 1978), pp.87~110; 메리 D. 개러드, *Artemisia Gentileschi: The Image of the Female Hero in Italian Baroque Art* (프린스턴, 1989), 6장; 그리고 우즈마스든의 서문, *Renaissance Self-portraiture* (pp.1~17).

33 폰테, *Worth of Women*, pp.51~53. 이 분수의 문학적, 상징적 연결에 대해서는 콕스의 편집자 주 참조, 51, n.11; 웬디 헬러, *Emblems of Eloquence: Opera and Women's Voices in Eighteenth-century Venice* (버클리, 로스앤젤레스, 런던, 2003), pp.37~39.

34 개러드, *Brunelleschi's Egg: Nature, Art and Gender in Renaissance Italy* (버클리, 로스앤젤레스, 런던, 2010), pp.292~97.

35 작가는 본명 모데스타 포초(문자 그대로 겸손한 우물이란 뜻)을 모데라타 폰타(중간 크기 분수)로 바꾸어 자신을 가상의 '생명의 샘, 지식의 원천, 지식의 시냇물'로 정의했다(발레리아 피누치의 서문, *Floridoro*, p.5).

36 이 널리 퍼졌던 개념에 대한 개괄은 개러드의 *Brunelleschi's Egg*, pp.54~56 참조.

37 티치아노의 상징에 대해서는 파트리치아 코스타, 'Artemisia Gentileschi in Venice', *Source: Notes in the History of Art*, XIX(2000), pp.28~36; 개러드, *Brunelleschi's Egg*, pp.207~11; 그리고 제시 로커, *Artemisia Gentileschi: The Language of Painting* (뉴헤이븐, 런던, 2015), pp.51~53.

38 폰테, *Floridoro*, Canto 10, stanzas 36~37. 콕스는 이 문구에 대해 서문에서 논의한다, 모데라타 폰테, *Worth of Women*, p.5.

39 메리 D. 개러드, 'Here's Looking at Me: Sofonisba Anguissola and the Problem of the Woman Artist', Renaissance Quarterly, XLVII(1994), pp.556~622. 최근 이 그림 보존 작업에 문제가 있어 나는 보존 작업 이전의 상태로 책에 실었다.

40 나는 그가 샤를 드 로렌, 기주 공작의 피보호자 앙투안 드 로지에르일 거라 추측한다. 비셀은 기주 공작 가문 혈통의 선조이자 옹호자인 프랑수아 드 로지에르라고 생각한다. 개러드, *Artemisia Gentileschi*, pp.92~96; 비셀, *Artemisia Gentileschi*, 카탈로그 27, pp.239~41.

41 이 인물들의 팔을 구부린 공통된 자세에 대해서는 메리 D. 개러드, '*Artemisia's Hand*', 노마 브라우드와 개러드, *Reclaiming Female Agency: Feminist Art History after Postmodernism* (버클리, 로스앤젤레스, 런던, 2005), p.74, 그림 3.10와 3.11.

42 실라 바커의 지적, 'The First Biography of Artemisia Gentileschi: Self-fashioning and Protofeminist Art History in Cristofano Bronzini's Notes on Women Artists', *Mitteilungen des Kunsthistorischen Institutes*, LX(2018), pp.422~23.

43 개러드, 'Identifying Artemisia: The Archive and the Eye', *Changing Light*, 편집, 바커, pp.14~15, 로라 캐밀 애거스턴도 자체적으로 비슷한 해석을 했다, 'Allegories of Inclination and Imitation', 같은 책, pp.110~12.

44 애거스턴은 같은 책에서 미켈란젤로 조각의 무리한 고투와 아르테미시아 회화 인물의 가볍고 우아한 쾌활함 사이의 대비를 지적했다.

45 메리 D. 개러드, *Artemisia Gentileschi around 1622: The Shaping and Reshaping of an Artistic Identity* (버클리, 로스앤젤레스, 런던, 2001), pp.55~56, 타원형 초상화와 그것을 미확인 화가의 작품으로 보는 시각; 아르테미시아의 작품으로 보는 의견에 대해서는 크리스티안센과 만, *Orazio and Artemisia Gentileschi*, p.253과; 로커의 *Artemisia Gentileschi*, pp.133~34 참조. 바르베리니 알레고리는 이 책 5장에서 다뤘다.

46 개러드, 'Identifying Artemisia', p.15.

47 개러드, *Artemisia Gentileschi*(1989), p.339, 그림296.

48 마이클 레비는 자화상으로 간주됐다. 'Notes on the Royal Collection-II: Artemisia Gentileschi's "Selfportrait" at Hampton Court', 『벌링턴 매거진』, CIV(1962), pp.78~80; 개러드, *Artemisia Gentileschi*, pp.337~70; 비셀, *Artemisia Gentileschi*, 카탈로그 42, pp.272~75. 주디스 W. 만도 자화상이라는 의견을 유지한다. Mann, 'The Myth of Artemisia as Chameleon: A New Look at the London Allegory of Painting', *Artemisia Gentileschi: Taking Stock* (턴아웃, 2005), pp.51~77.

49 문서로 기록된 자화상 일부는 중복된다. 비셀, *Artemisia Gentileschi*, 카탈로그 L61, L62(pp.375~76), 카탈로그 L88에서 L92(p.384). 카탈로그 42에서 비셀은 회화 알레고리 두 점이 1649년에 목록에 들어갔다고 말한다.

50 이 문단에서 얘기한 개념들과 초상화와 알레고리의 융합이라는 아르테미시아의 혁신적인 방식에 대해서는 개러드, *Artemisia Gentileschi*, 6장 참조. 명예

의 황금 체인 메달과 그림의 미술-공예 암시에 대해서는, 주디스 만의 'Myth of Artemisia as Chameleon', pp.58~60 참조.

51 벨트의 열쇠들과 가슴의 산티아고 십자가도 이에 해당한다. 브라운의 *Images and Ideas in Seventeenth-century Spanish Painting*, pp.93~97 참고.

7장. 모계 승계—그리니치 천장

1 헨리에타 마리아의 초기 부정적인 이미지를 수정하면서 최근 학자들은 그의 정치 활동과 연극 및 예술 후원에 대해 조사했다. 다음 저서들 참조. 에리카 비버스의 *Images of Love and Religion: Queen Henrietta Maria and Court Entertainments* (케임브리지, 1989); 에린 그리피 편집, *Henrietta Maria: Piety, Politics and Patronage* (올더숏, 2008); 그레이스 Y. S. 청의 'Henrietta Maria as a Mediatrix of French Court Culture: A Reconsideration of the Decorations in the Queen's House', *Perceiving Power in Early Modern Europe*, 프랜시스 K. H. 소 편집 (카오슝, 타이완, 2016), pp.141~65. 비용을 지불한 것은 찰스 1세이지만 실질적으로는 헨리에타 마리아의 후원인 경우에 대해, 그리피의 *Henrietta Maria*, pp.3~4와 캐롤라인 히버드의 '"By Our Direction and For Our Use": The Queen's Patronage of Artists and Artisans Seen through her Household Accounts', *Henrietta Maria*, 그리피 편집, pp.124~25 참조.

2 헨리에타 마리아가 그리니치 하우스를 위해 수집한 작품들은 존 볼드의 *Greenwich: An Architectural History of the Royal Hospital for Seamen and the Queen's House* (뉴헤이븐, 런던 2000), pp.63~76에 자세하게 기록되어 있다. 가브리엘레 피날디 편집의 *Orazio Gentileschi at the Court of Charles I* (런던, 빌바오, 마드리드, 1999), 캐런 세레스의 'Henrietta Maria, Charles I and the Italian Baroque', *Charles I, King and Collector*, 전시회 카탈로그, 런던, 왕립미술원 (런던, 2018), pp.172~79 참조.

3 아르테미시아의 「수산나와 장로들」과 반신화 「명예」가 아르테미시아 도착 이전인 1639년 왕가 목록에 등장한다. 자화상 회화의 알레고리와 밧세바 한 점이 1649년 목록에 나오는데, 잉글랜드 체류 중 그린 것으로 추정된다. 이중 켄싱턴궁전의 「회화의 알레고리」만 보존된 것으로 알려졌다.

4 R. 워드 비셀, *Artemisia Gentileschi and the Authority of Art: Critical Reading and Catalogue Raisonné* (유니버시티 파크, 1999), 카탈로그 41, pp.271~72; 피날디, *Orazio Gentileschi at the Court of Charles I*, pp.9~37; 가브리엘레 피날디와 제러미 우드, 'Orazio Gentileschi at the Court of Charles I', 키스 크리스티안센과 주디스 W. 만, *Orazio and Artemisia Gentileschi: Father and Daughter Painters in Baroque Italy*, 전시회 카탈로그, 로마 베네치아궁전미술관, 메트로폴

리탄미술관, 세인트루이스미술관 (뉴욕, 2002), pp.223~31; 그리고 청, 'Henrietta Maria as a Mediatrix'.

5 클레어 맥마누스 편집, *Women and Culture at the Courts of the Stuart Queens* (베이싱스토크, 뉴욕, 2003), 서문, p.7. 헬렌 페인의 Aristocratic Women, Power, Patronage and Family Networks at the Jacobean Court, 1603~1625', *Women and Politics in Early Modern England*, 제임스 데이벨 편집 (올더숏, 2004), pp.164~80도 참조.

6 특히 맥마누스의 *Women and Culture*와 그리피의, *Henrietta Maria* 참조.

7 '기쁨의 궁궐'이라는 건물의 묘사는 1659년 G. H. 체틀의 *The Queen's House, Greenwich* (*London Survey XIV*) (런던, 1937), p.35.

8 가브리엘레 피날디, 'Orazio Gentileschi', *Orazio Gentileschi at the Court of Charles I*, 편집 피날디, pp.24~27.

9 서머싯하우스의 퀸스캐비닛 천장화(소실됨)의 문서에 대해서는 에드워드 크로프트머리의 *Decorative Painting in England, 1537~1837* (런던, 1962), vol. I, p.197, no.6 참조.

10 청, 'Henrietta Maria as a Mediatrix', p.160.

11 그레이트홀 회화과 왕비 침실의 근접성에 대해 내게 알려준 그리니치 왕립미술관 큐레이터 앨리슨 구디에게 감사 인사를 전한다.

12 피날디와 우드, 'Orazio Gentileschi at the Court of Charles I', pp.229~30, 그림90.

13 비버스, *Images of Love and Religion*, 서문, pp.1~13, 청, 'Henrietta Maria as a Mediatrix', pp.146~50.

14 이러한 규정은 비버스의 표현이다(*Images of Love and Religion*, p.3). 콜린 피츠제럴드의 'To Educate or Instruct? Du Bosc and Fénelon on Women', *Women's Education in Early Modern Europe, 1500~1800*, 편집 바버라 J. 화이트헤드 (뉴욕, 런던, 1999), pp.159~91; 캐럴린 루지, *Le Paradis des Femmes: Women, Salons, and Social Stratification in Seventeenth-century France* (프린스턴, 1976), 특히, pp.27~30, 53~54.

15 자크 뒤 보스, *The Accomplish'd Woman*, 월터 몬터규 번역(1656), p.69; 청의 인용, 'Henrietta Maria as a Mediatrix', p.159. 미네르바와 뮤즈에 관한 마리넬라의 비슷한 관점에 대해서는 이 책 6장에서 논의한 바 있다.

16 천장화들은 말보로하우스의 블렌하임살롱으로 옮겨졌다. 공간의 작은 구획에 맞게 크기를 잘랐다. 피날디, *Orazio Gentileschi at the Court of Charles I*, pp.29~30에 자세하게 나와 있다. 피날디는 가장 잘 보존된 중앙 원형의 아랫부분 인물들이 누구인지 확인하고, 윗부분 세 알레고리는 18세기에 추가된 것 같다고 말한다. 천장화는 습기로 인해 색이 상당부분 소실되었고, 많은 부분이 일정 시점에 다시 칠해졌다. 1959~61년 클리닝과 보존 작업을 하면서 덧칠을 제거한

보존연구가들은 뮤즈 패널과 코너 원형에 대해 전체적으로 원본 디자인이 "창작이 아닌 덧칠을 통해 보강되어 있었다"라고 결론지었다. 중앙 원형의 보존 상태에 대한 정확한 판정은 없지만 1960년 클리닝 후 찍은 사진을 보면 아래쪽 인물들(교양 학문)의 원래 디자인과 배열, 특성들이 보존된 것으로 보인다. 로열컬렉션트러스트의 큐레이터 루시 휘터커에게 감사한다. 그는 보존기록에 대해 기꺼이 정보를 제공해주었고, 로열컬렉션트러스트, 그리니치 왕립미술관, 런던 내셔널갤러리의 보존연구자들과 동행해 말보로하우스를 돌아볼 수 있도록 주선해주었다.

17 피날디와 우드, 'Orazio Gentileschi at the Court of Charles I', p.229.

18 예를 들면 아우렐리언 톤젠드의 가면극 *Albion's Triumph*(1632), 제임스 셜리의 *The Triumph of Peace*(1634). 피날디, *Orazio Gentileschi at the Court of Charles I*, p.29 참조.

19 에린 그리피, *On Display: Henrietta Maria and the Materials of Magnificence at the Stuart Court* (런던, 뉴헤이븐 2015), 3과 4장에서 왕비의 궁궐 이미지들이 다산과 모성이라는 주제를 강화하는 여러 방식에 대해 논의한다.

20 다이애나 반스('*The Secretary of Ladies*, Feminine Friendship at the Court of Henrietta Maria', Henrietta Maria, 그리피 편집, pp.39~56), 왕비의 정치적 제휴와 활동에 대해.

21 자크 뒤 보스, *Nouveau Recueil de lettres des dames de ce temps. Avec leurs responses* (파리, 1635), 번역, 이에롬 하인호퍼. 반스(1638), '*Secretary of Ladies*', 뒤 보스의 글이 잉글랜드에 전파되는 과정에서 헨리에타 마리아의 역할 설명.

22 줄리 크로포드, *Mediatrix: Women, Politics, and Literary Production in Early Modern England* (옥스퍼드, 2014), 크리스티나 러키와 니암 J. 올리리 편집, *The Politics of Female Alliance in Early Modern England* (링컨, 런던, 2017).

23 반스, '*Secretary of Ladies*', p.48.

24 아르테미시아는 1638년에 도착했으나 정확한 날짜는 알 수 없다. 마리아 크리스티나 터자기('Artemisia Gentileschi a Londra', *Artemisia Gentileschi e il suo tempo*, 전시회 카탈로그, 로마 브라스키궁전, 제네바와 밀라노, 2017, p.73)는 그해 초였을 거라고 제안한다. 비셀(*Artemisia Gentileschi*, pp.59~60)은 1638년 봄에서 여름 사이라고 추측한다. 알렉산드라 라피에르는(*Artemisia*, Paris, 1998, p.387) 1638년 11월 마리 데 메디치와 함께 왔을지도 모른다고 생각한다.

25 사망 1년 전에 작성한 유언장에서(1638년 1월 21일 일자로 되어 있다) 오라치오는 모든 자산을 세 아들에게 남기고 아르테미시아는 언급하지 않았다. 일반적으로 딸은 상속권이 없었으므로 이름의 누락이 그들의 관계나 아르테미시아의 소재에 대해 제공하는 정보는 없다.

26 마지막 대금 지불에 대한 문서는 수전 알렉산드라 사이크스의 'Henrietta Maria's "House of Delight": French Influence and Iconography in the Queen's House, Greenwich', *Apollo*, CXXXIII(1991), p.332, n.4 참조. 1637년 10월에

서 1638년 9월까지 지불한 금액이 "구획을 나누고 틀을 만들어 왕비의 작품들을 설치"한 대가라고 피날디는 해석하는데(*Orazio Gentileschi at the Court of Charles I*, p.32) 아르테미시아가 참여하기 전에 천장화가 완성되었음을 의미하는 내용이다. 하지만 이 문서가 그레이트홀 천장과 관련 있는 것 같지는 않다. 그레이트홀 틀 설치 작업은 1636년에, 같은 디자인의 바닥 타일은 1636~37년에 완료되었기 때문이다(비셀, *Artemisia Gentileschi*, p.271). 디자인과 틀 작업이 준비되었다면 더이상의 구획 작업은 필요하지 않았을 것이다. 1638년 9월 공문은 퀸스하우스의 다른 방에 관한 것일 수 있다. 왕비의 침실이나 거실에도 벽과 천장, 코브에 그림이 설치되었거나 계획중이었기 때문이다(청의 'Henrietta Maria as a Mediatrix', pp.152~53에 자세한 내용이 나와 있다).

27 개러드(*Artemisia Gentileschi*, pp.112~21)와 비셀(*Artemisia Gentileschi*, 카탈로그 41, pp.271~72)은 옆 패널들의 뮤즈 거의 절반이 아르테미시아 작품이라고 판단한다. 제이컵 헤스(비셀의 인용)는 앞서 중앙 원형의 연산도 아르테미시아 솜씨라고 생각했다. 마리아 크리스티나 터자기('Artemisia Gentileschi a Londra', pp.69~77)는 최근 원형의 더 많은 인물을 아르테미시아의 작품으로 결론 내렸다. 나도 독자적으로 천장, 보존기록, 양질의 현대 사진 등을 바탕으로 비슷한 의견에 이르렀다. 피날디(*Orazio Gentileschi at the Court of Charles I*, pp.30~32)는 이 프로젝트에서 아르테미시아 손길의 흔적을 보지 못했다고 말한다. 이에 대해서는 피날디와 우드의 'Orazio Gentileschi at the Court of Charles I', p.230 참조.

28 오라치오의 테르프시코레는 아르테미시아의 에라토와 짝을 이루고, 클리오는 오라치오가, 탈리아는 아르테미시아가 그렸다. 나는 잠정적으로 이 나머지 뮤즈 패널의 세 인물은 오라치오가 그린 것이라는 결론을 내렸다. 개러드, *Artemisia Gentileschi*, 그림 106~14.

29 피날디, *Orazio Gentileschi at the Court of Charles I*, p.27.

30 그리피, *Henrietta Maria*, p.6, 1643년 6월 27일 편지 인용. 미셸 앤 화이트, *Henrietta Maria and the English Civil Wars* (올더숏, 벌링턴, 2006) 참조.

31 사이크스('Henrietta Maria's "House of Delight"')는 헨리에타 마리아가 가져와 전파한 프랑스 요소들에 대해 이야기한다. 마리 데 메디치는 뤽상부르궁을 피렌체의 피티궁처럼 꾸미고 싶어했지만 프랑스 건축가들이 반대 의견을 냈다. 데버라 매로, *The Art Patronage of Maria de' Medici* (앤아버, 1982), p.21.

32 이 이중의 결혼 동맹을 통해 마리는 섭정을 통한 통치를 고려한 것이라 한다. 마거릿 D. 캐럴, 'The Erotics of Absolutism: Rubens and the Mystification of Sexual Violence', *The Expanding Discourse: Feminism and Art History*, 편집, 노마 브라우드와 메리 D. 개러드 (뉴욕, 1992), pp.146~47.

33 매로, *Art Patronage of Maria de' Medici*, pp.61~63, 비버스, Images of Love and Religion, pp.92~109, 제시카 벨, 'The Three Marys: The Virgin, Marie de Médicis, and Henrietta Maria', *Henrietta Maria*, 그리피 편집, pp.89~114,

제럴딘 A. 존슨, 'Pictures Fit for a Queen: Peter Paul Rubens and the Marie de' Medici Cycle', *Reclaiming Female Agency: Feminist Art History after Postmodernism*, 편집, 노마 브라우드와 메리 D. 개러드 (버클리, 로스앤젤레스, 런던, 2005), pp.101~19.

34 뮈리엘 고드페라귀, *Queenship in Medieval France, 1300~1500*(The New Middle Ages), 번역, 앤절라 크리거(런던, 2016), 3장.

35 매로, *Art Patronage of Maria de' Medici*, p.68.

36 메리 헨리에타는 1631년 출생으로 오라녜의 왕자와 결혼했고, 그들의 아들 윌리엄(III)과 그의 아내는 잉글랜드의 공동 군주였다(윌리엄과 메리).

37 나는 실라 바커가 이탈리아 단어 aguzzare와, 묘사된 줄칼과 검과의 연관성을 알려준 것에 감사한다.

38 트레이시 애덤스와 글렌 레흐트샤펜, 'Isabeau of Bavaria, Anne of France, and the History of Female Regency in France', *Early Modern Women: An Interdisciplinary Journal*, VIII(2013), pp.119~47.

39 캐런 브리틀랜드, 'An Understated Motherinlaw: Marie de Médicis and the Last Caroline Court Masque', *Women and Culture*, 맥마누스 편집, pp.204~23.

40 같은 책

41 같은 책, 특히 pp.217~18.

42 매로, *Art Patronage of Maria de' Medici*, p.71. 제럴딘 A. 존슨, 'Imagining Images of Powerful Women: Maria de' Medici's Patronage of Art and Architecture', *Women and Art in Early Modern Europe: Patrons, Collectors, and Connoisseurs*, 편집, 신시아 로런스 (유니버시티 파크, 1997), pp.142~43, 루벤스와 마리의 고문인 페이레스크는 서신 교환에서 아르테미시아나 세미라미스를 선택할 경우 정치적 위험을 고려했다.

43 존슨, 'Pictures Fit for a Queen', pp.105~07.

44 실라 바커, 'The First Biography of Artemisia Gentileschi: Selffashioning and Protofeminist Art History in Cristofano Bronzini's Notes on Women Artists', *Mitteilungen des Kunsthistorischen Institutes*, LX(2019), p.421. (브론치니의 아르테미시아 전기는 1장에서 논의했다.)

45 바스수아 매킨, *An Essay to Revive the Antient Education of Gentlewomen in Religion, Manners, Arts and Tongues. With An Answer to the Objections against this Way of Education* (런던, 1673) (펜 도서관-펜실베이니아 대학, digital. library.upenn.edu/women/makin/education/education.html, 2018년 3월 8일 접속).

46 *Bell in Campo*에 대해서는 마거릿 캐번디시의 *Bell in Campo and The Sociable Companions*, 편집과 서문, 알렉산드라 G. 베넷 (온타리오, 2002), Claire Gheeraert-Graffeuille, 'Margaret Cavendish's *Femmes Fortes*: The

Paradoxes of Female Heroism in *Bell in Campo*(1662)', *Revue de la Société d'études anglo-américaines des XVIIe et XVIIIe Siècles*, LXXIII(2016), pp.243~65.

47 아스텔과 여러 잉글랜드 페미니스트에 대해서는 1장에서 논의했다.

참고 문헌

Agoston, Laura Camille, 'Allegories of Inclination and Imitation', in *Artemisia Gentileschi in a Changing Light*, ed. Sheila Barker (Turnhout, 2017), pp. 103–17

Andreini, Isabella, *La Mirtilla: A Pastoral* [1588], ed. and trans. Julie D. Campbell (Tempe, az, 2002)

Aragona, Tullia d', *Dialogue on the Infinity of Love* [1547], ed. and trans. Rinaldina Russell and Bruce Merry (Chicago, il, and London, 1997)

The Ashgate Research Companion to Women and Gender in Early Modern Europe, ed. Allyson M. Poska, Jane Couchman and Katherine A. McIver (London and New York, 2013)

Bal, Mieke, ed., *The Artemisia Files: Artemisia Gentileschi for Feminists and Other Thinking People* (Chicago, il, 2005)

Barker, Sheila, 'Artemisia's Money: The Entrepreneurship of a Woman Artist in Seventeenth-century Florence', in *Artemisia Gentileschi in a Changing Light*, ed. Sheila Barker (Turnhout, 2017), pp. 59–88

_____, 'The First Biography of Artemisia Gentileschi: Self-fashioning and Proto-feminist Art History in Cristofano Bronzini's Notes on Women Artists', *Mitteilungen des Kunsthistorischen Institutes*, lx (2018), pp. 404–35

_____, ed., *Women Artists in Early Modern Italy: Careers, Fame, and Collectors* (Turnhout, 2016)

_____, ed., *Artemisia Gentileschi in a Changing Light* (Turnhout, 2017)

Benson, Pamela Joseph, *The Invention of the Renaissance Woman: The Challenge of Female Independence in the Literature and Thought of Italy and England* (University Park, pa, 1992)

Bissell, R. Ward, *Artemisia Gentileschi and the Authority of Art: Critical Reading and Catalogue Raisonné* (University Park, pa, 1999)

Boccaccio, Giovanni, *Famous Women* [1374], trans. Virginia Brown (Cambridge, ma, and London, 2003)

Bohn, Babette, 'Death, Dispassion, and the Female Hero: Artemisia Gentileschi's *Jael and Sisera*', in *The Artemisia Files: Artemisia Gentileschi for Feminists and Other Thinking People*, ed. Mieke Bal (Chicago, il, 2005), pp. 107–27

Campbell, Julie D., and Maria Galli Stampino, eds, *In Dialogue with the Other Voice in Sixteenth-century Italy: Literary and Social Contexts for Women's Writing* (Toronto, 2011)

Cereta, Laura, *Collected Letters of a Renaissance Feminist* [1488], ed. and trans. Diana Robin (Chicago, il, 1997)

Cheng, Grace Y. S., 'Henrietta Maria as a Mediatrix of French Court Culture: A Reconsideration of the Decorations in the Queen's House', in *Perceiving Power in Early Modern Europe*, ed. Francis K. H. So (Kaohsiung, Taiwan, 2016), pp. 141–65

Christiansen, Keith, 'Becoming Artemisia: Afterthoughts on the Gentileschi Exhibition', *Metropolitan Museum Journal*, xxxix (2004), pp. 101–26

Christiansen, Keith, and Judith W. Mann, *Orazio and Artemisia Gentileschi: Father and Daughter Painters in Baroque Italy*, exh. cat., Museo del Palazzo di Venezia, Rome; Metropolitan Museum of Art, New York; and the Saint Louis (mo) Art Museum (New York, 2002)

Cohen, Elizabeth S., 'The Trials of Artemisia Gentileschi: A Rape as History', *Sixteenth Century Journal*, xxxi (2000), pp. 47–75

_____, 'More Trials for Artemisia Gentileschi: Her Life, Love and Letters in 1620', in *Patronage, Gender and the Arts in Early Modern Italy: Essays in Honor of Carolyn Valone*, ed. Katherine A. McIver and Cynthia Stollhans (New York, 2015), pp. 249–72

Contini, Roberto and Francesco Solinas, eds, *Artemisia Gentileschi: The Story of a Passion* (Milan, 2011)

Cox, Virginia, *Women's Writing in Italy, 1400–1650* (Baltimore, md, 2008)

_____, *The Prodigious Muse: Women's Writing in Counter-Reformation Italy* (Baltimore, md, 2011)

_____, *Lyric Poetry by Women of the Italian Renaissance* (Baltimore, md, 2013)

Cropper, Elizabeth, 'Life on the Edge: Artemisia Gentileschi, Famous Woman Painter', in Keith Christiansen and Judith W. Mann, *Orazio and Artemisia Gentileschi: Father and Daughter Painters in Baroque Italy*, exh. cat, Museo del Palazzo di Venezia, Rome; Metropolitan Museum of Art, New York; and the Saint Louis (mo) Art Museum (New York, 2002), pp. 263–81

Cusick, Suzanne G., *Francesca Caccini at the Medici Court: Music and the Circulation of Power* (Chicago, il, and London, 2009)

Dialeti, Androniki, 'The Publisher Gabriel Giolito de' Ferrari, Female Readers, and the Debate about Women in Sixteenth-century Italy', *Renaissance and Reformation / Renaissance et Réforme*, n.s., xxviii (2004), pp. 5–32

Fonte, Moderata, *Floridoro, A Chivalric Romance* [1581], ed. and intro. Valeria Finucci, trans. Julia Kisacky (Chicago, il, 2006)

_____, *The Worth of Women, Wherein Is Clearly Revealed Their Nobility and Their Superiority to Men* [1600], ed. and trans. Virginia Cox (Chicago, il, and London, 1997)

Franco, Veronica, *Poems and Selected Letters* [1575; 1580], ed. and trans. Ann Rosalind Jones and Margaret F. Rosenthal (Chicago, il, and London, 1998)

Garrard, Mary D., *Artemisia Gentileschi: The Image of the Female Hero in Italian Baroque Art* (Princeton, nj, 1989)

_____, 'Artemisia Gentileschi's "Corisca and the Satyr"', *Burlington Magazine*, cxxxv (1993), pp. 34–8

_____, *Artemisia Gentileschi around 1622: The Shaping and Reshaping of an Artistic Identity* (Berkeley, ca, Los Angeles, ca, and London, 2001)

_____, 'Artemisia's Hand', in *Reclaiming Female Agency*, ed. Norma Broude and Mary D. Garrard (Berkeley, ca, Los Angeles, ca, and London, 2005), pp. 63–79. Republished in Mieke Bal, ed., *The Artemisia Files* (Chicago, il, 2005), pp. 1–31; and in *Artemisia Gentileschi: Taking Stock*, ed. Judith W. Mann (Turnhout, 2005), pp. 99–120

_____, 'Identifying Artemisia: The Archive and the Eye,' in *Artemisia Gentileschi in a Changing Light*, ed. Sheila Barker (Turnhout, 2017), pp. 11–40

Gournay, Marie le Jars de, 'The Equality of Men and Women' [1622], in de Gournay, *Apology for the Woman Writing, and Other Works*, ed. and trans. Richard Hillman and Colette Quesnel (Chicago, il, and London, 2002), pp. 69–95

Griffey, Erin, ed., *Henrietta Maria: Piety, Politics and Patronage* (Aldershot, 2008)

Harness, Kelley, *Echoes of Women's Voices: Music, Art, and Female Patronage in Early Modern Florence* (Chicago, il, and London, 2006)

Heller, Wendy, *Emblems of Eloquence: Opera and Women's Voices in Eighteenth-century Venice* (Berkeley, ca, Los Angeles, ca, and London, 2003)

Henderson, Katherine Usher, and Barbara F. McManus, *Half Humankind: Contexts and Texts of the Controversy about Women in England, 1540–1640* (Urbana, il, and Chicago, il, 1985)

Jacobs, Fredrika H., *Defining the Renaissance 'Virtuosa': Women Artists and the Language of Art History and Criticism* (Cambridge, 1997)

Jordan, Constance, *Renaissance Feminism: Literary Texts and Political Models* (Ithaca, ny, and London, 1990)

Kelly, Joan, 'Early Feminist Theory and the "Querelles de Femmes", 1400–1789', *Signs: Journal of Women in Culture and Society*, viii (1982), pp. 4–28

King, Margaret L., *Women of the Renaissance* (Chicago, il, and London, 1991)

———, and Albert Rabil, Jr, *Her Immaculate Hand: Selected Works by and about the Women Humanists of Quattrocento Italy* (Asheville, nc, 2000)

Labalme, Patricia H., *Beyond Their Sex: Learned Women of the European Past* (New York, 1980)

Locker, Jesse M., *Artemisia Gentileschi: The Language of Painting* (New Haven, ct, and London, 2015)

Maclean, Ian, *Woman Triumphant: Feminism in French Literature, 1610–1652* (Oxford, 1977)

Makin, Bathsua, *An Essay to Revive the Antient Education of Gentlewomen in Religion, Manners, Arts and Tongues. With An Answer to the Objections against this Way of Education* (London, 1673) (Penn Libraries – University of Pennsylvania, digital.library.upenn.edu/women/makin/education/education.html, accessed 8 March 2018)

Malcolmson, Cristina, and Mihoko Suzuki, eds, *Debating Gender in Early Modern England, 1500–1700* (Basingstoke, 2002)

Mann, Judith W., 'Deciphering Artemisia: Three New Narratives and How They Expand Our Understanding', in *Artemisia Gentileschi in a Changing Light*, ed. Sheila Barker (Turnhout, 2017), pp. 167–86

———, ed., *Artemisia Gentileschi: Taking Stock* (Turnhout, 2005)

Marinella, Lucrezia, *The Nobility and Excellence of Women, and the Defects and Vices of Men* (Venice, 1600), ed. and trans. Anne Dunhill, intro. Letizia Panizza (Chicago, il, 1999)

———, *Exhortations to Women and to Others if They Please* [1645], ed. and trans. Laura Benedetti (Toronto, 2012)

Panizza, Letizia, ed., *Women in Italian Renaissance Culture and Society* (Ox-

ford, 2000)

_____, and Sharon Wood, eds, *A History of Women's Writing in Italy* (Cambridge, 2000)

Papi, Gianni, 'Mary Magdalene in Ecstasy and the *Madonna of the Svezzamento*: Two Masterpieces by Artemisia', in *Artemisia Gentileschi in a Changing Light*, ed. Sheila Barker (Turnhout, 2017), pp. 147–66

Pizan, Christine de, *The Book of the City of Ladies* [1405], trans. Earl Jeffrey Richards (New York, 1982); trans. Rosalind Brown-Grant (London and New York, 1999)

Price, Paola Malpezzi, and Christine Ristaino, *Lucrezia Marinella and the 'Querelles des Femmes' in Seventeenth-century Italy* (Madison, wi, and Teaneck, nj, 2008)

Robin, Diana, *Publishing Women: Salons, the Presses, and the Counter-Reformation in Sixteenth-century Italy* (Chicago, il, and London, 2007)

Rosenthal, Margaret F., *The Honest Courtesan: Veronica Franco, Citizen and Writer in Sixteenth-century Venice* (Chicago, il, 1992)

Ross, Sarah Gwyneth, *The Birth of Feminism: Woman as Intellect in Renaissance Italy and England* (Cambridge, ma, and London, 2009)

Schurman, Anna Maria van, *Whether a Christian Woman Should be Educated and Other Writings* [1648], ed. and trans. Joyce L. Irwin (Chicago, il, and London, 1998)

Smith, Hilda L., *Reason's Disciples: Seventeenth-century English Feminists* (Urbana, il, Chicago, il, and London, 1982)

Smith, Susan L., *The Power of Women: A 'Topos' in Medieval Art and Literature* (Philadelphia, pa, 1995)

Solinas, Francesco, ed., with Michele Nicolaci and Yuri Primarosa, *Lettere di Artemisia: edizione critica e annotate con quarantatre documenti inediti* (Paris, 2011)

Tarabotti, Arcangela, *Paternal Tyranny* [1654], ed. and trans. Letizia Panizza (Chicago, il, and London, 2004)

_____, *Letters Familiar and Formal*, ed. and trans. Meredith K. Ray and Lynn Lara Westwater (Chicago, il, 2012)

Veevers, Erica, *Images of Love and Religion: Queen Henrietta Maria and Court Entertainments* (Cambridge, 1989)

Wiesner-Hanks, Merry, *Women and Gender in Early Modern Europe* (Cambridge, 2002)

Willard, Charity Cannon, *Christine de Pizan: Her Life and Works* (New York, 1984)

감사의 말

　무엇보다도 우선 아르테미시아를 연구하는 동료 '아르테미시안'들, 실라 바커, R. 워드 비셀, 키스 크리스티안센, 엘리자베스 코언, 로베르토 콘티니, 앤 서덜랜드 해리스, 리카르도 라투아다, 제시 로커, 주디 만, 잔니 파피, 프란체스코 솔리나스, 리처드 스피어, 크리스티나 터자기 등에게 그들의 자극과 건설적인 논쟁에 대해 감사하고 싶다. 특히 실라 바커에게 생산적인 지식 교환과 크고 작은 도움에 고마움을 전한다. 나는 또 초기 근대시대, 페미니스트 정신을 지닌 문학·역사·음악 학자들, 젠더연구 개척자들에게도 진심 어린 존경과 사의를 표한다. 그들의 글에서 지속적으로 정보와 영감을 얻었기에 이 책을 쓸 수 있었다. 특히 패멀라 벤슨, 버지니아 콕스, 수잰 쿠식, 발레리아 피누치, 켈리 하네스, 웬디 헬러, 콘스탄스 조던, 레티치아 파니차, 힐다 스미스, 미호코 스즈키에게 감사의 마음을 전한다.

　구체적인 도움을 주신 분들도 많다. 콘수엘로 롤로브리지다, 리사

골든버그 스토파토, 그리고 매우 친절했던 큐레이터 세 사람, 그리니치 왕립미술관의 앨리슨 구디, 런던 내셔널갤러리의 레티치아 트레베스, 로열컬렉션트러스트의 루시 휘터커에게 감사의 인사를 전한다. '르네상스 라이브스' 시리즈의 에디터 프랑수아 키비제가 유용한 편집 조언을 해주었다. 감사하다. 늘 그렇듯이, 섬세한 편집 조언, 지속적인 지지와 격려에 대해 노마 브라우드에게 큰 빚을 졌다.

마지막으로, 그리고 본질적으로, 리액션북스의 마이클 리먼에게 감사한다. 그가 원래 내게 제안했던 연작 대신 내가 이 주제로 책을 출간하자는 의견을 건넸을 때 리먼은 나의 생각을 긍정적으로 수용해주었다. 리액션북스의 편집장 마사 제이와, 그의 교열 편집자, 알렉스 셔바누, 그외 모든 편집진의 도움과 효율적이고 능률적인 출판 과정에 깊은 감사 인사를 하고 싶다.

옮긴이의 말

아르테미시아 젠틸레스키라는 이름을 명확하게 안 것은 아트북스의 『우리의 이름을 기억하라─미술사가 놓친 위대한 여성 예술가 15인』을 번역하면서였다. 강렬한 인상의 그림 몇 점은 낯이 익었지만 화가에 대해서는 잘 알지 못했다. 그때까지는 바로크 미술에 그다지 큰 관심이 없어 자주 가던 메트로폴리탄미술관에서도 바로크, 로코코 전시실은 어쩌다 한번 들리곤 했었다.

『우리의 이름을 기억하라』를 쓴 브리짓 퀸은 미술사 학생 시절 읽었던 H.W. 젠슨의 『서양미술사』에서 800쪽이 넘는 책의 500쪽에 이르러서야 여성 미술가의 이름이 처음 등장했다고 말한다. 바로 아르테미시아 젠틸레스키였고, 그를 소개하는 문구는 "우리는 지금까지 여성 예술가를 만나지 못했었다"라고 한다. (참고로 그 방대한 미술사에 실린 여성 미술가는 단 열여섯 명이었고, 나는 이 부분을 읽고 번역하면서 머리를 한 대 맞은 것같이 얼얼했었다.) 그리고 브리짓 퀸이 아르테미시아 젠

틸레스키 이야기를 시작하며 인용한 문구는 바로 이 책의 저자인 메리 D. 개러드의 "카라바조의 영향을 받은 사람은 많지만 카라바조의 진정한 후계자는 단 한 사람뿐이다"라는 글이었다.

물론 아르테미시아는 바로크의 거장 카라바조의 진정한 후계자로 만족하지 않고 그에게 도전하고 뛰어넘기 위해 애썼다. 나는 브리짓 퀸의 책에서 아르테미시아 부분을 번역하면서 책에 실린 작품 외에도 그의 여러 그림을 찾아보고 관련 글도 읽으려 애썼다. 정확한 번역을 위한 자료 조사 목적도 있었지만 방대한 미술사에서 제일 처음 등장하는 여성 화가가 몹시 궁금했고 그에 대한 나의 무지가 부끄럽기도 했기 때문이다. 그 과정에서 아르테미시아에 대한 가장 탁월한 전문가는 메리 D. 개러드임을 알 수 있었고, 기회가 되면 그의 저서를 읽어야겠다고 생각했었다. 그리고 마침내 그 기회가 찾아왔다.

메리 D. 개러드1937~는 미국의 아메리칸대학 미술사 교수로 저명한 미술사가이자 페미니즘 미술사 창시자 중 한 명으로 꼽힌다. 특히 르네상스와 바로크미술 전문가이며 아르테미시아 연구자이다. 같은 대학 동료 교수 노마 브라우드와 페미니즘과 미술사 관련 많은 책을 공저했고, 페미니스트 예술가에 대한 전시회를 기획하기도 했다. 그는 예술가와 예술사가, 학생, 교육자 등 예술계에서 일하는 여성을 위한 비영리 단체인 '위민스 코커스 포 아트Women's Caucus for Art'에서 페미니즘 미술사에 대한 기여를 인정받아 공로상을 받았다. 이 책은 아르테미시아에 관한 저서로는 세번째이며, 시기나 지역, 그림의 주제 등을 한정했던 앞의 두 책과 달리 초기 근대 유럽의 페미니즘을 함께 다루어 미술과 화가뿐 아니라 수많은 여성 작가와 음악가, 권력자의 이야기도 들려준다. 페미니즘이라는 말과 개념조차 없던 시절의 여성들이 어떻게 가

부장제와 여성 인권, 여성의 힘을 이해하고 생각을 정리하며 여성 관계망을 만들고 연대했는지 철저한 조사와 연구를 통해 보여준다. 그들은 자연의 질서가 진화하고 발전한 것처럼 여성도 곧 불평등에서 빠져나올 수 있을 것이라 생각하고 평등을 자연적 권리로 인식했으며 훗날 이를 위한 행동 촉구로 이어지는 강력한 디딤돌이 되었다.

바로크시대는 그 이전 예술과 마찬가지로 성서와 신화, 역사를 주제로 한 작품이 많았고, 회화, 판화, 조각 등 시각예술이 표현하는 여성은 아름답고 온화한 화초 같은 존재이거나, 이브로 대표되는 유혹적 매력을 가진 팜파탈, 갈등의 원인 제공자라는 편협하고 비뚤어진 시선에 갇힌 경우가 대부분이었다. 문맹이 많던 시대에 말과 글보다 직관적으로 메시지를 전달하는 시각예술은 여성에 대한 이러한 관점 형성과 유지에 큰 영향을 끼치고 있었다. 아르테미시아 회화의 의미는 이러한 시대에 거의 최초로 뚜렷한 여성적 시각에서 젠더 관계를 보여주었다는 점에 있다. 성폭력 위협의 피해자 여성, '여성적 매력'이 강조되지 않은 성숙하고 건강한 근육질의 여성, 강한 정신력의 독립적인 여성, 계층과 계급을 뛰어넘어 연대하는 여성, 주도적으로 성적 선택을 하는 여성, 가부장적 남성 욕망을 조롱하는 여성, 세상을 다스리는 영웅적인 여성 등의 모습을 그려냈다.

이 모든 여성은 화가 아르테미시아의 모습이기도 하다. 강간 피해자이자 가부장적이고 권위적인 아버지의 딸이었고, 남편과 연인 사이를 당당히 오가는 여성이었으며, 여러 자식을 둔 어머니였다. 무엇보다 화가인 동시에 자신의 그림을 홍보하고 판매하여 생활해야 했던 가장이자 사업가였다. 피해자 의식에서 벗어나 자신감 넘치는 여성으로 기성 가치에 도전하고 역경을 이겨내며 자신의 삶을 개척해나간 그는 그러

한 자신의 모습을 그림 속 수많은 캐릭터로 표현하고 있었다. 표면적으로는 원형이 존재할 때에도 그림은 늘 그녀에 관한 것이기에 원형과 아르테미시아의 관계는 아르테미시아 미술의 중요한 담론이다.

아르테미시아 그림의 여성들을 보라. 손에 붓을 쥐고 있든, 책이나 악기를 들었든, 칼자루를 잡았든 당당하고 강인한 영웅이다. 저자의 말을 빌리면 남성이 창조한 남성 영웅들은 사회적 삶 속에서 살아가는 실제 행동이 더 세밀하게 반영된 모습이나, 아르테미시아가 탁월한 창조적 상상력으로 그려내는 여성 영웅은 사회적 삶의 한계를 뛰어넘어 모험적으로 행동하는 모습이다.

아직도 '나는 이래야 한다'와 '나는 이러고 싶다' 사이에서, 사회적 자아와 자연적 자아 사이에서 긴장하고 고민하는 여성에게 아르테미시아 젠틸레스키는 그의 그림을 통해 여성이 어떻게 자신의 정체성을 형성하고 무엇을 해낼 수 있는지를 보여준다.

그의 대표적인 작품 「홀로페르네스의 목을 치는 유디트」는 적장인 홀로페르네스의 목을 베는 유디트를 그린 것이다. 브리짓 퀸은 이 그림에 이렇게 질문한다.

과연 이것이 여인에게 적합한 과업인가?
목을 베는 일이?
그림을 그리는 일이?

우리는 그 답을 알고 있다.

박찬원

이미지 협조

New York: 48; Musée du Louvre, Paris/photo Thierry Le Mage/© rmn-Grand Palais/Art Resource, ny: 20; Museo degli Argenti, Palazzo Pitti, Florence/De Agostini Picture Library/Bridgeman Images: 5; Museo del Prado, Madrid: 12, 71; Museo di Capodimonte, Naples: 54; Museo di Capodimonte, Naples/photo Mondadori Portfolio/Electa/Luciano Pedicini/Bridgeman Images: 52; The National Gallery, London: 22, 55; Nationalmuseum, Stockholm/Bridgeman Images: 43; Neues Palais, Obere Galerie, Potsdam: 14; private collection: 6, 9 (Rome/photo Mauro Cohen), 15, 21, 32 (Europe/photo Dominique Provost, kik-irpa, Brussels), 40, 49, 53; Royal Collection Trust © Her Majesty Queen Elizabeth ii 2019: 63, 67, 68, 69, 70; Sala del Tesoro, Catedral de Sevilla: 28; Scala/Art Resource, ny: 8, 23, 25, 27, 36, 57; Szépmüvészeti Múzeum, Budapest: 44; from Jacopo Filippo Tomasini, ed., *Laurae Ceretae Brixiensis feminae clarissimae Epistolae* (Padua, 1640), photo courtesy Beinecke Rare Book and Manuscript Library, Yale University, New Haven, ct: 4; © Vanni Archive/Art Resource, ny: 58; Wadsworth Athenaeum, Hartford/photo hip/Art Resource, ny: 19; photo courtesy Ellen Weissbrod: 38.

Sailko, the copyright holder of image 41, has published it online under conditions imposed by a Creative Commons Attribution 3.0 Unported License.

Readers are free to:
 share – copy and redistribute the material in any medium or format.
 adapt – remix, transform, and build upon the material for any purpose, even commercially.

Under the following terms:

 attribution – You must give appropriate credit, provide a link to the license, and indicate if changes were made. You may do so in any reasonable manner, but not in any way that suggests the licensor endorses you or your use.

 no additional restrictions – You may not apply legal terms or technological measures that legally restrict others from doing anything the license permits.

찾아보기

그림 번호는 이탤릭으로 표기했다.

Artemisia Gentileschi

여기,
아르테미시아

최 초 의 여 성 주 의 화 가

초판 인쇄 2022년 4월 25일
초판 발행 2022년 5월 10일

지은이 메리 D. 개러드
옮긴이 박찬원
펴낸이 정민영
책임편집 임윤정
편집 전민지
디자인 백주영
마케팅 정민호 이숙재 김도윤 한민아 정진아 이가을 우상욱 정유선
제작처 인쇄 더블비 제본 신안문화사

펴낸곳 (주)아트북스
출판등록 2001년 5월 18일 제406-2003-057호
주소 10881 경기도 파주시 회동길 210
대표전화 031-955-8888
문의전화 031-955-7977(편집부) 031-955-2696(마케팅)
팩스 031-955-8855
전자우편 artbooks21@naver.com
트위터 @artbooks21
인스타그램 @artbooks.pub

ISBN 978-89-6196-412-8 03600